音樂
大歷史

The Story of Music

從
巴
比
倫
到
披
頭
四

Howard Goodall

霍華·古鐸

# 目次

# 導讀

## 知其然，也要知其所以然

知名樂評家、廣播節目主持人

倫敦國王學院音樂學博士

焦元溥

　　首先要說的，是這本書叫作「音樂大歷史」，而不是「西方古典音樂史」。因此如果你是「當代古典音樂」的愛好者，卻發現作者把第一次世界大戰至今的時代歸類為「流行時期（一）和（二）」，講爵士樂、搖滾樂和披頭四遠遠超過魏本、梅湘與史托克豪森，音樂劇多過歌劇，可千萬不要覺得訝異。

　　既然是「音樂大歷史」，主要討論的範圍又長達 2000 年，這本書自然不可能詳盡介紹個別作曲家的生平與作品，也不可能是名曲指南——對於已經看膩這類著作的朋友，您大可放心手上這本，內容絕對和我們所熟知的音樂書很不一樣。但作者古鐸要討論什麼呢？他最主要的內容，在於告訴讀者我們今天聽到的音樂，為何會是這樣的面貌：比方說，什麼時候我們從單聲部歌唱演進到多聲部？什麼時候我們把旋律配上和聲？搖滾樂在什麼時代背景中出現？古鐸不只交代事實，更不厭其煩地解釋背後的原因，回答各式各樣的「為什麼」。如果你想知道為何鋼琴鍵盤上一個八度裡是 12 個音？大調和小調是什麼關係？什麼是「對位」？為什麼要有「不和諧音」？甚至搖擺樂為何聽起來會搖擺？「流行音樂」何以取代「古典音樂」成為世間主流？身為作曲家的作者都毫不怯戰，以最少量的音樂術語和最精簡扼要的篇幅，為一般讀者說明道理何在。換言之，《音樂大歷史》可以是優秀的教科書，更可以是愛書人與愛樂人的「音普」讀本。作者寫作很認真篤實，但這本書並不是僵硬死板的學術著作，而你若能帶著幽默感閱讀（而且是英國式的冷幽默），更能被古鐸的文筆逗樂，邊讀邊聽之外更能邊讀邊笑。

　　也正是因為古鐸的寫作目標明確，他才可以從西方音樂的立場來談「音樂大歷史」，否則這本書該是一本介紹世界各地音樂的總集，從南美洲民歌到日本歌舞伎都該涵括在內。再次強調，音樂類型沒有高下之分：印度傳統音樂和中國古琴，兩者都是精彩藝術，非洲部族合唱和馬勒交響曲也都值得尊重。作者以「西方音樂」為主軸，並不是因為他獨尊西方，而是論及創作技術的發展，所謂的「西方（經典）音樂」確實是已知所有音樂類型中，人類投注最多心力，發展也最豐富多元的一門藝術。它不斷拓展表現可能與技法種類，也包含愈來愈多的觀念、價值與文化。特別從 19 世紀末至今，經過這 120 多年來資訊逐漸無國界的發展，現在的「經典音樂」已是高度融合性的概念。它來自「西方」，卻也不再專屬於「西方」。

　　就像油畫，其觀念和技法雖然來自「西方」，但席德進或陳澄波並不因繪製油畫就變成西方人，中國與台灣畫家也並非僅能以書法水墨來表達情感與思考。以此觀之，有人以義和團的心態否定「西方經典」，或認為「古典／經典音樂」是專屬西方的過時產物，台灣本土文化和「西方音樂」無法融合，都是昧於事實。如果「古典音樂」和本土文化不能融合，其思考與技法不為台灣文化所接受，那鄧雨賢的歌曲中顯然導音不用回到主音，屬和弦最後不用回到主和弦——這是事實嗎？

　　當然不是。但為什麼鄧雨賢不用台灣傳統音律，而要用西方和聲系統下的調性音樂譜曲呢？這就回到古鐸此書的主軸，音樂不只是作品，更是觀念、思想與技術，而且是持續蓬勃發展上千年的觀念、思想與技術。今日全球音樂的主要面貌，乃奠基於「西方」音樂而來。這是歷史事實，我們無須否認，但也不用妄自菲薄。「西方音樂」與本土（台灣）文化的融合，並不只在我們的垃圾車播放貝多芬《給愛麗絲》，或周杰倫在作品裡引了柴可夫斯基《船歌》，而是我們如何運用這個現今已經無所不包的技術與觀念來表達自己。若能真正認識音樂藝術的內涵，特別是它的發展進程，我們可以從中欣賞「西方」，同時也可欣賞自己。

　　不過，即使古鐸博學雄辯且思路通暢，《音樂大歷史》也不是不可質疑的聖經。比方說，我就不能同意他對華格納「影響力」的評論。我訝異作者居然對法

朗克與其學生對華格納的崇拜視而不見，更疑惑他何以不理解「影響」可以展現在恰恰相反的表現上——寫得像張愛玲，或刻意避開張愛玲，其實是一體兩面，背後都是祖師奶奶巨大的身影。更何況大作曲家有辦法另闢蹊徑，例如德布西就是從刻意擺脫華格納的壓力中找出新方向，一般作曲家或許就只能隨波逐流或守舊不前，因為他們缺乏能力跟上時代。只看大作曲家而不看一般人，並不能忠實呈現一個時代的面貌。至於其他更個人化的觀點，諸如「李斯特的曲子旋律性不夠，曲調讓人記不起來」、「德沃札克新世界交響曲（可能）引用了黑人靈歌調子，而這是一種優越白人對其他文化的掠奪」、「荀貝格用十二音列技法所寫的作品都不好」、「電影音樂是古典音樂的救星」等等，對此我有自己的意見，讀者更可以有相異的看法。但無論我們是否同意古鐸，他都以證據支持自己的看法，盡可能詳細申說，態度開放而非獨斷。至於偏見，占鐸當然也有——別忘了他是英國人，而我覺得他對英國作曲家與音樂活動的重要性，有時顯得過於強調。但這不一定是壞事，至少當他在評介韓德爾時，你會知道他下筆時絕對動了真情，而我也深深被他的文字感動。

　　期待大家能更喜愛音樂，更喜愛閱讀。知其然，也要知其所以然，就讓《音樂大歷史》帶您一同探索，每天都有新收穫。

# 前言

# 奇蹟誕生

　　也許你最喜歡聆聽的是 1600 年蒙台威爾第（Claudio Monteverdi）的音樂，或者是 1700 年的巴赫（Johann Sebastian Bach）、1800 年的貝多芬（Ludwig van Beethoven）、1900 年的艾爾加（Edward William Elgar），也可能是 2000 年的酷玩樂團（Coldplay）。不論你喜歡的是哪一種，事實上，足以產生那種音樂的每個條件，例如和弦、旋律以及節奏等元素，大約在 1450 年就已經被發現了。

　　當然我指的並不全然是人們所使用的樂器，或是那些讓每一首歌曲、協奏曲或歌劇聽起來既獨特又鮮明的無數新奇古怪創意，而是那些原始素材：**音樂的積木**。為了讓莫札特（Wolfgang Amadeus Mozart）的歌劇《唐‧喬凡尼》（*Don Giovanni*）開場可以僅用 3 個戲劇性和弦就技驚四座，必須有人先想到同時演奏不只一個音的主意。為了讓蓋希文（George Gershwin）能在他的樂曲〈夏日時光〉（Summertime）用高音獨奏在旋律上空恣意翱翔，並製造出迷人的翹翹板伴奏效果，有人得先研究和聲的魔法，以及那誘人的輕快節奏。為了使我能輕鬆寫意地坐在家中鋼琴前面，悠閒地彈奏這兩首傑作——即刻且要如作曲家所想表達的一樣——得先有人想出記譜的方法，並伴隨著演奏表情指示。

　　事實上，21 世紀的人們很容易忽略一個事實，那就是我們在音樂的選擇上完全被寵壞了，只須用手指按個按鍵，就幾乎能無所不聽。但在距離我們不遠的 19 世紀末期，即使是最痴迷的愛樂者，終其一生也頂多只能聽 3 或 4 次他們最喜歡的曲子，除非你剛好有機會接觸樂譜與樂器的專業演奏者；而且想在家中欣賞大規模曲式的作品，也幾乎是不可能的任務。在錄音技術與無線電收音機科技問世之前，前人對於要聽什麼與何時可聽這種事，實在沒什麼選擇。也是因為錄製音樂技術的進步，人們可以自由購買喜歡的音樂，並藉由展示自己對某一首曲子或

某種音樂風格的偏好來參與音樂，也同時影響其他人。

　　然而無可避免的，音樂上的民主化同時也帶來新的問題。一直以來，音樂的流行品味都是由少數富有的贊助者與機構組織主宰，他們在景氣繁榮時，偶爾會給作曲家一點實驗空間，而作曲家們也不必害怕餓肚子。但後來這個被稱為「流行音樂」的時代，卻無預期地變成一道分水嶺，在所謂古典音樂範疇的現代派音樂，以及較平易近人的當代音樂之間畫出一條界限。對在世的作曲家而言，古典音樂的過去讓他們承擔沉重的壓力，尤其當過去錄製的大量音樂被發現又重新出版之後，更是雪上加霜。如果作曲家們不把怨懟轉化成創意，並想辦法結合其他領域的養分重新喚回聽眾，古典音樂幾乎可說是走入絕境。現代的電影音樂，就是古典型態的音樂與現代流行藝術形式巧妙結合的其中一例。對音樂家而言，這種適應環境與隨潮流改變的直覺，在過去 100 年來特別強烈──也特別需要，但它一直都是音樂生活的殘酷現實。假使所有時代的作曲家都不願意去學習、發明、借鏡甚至剽竊，那我們今天可能還在聽單音聖歌。很幸運的，他們共同努力的心血，轉化成當代西方音樂的主幹。

　　我們口中所謂的「西方」音樂──現在世界上幾乎所有音樂創作、錄製與表演的媒介，在過去 100 多年來，吸收世界上「其他」的音樂文化加以混合──是起源於世界音樂地圖的局部分支。歐洲中世紀部落有他們獨有的音樂形式，在非洲、亞洲、美洲及澳洲（他們至今仍保留其傳統）的部落也是。然而造就「西方音樂」這通用的類別，是交織了其他音樂絲縷，由埃及、波斯、希臘、賽爾特、北歐及羅馬人的音樂組成。然而，就像世界上所有音樂文化傳統一樣，音樂一開始都是即興、分享、自發及短暫的。

　　世界上其他偉大的音樂文化，至今仍保有即興和父母口述傳子的傳統，而這項傳統至今已經延續千年，例如印尼與峇里島的某些傳統音樂，已理直氣壯地維持數百年不變。然而，從冰島繁盛到裡海的音樂分支，並沒有原地不動，藉由一連串地改革，使它擁有傲人的新能力。這麼說並不代表我們所繼承的西方音樂比印尼音樂來得更好，然而西方世界廣角發展的音樂動能，大於其他地區的音樂文化，卻也是無法忽視的歷史事實。漸漸的，藉由過人的決心與開創精神，西方音

樂的語彙與脈絡，現在看來已成為能夠容納世界上每一個音樂點子的共同語言。

　　然而要訴說音樂那精彩絕倫的開放故事，對每個人而言多少都是虛幻的。更糟的是，它看起來像是人為的虛幻，籠罩在神祕的術語和撲朔迷離的分類之中，像是一個為專業人士俱樂部所設的特權聖地與保護區。

　　對於古典音樂的分類方法，人們延續了前人一連串錯誤且令人混淆的歷史標籤，幾乎沒有一個能精準描繪出當時音樂發生了什麼事。以文藝復興——「再生」（rebirth）——來說，那是大約介於 1450 到 1600 年之間的階段，期間藝術、建築、哲學與社會觀的步伐，都往前邁進一大步。事實上，音樂也在此階段經歷許多轉變，也就是它最偉大的變革——音樂記譜法的發明、格律組織的發想、和聲與樂器製作的發展——其實這些過程早就隨著許多生活的其他面向，在中世紀無數漫長、無知、黑暗的夜晚中悄悄進行。文藝復興時期那些有權勢的人（順道一提，沒有一位是音樂家），受到古希臘羅馬古典（classical）文明的靈感啟發，但是在音樂上的「古典時期」，一直到 18 世紀晚期才真正萌芽，而古典這個詞，卻已經十分令人困擾地占領了所有西方音樂中非「流行」（popular）的地盤。而在這兩者之間，我們還有巴洛克時期，巴洛克風格在藝術上以華麗多餘的裝飾著稱，但在音樂上卻以純粹與簡約的風格呈現。

　　接下來，音符本身出現一個混亂的錯誤標示。例如音樂中長度最長的音符稱為「短音符」（a breve），「a breve」是「短」的意思，一個「breve」能被細分成四個「微量」（minim），意思是「最短的」——即使它最多還能再細分為八個。在英國公認的「八分音符」（quaver），到了法國卻叫「croche」，英國化的「croche」叫作「crotchet」，但是它代表的卻是原來「croche」兩倍長的音符。德國人和美國人把兩個「crotchet」稱為「半音符」（half-note），然而法國人把半個「croche」叫作「double-croche」，把「crotchet」叫作「黑色」（noire），把「minim」叫作「白色」（blanche），但是這黑與白並不是指鋼琴上的黑白鍵，族繁不及備載。

　　時代的錯誤與死胡同，讓古典音樂摧毀了自身的路標，我將逐章解決這些問題，並試圖解開前人遺留在身後那一團混亂的結。

　　最重要的是，**我訴說的音樂故事主要聚焦在隨著時代變遷而進化的聲響，以**

**及音樂本身的革新**，而不在那些因為出名而出名的作曲家們。當然大多數的音樂改革是由知名的作曲家所發動，但有時改革的推動者是由許多不起眼的男男女女組成，他們的名字也不會出現在世界各大音樂廳的大廳石板上，他們代表的是龐大西方音樂拼圖的一小塊。世界上已經有許多書籍告訴你，貝多芬在他的鋼琴下到底藏了什麼，或是誰殺死了貓王，而我只在乎他們對音樂帶來什麼樣的改變（你們到時就能知道他們兩位如何改變音樂）。

這本書最主要的重點，是聚焦在西方音樂獨特迅速的進步，必然會動用到其他音樂文化的觀念與技巧，面不改色地在流行、民謠和藝術音樂之間來回擺動。我的使命是**用一般音樂愛好者能產生共鳴的方法，重新講述一次關於音樂的故事。**我想這樣做的決心，藉由相信音樂是一種統一的語言而更加堅定，而在一切的努力之後，我確信人們在不同階段所做的區隔和分類，常常是過於刻意的。音樂家們在日常工作、生活中演奏不同風格的音樂，並在各種領域之間轉換技巧，是理所當然的事，這是一個不爭的事實。現在該是把這個事實分享給其他人的時候了。

音樂的故事——一波波探索、突破與發明的浪潮——是一種持續的過程，而下一波大浪也許會在中國北京的後巷發生，或在英國蓋茲黑德（Gateshead）的某個地下室彩排區。不論你喜歡什麼音樂——蒙台威爾第還是曼托瓦尼（Annunzio Paolo Mantovani），莫札特還是摩城音樂（Motown），馬肖（Guillaume de Machaut）還是混搭（Mash-up）——它所憑藉的技巧並不是天上掉下來的禮物，而是某人在某地率先想到的。要講述這個故事之前，我們必須先清除心中日積月累的紛亂雜音，試著想像我們今天視為理所當然的許多創新發明，對曾經目睹它們誕生的人們而言，是多麼充滿革命性、多麼令人振奮，甚至多麼令人摸不著頭緒。

不久之前，音樂還只是寂靜荒野中珍稀微弱的耳語，現在它就像我們每天呼吸的空氣一樣到處都是。

這奇蹟究竟是怎麼發生的？

# 1

# 探索時期

西元前 40000 年－西元 1450 年

　　21 世紀的現代人或許會認為，音樂是一種能讓生活多采多姿的奢侈品，但我們的老祖先可不是這麼想，對他們而言，**音樂的價值絕對不只是娛樂而已**。

　　法國知名的肖維岩洞壁畫，是由舊石器時代或約 32000 年前歐洲冰河時期的窯洞人所畫，在目前世界上已出土的文物中，被認為是最古老的人類藝術創作。雖然和其他洞穴壁畫一樣，肖維岩洞壁畫大多描繪各式動物與豐滿母體的奇怪象徵符號，畢竟這些人類每天必須為對抗死亡而奮鬥。學者認為這些繪畫是為了某種崇敬的儀式而創作，而自從在許多石器時代的洞穴中找到骨頭製作的哨子與笛子之後，人們發現音樂在這些儀式中扮演重要角色。

　　其中一個十分特別的考古發現，是 1995 年在斯洛維尼亞出土一支熊骨製的笛子，粗估大約是西元前 41000 年前製造。更令人驚訝的是，2012 年 5 月，一支由英國牛津大學率領的考古團隊，在德國南方的「Geißenklöterle」洞穴中，發掘到一批由長毛象的象牙和鳥類骨頭製成的笛子，這些笛子的碳測年在西元前 43000 到 42000 年間，為至今最古老的出土樂器，雖然這些笛子像小哨子一樣音色簡單且音域不寬，卻是後代諸如艾靈頓公爵的咆哮管樂，以及極富盛名的柏林愛樂交響樂團木管組的濫觴。

　　儘管這些看似簡單的古老樂器只是舊石器時代音樂僅有的證據，但近年來，音響科學家對窯洞人時代的音樂有重大發現。來自巴黎大學的研究者於 2008 年發現，巨大且難以接近的漆黑洞穴網絡中，靜躺在內的肖維岩洞壁畫，剛好座落在最佳共鳴點上，在這個特別的位置上發聲，聲波能夠到達、共振且反彈到整個地底網絡。當時的人唱歌不只是為了公開的儀式，而且能以類似蝙蝠的聲納原理在如迷宮般的巨大洞穴中提供方位，像是聲音的衛星導航。

　　現代人的生存不須再靠鳴唱，但是老祖先已發展出一套適用於現代生活的能力。世界上許多研究皆指出，吟唱能使嬰兒利用音高的差異性發展空間感，並訓練腦部學習然後記憶下來。在舊石器時代，這是一個十分關鍵的技能，因為生存取決於掌握野獸吼叫的方向、牠們的體型大小，甚至是牠們的情緒為何。即使是在現代，吟唱與音高的掌控力對幼兒語言能力開發扮演重要角色。例如在中國，嬰兒對音高的認知力是日後語言發展的重要基石，但對所有語言來說，控制聲響

的能力，讓我們加強了文字傳達的意義與情感複雜度。

即使我們已知早期音樂在儀式、溝通與語言發展上扮演很重要的角色，但要有系統地拼湊出早期的音樂形貌卻十分困難，原因是直到很後來記譜法才被普遍運用。但幸運的是，我們擁有音樂在各式生活中留下的長期證據，例如古埃及人留給後人的龐大藝術作品中，顯示當時（西元前 3100–670 年）音樂演奏與權力和崇拜有關，也與宗教及世俗儀式連結；音樂發生在國家的慶典中、發生在舞蹈節慶中，也與人們的愛與死亡緊密結合。這些藝術作品描繪出各種不同樂器，從構造很簡單的叉鈴（sistrum 或 sekhem，一種 U 形手握的搖擊節奏樂器）到豎琴、典禮號角、笛子，以及藉由吹蘆葦莖而發出聲音的吹奏樂器，相同的發聲原理創造出後來的雙簧、巴松管與單簧管等木管樂器。繪畫中也描繪地位崇高的演奏者，包含皇室成員與祭師，在底比斯城發現的墓地中，超過四分之一的墓都裝飾著某種音樂演奏的意象，這些發現也呈現出古埃及人生活中的音樂樣貌。

古埃及人不是唯一對音樂的力量充滿崇敬的民族。西元前 1003 年統一以色列與猶太的大衛王，他的牧師們所吟唱的聖詩（希臘文 Psalm 一詞嚴格說來，代表一種由撥弦樂器伴奏的宗教歌曲），跨越樂器與人聲中間的橋梁，在某首聖詩裡，標記著用來讚美上帝的樂器：編號 150、敲擊鼓或手鼓（tof）、小號、銅管、三角形的豎琴、瑟（可能是一種管風琴或是笛子的變形）、鈸，以及一種尚未規格化的弦樂器。

時至今日，許多大衛王的聖詩、希伯來文的《讚美之書》（Sefer tehillim）仍以現代旋律被傳唱著，因此它們可說是人類歷史上最古老的宗教歌曲。大衛的繼承者所羅門王，在耶路撒冷的教堂旁建立一所音樂學校，以培育音樂家。然而我們完全沒聽過這些音樂，對早期的蘇美文化音樂（西元前 4500 — 1940 年）更是一無所悉，對古埃及人的音樂也是，更別說是更後來的古希臘文明（西元前 800 — 146 年）音樂了。古埃及文明留給我們詳實的壁畫與宏偉的金字塔，但他們的音樂卻完全消失了，因為他們沒有為後代將音樂記錄下來。

　　平心而論，古希臘人確實留下了某種形式的音樂紀錄，最明顯的證據是在西元 1 世紀的合葬墓中，發現一些雕刻在牆上的線條，這〈古希臘人之歌〉（Epitaph of Seikilos）在所有段落皆有長達十秒鐘的伴奏旋律。但他們通常不會將音樂記錄下來，因為就像其他古文明音樂一樣，希臘傳統音樂的主要形式是即興發揮，他們不須記譜。像這樣把音樂刻在石頭上，然後年復一年讓每次的演奏都一樣，對於把音樂視為抒發情緒工具的古希臘人而言，實在是一件矛盾的事。但這一切對後人而言卻是非常挫折，人們看到這麼多古老世界裡美妙樂器的證據，卻無法再聆聽到。

　　**迄今發現最古老的樂譜**（包含一些如何演奏的提示），是在美索不達米亞（現今的伊拉克）出土的一塊泥板上發現的，約西元前 2600 年前製作，在泥板上以楔形文字行列出不同樂器，包含「kinnor」，是一種類似豎琴的手持樂器，後人稱之為七弦琴。約西元前 2000 到 1700 年，在古巴比倫發現的一塊泥板上，記載如何為四弦有格魯特琴調音的基本方法，還有如何彈奏這些音的方法。這是**現存最古老的記譜形式**——儘管還是十分簡便——遺憾的是，沒有任何一把四弦有格魯特琴被遺留下來。

　　但世界各地的考古學家們，在挖掘古老樂器方面仍有令人欣慰的成績。在烏爾古城（今日的穆喀雅廢墟）出土的皇家墓地，發現和美索不達米亞文化同一時期的幾把七弦琴和兩把豎琴。其中一把七弦琴裝飾著一個有完整牛角的金色公牛頭，並放置在演奏它的陪葬者身旁。在埃及也發現不少類似這樣的文化遺跡，特別是在西元前 1350 年，阿蒙霍特普的祭司「Thauenany」合葬墓裡，發現一把半圓形五弦豎琴。

　　大約同時期，西元前 1000 年的瑞典，似乎開始有人演奏銅管樂器。在希維克的國王墓地裡，壁畫顯示一群人齊奏類似彎曲號角的樂器。約莫同時期，而且能保存至今的號角，是 1797 年在丹麥西蘭島發現的「盧爾」（Brudevaelte Lurs），那是青銅時代一套六個的彎曲銅製號角。它們被保存得十分完好，且至今仍能吹奏，它的吹嘴幾乎能跟後來的號角相合，因此人們還能夠吹奏它，只是我們仍不知道這些樂器當初演奏了什麼音樂，只知道它的音量很大，且具高穿透力（丹麥

有一樣極富盛名的出口產品——「路帕牛油」〔Lurpak butter〕，即以此出土樂器為名，在產品精神上標榜盧爾的象徵，是一種很特別的致敬。）

盧爾的出土告訴人們一件事，用「原始」來形容西元前 800 年的音樂水準是嚴重的錯誤，因為它闡述了一個事實，就是銅製樂器必須以手工製作，而這些技術需要具備複雜的文化水平。這些民族或許好戰，但切記，這些文物出現的時間遠比羅馬人征服歐洲早了 500 年。整個歐洲大陸——甚至全世界——人們不斷思考如何創造音樂的巧妙方法。雖然在這個時期的許多古文明中，人們是在玩樂和享受音樂，但有一群人脫穎而出。

𝄐

在所有人類歷史中，沒有一個文明比古希臘人更重視音樂的價值與樂趣，希臘文明早期被併在羅馬帝國之下，後來希臘文化主宰東南歐洲與部分亞洲將近 700 年，甚至連英文「Music」一字也是來自希臘文，原意是形容繆思女神在文學、科學與藝術上的甜美果實。

關於古希臘文明的音樂，人們有三件大事必須知道，這還不包括他們發明了影響日後數千年的重要樂器：**管風琴**。西元前 3 世紀，一位住在亞歷山大城的物理工程師克特西比烏斯（Ktesibios），描繪甚至可能發明了一把液壓風琴，一種利用水壓驅動風管中空氣的琴。

首先，人們必須知道的第一件大事是，**古希臘人認為音樂是一門科學，也是一門藝術，他們進而開發出音樂的理論與系統**。其中一位主要的哲學思想家畢達哥拉斯（Pythagoras），他試圖揭開音樂的面紗，並找出聲音與自然法則之間的規律，尤其是它與宇宙間的關係。希臘科學家將他們在夜空觀察到的天體運行稱之為「星球的音樂」，這種對音樂的好奇也是古典希臘時期想要灌輸給下一代的精神。而當他們催生出下一代的系統性教育之際，值得注意的是，他們必修的七大學科為文法、修辭、邏輯、數學、幾何、天文學，以及音樂。之後，受到古希臘人的啟發，幾所世界最古老的大學，包括摩洛哥的卡魯因大學（859 年）、博洛尼亞大學（1088 年）與牛津大學（1096 年），也開始將音樂視為基礎教育。

　　古希臘人相信學習音樂能培養出更好、更寬容與更高貴的人性。柏拉圖在《共和國》（*The Republic*）中宣稱，相較於其他領域，音樂訓練是非常強大的工具，因為節奏與和聲能夠直達人類靈魂深處，並強烈、緊密地與造物主的恩典相扣，而那些受到良好訓練的人，靈魂將會變得更加優雅。因此除了體操之外，年輕學子會被要求至少學習一樣樂器，並且要每天練習。

　　令人驚訝的發現是，希臘哲學中認為音樂具有良善教化功能的主張，在西元前 2 到 3 世紀、以孔子思想為核心的中國文化中也有共通之處。中國人相信音樂具有教化人心的潛力，所以在周朝和漢朝初期，由政府專設一個部門來掌控音樂活動。漢朝的中國人和同時期的希臘人都發現到，音樂中兩個音之間的相對距離，跟夜空中繁星的鋪排具相同特性。後人發掘當時許多理論與教學文獻，都記載如何藉由妥善運用這些力量建立更好的制度，不論是運用精密的計算、透過曆法的調整，或編撰音樂的原理、研究星象等。

　　第二個你不能不知道的重點是，**古希臘人視音樂為重大儀式中不可或缺的要素**。約莫 1 到 3 世紀左右的教育家坤體良（Aristide Quintilianus）曾寫道：「可以肯定的是，人類生活中幾乎不能沒有音樂，神聖的讚歌和奉獻皆伴隨著樂聲，城市的盛大宴會與節日集會也因音樂而沸騰，戰爭與遊行的激昂皆因音樂而挑起。藉由音樂的激勵，航海划船及各種苦差事不再是沉重的負擔。」在許多競賽上，古希臘人保留對音樂最大的熱情。

　　古希臘人發明奧林匹克運動會是眾所周知的，對他們而言，奧運的重點不只有賽跑、打赤膊摔角或投擲標槍而已，最初的奧林匹克運動會除了田徑與節慶活動之外，更有宗教性的活動，因此也包含一些音樂演奏。然而歌唱比賽這種獨特的傳統卻應運而生，它吸引眾多來自希臘甚至希臘統治的東地中海參賽者，這些歌手與創作者聚集在一起，並在評審團和現場觀眾面前唱他們自創的歌曲（是的，連像《X 音素》[*X-Factor*] 這種選秀節目都是 3000 年前的翻版）。最早有紀錄的歌唱比賽，是在大約西元前 700 年前的高昔斯（Chalicis，註：希臘東南部一古城），由詩人赫西俄德（Hesiod）為慶祝自己在歌唱班贏得一個獨唱獎項而寫的幾行詩。斯巴達城的卡尼亞（Carneia）舉辦一系列的選秀淘汰賽，參賽歌手用一種類似七

弦琴的樂器「奇塔拉琴」（kithara）幫自己伴奏（文獻記載西元前 670 年，一位吟遊詩人音樂家特爾潘德〔Terpander〕贏得其中一場選秀比賽，後來在音樂會上被粉絲賞給他的無花果噎死）。古希臘人也會舉辦具有節慶氣氛的合唱比賽，並有很多團體舞蹈表演，你也可以稱它是古代版的巴西嘉年華會。

這些比賽的意義在於它加速了優秀音樂家的培育，不論是個人或團體，皆有機會憑藉自己的努力贏得獎金或獎品。天賦異秉的孩子在遊行中出盡鋒頭，這些都是前所未有的現象。就像部落民族在灌木叢裡自由吟唱一樣，當時音樂是每個人都能自由參與的活動。但古希臘人開啟一個對後來西方音樂十分重要的蛻變過程，那就是開始重視專業音樂家的培育，這些音樂家的技巧與才華，是專為一般聽眾的聆聽享受而訓練的。

第三個關於古希臘人與音樂的重點是，**隨著歐洲戲劇出現，事實上是古希臘人發明了音樂劇**，因此他們的戲劇都是由音樂、合唱團，以及朗讀（類似現代 Rap 的概念）或誦經的形式來加以伴奏。那些分布在東地中海附近的露天劇場遺跡，就是古希臘文明充滿藝文氣息的最佳佐證。而我們認知中的專業作家、詩人、導演、演員、舞者、歌手與作曲家等個別職業，在古希臘時代這些角色的區隔是很模糊的，有些頂尖劇作家常能一個人搞定大部分甚至全部的工作。古希臘人認為戲劇和音樂是分不開的，尤其從「orchestra」（管弦樂團）這個字便可看出端倪，其希臘文原意是指露天劇場前的一塊表演區，但幾世紀之後，人們普遍認為管弦樂團是由歌劇作曲家來指揮的。

一些值得一提的希臘劇作，主題甚至就是音樂。例如西元前 405 年劇作家阿里斯托芬（Aristophanes）的諷刺劇《蛙》（*The Frogs*），以及《奧費斯與尤莉蒂絲》（*Orpheus and Euridice*），是關於地獄裡用詩歌決定生與死的故事。這些希臘喜劇（同時也是希臘悲劇）啟發後來 1600 年義大利的藝術家，發展出一種用歌唱來演戲的概念，也就是現在的歌劇（opera）。很巧合的，義大利作曲家蒙台威爾第於 1607 年所寫的第一部偉大歌劇《奧菲歐》（*Orfeo*），就是描寫一名在地獄用唱歌決定生死的英雄。也就是說，我想對於古希臘與斯巴達的一般平民而言，這些露天劇場表演不論在規模或受歡迎的程度，以及他們來自詩歌朗誦與宗教慶

典的起源，這些經驗都像是對 18 世紀韓德爾（George Frideric Handel）的清唱劇的導聆，例如他的作品《彌賽亞》，甚或是 20 世紀的音樂劇。跟歌劇恰好相反，音樂劇常常是配合歌曲來創造故事，而歌劇則是依照故事情節寫歌。然而缺少了阿里斯托芬與其他劇作家的樂譜作為佐證，我們仍然只能停留在臆測的階段。

ㄚ

古希臘的文化養分後來慢慢被羅馬帝國吸收，因此可以看到他們的繪畫、工藝與詩歌作品裡到處都圍繞著音樂，但他們仍沒有把音樂寫下來的習慣。

在研究羅馬人的音樂時，學者發現他們對風琴（organ）有特別的喜好，在許多競賽場合與大型娛樂活動上，風琴提供了音樂伴奏，當然他們是承襲自克特西比烏斯發明的液壓風琴技術；奧爾加農（organum）這個字來自希臘文「organon」，代表樂器或工具的意思。迄今最古老的液壓風琴，是 1931 年在羅馬城的阿昆庫姆（今布達佩斯）發現，標示日期為 228 年。然而同時期的 3 世紀，人們改用系統排列好的皮製波紋管，取代希臘羅馬人用水壓縮空氣的方法，這也是後來管風琴的原型。

至於羅馬人用他們的風琴彈奏了什麼，後人當然只能全憑臆測。從羅馬時代留下的大量文獻資料得知，如果當初他們有發展出任何一點記譜的方法，這些音樂的部分片段就能獲得保存；然而事與願違，也因此對後人而言，他們的音樂跟龐貝古城一樣一片死寂。

然而，正當古希臘羅馬文明崩塌之時，一條用音樂聯繫未來的脆弱之繩卻沒有斷裂，研究者在不斷遭遇挫折之際，卻在烽火邊疆因為一個起初微不足道的事件，而重新燃起希望。經歷數個世紀的寂靜之後，在我們現今稱為巴勒斯坦與以色列的動盪猶太王國內，人們終於在羅馬帝國的末日餘燼中，找到了古人留贈給我們的樂音。

ㄚ

西元 70 年，由於猶太人反抗的情況逐漸惡化，羅馬軍隊搗毀耶路撒冷，並損

壞以色列人的寺廟，這也破壞了 1000 多年來他們唱誦希伯來詩篇的傳統。然而這中斷只是暫時的，由於基督教派分裂，除了希伯來聖歌之外，唱誦是在適當時間舉行。起初學者假設，最早的基督教聚會必定大受被取代的猶太教堂服務影響，但近來研究指出，基督教聖歌的發展，是從唱誦讚美詩（hymn）而非詩篇（psalm）而來，也許是刻意的，這在特性上不同於猶太的前身。然而這樣的結論我們必須謹慎以對，畢竟沒有任何猶太讚美詩的文獻資料能從被摧毀的聖殿中存活下來。有一點是毋庸置疑的，就是在猶太聖歌不被重視的那 700 年中，基督教聖歌卻不斷擴散，在 313 年的《米蘭赦令》（*Edict of Milan*）之下，基督教可合法公開後便被大力宣揚。

300 到 400 年間，羅馬軍隊與政權逐步瓦解，使西歐形成一幅混亂與支離破碎的景象，但說所有文化都隨著羅馬時代消失殆盡，歐洲只剩下無知與野蠻，這種說法也未免誇張了些。有一些離群索居的修道士保存了這些文化資產，所以首先我們要先看是歐洲的哪個部分。

舉例來說，亞美尼亞王朝在 301 年將基督教定為國教，但亞美尼亞人捍衛他們的宗教獨立，即使他們後來被納入波斯和阿拉伯帝國。303 年愛特米亞津（Etchmiadzin）大教堂在啟蒙者聖格里高利（Saint Gregory）的監督下完成，可說是歷史上首座國家級教堂，所有禮拜場所都以現成的宗教建築改建而成，包括羅馬跟猶太的聖殿。直至今日，愛特米亞津大教堂仍然屹立著，這也反駁了隨著羅馬帝國消逝、歐洲文明也暫時消失的說法。與「黑暗時期」一詞更加矛盾的，就是那雄偉的偉大建築，位在伊斯坦堡的聖索菲亞大教堂（當時的君士坦丁堡）。聖索菲亞大教堂興建於 537 年，尤其那令人嘆為觀止的大圓頂（於 560 年重新設計並加強支撐），更是千年以來人類文明的偉大成就。

的確，當羅馬勢力退出西歐與北歐時，歐洲文明重新在君士坦丁堡落地生根，這輝煌時代也延續數百年之久。然而在羅馬勢力退出後，像法國與英格蘭這些無政府狀態的蠻荒之地，唱誦聖詩與聖歌以及培訓歌唱者這種事，馬上就變得無足輕重。但羅馬的教堂自行在 350 年創辦歌唱學校（Schola Cantorum），並在拜占庭帝國東部舉辦許多音樂活動。隨著後來東西方勢力的敵對情勢，人們往往忽略

了一個事實，那就是我們心存感激接收的歐洲文化遺產，其實是在今日阿拉伯——也就是伊斯蘭與東正教世界所培育滋養的。

由於部分樂譜被記錄並保存下來，因此我們得知 3、4 世紀時，歐洲的拜占庭世界有聖歌的詠嘆，以及一些宗教性的吟唱。在牛津大學賽克勒圖書館的館藏中，《古代文稿抄本研究集》（*papyrology collection*）有現存最古老的基督教聖歌，標示著現代人難以辨識的記譜符號。這份文獻是由牛津大學考古學家於 19 世紀末在埃及古城奧克西林庫斯（Oxyrhynchus）挖掘到的，幸虧有這些文物的出土，讓賽克勒圖書館成為世上擁有最多古代手稿文物的圖書館。3 世紀末期以古希臘文書寫的奧克西林庫斯聖歌，距今約有 2000 年歷史。

同時，羅馬勢力在西歐與北歐衰退，也開啟一波各族群間爭奪領土霸權的戰爭潮。一般說來他們是文盲與江洋大盜，但這些民族也不全是野蠻人。舉例來說，在 7 世紀的薩福克薩頓胡（Sutton Hoo），一處盎格魯撒克遜國王瑞瓦（Redwald）的墳墓中，發現服飾、珠寶、武器等各種形式的文化珍寶，其中還有一把大型六弦琴，是一種與古代時期類似的手持豎琴類樂器。當然，雖然我們可以撥弄這把琴的琴弦並讚賞他們的工藝，但無從得知這樂器演奏出來的音樂聽來如何。我們無法得知當時的演奏者是否一次彈奏多條弦，像彈奏和聲一樣，或是一次一個音地彈奏曲調。同樣的，即使我們知道 7 世紀末在中國已有多樣樂器齊奏的「樂團」形式，但對於他們演奏的音樂也只能全憑臆測。

即便如此，我們還是能有限度地重建這些在 4 世紀以來，在教堂與寺院被唱誦的聖歌與不同型態的樂譜，即使樂譜上使用的原始記譜法非常粗糙不清。**直到可靠的記譜法出現後，才開始能夠不斷重複唱誦相同的曲調，繼而將之流傳下來。**令人無法置信的是，西元後數個世紀之間，在有系統的記譜法問世之前，僧侶跟修女們唱誦的聖歌全是靠背誦而來，那是由僧侶口述給僧侶，修女口述給修女，數百年來刻苦耐勞地代代相傳而來。這些被稱為單音聖歌（plainchant）或聖曲（plainsong）的聖歌普遍被認為是以 6 世紀末的教宗格里高利一世（Gregory the Great）來命名的格里高利聖詠。格里高利聖詠是美妙、古老而神祕的，單從人類記憶的角度看這就已是奇蹟了。而現在我們知道，格里高利聖詠跟教宗格里高利

一世並沒有關聯。

　　的確，聖歌在基督教歐洲的發展會因地區性的風俗民情而改變，在法國有高盧聖歌（Gallican chant）、北義大利有安布羅聖歌（Ambrosian chant）、南義大利有班佛登聖歌（Beneventan chant）、西班牙的摩沙拉聖歌（Mozarabic chant）、不列顛諸島的塞勒姆聖歌（羅馬塞勒姆後來在 13 世紀成為英國的文明城市索爾茲伯里）。這些聖歌都有一個共通點，就是曲調皆是經由背誦、且無伴奏跟和聲的吟唱，希臘文對此的說法是單音道（monophonic），即一次一個單音。

　　單音聖歌是我們與 1000 年前的音樂家們唯一的聲音連結，它的存世要歸功於兩項巨大的音樂發現，這兩項發現使得它們的存在落在 8 世紀左右。要了解這發現的重大意義，我們必須先回到 1500 年前的聲音世界。

　　那是一個星期日早晨，在僧院或寺院的早課，僧侶們正一起齊唱某段聖歌，經過了許多世代，有些僧侶覺得不妨讓幾名年輕人加入合唱團，除了能滿足他們的溫飽，也可以讓他們少做點惡作劇，接著開始教導他們背誦整個教堂聖歌曲目的漫長過程。

　　年輕人加入對音樂的影響是，現在音樂有了兩條平行線，因為小男孩的聲音比大人高。男孩和大人唱的是相同的音，但是高了八度，所以現在兩條相同的音樂線之間有了固定且自然的距離。一個音和與它固定距離的另一個音，也就是音程，是自然法則而不是人類發明的，人們只是從音樂聲響中發現了它的存在。

　　藉由展現神奇的音樂頻率，我能告訴大家關於自然界音程的祕密。如果我彈吉他上任何一條弦，或是吹奏任何管樂器，弦與管子的長度將決定聲音的高低。我們可以隨自己高興叫它任何名稱，但也可以叫它 A。當人們問 A 到底是多高或是多低時，其實正是在問它的「音高」。當你撥弄一條橡皮筋時會產生一個音高，如果你將它拉長拉緊，這音高將會改變。當古人彈奏樂器時，音高只能由弦或樂器本身的長度來定義，為了奏出像 A 這樣的標準音高，而做出不同形狀的樂器。今日我們用電子的「赫茲」來度量音高，赫茲是指將每個音定義一組數字，雖然

如此，但人們經常為求方便，只記得音符的字母名稱（題外話，現代交響樂團常指派雙簧管來負責調音的那個「A」音，是 1930 年代由國際協定的 440 赫茲，某些國家之前是使用 435 赫茲。在科學方法出現之前，這個標準 A 常隨著國家、城鎮，甚至樂器間的不同而有所偏差。巴赫時代倖存的管風琴與其他樂器顯示，當時的音高比現在要低，所以巴赫的音樂最常用 415 赫茲來演奏；同樣的，莫札特跟海頓的音樂常以當時正宗的頻率來演奏，也就是 A 等於 430 赫茲）。

神奇的部分來了，如果我再撥動吉他 A 弦，但這次把手指輕壓在弦的一半長度上，我會得到一個高音版的 A 音，暫且叫它「小 A」吧。如果我用水把管樂器的管子灌到半滿，等於將管子的長度減半，當我吹奏它時也會得到一個小 A。小 A 與大 A 其實一直存在，只是小 A 要花點工夫才會出現。事實上，每次當你聽到大 A 時，你也同時聽到了小 A 藏在裡頭，因為它是大 A 音樂光譜的一部分。

在音樂專有名詞上，我們稱小 A「比大 A 高一個八度音」，然後大 A「比小 A 低一個八度音」。最早這自然音程稱作八度音，表示 8 的意思，因為中世紀教堂裡只有 8 個音可選，然後上下各自延伸其他八度。從古希臘到宗教改革時代之間，人們相信某些音符具有危險的魅惑力，且應該被政府取締。這個八度 8 個音的限定，是中世紀教會為了簡化並規範音樂的其他可能而制定的。後來，八度音之間不再只有 8 個音可選，而是 12 個音，人們被欺瞞了那麼久，但也只能將它解釋為演化。至少，我們知道在中世紀早期，大 A 跟小 A 之間的距離以 8 個音來定義是合理的。

僧侶跟兒童齊唱不同八度音的習慣，持續很長的時間，但是一次唱 2 個音的概念也促成更革命性的想法；如果同時唱的 2 個音不是八度音呢？例如不是大 A 跟小 A，而是大 A 和大 E 呢？

信不信由你，數百年來對中世紀的音樂家而言，這個可能性一直都沒被開發。就好像他們發現了黑色跟白色，也許再一點褐色，但卻從未想去發掘其他顏色。事實上，這個演進過程既艱難又漫長，甚至無法確定是哪個世紀才發現其他音

符，只能告訴你是 800 年之前的某個時候。一次疊唱兩個不同的音符，這真是一個十分重大的突破，然而當僧侶樂師開始這樣做時，他們的態度無比謹慎。

他們拿原來的聖歌加上另一條距離不遠的平行音符，像是兩條平行的鐵軌，新的軌道通常比主音高五度音。讓歌者唱高五度（如果旋律是下行時則是低四度）的原因，是因為這個音程跟八度音一樣，有一種自然的和諧感。藉由減半弦的長度創造了小 A，如果將弦分 3 份而是不是對半，就能找到這個音了。例如起始音是 A，就可以得到 E 這個音，這共鳴的現象是由諧波序列所導致，後面的章節會再介紹它。目前已知在中世紀的音樂階梯上，五度和四度音是由公認的「完美的數學比例」而來，因此成為僧侶們尋找第二音符的首要選擇。中世紀音樂家把兩音平行的技巧稱作「奧爾加農」，因為聽起來像是管風琴的音色，所以他們就順手取了這名稱。的確是像管風琴沒錯。希臘文裡一次同時演奏兩個音叫作多音道（polyphonic），意即許多音。

奧爾加農在歐洲大受歡迎，而且幾乎到了一種（請容我這麼說）枯燥乏味的地步。大約 800 年時，從義大利到諾森比亞，幾乎每間寺院都能聽到它。但令人興奮的是，將旋律一分為二的技巧有了其他改變，就是將其中一個音維持不動。以單音聖歌為主旋律，但這次不是加平行的音符，而是加一個持續不動的音，一種叫嗡鳴（drone）的延續音。然而對歌者而言，持續一個嗡鳴音是非常無趣且累人的苦差事，所以常用樂器取代，像是管風琴，或是現在幾乎被人遺忘的樂器，如古提琴（crwth）、瑟（psaltery）、手搖風琴（hurdy-gurdy），或交響樂器。這些樂器有個相同特色，就是能不停息地演奏同一個音，不須呼吸換氣或變動手指位置。在琴弦上來回拉動琴弓，或是用某種機制不斷摩擦琴弦，是最常用的方法。只要你請某人或是一組人對風箱打氣，風琴就能夠永不停歇地發出聲音。

在單音聖歌裡增加一個延續音的意義，就是因為主旋律的變化會跟延續音產生新的音程組合，假如我們想像奧爾加農是綿延不絕的鐵道，那麼嗡鳴風格的畫面，就像一條不動的線與另一條不斷上下移動的線的組合：

　　風笛音樂的概念就是以此延續至今，這個樂器與聖歌的長遠連結可以從它組成零件的名稱看出端倪，也就是用來吹奏旋律的穿孔管，仍舊稱作領唱者（chanter）。

　　隨著時光流逝，在 9 世紀出現一些極具實驗冒險精神的音樂家，例如開始嘗試混合平行的奧爾加農與嗡鳴的延續音兩種風格的拜占庭風格作曲家——君士坦丁堡的卡西亞（Kassia），他令人難忘的作品終於在千年後首度被記錄下來，而這也優雅地駁斥了早期音樂發展是純手工的假設。

　　這些以單音聖歌為主新增的音樂效果，已經十分接近今日所稱的「和聲」，和聲是指一串不同音符同時發聲的相互關係。這是中世紀前輩們在 1000 年來臨時跨出的第一大步。

　　另外一個改變音樂歷史的重大事件，就是發明出一套可靠且通用的記譜方法。大約 1000 年，義大利僧侶阿雷佐圭多（Guido of Arezzo）花了將近一輩子的時間，終於發明一套對西方音樂至關重要、至今仍在使用的記譜法。他的系統是靠著在技巧上不斷地演進，這段從全聽覺時代進入到書寫紀錄時代的旅程，非常值得探索。

　　大約 800 年之前，放在唱誦單音聖歌的歌者們面前的，只有用拉丁文寫的歌詞，至於旋律他們必須用背的。通常一座寺院的標準曲目約有 150 首讚美詩篇，每一首皆有自己的旋律，有些較長的作品甚至有不只一種版本的旋律，再加上祈禱文、應答短歌、頌歌、讚美詩與各式彌撒的經文。對教會而言，這些數以千計

的不同曲目，彼此之間又都十分類似，幸好當時只有 8 個音可用，但這仍是人類歷史上對於記憶力最偉大的展現。不過這也有點瘋狂，所以他們急需發明一種方法，一種當歌唱者面對龐大的曲目時，也能夠提醒他們曲調的方法。

在牛津大學博德利圖書館的館藏《溫徹斯特附加句》（*Winchester Troper*）中，收錄現今最古老的兩音平行奧爾加農樂譜，約有 1000 年歷史，跟溫徹斯特大教堂裡據稱有驚人的 400 支管風琴大致同期。如果你認為隨著羅馬統治勢力消逝，直到 1066 年諾曼征服之前，導致不列顛諸島皆變成一片蠻荒之地，那麼請想想《溫徹斯特附加句》裡的兩音平行奧爾加農樂譜，以及那 400 發音數的巨型管風琴，皆是出自盎格魯撒克遜的基督徒之手。

《溫徹斯特附加句》的樂譜是以拉丁文標示必須唱誦的歌詞，文字上方和兩旁並標示著不同的重音與變調記號，提醒僧侶或修女們應該如何唱誦這些旋律。然而它並不獨特，早在 650 到 1000 年間，有一種小巧且置於歌詞上方的特殊系統記法，在整個西歐世界的聖歌書中十分普遍。這記法稱作「**紐姆記譜法**」（neumes，由希臘文 pneuma 演變而來，意指氣息），可能啟發自 7 到 10 世紀之間以希伯來文抄寫的舊約聖經，即馬索拉抄本中的類似記法，並附有古老的拉丁文翻譯。在古希伯來文裡母音的發音並沒有寫出來，所以誦詞旁的重音跟記號標示出唱誦時正確的發音跟指示。同樣的，紐姆記譜法提供每個字所對應的音符應該上行或下行的指示，當然這是記譜法發展的一大步。

然而紐姆記譜法有個大缺陷，它本質上像是記憶力的漫遊，提醒歌者已知的曲子，卻無法藉由視譜學習新曲子，就像把一張地圖上的路名全部拿掉，雖然看到所有的音樂河流跟馬路，卻無從得知每個地方之於他處的相對關係，它只對已經知道路的人有用。

許多音樂家嘗試研發改良紐姆記譜法，其中包括一位 9 世紀的法國僧侶胡克白（Hucbald）。他將每個特定的音高對應不同字母──ABCDE……以此類推，這方法直到今天還在用。嚴格來說，胡克白並不是這方法的發明人，他僅是試驗這自古流傳的音樂概念──這在古印度跟中國都有的概念，然後發展出一個更完整的系統。他更試著讓文字配合旋律高低上下移動，不意外的，這方法並沒有被沿

用下來。

最後，我們進入阿雷佐圭多最重大的突破。他在阿雷佐大教堂的工作是訓練年輕合唱團員，據他估算，如果用像鸚鵡學說話的方法教他們所有的聖歌曲目，大約需要超過十年的時間，因此急需一種可以讓人邊看邊唱的記譜法，於是他發展出這套神奇的省時工具。他的方法既簡單又清楚，首先，他將紐姆記譜法標準化，並給它一個簡單易讀的形式，每個音都有一個容易辨識的黑點（符頭），並由左至右，以唱誦的順序逐字排列好（如下圖）：

接著，他在音符放置的地方畫四條直線，這樣一來每個音之間的相對位置馬上一目了然（如下圖）：

今日我們稱這些線為譜表，他將由上數來第二條線用紅色畫，目的是給每首曲子一個絕對的定位。每個音符的位置代表它的音高，所以不論它是 A 或 B 或其他音符都一樣；如果旋律一個個往高音走，音符就一步步往上；如果旋律逐步往低音運行，音符就一步步往下。多年來這套系統慢慢被改良，例如藉由改變符頭的樣貌來表示音符的長度，或是將一些音符群聚起來以標示節奏，之後它的四條線變成五條線，與現今 21 世紀世界通用的記譜法在本質上是一樣的。

阿雷佐圭多終於給了音樂一個地圖，從 1000 年那時開始，你可以在紙上寫下

一首曲子，然後由別人唱給你聽，不須看過或聽過它，這是一個劃時代的改革。在一個世紀內阿雷佐圭多發明的記譜法開始席捲歐洲幾乎所有的寺院，除了東正教教堂仍舊使用紐姆記譜法。

**關於記譜法的改良**，其中一項重大意義，就是它**改變了音樂創作的方式**。以前人們發想一段旋律，然後教給他們認識的人，期望這些人能牢記，並原封不動地流傳給後人。現在音樂家能像作家一樣在紙上記錄音符，只要樂譜不遭破壞汙損，這音樂就能原封不動地代代相傳。這樣的優勢幫音樂的未來開啟了一條前所未有的康莊大道。

一個必須經由背誦並大聲唸出來的故事，一定比一本用文字流傳下去的小說單純一些，因此隨著記譜法問世，也增加音樂的複雜性。在新的記譜法流行後不久，我們開始在譜上看到作曲家的署名，這並非巧合，如果能夠寫下些什麼，你也可以聲稱它是你的。否則試著跟人宣稱某個想法是你的，只因為你在酒吧裡跟其他人提過。

其中一位值得認識的知名作曲家，是極聰明且富想像力的德國女士希德嘉（Hildegard von Bingen）。她生於 1098 年，同時具有科學家、修女、詩人、夢想家與外交家的身分，即便 1000 多年後的現在，她的音樂仍然持續被演奏與讚賞著。希德嘉極富想像力、抒情且具感染力的音樂代表兩個時代之間的支點，本質上聽起來仍是豐富的單音聖歌，但她在曲子的輪廓上建立了自己的質感。在她之前，許多單音聖歌聽起來都有一種刻意的謹慎且面目模糊，但她饒富詩意的聖歌十分具有自己的個性與風格。希德嘉在當時就是十分知名的作曲家，出生貴族家庭，後來成為本篤會社區的領袖，那欣欣向榮的社區由她親手創立，位於歐洲最忙碌的樞紐之一萊茵河附近。在那邊有許多朝聖者與名人前去拜訪她，之後這些人在歐陸各地散播她在科學、政治與藝文上的作品。她與教宗跟羅馬教廷十分契合，尤其在音樂上，她是最早的新浪潮派作曲家之一，在單音聖歌嚴格的標準之下，增加一些裝飾音與旋律細節，力求擺脫單音聖歌長久以來呆板與僵化的傳統。由

於不想傳承這些歷久不衰的聖歌，希德嘉自行創作聖歌，現在看來這是再正常不過的事，但在 12 世紀卻是大膽且令人驚訝的行為。

ㄚ

人們花了數百年的時間改革記譜跟和聲的方法，但一旦到位，創新的步伐便快馬加鞭地往前邁進。在疊音與記譜法的發展過程中，這是一個充滿實驗與冒險精神的階段，尤其是在和聲學上；也因為如此，到了 1100 年，西方音樂已遠遠超越人類史上所有其他文明的音樂水準。

希德嘉在世的時代，有一群在法國巴黎聖母院工作的年輕作曲家，藉由在和聲上前衛的運用而聲名大噪，其中的開拓者名叫黎翁南（Léonin），以 12 世紀早期的標準來看，他算是多產且有名的作曲家。黎翁南通常會將單音聖歌的旋律與第二條旋律結合在一起，一種現在稱為二部奧爾加農（organum duplum）的技法。然而他留給後人最大的價值，是啟發他的同事，可能也是他的徒弟——佩羅汀（Pérotin）。

佩羅汀做了什麼？很簡單，如果你聽到歌者不只唱誦 2 個音，而是同時 3 個甚至 4 個音時會怎麼樣？它的概念是如此新奇，像一串音符一起出現，在當時根本不知道如何稱呼，這也就是我們所說的和聲。即使到了今日，佩羅汀仍然令我們驚訝，他帶給人們一段驚奇之旅，前無古人地寫下最複雜的多音符樂曲，也點燃指引後代作曲家們的燈塔。在往後數百年間，人們對於如何將音符組合在一起是最適當的，甚至怎樣排列是美的、醜的、有魅力的或不協調的，將會有許多激烈爭辯。對佩羅汀而言，這些都不重要，他就像一個在糖果屋裡的小孩，忙著擺放不同音符，看看會產生什麼效果。他是一位真正的音樂先鋒，後人給予「佩羅汀大師」的稱號。藉由和弦產生的和諧感，在他的四部人聲作品中聽來栩栩如生，即便有些和聲的組合聽起來不像是刻意為之，反倒像是意外。然而在佩羅汀的音樂花園中還添加了另一種養分，是在他巴黎聖母院的工作範圍內，絕對會被視為極端大膽的主要養分。

12 世紀的巴黎發展迅速，大學也開始擺脫教會的根基，擁抱更世俗化的學習

方式。那是一個屬於行吟詩人的時代，一群幹練、雲遊四海的詩人、歌手、寫歌人，他們的名氣建立在優雅的愛情歌曲上，對他們而言，巴黎是旅途行程中的寶山，在行吟詩人熱潮的高峰時期，數以百計的詩人們跟來自南法歐西坦尼亞（Occitania，在當時跟法國是不同的國家，並有自己的語言跟文化）與北法的詩人們互通有無，不僅開啟國與國之間不同觀念與曲子的交換，更帶動教會之間的音樂流通，這是一條雙向道，民謠歌曲是由神聖音樂的片段所組成，而流行歌曲則被分配到現成的宗教聖歌。這種受歡迎的交換延續到之後的 300 年。

這種行吟詩人的現象，最早是被穆斯林西班牙的安達盧斯城（al-Ándalus，其繁華的首都在哥多華〔Córdoba〕）的職業歌手所啟蒙。當收復失地運動期間的基督教軍隊在 11、12 世紀開始橫掃南方，從崩解的哈里發（Caliphate）一路掠奪，他們搜刮穆斯林城市的圖書館，洗劫摩爾人的宮殿和別墅，並掠奪他們的文化寶藏。結果是歐洲音樂家繼承阿拉伯世界至少三樣樂器，而這些樂器也成為之後世俗音樂的主流樂器：來自波斯的阿路德琴（al'Ud）（字面上是「木條」的意思），之後演化成魯特琴（lute），最後成為吉他；再來是「rabab」，後來演變為小提琴的原型；第三樣是「qanun」，一種古希臘瑟的分支，催生了歐洲各地瑟的演化。

哈里發宮廷的詩歌，有時被稱作「ghinā'mutqan」（意即完美的演唱），是經由專業的女演唱者（qaynas，許多是奴隸），以及男作曲家學者例如巴哲（Ibn Bājja，也稱為 Avenpace）兩者孕育而生。受阿拉伯文化訓練的音樂家們，與受歐洲文化薰陶、最後卻經歷安達盧斯城哈里發混亂階段的音樂家們，兩者之間的交流，產生某種押韻歌曲的型態，稱作「zajal」，這也成為行吟詩人眾多曲目的主要成分。這些歌曲形塑自他們歌詞裡的詩意元素，最後卻導致大部分行吟詩人的歌曲都有種溫和固定的節拍，即使哀傷的歌也是。

讓我們再回頭看看巴黎作曲家佩羅汀，以及他對西方音樂的偉大貢獻。佩羅汀在巴黎聖母院寫的聖歌所帶來的革命性元素，其實是他從行吟詩人身上巧妙學習來的，而這元素也是吟遊詩人們陸續從西班牙汲取回來的，那就是「**節奏**」。

在佩羅汀之前，節奏對聖歌而言一直是個棘手的議題，因為沒有記譜的方法，所以沒人能確定，中世紀時期的聖歌到底有沒有明確的節奏或脈動；已知的中世紀聖歌沒有任何節拍的證據，理論書籍裡關於節奏的主題也含糊不清。人們能夠首次認識節奏，是因為佩羅汀發明了標示它的方法。

現在，當吉他手想要演奏一首知名的流行歌曲或民謠時，只要看一張有和弦標示的簡譜即可。以吉他手熟悉的名曲〈破曉〉（Morning Has Broken）為例，人們看著歌詞與上方的和弦就能彈奏；但如果 800 年前的音樂家面對一張只有和弦名稱及歌詞的紙，關於歌曲的速度、節拍、表情都沒有註明，那他們就麻煩了，這就像要我們去讀 12 世紀的記譜法一樣：

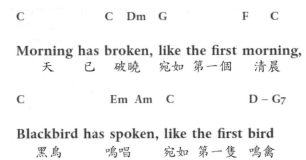

但佩羅汀開始使用更高明的方法，這方法也史無前例地標示出音符的節奏值。他用的方法沒有比現在使用的更靈活及複雜，主要是用橫槓將一群音符捆起來，這橫槓稱作「連音符」（ligature）。

每當他將一群音符用連音符捆起來時，他的意思是這些音符的長度比其他的音短一點，一旦依順序來標示長短音，自然就會產生節奏的模式。

佩羅汀特別喜歡其中一個節奏模式，你一定能很快地認出來，因為它是〈弓箭手〉（The Archers）的主題曲：當 踢 當 踢 當 踢 當。這種效果是藉由調整音符的長—短—長—短—長—短，以此類推。他把這個獨有的模式用在 1198 年為聖誕節寫的曲子〈將看到〉（Viderunt Omnes）裡，也正是因為這個節奏模式，奇蹟似

地讓這首 13 世紀早期的非宗教流行歌曲能夠流傳至今。〈夏日將至〉（Sumer is icumen in）這首琅琅上口的英文歌曲作者不詳，傳說可能是來自赫里福的神祕客「W de Wycombe」。這首曲子巧妙地將 6 個同時發聲的音符連結在一起，聽起來像是作曲者用了佩羅汀的技巧風格，且更加平易近人，他使用淺顯易懂的歌詞，並希望人們能隨音樂起舞。令人欣慰的是，〈夏日將至〉的清晰原稿正放在大英圖書館裡，這份可能來自 W's 的原稿所用的節奏記號，比佩羅汀用的連音符來得簡單（也被稱作 mensural），但它仍然發揮了作用。

**能將節奏寫下來，這件事無疑地激發了作曲家們的想像力**，事實上，整個 13、14 世紀中，作曲家們較少去思索四部和聲其他的可能性，反倒對嘗試不同的速度與節奏比較有興趣。現在他們有了建構較長的音樂、且不須背誦的技巧，並即將打造一座音樂迷宮，把數學與幾何學的結構嵌入音樂的迷宮。我想在當時迷宮也不是什麼新鮮事，因為這也是宗教迷宮的時代（這是對去耶路撒冷朝聖的隱喻），例如在沙特爾和盧卡大教堂的那些迷宮。

在馬肖（Guillaume de Machaut）豐富的合唱作品中可以發現這些音樂的迷宮，他是 14 世紀中期在法國北部工作的作曲家詩人，其中一部彌撒曲是他為新蓋的蘭斯大教堂所寫。蘭斯大教堂後來在法國大革命中被摧毀，而這座教堂在中心位置有個很複雜的迷宮。這首巴黎聖母院彌撒曲有四條音樂線，每一條代表一部人聲的旋律線，這也是今日合唱音樂的大致結構；每條旋律線代表一部和聲，然後四條線彼此並肩而行。那麼馬肖的彌撒曲到底哪裡特別？

是的，馬肖跟他的 14 世紀作曲家同事們，想到音符就像是一個大型數學遊戲中的小單位，所以音符的長度（即多少拍）被用一串數字來代表。例如〈垂憐經〉（Kyrie Eleison）一開頭是由最上面的分部開始，它的音符長度是由下列數字組成：6、2、2、2、4、1、1、2、2、2、4。這串數字進行一會兒然後自行重複，每個聲部都有自己的數字串來表示音符長度。這數字串在聲部彼此間的起始點並不相同，讓不同長度的音符交互重疊，然後在每個分部的音長值數字串旁邊，馬肖加上了反覆的音高值序列：A、A、B、G、A、F、E、D、E、F、G。

音高值序列讓音樂變得更複雜，通常音高值序列與音長值序列的長度不同，

如此一來，兩個序列會以不同的頻率重複。有時馬肖會在作品中把序列拉長一倍或減半，或以相反方向進行，或把音高值序列顛倒過來，或利用像是黃金分割的數學方程式來建構數字的順序，即便黃金分割較常被用在中世紀與文藝復興時期的建築及繪畫作品中。

然而這些錯綜複雜的結構全被隱藏起來，光憑聽音樂很難察覺到隱藏在其中的設計，雖然厲害的讀譜人能藉由研究樂譜找出脈絡。這種主導 14 世紀音樂作品的神祕序列，在音樂術語上稱作「等節奏」（isorhythm）。使用這個技巧的作品，其音樂結構的複雜度都是前所未有的，全然的多聲部。到了教宗約翰二十二世的時代，由於音樂越來越複雜，他便在 1325 年頒布法令，要求教堂簡化音樂的內容，卻無人理睬。

讓馬肖與他同時期作曲家的成就顯得更不可思議的是，他們在有三分之一歐洲人口死於黑死病的年代創作，到底是從哪裡獲得的靈感，能寫出這麼複雜的音樂？答案當然是因為他們才剛獲得這非凡的新禮物：音樂記譜法及多聲部和聲，他們是在伸展自己的知識權力。除了死亡與絕望之外，這也是傲人的哥德式建築蓬勃發展的階段，一些歐洲最雄偉的大教堂、寺院與廟宇都在這時期建造。我們知道，在洞穴中唱歌時，藉由空間本身的反射可以聽到迴音與殘響。馬肖時代的作曲家們無疑地在工作的教堂裡實驗這些音響學，製造人聲的迴音與殘響，並在等節奏的數學架構下層層堆疊音樂的厚度，而這一切都是為了讚美上帝。

跟哥德式建築一樣要先在紙上形塑，等節奏這技巧並沒有在音樂的世界中變成一項利器，馬肖是它的冠軍跟模範。

在講完等節奏之前，有個關於它如何組織一整串音符的註解值得一提，在印度斯坦（Hindustani）和卡爾納提克（Carnatic）的傳統音樂中，有一種叫塔拉（tala）的記譜法，與等節奏有驚人的相似性。在印度傳統音樂裡，音符長度的節奏模組是獨立運作於音階之外，此音階人們稱作「拉格」（raga）。因此印度音樂技法出現的時間，比起歐洲等節奏要快上一截，這是毋庸置疑的；塔拉──字面上是拍

擊的意思——早在 11 世紀的梵文史詩〈羅摩衍那〉（Ramayana）的文字版本中就有記載（其口述版本被認為在西元前 5 世紀就已存在）。或許只是巧合，但 14 世紀馬肖與其他作曲家使用的等節奏技巧中，關於節奏循環的名稱剛好就是「talea」（拉丁文的棍棒或插條）。

到了 14 世紀末期，所有音樂的重要元素幾乎都已被發現：旋律及節奏兼顧的記譜法、架構組織的方法，以及音符相互堆疊的複音法。但是仍有最後一塊拼圖還沒放上，當它於 1400 年左右在英格蘭就定位時，它將和聲帶往另一個世界，並永遠改變了音樂的樣貌。

從 1200 年的佩羅汀到 1350 年的馬肖，作曲家們沉浸在多音和弦所產生的共鳴與宏亮的音樂效果中，雖然佩羅汀對和聲的使用被視為是無心插柳，到了馬肖的時代，真正被允許可以使用的和弦其實相當受限，主要是受到教會干涉。對於哪些和弦聽起來較具神性、純潔性及適當性的判斷能力，神父、主教與樞機主教可是比那些作曲家強多了，當然我想也有部分原因是一種對未知的恐懼。

想要了解 1400 年左右由作曲家暨占星家鄧斯塔佩（John Dunstaple）發起的音樂革命，我們必須彈奏一些音符。在鄧斯塔佩之前的一個世紀，作曲家們雖然在音符上堆疊音符，但其組合是相當少的，幾乎都圍繞在基本的八度音裡——大 A 跟小 A 之間的距離，或是大 C 跟小 C 的距離，稱之為「直通四」（diatessaron）和「直通五」（diapente）（來自希臘文），也就是今日人稱的「完全四度」與「完全五度」。前述章節曾提過，當一個音與其上方的四度或五度音合在一起時，會產生一種和諧的音響。造成它們「完全」的原因是指數學上的音高比例，例如把一條繃緊的琴弦分成三分之二，可以得到一個完全五度。兩個相同音符的音高比例是 1：1，相距八度的音符其比例是 2：1，完全五度是 3：2，完全四度則是 4：3。

鍵盤上的完全四度

鍵盤上的完全五度

你可能會注意到我在完全四度的可能組合中，獨漏 F 到 B 這一組，這是因為 F 到 B 的距離並不「完全」；為了達到完全四度 4：3 的比例，我們必須將 F 和 B-flat（B♭，中文叫降 B），或是 F-sharp（F#，中文叫升 F）和 B 配成一對。升音與降音指的是鋼琴上的黑鍵，F 到 B 的音程聽起來極不和諧，甚至被人稱為「音樂中的魔鬼」或是「狼音」，因此被排拒在完全四度的門外。F 和 B 這個惡名昭彰的音程其實叫作三全音（tritone），同樣的組合還有 B♭ 和 E，E 和 A#，C 和 G♭……等的配對（這一點跟傳統鍵盤的位置分配比較有關係，而非「四步」的邏輯概念，在 300 到 1600 年間，被允許的完全四度是從 F 到 B♭，降 B 指的是白色 B 鍵左邊那個小黑鍵，它只是一個鍵盤上的黑鍵，任何樂器或音符本身並不會自行區別黑與白，就聽覺上而言鍵盤亦然，只是琴鍵的外觀與排列卻會使人聯想到兩個極端，這是心理學而非音樂學上的問題）。

當我們身處在 1400 年的時代，你可以安全地忽略這些升降音，即使在理論與偶爾的實作上它們是完全在運作的。因此在 14 世紀的複音世界中，完全五度、完全四度與八度占據絕大多數作品。你一聽到這些組合便會馬上有兩個感受，第

一，與之後的和聲相比，它聽起來十分單調；第二，這些音樂似乎都沒有好好地結尾。這是有原因的，對我們這種聽慣了之後 600 年和聲的耳朵而言，聽到這樣單調的音樂，很快就知道少了些什麼，少了對這些和聲使用上的邏輯。當我們聆聽巴赫、蓋西文，或是史汀（Sting）、凱斯（Alicia Keys）的音樂時，我們被領進和聲的旅程，一種和聲的「進行」，然後到達樂句最重要的終點，稱作「終止式」（cadence）。

請想像一下這首神聖之歌〈奇異恩典〉（Amazing Grace），第一段樂句「Amazing grace」使用一個和弦，也就是主和弦，讓我們叫它第一和弦；然後當樂曲進行到「sweet」這句時，和弦改變成所謂的第四和弦，因為我們將低音部的音上移完全四度；當歌詞進行到第一行的最後「sound」時，和弦又回到起始和弦第一和弦：

<div align="center">

奇異恩典　何等 甘甜
'*Amazing grace how sweet the sound*'
第一和弦　　　第四和弦 第一和弦

</div>

在這段小小的和聲旅程中，每個環節感覺都是對的，對於回到開頭的和弦感覺很好，這是我們第一個小「終止式」——「cadence」源自義大利文「cadere」，意即下降。

第二段樂句進行另一段和弦短旅程：

<div align="center">

拯救了我這般的罪人
'*That saved a wretch like me*'
第一和弦　　　第五和弦

</div>

這一次我們在歌詞「me」這個字時來到一個新和弦，這是第五和弦，因為它是完全五度。這個和弦進行再度令人感到合理與滿意，我們從一處被帶領到另一處，然後再回到起點。

主歌的部分藉由進行另外兩段而完整，一個從第一到第四和弦，然後回歸；

另一個從第一到第五和弦，然後回歸：

> 我曾經迷失，但今被尋獲／我曾經盲目，但現在我得見光明
> '*I once was lost, but now I'm found／Was blind, but now I see*'
> 第一和弦　　第四和弦　　第一和弦　　第五和弦 第一和弦

　　你可以相當清楚地聽出這首曲子選用的和弦並非偶然，是和弦進行的邏輯性在發揮功用，它們遵循嚴格的規則，有點像萬有引力法則或是行星繞行軌道法則，在這嚴格的規則下，某些和弦能較其他和弦發揮更強大的力量。

　　類似像〈奇異恩典〉那樣的和弦進行法則，最早是在 1400 年代初期由英格蘭作曲家鄧斯塔佩在作品中理出頭緒，藉由新和弦組合的問世，音樂不再只有完全四度及完全五度，還有強大卻不完美的三度。

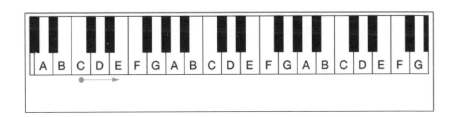

　　回到鍵盤上，假如從中央 C 的位置往上數三個白鍵，會找到 E 這個音，聽起來也相當和諧，那為何這三度不是完全的音程呢？因為跟完全四度或完全五度不同，三度有大三度與小三度兩種可能。這有點曖昧難懂，例如從 D 這個音往上數三個白鍵時，會找到 F 這個音，進而創造出一個小三度的音程：

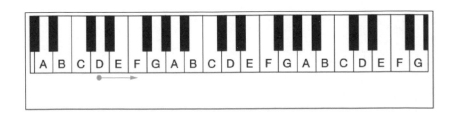

同上，從 E 到 G，產生一個小三度音程：

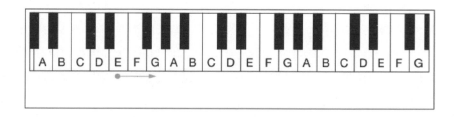

但是從 F 到 A，就像從 C 到 E 一樣，是一個大三度音程：

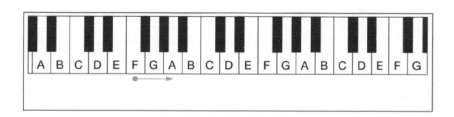

　　我們可以把大三度變成小三度，反之亦然，只要利用黑鍵來縮短或加長兩音之間的音程即可。例如從中央 C 找小三度音，會找 E♭ 而非 E 這個音；從 F 去找它的小三度音，會是 A♭ 而非 A 這個音。同樣的，從 D 這個音去找大三度音時，只要將 F 升高成 F# 即可，從 E 開始找大三度音時，則要越過 G 去找到 G#。

　　從鍵盤一路往上，三度可以是大三度或小三度，而這大三度與小三度之間的樞紐，正是平衡西方音樂的重要樞紐。用很簡略的說法來說，大三度聽起來明亮，而小三度聽起來陰暗。但其實它的奇妙遠不止於此，讓三度音進入音符串還有另一個副產品，那就是**三和弦的誕生**。

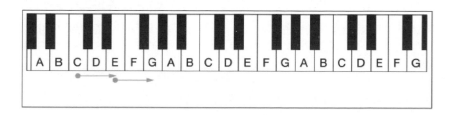

讓我們再從中央 C 開始，往上數三步會找到大三度的 E 音，但如果從 E 繼續往上走三步到 G，則 E 到 G 會產生一個小三度的音程，如果同時彈奏 CEG 這三個音，會聽到一個大三度與小三度音程，這種結合大三度與小三度音程的結果稱為三和弦。而三和弦也是所有和聲音樂的必需品。三和弦是〈奇異恩典〉和聲的骨幹，也幾乎是所有我們聽過的歌的和聲骨幹，從 15 世紀早期到至今所有的音樂創作，三和弦在實質上都是所有和聲的主要結構。

發現三和弦的神祕力量，就好像發現一個神奇化學反應或是靈丹妙藥一樣，音樂家們立即感應到革命的號角在不遠處響起。頃刻之間，不論喜歡與否，他們的和聲全都開始遵循吸引與排斥的法則，一些最受人歡迎的和弦進行在往後的數百年被不斷地重複使用。

鄧斯塔佩在他的音樂中大量使用三和弦，因此當他隨著亨利五世的軍隊抵達法國之後，他的名聲很快地傳遍歐洲各地。鄧斯塔佩嶄新迷人的新風格讓他成為眾人爭相仿效的作曲家，音樂家們都為這來自英格蘭的新聲音驚豔不已。法國人稱鄧斯塔佩這位英國佬為三和弦熱潮的「源泉和起源」。就像喬叟被人稱作英國文學之父一樣，鄧斯塔佩是三和弦之父，也因此而成為西方和聲學之父。

隨著 15 世紀的到來，各式各樣勃艮第公爵的法蘭斯佛蘭芒（Franco-Flemish）宮廷成為當時歐洲北方的藝術重地。而這也是鄧斯塔佩獨特的雞尾酒式新配方真正被發揚光大的地方。其中最為人熟知的翹楚是杜菲（Guillaume Dufay），他是目前公認最著名的 15 世紀作曲家，不論在宗教音樂或是通俗音樂的領域上，都遠比他的先驅鄧斯塔佩更富盛名。杜菲主要的作品，從鼓舞人心的十字軍歌曲和盪氣迴腸的彌撒曲〈武裝戰士〉（L'Homme armé），到他最謙卑且打動人心的抒情曲如〈面色蒼白〉（Se la face ay pale），為日後浩瀚的西方音樂奠定了根基。杜菲讓好記的旋律依偎在和聲上，並將和弦引導至一個令人滿足的終止式。他有一種組織完備的節奏結構，能支撐詩歌裡歌詞的架構，成功地讓重要的重點音節或韻腳落在音樂中適當的地方。

最重要的是，杜菲的音樂對我們而言聽起來很親切，感覺不遙遠也不古老，沒有那種古怪的異國調音，或不對稱且生澀的節奏。這不是隨手就能寫出的作品，

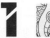

是經過精心設計與計算過的，伴隨著優雅的恬適，不但是成功的藝術作品，也是讓人一聽到就會喜歡的東西。毫無疑問的，杜菲寫的歌曲甚至在印刷術尚未成熟之前就在各地不斷流傳，雖然他為貴族和教會作曲，但他的作品卻前所未有地促成一個更親民、更容易接近的音樂未來。

到了 15 世紀中期，西方音樂已是一個十分活躍且充滿能量的藝術形式，配備有和聲、節奏，以及一個大型的和弦調色盤，還有最重要的是把它們記錄在紙上的能力。這些前衛的聲音在歐洲迅速蔓延。但這些眾多的音樂實驗卻隱藏了一個威脅：一場宗教風暴正在歐洲大陸悄悄醞釀著，而音樂也在風暴的範圍內。在杜菲去世後的一個世紀，那些在教會討生活的作曲家們，他們的人生將變得既危險又難以預料。

# 2

# 懺悔時期

## 1450 － 1650 年

回想 1450 到 1650 年間的歐洲歷史，它似乎是一段充斥著宗教偏執與國族恐怖主義的年代。對大多數人而言，不斷的戰爭與流血、饑荒與奴役，導致人們流離失所，面臨無情的苦難。就連遠征東西方之後，能讓人覺得積極正面且增廣見聞的新世界發現，也伴隨著令人噁心的種族屠殺。例如1519年當科爾特斯（Hernán Cortés）載著數艘船的神父跟士兵抵達墨西哥後，50 年內約 1000 萬到 2000 萬名阿茲特克人的死亡跟他脫不了關係，這都要歸咎於宗教認可的屠殺，以及無意間被帶入的非洲天花與歐洲流感病菌。

唯一能改變後人對 16、17 世紀人類那些殘忍野蠻的評價，就是他們在藝術、詩歌、建築與音樂上的成就。在那嗜血的年代裡，這些文化資產的真善美也絲毫不遜色。

在音樂上，作曲家藉著想像一位悲天憫人、受苦受難的上帝來度過這個時代，儘管關於祂存在的珍貴證據不多，音樂家仍矢志捕捉人類情感的悲與喜，並試圖在音樂中打造一個美麗、感性的庇護所。或許作曲家從未像這樣被迫得去提供人們更多神的視野，因此從 1450 到 1650 年間流傳下來的音樂，給予我們一種豐富情感的意義，否則這段歷史對歐洲而言，就只是基督教基要主義這個枯燥宗教實驗的高潮點而已。

1450 年這一年最為人熟知的事件，就是一項人類科技史上的重大突破：來自德國美因茲城的古騰堡（Johannes Gutenberg）發明了活字印刷機。假使少了這項發明，路德（Martin Luther）於 1517 年改革羅馬天主教的挑戰將會變得窒礙難行，不論在速度或效果上皆然。這些劃時代的挑戰，對於音樂的傳播與轉變都有相當重大的意義。

古騰堡發明的活字印刷術剛好給予文藝復興一股原動力，文藝復興是一個在藝術、文學與科學上的改革運動，萌芽於 14 世紀，但於 15、16 世紀開花結果。然而談到音樂時，我們最好謹慎使用文藝復興這個字眼，原因如下：首先，音樂的發展有自己的時間表，與藝術、建築、設計、哲學、科學的發展並不完全同步。再者，在音樂以外的領域，義大利政治大雜燴的狀態，無疑使其成為研究古代事物的中心與動力，尤其是古希臘文化。然而是歐洲北邊寒冷的法蘭斯佛蘭芒與英

格蘭，影響並主導 15 世紀的音樂。而當 1453 年君士坦丁堡陷落時，希臘的基督教學者帶著大批手稿和文物逃離鄂圖曼帝國的征服者，到達義大利，才造成後來在文學與建築上的巨大衝擊。這種文化的重新安置似乎對音樂沒有什麼影響，跟搶救君士坦丁堡的文化遺跡比起來，真正讓義大利音樂茁壯的，反倒是花大錢請來的知名法國作曲家們。

其中有一位像這樣的高薪移民作曲家賈斯奎（Josquin des Prez），出生於 1450 年現今法國與比利時交界處的勃艮第，他被利誘到一個義大利城市費拉拉，並在那裡度過大半輩子。單就音樂本身而言，賈斯奎並不算是先驅，他充其量只是承續杜菲的成就，把複音和聲變得更厚實、華麗一些，而且這種音樂在 15 世紀晚期的歐洲到處都聽得到。但賈斯奎確實在某個至關重要的層面上有重大突破，一個成為當時音樂重要標記的貢獻。

賈斯奎是史上第一位最注重唱頌歌詞的作曲家。他是首位提出這個觀念的人，從他在音樂裡放置歌詞的方式更可看出端倪。難怪他大多數的教堂作品都叫作「經文歌」（motets），一個衍生自法文「mot」（意指文字）的字。難怪這段期間看出文字的新用處，這要感謝印刷技術的發明，讓書籍刊物能在各地普及，促進人們對詩歌的喜好，以及對聖經更深層理解的渴望。

賈斯奎於 1503 年所寫的經文歌〈求主垂憐〉（Miserere mei, Deus），顯示自從杜菲去世後，音樂上關於文字的處理走了很長一段路。這首經文歌是由賈斯奎的雇主費拉拉公爵所委託，為了哀悼一位他剛失去的摯友所寫。公爵要求賈斯奎為這位朋友的追悼會寫點音樂，並由費拉拉禮拜堂合唱團演唱，且很有可能由公爵本人擔任男高音。這原本應該只是個單純的工作，如果死者是其他人的話；但實際上，死者卻是極具爭議性的人物，名叫薩佛納羅拉（Girolamo Savonarola），這位來自費拉拉的多米尼加修道士，對他所目睹的天主教道德淪喪現象提出批判，他在佛羅倫斯發動血腥聖戰，並一度在當地自詡為精神與政治領袖，對抗他口中所謂的頹廢勢力。薩佛納羅拉於 1497 年在佛羅倫斯點燃這把虛榮的烽火，凡是鼓勵或是描寫任何感官愉悅的書本、畫作、裝飾、雕塑品、鏡子……等幾乎所有物品，都被丟進那熊熊大火內。永不妥協的討伐，使得他不得不與教廷正面衝突，

並在教宗亞歷山大六世的命令下遭到逮捕與折磨，最終在 1498 年 5 月被活活燒死。就在薩佛納羅拉當初點燃「虛榮之火」的地方，他自己也被燒成灰燼。

在漫長的服刑與折磨期間，薩佛納羅拉寫了一篇「對上帝的懺悔祈禱文」──〈我是如此悲涼〉（Infelix ego），文字內容迅速且顛覆性地傳遍歐洲各地。這篇祈禱文描寫在酷刑折磨下，被迫對不是自己犯的錯認罪，因而尋求上帝的寬恕，那是根據詩篇第 51 號〈求主垂憐〉所寫，它充滿悔恨和蔑視的語調，啟發了人文主義神學家伊拉斯謨（Desiderius Erasmus），以及隨後的新教創立者──路德。

賈斯奎要寫的是在政治上十分敏感的歌詞，並要獻給費拉拉公爵的摯友，完全沒有閃躲的方法，撇開教宗亞歷山大六世是他前任雇主的事實，賈斯奎只好全力以赴，他的首要課題就是確認歌詞都能清楚地被聽見，這表示要屏棄過往那種寫一大段天馬行空的長旋律，卻只搭配一個音節的文字的習慣，這種慣性人稱「旋律性」風格（melismatic，來自希臘文 melos，旋律之意），是一種支撐大部分單音聖歌的唱法，以及現代一些靈魂音樂的唱法，例如眾所周知的歌手瑪麗亞・凱莉（Mariah Carey）。

因此在賈斯奎經文歌〈求主垂憐〉的前幾小節，每個聲部發出單純的音調，一個接著一個，每個音節一個音，賈斯奎用兩種很有效率的方式，在整首曲子重複這個短句，一種是用淚水流下的意象，當旋律下行時不斷堆疊聲部，造成一種下降的效果；或是停止所有個別的行進（對位），讓所有聲部齊唱和弦組成音。

賈斯奎並非只靠把動能變慢或暫停人聲聲部兩種方式，來闡明經文歌的意義，對當時的人而言，塊狀和弦（block-chord）的音響效果在聽覺上相當新鮮。他開始將和聲用在「鎖定」整個音樂的重心，透過今日我們稱為「調性」的系統，營造出音樂裡「家或根基」的感覺。

ใ

在音樂中，「主調」（key）這名稱其實是有點誤導的，最好的方式是用「**音符的家族**」來解釋音樂中的調性。全世界的音樂系統隨著時間演進，都逐漸將音符們聯繫起來變成家族，找出（或是想像出）某些特定的音符，並成為旋律的基

本成員，如此將會激發出不同的情緒感受。例如在印度傳統音樂中，他們藉此建立了「拉格」（ragas），在不同時辰或季節，或是特殊場合或特定的情緒狀態下，會有不同種類的拉格。西方音樂中，聯繫音符的作法源自古希臘時代，他們將每個家族成員（稱之為 tonoi 或 harmoniai）的音符以特定部落或當地的名稱來命名，例如佛里幾亞（Phrygian）調式的名稱，就是源自於現今土耳其的安納托利亞（Anatolia）的佛里幾亞地區。（諷刺的是，就連最優秀的希臘理論家都不同意這種調式的情緒、聲響或效果能反映佛里幾亞人的特質，亞里斯多德把它與刺激、熱忱與享樂主義聯想在一起，而柏拉圖提出佛里幾亞調式的氛圍能幫助戰士做出有智慧且冷靜的決策。）

　　中世紀教會為了尋求能為龐大的基督教聖歌系統帶來秩序的方法，在 8 世紀時借用古希臘人的調式觀念，制定出與其他過時的區域地名重複的「調式」（modes），使得古希臘和中世紀教會的佛里幾亞調式是指不同的音階。造成這種現象的可能解釋是，基督教西方分支的音符家族概念，不少是從東方拜占庭帝國的調式系統汲取而來，名為拜占庭八調（Oktoechos）。像他們的希臘祖先一樣，教會調式被歸因為某種調式，數百年來無數的理論研究焦點都放在這些調式的效果，以及最好的應用層面上。

　　調式身為一種把音符組織起來的系統，其效率遠遠超越中世紀時期，直到 17 世紀晚期才屈居於「調性」的新觀念之下，我們將會在後面提到。目前只須知道調式所有假想的特性在西方聖樂中遠比現代的調性系統來得含糊，「家」的概念在聖歌中並沒有被特別強調。像賈斯奎這樣的 16 世紀作曲家則扮演這轉變的推手，他們開始減弱調式系統的力量。然而和弦的誕生在此也扮演重要角色，因為古希臘調式、印度傳統拉格，以及拜占庭或羅馬教會的調式，主要都是為了無伴奏的獨奏音樂所寫，而和弦利用家族以外的音符來豐富樂曲的多樣性。

　　但是對賈斯奎而言，和聲這工具對於勾勒旋律的輪廓非常有用，以致他反倒要擔心它在調式上的效果。他開始在和弦中強調穩定感和「家」的感覺，並迎向下一步──調性（儘管是在不知不覺中）。在〈求主垂憐〉一曲中，賈斯奎重複地讓音樂流向終止式上靜止，藉此樹立它的重心點。以那個時代而言，這首經文

歌算是相當長的曲子，所以他也在曲子進行中把音樂的「家」暫時移動到其他地方，然後在曲子的尾聲重回到一開始的地方。儘管這首曲子帶有從調式轉換到調性的提示，但它仍在中世紀佛里幾亞調式的框架內，佛里幾亞調式最著名的就是鬱悶悲傷的愁緒。而後代的作曲家對於和聲才能有更大膽的自由意志。

<div align="center">ㄚ</div>

不論是聖歌或描寫失戀的通俗歌曲，賈斯奎大部分的作品都瀰漫著憂傷的氣氛，這在充滿紛爭的時代是很典型的現象。他最廣為人知的通俗歌曲叫〈無限悔恨〉（Mille regretz），充滿拋棄愛人之後的自憐自艾，在那時代的歐洲這樣淒厲的情歌到處都是。那些悲傷的歌詞很快地在廟堂、貴族之家及其他能夠負擔得起印刷樂譜的地方普及起來。（目前已知的第一張印刷樂譜於 1476 年出現，一張由羅馬烏爾里希・漢〔Roman Ulrich Han〕所印製的單音聖歌樂譜；但 1500 年左右，威尼斯一名印刷工人彼得魯奇〔Ottaviano Petrucci〕開始用活字印刷術出版歌曲集，即便昂貴，此舉加速了印刷樂譜在世界各地傳播的速度。）

同時，在亨利七世與亨利八世期間的英格蘭，貴族聽的歌曲與市井小民哼唱的歌曲都有個共同目標，那就是「求愛」（求愛如何艱難）與「天性」（如何最適切地描述求愛的艱難）。許多在都鐸王朝時代最受歡迎的歌曲，讀起來就像一連串「愛出了差錯」的感嘆：

> 「那是我的傷悲」
> 「排山倒海的傷悲」
> 「沒有了我」
> 「止不住無盡的欲望」
> 「我愛的人不愛」
> 「但我愛所以我存在」

但在 16 世紀初期並非全都是苦楚與心碎的歌曲，亨利八世自己的創作〈與

好友一起同歡〉（Pastyme with good companye）就是很受歡迎的作品，其他還有不少輕鬆活潑的曲子，例如：〈Hey Trolly Lolly Lo〉、〈Hoyda hoyda〉、〈Jolly Rutterkin〉、〈Mannerly Margery〉、〈Milk and Ale〉，以及〈Be Peace! Ye Make Me Spill My Ale〉（我想這恐怕是暴力歌曲的先驅）。儘管坊間很多傳言，但〈綠袖子〉（Greensleeves）絕非由妻妾成群的業餘音樂家亨利八世所作，實際上，這首曲子很可能在他去世後許久才在英國廣為流傳。〈綠袖子〉較有可能的作者應該是作曲家詩人柯尼許（William Cornysh，1465-1523 年），他時常為亨利的朝廷以及國家場合寫曲，包含〈金縷地〉（Field of the Cloth of Gold）這首將時尚與政治融合在一起的怪異歌曲。柯尼許其他的作品大量運用相似的和弦，散發著如〈綠袖子〉那般悲淒的氣氛，他最著名的作品〈喔，羅賓，溫柔的羅賓〉（Ah, Robyn, Gentle Robyn）裡，哀傷的歌手對著一隻聰明絕頂且善溝通的知更鳥，尋求女性該如何堅貞的建議。

不令人意外，教會音樂是相當陰沉嚴肅的，而在宗教改革前，一般做禮拜的人會覺得在教會唱歌是件悲傷且相當沒有參與感的事。教徒們最被期望的就是不斷地請求寬恕，而合唱團與修士們唱的聖歌絕大多數也在講述同一件事。

一年當中只有聖誕節時才能解除這宗教苦難，當時人們唱著歡樂的聖誕頌，這聖誕音樂對西方音樂看似輕浮的貢獻，其實對旋律性和大眾音樂製作的發展都有革命性影響。

最早印刷的聖誕歌曲集，於 1521 年由卡克斯頓（William Caxtonx）指派的門徒與接班人沃德（Wynkyn de Worde）出版，在這時期尤其是北歐，這種創作歡樂頌歌的浪潮有部分是受到早期義大利為迎接基督之子誕生譜寫悅耳聖歌的傳統所影響。這些讚美詩或頌歌是以各階層（甚至包含農民）為考量而寫的，這波浪潮跟「馬槽」這個概念出現的時間點差不多一致，馬槽的概念其實是方濟會修士為了引誘當地牧羊人下山來教堂所想出來的點子。還有一些聖誕頌歌的起源，包括跳舞歌曲（頌歌「carol」這個字源自古希臘文「choros」和拉丁文「choraula」或「caraula」，意即轉圈、唱歌跳舞）、異教徒冬至的節慶，以及一些基督降臨聖歌的片段。北歐人的聖誕頌〈Personent hodie〉與〈Gaudete〉，以及這首〈Good

King Wenceslas〉，皆源自早期單音聖歌的旋律。

〈在甜蜜中喜悅〉（In dulci jubilo）在 15、16 世紀廣泛地流傳，因為它的曲調讓人難以抗拒又琅琅上口。它有兩個早期聖誕頌歌著名的特點：一是重複最後兩行，也就是所謂的「主題」或「副歌」（Oh that we were there, Oh that we were there）；二是混合拉丁文與英文，這種混合語言的技巧在 15、16 世紀很快地受到歡迎，產生一種所謂「混搭歌詞」（macaronic lyrics）的效果。（「macaronic」這個字源自義大利文的「maccare」，意思是壓或揉，就像用壓碎的杏仁製作甜餅馬卡龍一樣。）

在那些冬天非常寒冷的國家，有兩種非基督教元素傾向與頌歌形式有點奇怪地融合在一起，第一種是從不偽裝的異教徒慶祝冬至與春分的習慣，在〈冬青與常春藤〉（The Holly and the Ivy）一曲中提到的常綠灌木、樹皮、盛開的花、牛角、漿果、旭日，與獨自奔跑在一條通往神聖道路上的鹿，聖母懷著耶穌成為我們的救世主。另一點是季節性狂歡飲酒的主張，或是痛快暢飲（wassailing，盎格魯撒克遜人歡呼的用語），以某個層面看來算是讚美上帝的適當方式。一首早期的都鐸頌歌〈請幫我們帶好麥酒〉（Bryng us in good ale）總結了這些歡樂：

> 請幫我們帶好麥酒！請幫我們帶好麥酒！
> 為了那些女士們好！請幫我們帶好麥酒！
> 請不要帶牛肉來，因為它有太多骨頭，
> 但請幫我們帶好麥酒！因為那可以一飲而盡。
> 請不要帶羊肉來，因為羊肉瘦肉太多，
> 也請不要帶任何肚，因為那很少清得乾淨。
> 請幫我們帶好麥酒！
> 請不要帶蛋給我們，因為蛋殼太多，
> 請幫我們帶好麥酒！只要好麥酒！

歌曲中提到很多食物都不如好麥酒，在一開頭就開宗明義地提到「我們的女

士」，闡明了這首歡樂頌歌的主旨，一種都鐸式的豪飲。都鐸時代經歷了糧食、飲酒與嬰兒耶穌有關的頌歌最繁盛的年代，其熱度唯有後來的維多利亞時代能超越。例如曾經很受歡迎的〈野豬頭之歌〉（Boar's Head Carol），開始是描寫中世紀在牛津大學一場過剩牲畜的進貢盛宴，但某個時間點上卻被重新修改為耶穌基督的降生，在某些版本中甚至拿耶穌在十字架上受難來比喻，對比野豬的畫面並不十分巧妙。

像這種預期耶穌被釘死在十字架上而後誕生的歌曲，〈野豬頭之歌〉並不是唯一，這些飲酒歌曲經常不加掩飾，或是對北歐森林充滿異教徒式的描繪。15、16 世紀的頌歌，常常病態地強調新生的嬰兒耶穌即將恐怖地死去，而且是為了所有人類的罪惡來贖罪。這種趨勢暗示了這些聖誕節、耶穌受難日或復活節的歌曲，曾經一度與古老卻仍受敬愛的〈卡文垂頌歌〉（Coventry Carol）作為一種敘事上的連結，而〈卡文垂頌歌〉指的是一場起源於耶穌受難日的社團表演，或是在神聖週（Holy Week）的神祕演出。

不論是〈卡文垂頌歌〉、〈在甜蜜中喜悅〉或〈喔，羅賓，溫柔的羅賓〉，這些歌曲都參與了這時代所有形式的音樂在本質上的顯著轉變，這轉變就在於旋律的位置。

大約 900 年左右，修士們開始在單音聖歌的旋律加上其他聲部，並展開所謂「複音」（許多音符的堆疊）的變革，當時認為主要的旋律線應該放在最底部，而伴奏的音放在主音上方。在 900 到 1500 年之間，當 2 個音漸漸地變成 3 個音、4 個音時，這個主要旋律線就會被其他聲部的音符包圍在音樂之中。這就是為何所有四部合唱曲的第三條旋律線會被稱作「男高音」（tenor）的原因，這跟歌者的音域無關，因為這是維持住主要旋律的聲部。法文的「tenir」是從拉丁文「teneo」而來，皆是動詞「維持住」的意思。對於習慣主旋律位在所有和聲伴奏最上方的我們而言，這聽起來有點奇怪。

這種從中間到最上方的位置改變，只零星地發生在 16 世紀前的 100 年左右，但在這個階段主音飄移到上方並永遠停留在那裡，尤其是合唱曲。唯一讓主音被包覆在和聲裡的歌唱形式，就是用「男聲四重唱封閉和弦」（Barbershop close-

harmony）技法編寫的曲子，這方法通常是將主音放置在次高的旋律線上。

為何會產生這種位移？首先，許多風靡一時的愛情歌曲讓人們渴望更多好記的旋律，如果主旋律被藏在和聲裡就較不容易被記住。其次，在三部或四部的架構中，唱歌不再像以前那麼有壓力，而複音對位演唱不像當代的封閉和弦組，對貴族們而言仍是一種受歡迎的消遣。新世代的演唱者學會用一些當時受歡迎且改良過的樂器替自己伴奏，然後在傍晚的餘興節目中自娛娛人。

到了 1500 年，主要的樂器家族都已啟動並運作著：藉由將空氣吹過管子上方產生震動發聲（哨或笛）、將空氣吹過兩片簧片產生震動發聲（如一種木管樂器 shawm、一種彎曲的木管樂器 crumhorn，以及風笛）、用手指操作按鍵將空氣送入管子中（管風琴）、敲擊拉緊的獸皮（naker 雙鼓，來自阿拉伯的 naqqara）、敲擊不同長度的金屬（glockenspiel 鐘琴）、搖晃物品（timbrel 鈴鼓）、在腸線上拉動琴弓（rebec 琵和 fiddle 提琴），以及撥弄繩索或琴弦發聲，尤其是最後一項在幾世紀以來不斷蓬勃發展。我們先前已經討論過在安達盧斯哈里發時代（711-1492），來自波斯經由北非的阿拉伯人傳到西班牙的阿路德琴，與它的表親烏德琴（oud）都是早期中亞的巴爾巴特琴（barbat）或巴爾巴德琴（barbud）的後代，屬於魯特琴（弦樂器）家族的一分子。

要從相似類型的樂器中找到共同始祖是很複雜的，因為他們的貿易行為包含大量的商品交易，且路線常常是往來於歐洲、北非與亞洲之間。舉例來說，一支在兩端綁上拉緊腸線的長彎頸木條，這種共振發聲的概念，到了 1500 年演化出很多類似的不同款式：希臘的奇塔拉琴（kithara）和班多拉（pandoura）、東歐與俄國的古斯里琴（gusli）、威爾斯的克魯特琴（crwth）、德國的羅塔琴（rotta）、土耳其的火不思琴（kopuz）、蒙古的馬頭琴（morin khuur），或印度的維那琴（rudra veena），以上僅列舉一部分。然而我們確定的是魯特琴與它的同類比維拉琴（vilhuela），有很大部分但也非完全從西班牙的烏德琴和阿路德琴演變而來。「史第波亞斯頓披肩」（Steeple Aston，宗教用的斗篷）上繡有一名在馬背上彈奏

魯特琴的天使，這件斗篷現在收藏於倫敦的維多利亞與亞伯特博物館，它顯示至少在 14 世紀初期，英格蘭人對魯特琴就已經不陌生了。

從這些放在腿膝並緊靠在身上、從 6 到 35 弦都有的撥弦樂器，可以演化出無數的分支。在 15 世紀後半，音樂家們開始使用馬毛製的琴弓，並用可以撥弦的琴弦來代替舊有的，表示這樣樂器有三種不同演奏方式：用手撥弦、使用撥子撥弦以及用琴弓拉弦。第三種新方法將維爾琴（viol）導入琴弓家族，也被稱為大維爾琴（放在雙腿間演奏，至於在手臂上演奏的臂上提琴〔viola da braccio〕，也被稱為提琴或後來的小提琴）。這同一個家族的成員在 15 世紀末期自成不同的亞種，並很快就在有錢人家大受歡迎，他們會聘請 3 或 4 位能演奏不同大小提琴的提琴手（稱為「consort」，即一組之意），而不像四聲部的合唱團由女高音、中音、男高音、低音各司其職。許多貴族和富人也在彼此家中演奏提琴，有時會搭配一組魯特琴的二重奏。

比維拉琴與維烏埃拉琴（vilhuela de penola）是既昂貴又複雜的樂器，有個構造較簡單又便宜的替代品因而產生，它的弦數量較少且名稱各不相同，在英格蘭跟德國地區被稱作吉特恩琴（gittern），在法國則被稱為吉塔拉琴（gitere）或居特恩琴（guiterne），在義大利被稱為希他拉琴（chitarra），西班牙人則稱它為吉他拉琴（guitarra）。最後，我必須指明這 16 世紀的吉特恩琴或居特恩琴，與其說跟現代非常流行的吉他很類似，倒比較像那細緻閃亮的曼陀鈴，雖然這兩者之間的關係也十分緊密，還是得說明一下，免得被這些名稱誤導了。它確實是在適當的時候演化成吉他，但那是在它與另一個中世紀樂器西特琴（citole）交叉演化之後的事了。西特琴在英格蘭的首席繼任者，被幫倒忙地稱作西特恩琴（cittern），這樂器在都鐸時代的「理髮外科」（barber-surgeons）店鋪十分普遍，常被掛在牆上，好讓店內的客戶或駐店藝人用來消磨時間。

這些弦樂器比起當時其他的樂器家族有更多的共同點，就是它們讓獨奏表演變得可行又有趣，並成為 16 世紀蔚為風潮的消遣。雖然大部分的職業演奏家都是男人，但一些當代畫作顯示許多業餘演奏家是女性。的確，如果問這首 16 世紀的匿名歌曲〈我是個少女〉（And I were a maiden）留下些什麼，那麼這首等同於現

代版蕾哈娜（Rihanna）的〈好女孩變壞〉（Good Girl Gone Bad），顯示都鐸時代的女性作曲家不懼怕用淫穢坦率的方式表達自我：

> 我是個少女，
> 就像許多人一樣，
> 為了所有英格蘭的金幣，
> 我不會有任何踰矩。
>
> 在我 12 歲時，
> 我是個任性的女孩，
> 那些私通的臣子，
> 點燃了我的勇氣。
>
> 當我來到
> 15 歲的年紀，
> 在這片既不自由也非牢籠的土地上，
> 我想我是孤獨一人。

15 世紀末期的歐洲人發明用拉緊的鬃毛製成琴弓，在比維拉琴或魯特琴上拉出聲音。他們創造了大維爾琴和維爾琴這一系列的創新，最終催生出未來數百年最重要的樂器——小提琴。

然而這並非新的發明，拉弓樂器在其他國家早已存在數百年之久，最有名的是在亞洲的中國。奚琴這項樂器是從唐朝（618-907）開始有文字記載；兩條等長的線橫跨在一個共鳴箱之間，將動物腸線或絲拉緊連接在木棍兩端，摩擦於共鳴箱間的兩條線。更精細的版本有個特色是用一支長釘往下貫穿到底部，在上方還有一個雕刻的馬頭，而這雕刻自然成為受中亞遊牧民族馬術運動員歡迎的流行象徵。早期的奚琴能用竹條來拉，但到了宋朝（960-1279）馬毛成為較受偏愛的琴

弓材質。阿拉伯世界的雷貝琴（rebab）或拉巴琴（rabab）和阿路德琴一樣，是在人稱伊斯蘭黃金時期——750 到 1258 年的阿拔斯王朝時代——經由穆斯林西班牙傳到歐洲。由於它們跟奚琴有許多相同的特點，因此可以很輕易地斷定它們的基本設計是經由貿易從東方傳來。但相反的，由西傳向東的假設年代也被提前，同期的拜占庭帝國崩解於 1453 年，也有它自己的原型弦樂器里拉琴（lyra），最初有兩條弦、一個梨形木頭琴身與共鳴用的洞，以及可轉動的栓子用以箍住弦並加以調音，跟後來的提琴與吉他沒什麼不同。一位 12 世紀早期的波斯學者胡爾達茲比赫（Ibn Khurradadhbih），記錄了里拉琴在帝國各處不論搭配風琴或風笛都有廣泛的運用。一張詳細的圖片於 12 世紀左右出土於佛羅倫斯的帕拉索德帕迪斯塔（Palazzo del Podesta）的一個棺木中，而有兩把 12 世紀早期拜占庭里拉琴的遺骸，在俄羅斯諾夫哥羅德市（Novgorod）被挖掘出來。

　　拜占庭里拉琴與阿拉伯雷貝琴演化出獨特的歐洲雷貝克琴（rebec，以現代眼光來看，像是較小且稍扁的小提琴，並配有五條弦），還有維列琴（vielle，此字可能源自拉丁文 vitulari，有慶祝或喜悅的意思）與提琴（fiddle）。這些提琴的前身受歡迎的程度，可以很明顯地從 16 世紀早期的宗教畫作中看出來。畫中音樂天使們既快樂又混亂地彈奏著不同形狀大小的雷貝克琴、臂上提琴與提琴。畫家格呂內瓦爾德（Matthias Grünewald）的鑲版作品艾森漢姆祭壇畫（Isenheim altarpiece）中的〈天使的音樂會〉（Concert of Angels，1515）是個很好的例子，還有由畫家法拉利（Gaudenzio Ferrari）在義大利薩隆諾的奇蹟聖母堂（Santa Maria dei Miracoli）所繪的天花板畫作〈天使的榮耀〉（Glory of Angels，1535）。這令人驚嘆的壁畫描繪一支天堂的樂隊演奏各式各樣的弦樂器——里拉琴、雷貝克琴、大維爾琴、臂上提琴、迷你琴（miniature）、維列琴或提琴、魯特琴、手搖琴（hurdy-gurdy）與索爾特里琴（psaltery），還有木管樂器、銅管樂器與打擊樂器，一台管風琴與一個少見的印度簧片樂器奈斯塔蘭加（Nyastaranga）。

　　大約在這個時期，小提琴終於問世，音樂學家侯曼（Peter Holman）努力不懈地研究在 1990 年代被發掘關於小提琴和聲音更低沉的同類型樂器（後來變成中提琴與大提琴）誕生的證據。那證據是關於一位來自義大利的曼圖亞侯爵夫人

（Marchesa of Mantua）埃斯特伊莎貝拉（Isabella d'Este）的委託，她是 16 世紀早期最重要的藝術贊助者，父親是委託賈斯奎寫〈蒙主垂憐〉的費拉拉公爵埃爾克萊一世（Ercole I, Duke of Ferrara）。1511 年 12 月，她幫費拉拉音樂廳訂購一組弦樂器，發貨單上的收件人是維羅納（Sebastian of Verona）大師，而音樂學家侯曼堅信這批樂器是最新改良的小提琴。如果真是如此，那麼這是目前為止小提琴最早的紀錄，雖然 16 世紀的前 50 年間沒有小提琴被保存下來，但有相當大量的旁證顯示，在這數十年間，義大利北方、奧地利、洛林（Lorraine）、德國與法國等地的音樂廳或市政廳都有成套的小提琴被使用。

　　一般認為符合現代設計的最古老小提琴，是由來自義大利克雷莫納（Cremona）的阿瑪蒂（Andrea Amati）於 1564 年為法國國王查理九世所打造的，今存放於英國牛津的阿什莫林（Ashmolean）博物館。但是查理當時年僅 13 歲，相信這筆訂單應是由他的母親凱薩琳（Catherine de Medici）所下訂，她是佛羅倫斯的守護者，並在埃斯特伊莎貝拉的薰陶下熱愛所有的藝術。阿瑪蒂在 1560 年代開設自己的店面之後，克雷莫納成了小提琴製造的中心，但他自己的事業卻幾乎被那些來自北義大利索羅（Salo）的小提琴大師柏多洛提（Gasparo di Bertolotti）、威尼斯的利納羅（Francesco Linarol），以及布雷西亞（Brescia）的札內妥（Zanetto Micheli）等人所侵占殆盡。

　　阿瑪蒂家族的工作坊隨後也被克雷莫納的其他兩個家族模仿，也就是現在十分著名的小提琴製琴家族史特拉底發利（Stradivari）與瓜奈里（Guarneri）家族，在他們手上，布雷西亞早期的聲譽迅速黯然失色。（誰也不知道史特拉底發利大師對這則新聞會有什麼感想：他在 1721 年製造的一把小提琴名叫「布朗特夫人」〔Lady Blun〕，即以它之前的擁有者來命名，她是拜倫勳爵的孫女，在 2011 年的拍賣會上以 980 萬英鎊〔1500 萬美元〕的價格賣出，所得款項全數捐作日本震災救助基金。）

　　這款新式費拉拉－布雷西亞－克雷莫納（Ferrara-Brescia-Cremona）型號的小提琴，比起它小一號的前身擁有更宏亮的音色，因為琴弦以拱形的方式鋪放於琴橋上，而不是像吉他或魯特琴一樣平鋪一列，所以能讓琴弓有更好且更多樣性的

發揮，拉弓時可以對琴弦施加更多壓力，而不必擔心會碰到緊鄰的弦。琴格一直都是大維爾琴家族與魯特琴的特色，而少了琴格的小提琴更提供演奏者應用手指在音準與曲調的詮釋上更大的自由度。但從對 16 世紀小提琴的研究中顯示，其實在最初問世的數十年，它本來被設定為重奏團體的一員，而非主要的獨奏樂器。一般而言 4 位為一組，其中 2 位甚至 3 位會把音調低，以製造更飽滿且更有層次的和聲。

　　古典與時尚都促使小提琴在歐洲快速傳播，15 世紀的上流菁英在聽器樂音樂時偏好溫雅的弦樂組（古提琴），或用它來幫歌手伴奏。弦樂組通常給人細緻、沉穩與品德高尚的聯想，然而當喧鬧的夜間舞會來臨，他們喜歡用音量較大的木管樂器（有時用銅管樂器），銅管樂器通常被視為粗俗荒淫，並且——他們的評價並非我的——很像陰莖。在歐洲，管樂器和木管樂器大多是從德國進口。儘管弦樂器具有不少優勢，中世紀的提琴或六弦琴卻被視為與上流社會格格不入：它對有錢人而言太普通，反倒適合流浪街頭藝人，或是農民們酒醉喧鬧的慶祝，但也僅止於此。埃斯特伊莎貝拉想到在舞會上可以用弦樂器來取代粗俗的日耳曼管樂隊，但需要比弦樂組音量更大更活潑的音色，她希望這樂器能有魯特琴的高貴特色，而造價昂貴的小提琴則是一切的答案。埃斯特伊莎貝拉對它的偏好，更讓它立刻成為先進的文藝復興音樂廳不可缺少的樂器。不論是何種驅動力，小提琴的誘惑的確無人能擋，而主力的德國管樂隊很快就被來勢洶洶的義大利小提琴重奏組取代。

　　1539 年末，亨利八世在威尼斯共和國的代表哈維爾（Edmond Harvel）奉首相克倫威爾（Thomas Cromwell）的指示，聘請義大利布薩諾家族（Bassanos）中的 4 人到英國協助組成一支皇家樂隊，這幾名兄弟檔於第二年春天正式接掌職務，並加入先前已定居英國的另一名兄弟。這次實驗的成功鼓勵亨利八世在 1540 年末從威尼斯（或是米蘭）再找第二支樂隊加入他們。這些多樂器演奏家們可能都擁有好幾套小提琴與弦樂器，甚至是他們在都鐸音樂廳展開終身事業的一開始就已如此，但到了 1545 年官方文件顯示他們只配備小提琴。值得一提的是，亨利八世時期這些威尼斯移民也影響了本土作曲家泰利斯（Thomas Tallis）和拜爾德（William

Byrd）的成長，雖然威尼斯移民對英國音樂的振興效果很大，但仍比不上同時期來自法國宮廷的義大利小提琴家造訪所帶來的長遠影響。

法國亨利二世王朝幾乎完全被義大利時尚主導，這要感謝他的妻子凱薩琳，她在 16 世紀法國藝術所占的地位舉足輕重。這位受加冕的女王在購買了 1546 年阿瑪蒂製作的小提琴一年後，將完整的義大利時尚引進法國皇室，她進口義大利家具、手工藝品、訂製服飾、珠寶、畫作、雕塑與建築。她穿上了全世界第一雙高跟鞋，搽了第一瓶設計師品牌香水，並率先擁有能讓女人騎馬時跟男人一樣駕輕就熟的「側鞍」。她的私人圖書館收藏了數以千計的珍貴手稿，對那個時代的女性而言，她不只熟知藝術，更十分罕見地擁有豐富的科學知識。她是著名星象學家諾斯特拉達姆士（Nostradamus）最親密的知己之一，佛羅倫斯占星家魯傑利（Cosimo Ruggeri）的贊助人，並蓋了一座觀察星象的天文台。她多少也算是餐桌禮儀與規範的發明者，她的義大利主廚讓法國人一窺繁複的精緻美食，並向法國人展示許多新菜式與醬料，還有更多美味佳肴，如：小牛肉、幾內亞禽鳥、雉雞、松露、朝鮮薊、西蘭花、綠豆、豌豆、瓜、杏仁餅、冰糕、甜糕與冰淇淋。還有對現代人影響甚深的是，她在楓丹白露、舍農索城堡，以及許多她在義大利邊境建造的宏偉城堡上演盛大的選美比賽。

凱薩琳舉辦選美比賽的目的，無疑地非常政治：她想讓瓦羅亞王朝的敵對貴族銘記自己的權力來自神授，分散他們的心計，並將他們視為可以讓她施展無情外交的平台。她為法國皇室打造的「富麗堂皇」需要很多活動，從馬背射擊比賽到煙火秀、水舞宴和模擬戰鬥等，而且她十分喜愛跳舞，並相信舞蹈可以教導法國子民優雅的禮儀並學會尊重他人，為此她從義大利招募許多舞者、編舞家，以及一組小提琴手，演奏她為兒子從克雷莫納訂購的那些樂器。她的小提琴樂隊總監是出生於義大利的編舞家、作曲家、指揮家及小提琴家鮑喬尤（Balthasar de Beaujoyeulx），凱薩琳與鮑喬尤合作之下，構想出被後人公認為世界首部正式的芭蕾舞劇，其中最著名的就是《皇后舞劇》（*Ballet Comique de la Reine*）。這齣於 1581 年 9 月在巴黎首演的舞劇主要是為皇室婚禮所寫，表演從晚上 10 點直到隔天凌晨 3 點，交織著許多幾何圖形的編排，分別由傳信之神墨丘利（Mercury）、

牧羊神潘恩（Pan）、戰爭女神米娜瓦（Minerva）、神帝朱比特（Jupiter）以及荷馬奧德賽裡的邪惡女巫瑟西（Circe）等組成，以及一場水仙子與木仙子的合奏。這齣劇的歌詞、歌曲旋律與伴奏是由布利歐（Lambert de Beaulieu）所寫，有驚人的舞台效果與轉場。

這些精心設計的舞步本身是改編自 16 世紀的民間舞劇，通常是兩個一組，例如法國帕望舞步（pavane）跟佳里爾舞步（galliard）一組，或是義大利帕薩梅洛舞（passamezzo）跟薩爾塔雷洛舞步（saltarello）一組，以及十分受歡迎的阿勒曼舞（allemandes）與克朗（courantes）舞。像這樣把不同舞步組合在一起再加上弦樂隊伴奏，對於組曲和後來的奏鳴曲、協奏曲甚至交響曲的演化都扮演至關重要的角色，我們會在下一章討論到。因此《皇后舞劇》不只是舞劇歷史上的重要地標，也是器樂音樂的里程碑。

ɤ

同一時間，小提琴開始席捲歐洲，鍵盤的技術也經歷快速進步，這並非巧合：這時期的鍵盤是參考風琴的琴鍵鋪陳方式，然後試著去撥擊橫躺在木箱裡的魯特琴或豎琴的弦。這種類似 16 世紀大鍵琴的機械結構理論，首度出現於 1397 年義大利帕多瓦（Padua）的一份公共文獻中，並於 1425 年首度被描繪在德國麥登（Minden）的一處祭壇；但真正存世的實體樂器則是一個缺少內部重要機關的鍵盤，大約製造於 15 世紀末期，現正存放在英國倫敦皇家音樂學院。大鍵琴的極盛時期從此時開始，直到 18 世紀中期鋼琴開始受歡迎為止，目前存世最古老的完整大鍵琴於 1521 年在義大利製造，它精巧的機械結構顯示在當時製造大鍵琴的技術已非常先進。

在英格蘭、荷蘭或法國，許多人家中擁有較小版本的大鍵琴「維吉娜」（virginal），或者叫作「一雙維吉娜」，因為它是用雙手來彈奏，且看起來很像一件家具。當亨利八世於 1530 年看到這令人振奮的精巧小玩具時，馬上訂購了 5 台。一把擁有許多弦的魯特琴，由於彈奏起來很困難，因而發展出獨特的記譜方法，還有一種現在吉他手仍在使用、用圖示標明琴弦與琴格位置的「弦線標譜」

（tablature）。而鍵盤樂器的巧妙之處在於，人們經由練習能同時彈奏出相當錯綜複雜的旋律曲線，大鍵琴比魯特琴擁有更多靈活性且更易操作，因此不難想像，在 16 世紀出現專門為某一項樂器而寫的訂製音樂，而不只是為了伴奏歌曲而已。同樣的，16 世紀的英國作曲家如泰利斯、拜爾德與瑞福（John Redford），他們的鍵盤音樂原本是寫來唱的，後來很快地被他們或其他人改編成為鍵盤樂器量身訂做的樂曲。指定樂器的曲目對現代人來說或許稀鬆平常，但在當時卻是十分新奇，並很快地風靡歐洲大陸的作曲家們。這音樂上的新風格經常是困難複雜的，所以常能用來炫耀演奏者靈活精湛的演奏技巧——這個現象將會像傳染病一樣，成為未來數百年器樂音樂的慣性，尤其當這意氣風發的作曲者與演奏者是同一人時。

單就科技的複雜度而言，沒有任何一樣 16 世紀的樂器能跟管風琴相抗衡，如同先前提過的，最早的管風琴是由古希臘人發明，然而人們常說在工業革命之前，時鐘與管風琴是人類所製造最複雜的機械。世上最古老且還能彈奏的管風琴存放在瑞士瓦萊州的瓦萊雷大教堂（basilica of Valére），製造日期在 1390 到 1435 年間。這麼說比較清楚，這個超級精密的機械在溫度計發明前 200 年、鉛筆問世前 150 年，以及第一支腕表發明前 100 年，就已經有效率地運作著。

毫無疑問的，自從 13 世紀這些超凡的樂器在許多大教堂及教會出現之後，激發不少針對風琴的特質與性能而創作的鍵盤音樂。這些音樂在印刷機廣為流行之前，能夠流傳下來的寥寥可數，但是我們擁有的證據對這曲目的演化過程提供了珍貴線索。特別有趣的是一部約 250 篇的風琴音樂合集，編著於 1450 到 1470 年之間，可能在當時知名的盲人風琴手保曼（Conrad Paumann）的協助之下完成，它被發現存放在德國巴伐利亞的小城巴克賽（Buxheim）的圖書館裡。

對於巴克賽的這份風琴譜與在瓦萊雷大教堂發現的古老管風琴，我們有一項意義非凡的發現：用腳踏瓣演奏一個聲部的跡象。為何這很重要？原因是**風琴用腳分開演奏的低音，開創了音樂中低音線（bass line）的革新之路。**

我們已經知道在 16 世紀早期的三部或四部合唱音樂中，主要旋律從中間聲部移動到最上面的聲部。之後這代表主旋律的上聲部逐漸在音域上往高處延伸，藉由利用變聲前的小男孩，或甚至——但寧願不是真的——在某些音域採用女聲，

來達到這個延伸的目的。這時候最低聲部必須為鞏固和聲地基承擔更大的責任，讓和聲變得更厚實，因此樂器開始改變以增加聲音的深度，例如低音弦樂器或是風琴低音踏瓣的出現。

當音樂家和樂器工匠們找到擴展演奏範圍的方法時，歷史命運將要交給低音聲部一個意想不到的重責大任，一個在路德形塑下的命運。

16 世紀早期對羅馬天主教會與其歐洲同盟的領袖而言是個黯淡的時代，在他們東邊的門前，穆斯林鄂圖曼帝國正不斷地擴張版圖與武力野心──在 1500 年到 1520 年間它的領土擴增 3 倍，到了 1529 年它控制了地中海與所有東南歐的領土，然後首度開始圍攻維也納，誓言要用伊斯蘭教來取代天主教。似乎這些對天主教廷還不夠似的，路德對教廷的挑戰始於 1517 年 10 月在薩克森州的維滕貝格（Wittenberg in Saxony），他針對贖罪券的權力性和有效性發表了《95 條論綱》，此舉撕裂了天主教會的權威核心。他並無意圖另起新教會，然而在幾十年內，歐洲的宗教版塊也轉換到某種新教的形式了。

那麼這一切又跟音樂裡的低音聲部有何關係？路德除了擁有神學家、學者、作家和牧師的身分之外，還是一位作曲家。他認為教會聚會應該加上有活力跟熱忱的詩歌唱誦，這意味著需要容易學會的曲子，於是路德收集無數當時的民謠歌曲，並將其配上神聖的歌詞，然後大力鼓吹在路德教會裡唱誦這些聖歌或讚美詩。其中一首他自己的創作叫〈上帝是我堅強的堡壘〉（Ein' feste Burg ist unser Gott'），然而他也鼓勵其他作曲家以此為目標創作新曲子。

我們馬上能發現〈上帝是我堅強的堡壘〉和其他 16 世紀路德教會的讚美詩，是隨著歌詞一個音節接著一個音節前進，旋律很清楚地在音樂的最上方，而最下方的低音聲部則專心扮演協助的角色，支撐著和弦的進行。這是從 12 世紀中期以來聖歌應有的樣貌，而**低音聲部這全新定義的角色，也改變了數百年來作曲家們看待和聲的角度**，這對音樂而言是結構上最根本的改變，就好像當年開始決定使用木框架和磚塊來蓋房子一樣。

　　路德教會激勵教會音樂的成長，其影響是極具渲染力的，除了那些新教觀點的激進分支機構認為，正確的虔誠祝禱方式是閱讀分析聖經並找出結論，而音樂就像「聖徒、文物、香、雕像、彩繪玻璃窗」一樣，對祝禱而言都是多餘的干擾。甚至連天主教徒作曲家也被路德教會強調教徒參與的觀點所影響，而天主教會對於新教勢力蔓延的反應是煽動一連串的改革，即是所謂的「反宗教改革運動」，而這運動也大量地採用路德在音樂上的觀念（如果調皮一點，你也可以說反宗教改革運動是梵蒂岡用來把路德教義變成自己的想法的方式）。

　　不論支持哪一方，新教跟反宗教改革運動兩方提出的改革都是**簡化教堂音樂**，好讓歌詞能被清楚聽見，這代表受作曲家迷戀整整 100 年絢麗華美的複音將被慢慢捨棄。那些交織流動的聲部開始讓出一條路給新潮的音樂三劍客：**旋律曲調、伴奏和聲、基礎根音**。這簡化造成的巨大影響，可以十分清楚地從羅馬作曲家帕列斯垂那（Giovanni Pierluigi da Palestrina，1525-1594）的作品中看出，他在職業生涯中期被迫轉換作曲風格，尤其在天主教會的大公會議（Catholic Church's Council of Trent，1545-1563）之後，因為對音樂的簡化制定了嚴格的新規定，帕列斯垂那的音樂便轉變成毫不華麗的風格。

　　然而 16 世紀中期音樂常隨著政治宗教領袖的心情而轉變風格，這種現象在非天主教國家尤其明顯，特別是英格蘭，一些從 16 世紀初就開始在天主教堂工作的天主教作曲家被迫改變作曲風格，以遵守國家慢慢採納新教教義的事實，尤其是在亨利八世和愛德華六世統治期間。這些宗教改革在 1550 年代的瑪麗‧都鐸時期整個倒轉方向，然後伊麗莎白一世又恢復了新教，儘管跟蘇格蘭和荷蘭的喀爾文教派（Calvinism）比起來淡化許多，但也確立一個更簡單清晰、由歌詞主導的合唱風格的音樂趨勢。

　　對比歐洲 1500 年左右與 50 年後在宗教改革下形成的音樂風格，結果是十分戲劇性的。在世紀交接之際，阿什韋爾（Thomas Ashwell）正在譜寫那種在歐洲隨處可聽到的複音聖歌，他在大約 1500 年所寫的彌撒曲〈耶穌基督彌撒〉（Missa Jesu Christe），就有一堆聲部此起彼落地到處跑來跑去，只有一個音節的長樂句不斷延伸，即所謂「花腔式」（melismatic），數年後賈斯奎特別用〈蒙主垂憐〉

來反抗這種風格。這種複音聖歌是美妙的音樂，然而人們卻極難分辨每個字的起點與終點，即便精通拉丁文的人也一樣。這種音樂的目的在製造一種榮耀之美與空靈敬虔的氛圍，展現合唱聲部彼此交融所能產生的豐富性。以泰利斯所寫的〈你若愛我〉（If ye love me）來做個鮮明的對比，這首為愛德華六世的皇家禮拜堂所寫的曲子，是新教改革占優勢時的產物，顯而易見的幾點是拉丁文被英文所取代，且聲部採用齊唱，所以歌詞能被清楚地聽見，那些蜿蜒交織的聲部被整合成單一的塊狀和聲。這個賈斯奎的預言，也就是讓歌詞變得更清楚透明的音樂結構上的轉變，十分有效地在世紀中葉變成歐洲各地的法律。

雖然英國音樂踰越了宗教的規定，在宗教改革期間有一個很大的異象必須強調。歐洲大陸的其他地方，反宗教改革運動伴隨而來的是血腥的戰爭、酷刑的威脅與對自由的壓制，使得作曲家們所作的選擇將會決定自己的生死（其中一例就是葡萄牙作曲家達米奧狄高伊胥〔Damião de Góis〕的悲慘命運，他因為安息日在家中演奏不熟悉的音樂，遭到譴責與審問，並在 1545 年遭到宗教裁判所的審判和監禁）。然而在英格蘭，自從亨利八世與羅馬教會分道揚鑣，特別是他的女兒伊麗莎白一世之後，一個被視而不見的事實是，泰利斯與拜爾德這兩位當時最著名且備受推崇的作曲家，即便他們為配合教會改革而創作許多簡化的音樂，他們私底下仍是天主教徒，並繼續祕密地以拉丁文創作舊式的聖歌，伊麗莎白一世甚至授予他們印刷樂譜的專營權，以展現對他們的青睞。

在那嚴酷的世紀裡有個絕妙的諷刺，因為沾染到宗教衝突所流的血，在那些為天主教儀式所寫的聖歌當中，其中最美妙動聽與真心誠意的曲子，有不少是在伊麗莎白一世的新教王國階段所創作。

拜爾德於 1591 年採用〈罪己〉這首由沃納羅拉（Girolamo Savonarola）在監獄牢房中所寫的祈禱文當成歌詞（賈斯奎比他早 80 年也採用這祈禱文），他利用剝離、相仿且悲切的樂句，去捕捉那大量蔓延在 16 世紀的聖歌與民謠的情緒：懺悔與自責。這聽起來似乎拜爾德這樣的藝術家都被周遭一切的重量所壓垮了，他們的音樂像是煎熬訴苦的哭泣聲。拜爾德於 1588 年出版的合集，即西班牙無敵艦隊的年代，被稱作《哀傷虔誠的詩篇》（*Psalms, Sonnets of Sadnes and Pietie*），這

部作品的主要概念可說是過去幾百年來大部分音樂的縮影。人類史上從未如此迫切需要利用音樂來分擔焦慮的重擔，而各地的作曲家都用音樂來回應這些焦慮。如為耶利米寫的哀歌、悔罪的詩歌、或受難日的痛苦與為大批死者的彌撒等，分別出自英格蘭的泰利斯之手，以及來自西班牙的維克托利亞（Tomás Luis de Victoria ）、義大利的帕列斯垂那，和來自比利時與德國的德拉蘇斯（Orlande de Lassus）。

雖然偉大的教會音樂持續地被創作，而宗教戰爭也繼續肆虐著，然而在 1570 到 1580 年間，一股音樂的新浪潮像夏日暖風一樣從義大利席捲法國，然後一路吹向英格蘭，提供觀察這世界的另一種方式。天主教會不斷地在各地面臨威脅與謀反，從猶太人、新教徒到伽利略（Galilei Galileo）提出的科學挑戰，以及為了壓迫他的追隨者而剝奪藝術與音樂的許多樂趣。這讓一般百姓意識到，任何生活上的改善都只能靠自己，而這勢不可擋的嶄新音樂仍是世俗人文主義的微弱吶喊。

ㄚ

數個世紀來的宗教紛亂造成生活品質低落，我們從許多人的藝術作品中可看出人道主義為了理性與憐憫而開始反擊，例如西班牙的塞萬提斯（Miguel de Cervantes），以及英格蘭的多恩（John Donne）、培根（Francis Bacon）和莎士比亞（William Shakespeare），他們全是音樂愛好者。節錄一句多恩的詩句來做個完美的詮釋──「任何人的死亡都是我的減少，身為人類的一員，我與生靈共生死。」這個運動像是從暴雨濃密烏雲中露出的一線曙光，因此那種給富人、有教養者與特權者聽的所謂「藝術音樂」，將不只一次地在音樂歷史上被流行或民謠歌曲所挽救。

卡拉瓦喬（Caravaggio）1596 年的畫作〈魯特琴演奏者〉（The Lute Player），畫中描繪一位音樂家演奏著法國作曲家阿卡道爾（Jacques Arcadelt）的樂曲，阿卡道爾是一位當代藝術家，前半生在義大利發展，偶爾與卡拉瓦喬一起合力創作，後期則在法國發展。在音樂史上最黑暗的期間，阿卡道爾對音樂最大的貢獻就是1539 年在威尼斯出版、那毫不掩飾歌頌生命的牧歌曲集，那也可能就是卡拉瓦喬

畫中的音樂，以及 1560 年代在巴黎出版的歡樂歌曲集。

　　阿卡道爾的第一本牧歌曲集是 16 世紀後期歐洲再版最多次的歌曲集，那時每位職業或業餘音樂家都熟知這本暢銷書裡的歌曲，尤其是這首情色的〈溫柔白天鵝〉（Il bianco e dolce cigno），跟歌曲集裡的其他牧歌一樣，都關注在人們的感官歡愉，並充滿感性意象與性暗示，其主題「垂死」就代表性高潮。

　　阿卡道爾搬到法國以後，他對法國的民歌曲（chanson）如法炮製，並出版了9 本甜美且振奮人心的歌曲集，任何人只要會唱歌或會彈吉他、魯特琴或大魯特琴（theorbo）——一種特大號的魯特琴——都能很容易地學會並沉浸其中。典型的民歌曲是歡樂且琅琅上口的〈瑪歌，走向蔓藤〉（Margot, labourez les vignes），雖然它的歌詞好似置身於五里霧中，它不斷告誡著「瑪歌，走向蔓藤」，訴說著歌手從洛林回家的路上遇見 3 位隊長，「對他們而言我只是個疹子，」之後就沒有其他線索了。

　　很不尋常的是，那時候阿卡道爾的牧歌與民歌曲是為男聲與女聲一起演唱而設計的，這些歌曲的成功也啟發了其他作曲家加入創作。其中最具影響力的是一位來自英格蘭與義大利的作曲家，他在音樂曲式的實驗上為音樂開啟了一個新紀元，其重要性就好似莎士比亞用其悲天憫人的無礙辯才取代了無謂爭論，藉以尋求人性的光輝，給了詩與戲劇新的生命一樣。

　　這位英國人叫作道蘭（John Dowland），一位跟莎士比亞同輩的倫敦人，他在創作生命最活躍的幾年間受雇於丹麥國王克里斯蒂安四世，擔任薪資豐厚的官方魯特琴演奏家。先不論那令人難忘的美，道蘭在 1597 年出版極具影響力的《首部歌曲集》（First Book of Songs），是第一個讓獨唱歌曲——不論是結構或音節上——在西方音樂變得更加繁盛的最佳典範。當阿卡道爾的四部民歌曲對我們而言聽起來仍像是另一個紀元的音樂時，幾乎任何從 1600 年至今的作曲家都會很驕傲地認同道蘭的作品〈流吧，我的眼淚〉（Flow, my tears）。如果現代歌手史汀發行這首歌的單曲 CD，這音樂在這個時代聽起來也不會很怪，事實上史汀真的在2006 年這麼做了。

　　這種跟以前截然不同的音樂面貌，使得道蘭的貢獻就好像莎士比亞一樣，他

的作品有種能穿透時代的萬有引力。這形容詞也許有點誇張，但似乎沒有比天才更適合的詞來稱呼他了。即使道蘭用這首〈流吧，我的眼淚〉為基礎改編成給弦樂與魯特琴演奏的器樂音樂〈七種眼淚〉（Seaven Teares），歌曲仍然是他首要的創作方向。同時間在義大利，一位道蘭的傑出同儕，也是史上最具影響力的音樂家之一，正準備將這歌曲的概念帶往最卓越的新方向。這位作曲家名叫蒙台威爾第，而這歌唱的新風格促成歌劇的誕生。

生於小提琴的第二故鄉克雷莫納，蒙台威爾第先受雇於位在曼圖亞（Mantua）的文森佐公爵（Duke Vincenzo）官邸，然後於 1613 年擔任歐洲最富盛名的音樂職位：威尼斯聖馬可大教堂的音樂總監。他於 1587 到 1651 年之間發行了 9 部牧歌曲集，這些歌曲本身極具革命性，就算暫時忘記他在歌劇上的成就，我們仍可將他視為史上最具大膽實驗精神的偉大作曲家之一。

蒙台威爾第在這些牧歌裡嘗試運用三和弦與和聲的概念，並開始實驗它們的化學變化。像所有的 16 世紀作曲家一樣，他明白有些和弦彼此之間感覺特別緊密與和諧：例如 C 大三和弦的組成音裡有兩個音跟 E 小三和弦的組成音一樣，這使得兩個和弦之間的關係相當緊密；同樣的，E 小三和弦的組成音裡有兩個音跟 G 大三和弦的組成音相同，因此它們也是關係緊密。蒙台威爾第了解將這些相關的和弦在曲子中適當混合之後，將會產生一種安寧、令人欣慰與空靈的感覺。這個技巧最初運用的例子出現在帕列斯垂那的作品〈馬爾切魯斯教皇彌撒〉（Missa Papae Marcelli），這首被公認為所有聖歌中最偉大的傑作之一，應是創作於 1562 年。帕列斯垂那整首曲子都使用相關和弦，緩慢而漸進地一個接著一個，整體給人一種穩定的印象，但這也是蒙台威爾第所要破壞的穩定感，他就像是音樂界裡不斷挑戰現狀的伽利略。

在他的牧歌裡，蒙台威爾第在各種和弦之間出入自如，為了製造引人入勝的效果，許多和弦一開始甚至並不相關。他要聽眾感到迷惑、驚訝或是產生好奇，尤其當這和聲巧妙地呼應或強化了詩歌裡的字句。例如在他 1605 年所寫的牧歌〈我的靈魂桃金孃〉（O Myrtle, Myrtle my soul），在「你稱為最殘酷的孤挺花」這句歌詞，他創造出一種和弦上的蓄意衝突，稱為不和諧（dissonance）或延懸

（suspension）。以現代的標準來看，這些不和諧的刺耳效果雖然沒什麼大不了，但對蒙台威爾第當時的同儕卻是十分震驚。不和諧的和聲只是蒙台威爾第其中一項「彩繪」歌詞的技巧而已，隨著他創作生命的持續延伸，他的音樂也變得更加以聽覺為導向，且操控著聽眾的情緒。

在蒙台威爾第的牧歌裡，他開始在和弦間游移，不是只為了驚奇好玩，經由一個詭譎的命運突變，這位充滿野心的合唱作曲家自覺身處一個有責任為合唱音樂創造新風格的建築空間。憑藉其建築架構，聖馬可大教堂提供蒙台威爾第一個全新的可能，就我所知，**這是西方音樂史上唯一因建築物而改變音樂樣貌的例子。**

這座大教堂是一個巨大洞穴形狀且充滿迴音的空間，各式各樣的壁龕、陽台、圓頂、穹頂與拱門都影響聲音的傳送，所有聲波都會彈跳在這些不同形狀的石頭、馬賽克和瓷磚的表面。然而你不能在教堂裡快速說話或唱歌，否則聽起來會像是一團麵糊。16 世紀晚期在聖馬可大教堂工作的作曲家們，特別是甥舅關係的喬萬尼（Giovanni Gabrieli）與安德烈・加布耶里（Andrea Gabrieli）發現了這一點，進而大膽地嘗試在合唱曲中將大型塊狀和弦用短促且誇張的爆發方式唱出來，一個和弦接著下一個和弦，並以樂隊加以伴奏，特別是銅管樂器，然後所有人會忽然暫停，讓聲音莊嚴而有氣勢地在空間中迴盪。甥舅倆也嘗試在建築物的不同位置把歌者或樂器的音符放置成組，一種稱作「唱和」（antiphony）的技巧，意即「聲部彼此相對應」或「聲部聚集」、「眾多合唱者」的意思。喬萬尼的讚美詩如詩篇第 46 章的〈眾人請鼓掌〉，於 1597 年出版，即是這種「唱和」的作品，當它在聖馬可大教堂首演時聽起來十分莊嚴壯闊。它雖然是教會音樂，但也具有戲劇化與雄偉的效果。而當蒙台威爾第於 1610 年申請聖馬可大教堂音樂總監的職位時，他打算一舉將喬萬尼逐出。他的面試作品是一部史詩般的晚禱（Vespers），即天主教晚間禱告，立即被視為合唱音樂的重要指標。

前衛的和弦進行、具親切感的牧歌，與聖馬可大教堂那種富麗堂皇的合唱美學，將它們全部放在一起調製出一杯超凡絕倫的雞尾酒，這項改變對音樂的演進歷程而言只是時間早晚的問題，而這杯令人難忘的雞尾酒就是：**歌劇**。這一切最初是因為有一群佛羅倫斯的人文主義知識分子，被稱作「佛羅倫斯小廳集」

（Florentine Camerata），他們想到重建或重新模仿古希臘戲劇的點子，這齣名為《達芬妮》（*Dafne*）的「半合作」新型態劇作，創作於 1597 年並首度演出，他們稱它為「藉助音樂的戲劇」（drama through music），由其中一位成員佩里（Jacopo Peri）負責作曲，隨後他又於 1600 年推出新作《尤莉蒂絲》（*Euridice*）。雖然發現不少關於當時籌備與演出的文字紀錄，但是《達芬妮》的樂譜資料並沒有被保存下來，使得這部《尤莉蒂絲》成為當今最古老的歌劇。然而發明一種新形式的音樂，除了需要一位擁有好身段與光采的作曲家，更要有遇到伯樂的絕妙機會，可惜佩里並沒有這般好運。而當蒙台威爾第所寫關於曼圖亞的音樂預言《奧菲歐》於 1607 年首演時，命運之神將這好運連同指揮棒交給了他。

蒙台威爾第使出渾身解數，把他從創作牧歌和聖歌合唱曲所學的所有技巧，全部用在這部述說奧菲斯進入冥界解救他剛失去的愛人尤莉蒂絲的故事。他的目標很明確，他要最煽情的效果、最清楚的敘事咬字、最巨大的衝擊與驚訝，他不打算聽從任何人跟他說的任何規矩，對當時的人們而言，結果令人瞠目結舌。他在會場創造了一支管弦樂隊，集結一些從未一起出現的樂器，包含銅管與木管樂器、敲擊樂器，以及各式各樣的弦樂器：撥弦的、擊弦的、敲弦的、按鍵控制的，以及弓弦的。他大張旗鼓地讓樂器們表現獨奏、重奏或齊奏等。他採納任何他覺得適切的新舊風格，並在重要時刻徵用聖馬可風格的合唱音樂。（的確，《奧菲歐》令人驚豔的開場樂句，被回收使用於他 1610 年所寫的晚禱曲中，這是一種通用的風格。）他利用演員直接面對觀眾表達角色的情感來講述故事，而且只用唱的，這也是從未被嘗試過的手法。這部歌劇幾乎所有的一切都是新奇的，以當時的標準來看，它是「吵雜、冗長、摩登的」。

《奧菲歐》在曼圖亞的宮殿演出了兩次，每次受邀的觀眾都不超過 100 人。一年後，當蒙台威爾第的新歌劇《阿里安娜》（*Arianna*）問世時，場面就完全不同了。正在慶祝皇家婚禮的曼圖亞開放了一個戶外劇場，一個晚上就擠進數千人。後來他移居威尼斯，當地人很快地就像迷戀傳統的狂歡節一樣，瘋狂地愛上歌劇，因而全世界第一座公共歌劇院聖卡夏諾（San Cassiano）於 1637 年在威尼斯開幕。蒙台威爾第移居威尼斯後，又寫了至少 6 部歌劇，可惜至今只有其中 2 部被保存

下來。

　　難以置信的是，蒙台威爾第在 1642 年他 74 歲生命的最後一年，所寫的最後一部歌劇《波佩亞的加冕》（*The Coronation of Poppea*），被評價為史上最激進的戲劇之一（音樂劇不在此列）。簡單地說，相較於神話故事，此劇的爭議在於它是一部關於真實人物血淚交織的故事。蒙台威爾第用音樂探索兩位歷史人物的生命熱情：尼祿皇帝與他的情婦波佩亞。劇中沒有任何來自神話或古老傳說的寓言人物，唯一遇見的神也只是象徵性的符號。這部歌劇十分關鍵地展示，自從阿雷佐圭多首次將音符寫在紙上以來，音樂的社會功能已經進展到如此強大。不論在國家的重要場合或宗教儀式上，音樂仍扮演重要角色，但現在它也能抒發人類的情感並進行親密交流，你我的故事在劇中由各種角色搬演，在 21 世紀的今天，它成為反映我們心靈的電影原聲帶。

　　表面上，波劇是在探討想征服一切的欲望與野心，過程中它屏棄可悲的老舊美德、禮教與守節。尼祿與波佩亞互相傾心，但他們周遭人的下場卻是悲劇性的。追求肉體歡愉勝過一切，我們距離他們上個世紀的理想與爭論太遙遠了，當波佩亞的情人全力追尋肉體滿足時，所有宗教改革與反宗教改革派之間的紛爭——關於道德權威、虔誠、悔恨、犧牲、順服神、靈性與來世的議題，全都被拋諸腦後。這部歌劇的「高潮」——我故意選用這個字眼，似乎就是對他們的自私的獎賞。

　　波劇的結尾，是尼祿與波佩亞之間一段毫不掩飾的感性二重唱，可能是由蒙台威爾第的助理薩科奇（Francesco Sacrati）所寫或是修訂，稱作「我凝視著你，我擁有你」（Pur ti miro, pur ti godo），這段二重唱不斷地滲露出激情「我仰慕著妳，我擁抱著妳，我欲想著妳，我被妳所迷住」，如此直白又感官的宣洩，幾乎讓台下的觀眾——別忘了他們的存在——成了偷窺者，笨拙地目睹這兩位古怪不羈陌生人的私密交流。這真是一個全新的領域。

　　然而請提防第一印象，1642 年的威尼斯人知道這個《波佩亞的加冕》背後的歷史故事，他們知道在歌劇的勝利結局之後發生了什麼事。尼祿殺了他的新皇后波佩亞、他們未出生的嬰孩，以及他自己，然後他的政權隨著羅馬的大火悲慘地瓦解。蒙台威爾第的威尼斯觀眾將其視為一種諷刺，他們會將歌劇的結尾看作對

威尼斯的勁敵羅馬的強烈抨擊。有鑑於此，《波佩亞的加冕》可以被視為對羅馬政權過度擴張與腐敗刻意的驚人指控，以及對自我克制的迫切需求。

　　羅馬對許多問題幾乎都是充耳不聞，然而在法國，路易十四即將建立一個重新定義「過度」（excess）這個字的新政權。可以確定的是，這個關於懺悔、悔恨與虔誠的紀元已經真正結束。

# 發明時期

## 1650 — 1750 年

蒙台威爾第在音樂上所展示的發明精神，在接下來的世紀被後繼者熱切地傳承下去。然而這新音樂時代的前半段，大約從 1650 到 1700 年左右，全部是由義大利人主導，不論男女老幼，這股來勢洶洶想去創造、改善與挑戰的催促，逐漸往北邊的德國與法國蔓延，尤其是天才作曲家韓德爾的家鄉——英國。總之，**這時期的音樂是由想像力與雄心壯志的強力結合而發揚光大**，就像同時期的科學一樣。

這是教會堅不可摧的霸權真正開始崩解的時代，而凡人負起重新創造周遭世界的責任，從帕斯卡（Blaise Pascal）的機械計算機（1642 年）、格里克（Otto von Guericke）的機械式電能產生器（1672 年）、萊布尼茨（Leibniz）的計算機轉盤（1673 年），到牛頓（Isaac Newton）的《原理》一書（1687 年）、哈德利（George Hadley）的八分儀（1730 年），與哈里森（John Harrison）的經線儀（1736 年）。無止息的創造力不斷思索著如何計算、了解與探索大自然的方法，難怪這時期有時會被稱為**科學革命**。即便科學上的進步也能提供藝術社團一系列的科技突破，我們確實將很快地看到，每一個被寫下與演奏的音符，都將受其時代的精神所塑造。

作曲家們內心從未忽略科學與音樂之間的連結，例如古希臘人相信「宇宙的樂章」、蒙台威爾第開發聖馬可大教堂的建築迴音等，然而到了 17 世紀，這樣的關係就比較不那麼崇尚自然了。其中一個大躍進是 1656 年世上第一個擺鐘的發明，改良自伽利略於 1580 年代致力研究的鐘擺物理學，終於開花結果成為實用的工具。這個擺鐘是由荷蘭科學家惠更斯（Christiaan Huygens）所設計——他恰巧也發表過音樂學的論文——然後由製鐘師科斯特（Salomon Coster）打造。不用說，研發一個完全精確的計時工具，對於那個熱衷海上航行與探險的時代而言，是一項多麼巨大的突破；然而惠更斯設計的美妙擺鐘，也簡潔地反應出那個時代人們最著迷的事物：複雜的機械結構、齒輪與車輪的互相作用、物體運動與地心引力的法則，以及時間本身的維度。

在這個製鐘的年代裡，讓音樂維持節拍的概念會變成一個辯論主題，其實並不難理解；然而這種在時間上有著機械式規律的音樂，的確會因其輕鬆且相仿的

反覆，以及固定不變的腳踩脈動而帶給人愉悅感，這些特質全被另一個驅動著 17 世紀的音樂風格所利用：**舞曲**。

然而鐘錶時間與音樂時間之間的關係，存在一個很大的諷刺，因為音樂是唯一一種遵循自己獨立時間規律的藝術形式，它遵守音樂內部的時鐘，看似暫停了一般時、分、秒的時間單位，全都任憑作曲家們率性而為。彷彿像是要強調這個矛盾關係似的，音樂用來表示速度的專有名詞是義大利文「tempo」，意指時間，而非較合理的「速度」（velocity）一字。直到 20 世紀電子節拍器出現之後，音樂才遵循分跟秒的絕對關係，早期對音樂速度的定義都是相對且主觀的指令，且常因不同地方有所差別，作曲家之間也不統一，隨著時代不同也常有所變更。以前的作曲家用來標示速度的名稱，例如：「allegro」（快速的，快板）、「andante」（適當的，行板），或「largo」（非常緩慢的，廣板），由於它們缺乏跟日常生活所用計時單位的絕對關係，以致現代人嘗試度量音樂的速度時常遇到阻礙（一個用來建立音樂速度下限的簡單方法，是用複製自 17 或 18 世紀的木管樂器，然後測量演奏者能將一個單音維持多久，再與當時樂譜上最長的音符相比較，研究者即可精心梳理出作曲家心中對慢速指示的概念為何，例如廣板、柔板）。然而可以想見這種實驗通常都只是粗略的，但在這之前沒有其他方法可以得知像是蒙台威爾第對他音樂的速度感如何。

在 1676 年，英國軍政領袖克倫威爾（Oliver Cromwell）很喜愛的一位作曲家梅斯（Thomas Mace），在其野心勃勃、詞藻華麗且範圍廣泛的大部頭論文《音樂里程碑》（*Musick's Monument*）中概論以擺錘計算音樂脈動的可能性。（這部《音樂里程碑》不論對官方或民間都是世界上最實用的音樂工具書之一）。梅斯或許知道伽利略的研究包含他一生無緣見到的親手設計，一個比惠更斯的擺鐘早了 14 年的設計，然而後來將音樂步伐與鐘錶時間對齊的努力，卻有點後繼無力，其他人仍然不習慣用太多科學外力來計算音樂的脈動。威尼斯的音樂理論學家薩科尼（Ludovico Zacconi）早在 1592 年其論文《音樂實踐論》（*Prattica di musica*）中就提出以人類脈搏當成基準的方法；而普魯士國王腓特烈大帝的長笛家鄺茲（Johann Joachim Quantz），在他所寫的長笛演奏的聖經指南中，顯示這個

概念在 1752 年依舊流行。然而值得一提的是，巴黎作曲家路利（Étienne Loulié）令人驚訝地於 1690 年代邀約音響學教父聖索沃爾（Joseph Sauveur）共同研究。這兩位受奧爾良公爵腓力二世資助的同事，在讀過伽利略對於擺鐘效應的發現之後，除了研發出一個半準確的音樂節拍計時器，還有一種機械調音裝置「弦音計」（sonometer）（這是在肖爾〔John Shore〕於 1711 年發明另一種更簡便的調音裝置「音叉」之前最好用的調音器），以及用來計算聲音殘響的「回聲測深儀」（echometer）。一個關於聖索沃爾的驚人事實是，身為孜孜不倦的音響學教父，他其實是半個聾子（晚年更是逐漸惡化），並終身患有嚴重的語言障礙，起因自他童年時代語言發展的遲緩。

世界第一個實用又精確的節拍器，於 1814 年由荷蘭人溫克爾（Dietrich Winkel）發明，比伽利略發現的擺鐘原理晚了 150 年。但 2 年後這個設計被德國工程師梅爾索（Johann Maelzel）無理地剽竊，重新命名並申請專利，變成了梅爾索的節拍器。溫克爾在法庭上輸掉了辯論，因此後人皆認同節拍器是這位竊賊梅爾索發明的，包括貝多芬等作曲家。但無論如何，節拍器的發明都讓作曲家們對於作品理想速度的指示更加明確。

<div align="center">ㄚ</div>

伽利略研究擺鐘的發現，首度讓作曲家對音樂速度有更明確的標示，然而他們創作的音樂有很大部分得益於伽利略的父親文森佐（Vincenzo Galilei），這位音樂教師、作曲家、理論學家與魯特琴演奏家一直是佛羅倫斯小廳集的靈魂人物，那是個最早發展歌劇概念的 16 世紀晚期人道主義團體，除了影響了佩里之外，更重要的是影響了蒙台威爾第。文森佐發表有關音樂物理學的論文，強調適當運用不和諧的技巧——利用刻意碰撞不同聲音形成張力，他的觀點幾乎影響所有 17 世紀的義大利作曲家。

不可諱言的，到了 17 世紀中葉，義大利藝術稱霸全歐洲是個不爭的事實，尤其是在音樂領域。傳聞中的證據是一個關於英格蘭作曲家暨演奏家庫柏（John Cooper）的小趣聞，他為了讓事業更上層樓，而將名字改成義大利名寇佩瑞里歐

（Giovanni Coprario），而且這真的有效，至少從他後來被查爾斯一世多次贊助可看出來。義大利人在這時期主導著歐洲音樂，其他讓人信服的證據則是他們這階段所發展的描述性文字，不論是好是壞。迄今國際音樂詞庫裡用來定義曲式的義大利文有：協奏曲（concerto）、奏鳴曲（sonata）、神劇（oratorio）、序曲（sinfonia）、歌劇（opera）；定義速度的義大利文有：時間（tempo）、急板（presto）、快板（allegro）、行板（andante）、廣板（largo）；定義演奏技巧的義大利文有：連奏（legato）、斷奏（staccato）、琶音（arpeggio）、散板（rubato）、撥奏（pizzicato）、強（forte）、弱（piano）、漸強（crescendo）、漸弱（diminuendo）等。還有許多其他名詞，如「無伴奏合唱」（a capella）——指教會風格，適切的說法是指無樂器伴奏的人聲演唱，還有「轉接」（segue）——指不暫停的轉接。同樣的還有歌劇，或稱為「為音樂而作的戲劇」，因其起源於義大利，並將勢力由威尼斯擴張到那不勒斯與羅馬，並自此轉往北方的德國。第一部在法國宮殿演出的歌劇，是義大利人羅西（Luigi Rossi）於 1647 年所寫的《奧菲歐》，以及廣受歡迎的威尼斯人卡瓦利（Francesco Cavalli）所寫的《賽爾斯》（*Xerse*，1660），這部作品甚至一路躍上法王路易十四的婚宴舞台上演出。兩年後，卡瓦利隨即在杜樂麗宮殿的器械之廳（Salle des Machines）演出他的另一部作品《大力神情人》（*Ercole amante*）。然而，當時法國人比較偏好他們所發展的芭蕾舞劇，甚至覺得欣賞芭蕾舞劇是愛國的表現；但諷刺的是，在法國開發的第一齣正式芭蕾舞劇，首演於 1581 年的《皇后舞劇》（*Ballet Comique de la Reine*），其實是來自義大利的凱薩琳與其編舞家的主意。另一位讓芭蕾舞劇在法國受歡迎的作曲家則是 17 世紀後期的盧利（Jean-Baptiste Lully），其實他是個不折不扣的義大利人，本名叫作喬萬尼・巴蒂斯塔・盧利（Giovanni Battista Lulli）。

　　出生於法國的盧利，自 1653 年就在法國宮廷的芭蕾製作團隊擔任音樂總監與作曲工作，當時年僅 15 歲的路易十四已經飾演過 5 種不同角色，包括在《夜之芭蕾》（*Le Ballet de la nuit*）劇中扮演太陽神阿波羅。為了獎勵盧利對這部在羅浮宮波旁大廳（Salle du Petit Bourbon）演出的舞劇所帶來的貢獻，他成為其中一名終身職的駐殿作曲家，並於 1661 年晉升為皇家音樂總監，且在同一年入籍成為法國

公民。

　　在盧利與路易十四的合作下，芭蕾舞劇的優美音樂與變化多端的形式很受法國皇室貴族喜愛。其中路易十四也承襲前人對音樂的重視，他的父親路易十三曾在 1626 年組織一支配備 24 把小提琴的創新樂團，叫作「國王的 24 小提琴」（Les vingt-quatre violions du roy）。組成這支樂團的弦樂器名稱各有不同，包括 6 把四弦小提琴，並將音調調成跟現代小提琴相同；12 位樂手演奏 3 種不同大小但音調相同的中提琴，以及 6 把類似大提琴的樂器。路易十四於 1656 年擴大小提琴樂團的編制，並重新命名為「大樂團」（La grande bande）。此時盧利已在舞劇擔任主導地位，在某些芭蕾或歌劇的演出中，他在弦樂隊裡補充木管、銅管與敲擊樂器，成為國王口中所謂的「大馬廄」（Grande Ecurie）——即聯結一個約 40 名樂手的樂團和禮儀騎兵，通常在戶外慶典或軍事活動中演奏。這種為了演出芭蕾舞劇而將弦樂器、木管樂器、銅管與敲擊樂器組合在一起的樂團，可說是管弦樂團的原型，因此在本質上它的誕生可與 16 世紀早期小提琴的發明畫上等號。

　　然而對法國的皇宮貴族而言，跳舞並非只是用來打發一個愉快的夜晚這麼簡單，在波旁王朝時代下，跳舞是一種高度政治性的社交行為，凡爾賽宮上演的芭蕾舞劇，其變相的寓意旨在給予路易十四威信、權力與榮耀，例如《太陽王》（le Roi Soleil）。為了強調場面的莊嚴與慎重，路易十四在這部漫長的神話芭蕾舞劇以一段全樂器演奏的樂曲作為開場，或者說揭幕。雖然「序曲」有法文的「ouverture」、英文的「overture」，但自 16 世紀晚期到 17 世紀初期以來的義大利音樂，「sinfonia」（序曲）這個單字已經將開場的特色很明確地顯現。（sinfonia 這個字來自希臘文 synphone，字首 syn 是「一起」或「與」的意思，phone 則是「聲音」的意思），它是鋪陳氣氛用的序幕，通常以一個莊嚴、另一個輕快的兩小段落組成。這種曲式在當時很受歡迎，至少在 1589 年，費迪南一世（Ferdinando I de Medici）與克莉絲汀娜（Christina of Lorraine）在剛竣工的烏菲茲宮殿劇院所舉辦的盛大婚宴上，標榜著這種形式的音樂表演。包含歌劇先驅佩里在內的佛羅倫斯小廳集成員們，都對這場盛宴有所貢獻。其中一場消遣喜劇《朝聖之女》（La Pellegrina），以一個兩段式的序曲擔任朗誦或舞蹈表演的序曲，或是換幕時的音

樂。大約同一時期，「sinfonia」這種序曲也開始以一種短曲的形式出現在非劇場的合唱歌曲或室內樂作品中，以及為兩把小提琴、大提琴和大鍵琴所寫的舞曲中，例如作曲家羅西（Salamone Rossi），他是蒙台威爾第在曼圖亞的猶太同事（羅西極有可能在 1607 年《奧菲歐》的首演上演奏及獻唱）。羅西於 1607 到 1608 年間出版的書籍《加利爾德舞曲序曲》（*Sinfonie e gagliarde*），是迄今最早描述序曲作為一種明確曲式的參考資料。

回到巴黎的盧利，把序幕或序曲的概念從宮廷芭蕾舞劇帶到他與劇作家莫里哀（Moliére）於 1670 和 80 年代共同合作的歌劇裡，隨著路易十四年紀漸長、開始厭倦芭蕾之後，他也鼓勵這樣的轉變。無論如何，一種新的義大利音樂風格很快地將再度主宰歐洲音樂版圖，將法國的歌劇和芭蕾風格遠遠拋在後頭；在之後的 50 年，協奏曲（concerto）將位居最高主導地位，而它的教父，或應該說天使領隊，正是身兼作曲家與小提琴演奏家的柯雷里（Arcangelo Corelli）。

𝄞

1672 年，年僅 19 歲的柯雷里為了造訪巴黎，離開位於威尼斯南方富西尼亞諾（Fusignano）的家，令人訝異的是，身為 位頗負盛名的小提琴手，他並沒有加入盧利的大馬廄樂團，但也沒有錯過在它們以舞曲為導向的音樂中演出，操弄著充滿輕快節奏、挑逗速度與節拍的開關。不過他人生大部分時間都待在祖國義大利，並成為當時文化界最重要的人物之一，晚年十分富有且受敬重，1713 年過世時被厚葬於羅馬的萬神殿。主要原因是在一個熱愛小提琴的國家裡，科雷里是第一個因技巧精湛而成名的小提琴演奏家，另一個顯著的事實是，他的演奏風格在當時為弦樂器的發展樹立了典範。1680 年代有一位相對不起眼的德國作曲家穆法特（Georg Muffat）為了突破研究而到羅馬旅行，他熱切地描述自己聽到一些奇妙的摩登音樂：柯雷里為小提琴與其他樂器所寫的協奏曲「sinfonie」。柯雷里的協奏曲風格到底有什麼魔力，可以捕捉住其他音樂家的想像力？

柯雷里的音樂最著名的特點就是像規律滴答作響的時鐘，音樂的齒輪完美地校準並呼呼轉動，聲音的能量能夠愉悅且等量地相互平衡。這特色在當時是十分

合適的，例如在他絕妙誘人的《聖誕協奏曲》（*Christmas concerto, opus 6, no 8*）中可以明顯聽出來，這首曲子後來被使用在 2003 年的電影《怒海爭鋒》（*Master and Commander*）裡，並讓人留下深刻印象。小提琴在恰當的音域中交互反覆著簡單的旋律，而不像擺鐘之間的推拉關係。柯雷里的音樂風格之所以受歡迎，還有部分原因是它的旋律內在運動有一種規律卻不致乏味的可預測性。在富人沉迷於跳舞的年代，你會認為柯雷里這種鐘表節奏的音樂是專為舞台或舞池所寫的並不奇怪，就像盧利的芭蕾音樂一樣。然而令人驚訝的是，柯雷里為一些樂器所寫的室內奏鳴曲，以及某些時候為小型管弦樂團所寫的協奏曲，其實是特地為教堂服務創作的。

但是整體而言，柯雷里所完善的是一種音樂對比上的形式，對當時來說，這是十分清新、令人驚喜與高度原創的一種音樂內部變化。為了了解他的音樂如何具有革命性，我們必須提醒自己，在 17 世紀前半，主流的器樂音樂風格一直是英式室內樂（consort music）──那是一種由 4 或 5 個合奏樂器演奏著輕柔、涓流、美妙的樂章，而不像是合唱曲的樂器演奏版本，或是莎士比亞所說的「靜態樂」（still musick）。事實上，英式室內樂通常和合唱分部──女高音、中音、男高音、低音──一樣，由不同樂器負責組成，一般是由弦樂家族跟木管家族樂器負責，後來是由提琴家族來擔任。這室內樂團偶爾會加以混合，有時可能會加入魯特琴，或者一支木管配上幾把弦樂器，然而整體而言作曲家並未指定用何種樂器演奏，甚至哪個聲部是人聲；他們寫的只是一種通用的英式室內樂，任何樂器都可以自由加入，事實上這也是音樂製作模組化的有效方法。這種自由放任的方式無疑具有強大吸引力，特別是對業餘音樂家而言，它將導致器樂音樂不再需要大量的樂手和樂器，甚至是作曲家。作曲家沒有理由去寫一段驚天動地的小提琴獨奏，但是到時這個聲部是由音色甜美但音域卻窄的雙簧管來演奏。

這樣的態度逐漸產生改變，部分原因是由知名的古鍵琴和六弦琴演奏家的演奏技巧與長袖善舞所促成，英式室內樂團的弦樂與木管樂器成員開始用大量裝飾音、快速的顫音、迅速反覆的音符與花俏的節奏變化，讓音樂活潑起來。流行舞曲的活潑節奏被分成三種不同對比的速度，以提供變化──慢、快、慢，或快、慢、

快——即使樂團並沒有真正在替舞蹈伴奏。例如 17 世紀初期，查爾斯一世的御用作曲家勞斯（William Lawes）建立優雅的「英式室內樂集」（Consort Setts），從奇幻舞（Fantazy）、孔雀舞（Pavan）到阿曼納舞（Almaine）之間創造一種三聯的形式，其中第一個與最後一個是愉快且親民的，而中間則是敏感而哀傷的。

從 1680 年代起，由柯雷里與其他模仿他的作曲家所主導的英式室內樂，帶來一項很棒的轉變，就是剝去它傳統上襯托的本質。也就是用更統一與簡單流暢的旋律，來取代過去那種繁複交織卻又各自獨立的聲部，以鍵盤與大提琴緊密相扣來協助，支撐高音域的兩把小提琴以琴音交互作用。但照理說，柯雷里最偉大的改革貢獻是在音樂表情（dynamics）上，也就是音樂中對樂句大小聲的操控。

對 17 世紀時的許多樂器而言，想要讓聲音慢慢變小或逐漸變大，在技術上是件困難的事，當時作曲家們也沒想過要在樂譜上使用這個技巧。舉例來說，一把 17 世紀的小號是無法將聲音吹小聲的，它的聲音特色大約只能「開」或「關」，而 17 世紀的古鍵琴是只要站離它超過 6 碼，就無法聽到聲音。鍵盤樂器則有十分獨特的大小聲設定，卻無法在兩者之間作平順的微調。例如可以從一台風琴（或樂譜）上的大聲跳躍到另一台風琴（或樂譜）上的小聲，產生一種迴音的感覺，但實際上無法做到逐步漸進的效果。比起逐漸改變音量，作曲家只能選擇落差較大的音量對比，就像繪畫技巧中處理光影的「明暗法」。

柯雷里所做的正是創造了音樂上的「明暗法」，藉由將一個較大的弦樂組與較小的弦樂組的音量落差產生對比，並在樂曲中將兩者交互切換，編制較大的樂團稱作「協奏樂團」（concerto grosso，有時也稱為 ripieno，義大利文「餡」的意思），而人數較小的稱作「小型室內樂組」（concertino）。他們會一個接著一個陸續地演奏樂曲，例如 3 位樂手與 20 位樂手相互交替。柯雷里在當中展現「光與影」技巧的這些作品，較大的編制稱為協奏樂團，以及後來通稱的「協奏組」（concerto）。在早期流行的英式室內樂組之後，柯雷里典型的協奏樂團通常會分成三階段不同對比的速度——慢、快、慢，或是——快、慢、快。

　　柯雷里並沒有因為改革音樂本質與技巧上的積極態度而感到疲累，接著又在作品中增加其他養分：一種音樂上的速記法，名叫「**數字低音**」（figured bass），這是繼承自蒙台威爾第的概念，並在他之後被普遍採用。雖然這個方法一開始只是為了節省時間而設計，但它的功能卻開始改變作曲家與鍵盤演奏家們操控和弦的方式，一路改變了和聲的音響特質，就像現代人使用手機輸入簡訊，改變了語言書寫的方式一樣。

　　假設樂手能理解這些簡短訊息的含意，那麼數字低音將能讓作曲家在譜上寫下最少量的資訊，並讓作曲與記譜的效率達到前所未有的快速與簡潔。音樂抄寫員、印刷與製版人員不必再將一堆音符擠在昂貴的紙上，而且額外的好處是，它讓樂手擁有更多藝術上的自由空間從事現場即興表演。

　　在柯雷里這 10 個音符的例子當中，所有鍵盤演奏者面前的譜上，只有從大提琴譜上借來的低音音符，以及音符上方多出來的數字，僅止於此。而這種速記會轉換成一種被全然理解與和聲化（即每個音符都代表一個和弦）鍵盤的雙手分譜。

　　假如我是鍵盤演奏者，看到第一個音 G 時，我知道應該直接彈奏最單純的 G 大三和弦：即 G、B、D 三個音。但是如果 G 的上方有數字 6，則應該轉移最上方的音 D（即所謂的第五音，源自起始音 G 與它的音程），從鍵盤往上走一步到達所謂的第六音 E。因此我應該彈出一個稍微不同的和弦：G－B－E 而不是原來的 G－B－D。在第三與第四個音符上方有兩個數字：7、6，這表示我應該分別用每個數字代表的音來取代第五音，先用第七音再用第六音，造成兩個不同的和弦接續出現。在下個小節，數字 7 旁伴隨著音樂上流傳了好幾世紀的升記號，告訴我「B」這個音代表兩種可能的和弦，即 B 大三和弦與 B 小三和弦，我應該選擇有升記號的那個（B 大三和弦），而不是沒有升記號的。（這個升記號清除了

兩個選項之間的歧異：不論一開始設定的和弦選擇有多不明確，根據樂曲的調號則可以看出它的分別。）

數字低音的系統盛行，直到 18 世紀晚期海頓與莫札特的音樂出現為止，那時作曲家們開始想要明確標示出演奏的音符，允許作曲家從數以百計的和聲組合中幫樂手挑選出一串音符。在數字低音的系統中，演奏者如何選擇和弦的彈法可能會因演出的不同而異，這是一種相當「非指令性」、類似爵士樂那種自由發揮的系統。的確，在歐洲及其殖民的新世界裡，數字低音是一種對每位受過訓練的音樂家而言都能理解且爭相模仿的系統，就好像當今每位吉他手都知道「G7」與「Blues in E」代表什麼。

如果用一系列的和弦來塑造音樂的低音聲部，雖然產生的音響會有沉重的連鎖效應，然而數字低音的來臨標示出一個跟過去截然不同的重要分野，柯雷里最早期的作品甚至就透露出這樣清晰易辨的特質。從一個和弦進行到另一個和弦的目的性變得更明確，而和弦本身的存在也更加獨立，因為對任何音樂形式而言，隨機接續的和弦進行已經不再吸引人了，作曲家現在需要更清楚如何既不偶然也不窘迫地把和弦好好串連在一起，而解決之道就是「**和聲進行**」（harmonic progression）。

𝄢

我們已經見證了 15 世紀作曲家賈斯奎開始運用「主調和弦」（home）或有抑揚的韻律，而一首曲子中所謂的「主調和弦」在合理範圍內是能被移動的，藉以提供音樂的多樣性與動能。但是在賈斯奎所處的時代，很少有和弦被視為有益且能被接受，而對 17 世紀的作曲家們而言，被認可的和弦卻大量地增加。文森佐・伽利萊（Vincenzo Galilei，註：伽利略的父親）在他所寫的指南〈如何適切地使用不和諧〉（Discorso intorno all'uso delle dissonanze，1588-1591）中介紹一些音符的組合，對賈斯奎而言聽起來既驚訝又惱人，然而 20 年後，就連伽利萊本人也被認為過時。蒙台威爾第牧歌裡的一些和聲同樣也嚇壞了當時的聽眾，但是他在和聲上所做的實驗，證明和弦與和弦之間能夠互動出十分豐富的表情。他這方面的

繼承者後來把和聲理論的疆界推向更遠的地方，揭示和弦之間交互關係產生的巨大引力，在偶然發現的某些和弦進行，他們試驗了這些和弦的對比性，可稱之為「音樂上的引力」，而這對所有音樂而言是最美好的禮物。

如同我們所見，某些特定的音符被歸類為名叫「調」的家族。這些家族中的某些音符，相較之下具有更顯著的特質，是一種從所有共振物質的自然特性中演化出來的階級系統。在16、17世紀時，作曲家慢慢發現和弦也有這種階級系統——指和弦對其他和弦發揮影響力。舉例來說，如果是在G調的家族中，那麼組成音為 G－B－D 的 G 大三和弦則稱為「家」，即主和弦的意思。組成音 B－D－F# 的 B 小三和弦則是 G 和弦的近親，因為它們擁有相同的兩個組成音 B 與 D，也可以說它們三分之二的 DNA 是相同的。如同前面提過帕列斯垂那運用緊密相關的和弦產生柔順空靈的效果，蒙台威爾第淘氣地運用關係較遠的相關和弦，帶給人懸疑和驚喜的感覺。這些和弦之間的關係，對任何音樂作品都是強而有力的元素。作曲家發現有些和弦彼此會相互牽引：例如 G 大三和弦加入 F 這個音之後，會產生一種想要回到 C 大三和弦的動能，因為其距離變得越來越短的關係，其他的和弦則會因為下方增加突如其來的低音而改變其特質。

17 世紀的作曲家現在有數字低音可以運用，以及趨向比以前更具冒險性的和聲實驗，其中數字低音更鼓勵作曲家去實驗和弦的根音（root）。舉例來說，G 大三和弦 G－B－D 的根音是 G，因為 G 是最底部的低音。但假使在 G 的下方加一個更低的 E，這個和弦的根音則變成 E，和弦本身的特質也隨之改變。如果三和弦底部的低音不再是其名稱裡最低的那個音，那麼所有三和弦都會在某種程度上產生質變。這個表面上看似簡單的改變，卻帶給作曲家們更多和聲上細微的可能性。他們開始建構以底部的根音變化來豐富和弦特質的和弦進行。這樣的進行順序被發現之後，便成為 17 世紀晚期和 18 世紀初期音樂最重要的主幹，且直到今天的流行音樂仍在使用，特別是如果寫歌人是低音吉他手，例如麥卡尼（Paul McCartney）或史汀。像那些迴繞在帕海貝爾（Johann Pachelbel）《D 大調卡農》裡的樂音，這些樂句是由流動的低音所驅動，並為音樂帶來前進的動能，因此被稱為「和聲進行」。

　　17 世紀與 18 世紀早期的作曲家變得十分喜歡某些特定的和弦進行，有時甚至在沒有其他伴奏樂器的情況下，只要獨奏樂器演奏一段旋律，就能製造出和弦的印象。這種被視為虛擬或隱形和聲的現象，是例如拿一把小提琴上下演奏某和弦的組成音所造成，讓聽眾在他們的腦中組合這些和弦，有點像是聽覺上的錯覺畫作。

　　有個絕妙的例子發生在畢貝爾（Heinrich Biber）於 1676 年所作的 16 部獨奏小提琴奏鳴曲，被稱為《玫瑰經奏鳴曲》（*Rosary sonatas*）或是《神蹟奏鳴曲》（*Mystery sonatas*）的尾聲，每首奏鳴曲都分別描繪聖母瑪利亞或耶穌基督人生的面貌——報喜、聖誕、受難日等。

　　然而它的結尾是一首名為〈守護天使〉（The Guardian Angel）的獨奏小提琴奏鳴曲。雖然偶爾會用琴弓在兩條弦上拉動，以同時製造兩個音，但大多一次只能聽到一個音，然而我們的耳朵卻相信已經聽到整個和弦的面貌，像是從這獨立的單音樂器聽到樂團的伴奏。這有部分原因像是戲法，而部分原因則是受到聽覺上的訓練：這要歸功於自 17 世紀以來有大量音樂都使用相同的和弦進行，以致人們可以在無伴奏的情況下，自己在腦海中完成這些和弦的圖像。

　　畢貝爾的〈守護天使〉是個特別有趣的例子，因為它是建構在「帕薩卡亞舞曲」（Passacaglia）的曲式上，這種曲式在 17 世紀從西班牙傳到歐洲，且一路影響今日的音樂。帕薩卡亞舞曲的結構是一段由 4 到 8 個和弦組成的短序列樂句，並重複許多遍，以其為基礎並成為探索旋律可能性與即興演奏的跳板。它也可以說是 20 世紀爵士樂的先驅，即使帕薩卡亞舞曲這名號很少被人與爵士樂聯想在一起。它源自西班牙「Pasacalle」的原型，意即「街道上的步伐」，這又是另一個時髦的義大利名稱被廣泛採用的例子，再加上它不斷重複的低音旋律線，顯示這種曲式是源自舞曲。事實上，帕薩卡亞舞曲在 17 世紀時也被稱作「夏康舞曲」（Chaconne），而這絕對是舞曲的形式，參考自西班牙文學作家賽凡提斯（Miguel de Cervantes）與維加（Lope de Vega）的作品，可以得知這是流行於奴僕、苦力與西班牙新殖民地的美洲印第安人之間的舞曲，而「夏康」這名稱，可能是來自伴舞用的墨西哥響板所發出的聲音。

夏康舞曲在 16 世紀初期以幾近狂熱的風潮橫掃歐洲，它被認為是重視感官且令人難以抗拒的舞蹈。有些人甚至認為一定是惡魔本尊將它帶來人間，藉以誘惑世人，並將人們的舉止變得淫蕩不堪。但夏康舞在 17 世紀逐漸褪去邪惡的名聲，並轉變成優雅的舞蹈，它只靠一小段和弦進行為主幹（例如一段下行的根音旋律 G － F － E♭－ D），然後在不斷反覆中逐漸增加音樂上的變化。直到 1676 年，畢貝爾把這種夏康舞曲的特色融合在宗教聖樂時，已經沒有人記得它起源自撒旦的說法了，但是他們記得讓畢貝爾用來暗示聽眾一窺和聲全貌的和弦根音順序。最終，夏康舞曲的舞蹈元素全部被拋棄，只有和弦根音順序被保留下來，至今仍被各種風格與節奏的音樂所運用。這種和弦順序進行一直是音樂史上最歷久不衰的遺產，例如愛黛兒（Adele）的歌曲〈雨中點火〉（Set Fire to the Rain，2011），這和弦順序進行在副歌中就被忠實地複製與呈現。

雖然畢貝爾的《玫瑰經／神蹟奏鳴曲》並非他在世時出版，然而數年後巴赫完成他自己的無伴奏大小提琴奏鳴曲與組曲，當中運用和畢貝爾相同的聽覺暫留技巧來描繪和聲，因此很難想像巴赫沒有受到畢貝爾這部作品的影響。巴赫本人也對夏康舞曲有很高的評價，並在他的無伴奏小提琴組曲最終樂章寫了一段不可思議、長達 15 分鐘的大調夏康舞曲，可能是為了紀念他已故的第一任妻子瑪莉亞（Maria Barbara Bach）。這毫疑是所有小提琴音樂中的傑作之一，包含從單一主題旋律衍生出驚人的 64 個變奏，並以一個單音樂器創造出整個管弦樂團的感覺。

在 17 世紀晚期和 18 世紀初期，有一種和弦的進行順序是作曲家們的最愛，它們幾乎在所有音樂中都出現過千萬次。即使沒有像古人那麼痴迷，但至今人們仍繼續使用。其實自從作曲家們發現音樂的重力（musical gravity）之後，就開始嘗試這種和弦順序；而在塵土飛揚的音樂術語世界中，它是有名字的，也就是：「**五度圈**」（Circle of Fifths）。

　　五度圈的運作原理如下：在鍵盤上任意選一個音的三和弦，例如選擇 B，然後藉由往下算五個白鍵得到 E，如此依序建立一系列的和弦進行：B－E－A－D－G－C－F－B，以此類推。當五度圈於 17 世紀晚期開始出現時，原本的規範是只繞行三到四個和弦，而非最多可能的十二個和弦。它的原理是利用兩個和弦當中第一個和弦的弱點，例如一個 G 大三和弦，由 G－B－D 三個音組成，可以藉由加一個它的第七音 F，使它變得脆弱而想變動，這時變成 G－B－D－F 四個音。此時這個 G 大三和弦會受到牽引，而想往下移動五度變成 C 和弦，而 C 和弦加上它的第七音 B♭，則會想移動到 F 和弦，以此類推。

　　人們發現這種三或四個五度圈的和弦進行（偶爾會出現五個）在柯雷里、韋瓦第（Antonio Vivaldi）、巴赫與韓德爾的音樂中到處可見。在他們的作品中一次又一次地展現的，是一種對和聲樂趣的品味、和弦與另一個和弦之間的美妙轉換，以及它所產生的效果。有時作曲家只用連續的五度圈和弦來開展，甚至連旋律都免除了，就像韋瓦第在他氣勢十足的作品集《和聲的靈感》（*L'estro armonico*）中第二段協奏曲〈跳弓的柔板〉（Adagio e spiccato）的開場音樂一樣。

你也許感到訝異的是，這些在 17 世紀受到作曲家喜愛、包含五度圈的十幾個和弦進行，仍然是當今所有風格的作曲家心中的首選；同樣的，和弦進行出現在巴赫〈G 弦之歌〉（Air on a G String）與普洛柯哈倫合唱團（Procul Harum）〈蒼白的影子〉（A Whiter Shade Of Pale）中，這樣的例子不勝枚舉。我能向你保證，世上沒有任何一種和弦進行是以前從未出現過的，不論它聽起來多麼讓人耳目一新，或是作曲家多麼年輕有為。

<p style="text-align:center">ㄚ</p>

幾乎沒人料想到，跟音樂引力打交道卻意外產生一個影響。和弦和聲（chordal harmony）是指在音樂中定位出一個「家」的感覺，以及善用不同和弦與不同「家」之間的化學反應。而自從賈斯奎的時代以來，對於和弦和聲與日俱增的依賴，卻逐漸破壞了古老的中世紀音符家族系統：調式（modes）。以前所有編寫旋律的方法是以調式而非以和弦為主，到了 17 世紀後期，調式最終仍讓位給它們的後繼者：**調性**（Keys）。

民謠音樂與其他文化的音樂系統所採用的調式裡，所有旋律源自一個大範圍的音符選擇，就像一個擁有 50 種顏色的調色盤。而由歐洲教會建立的單音聖歌調式，音符選擇卻相對有限與精簡，這種簡潔乾脆的態度，讓這調色盤只剩下不到一打的顏色可選。不論是民族音樂或教會音樂都有一個共同的限制，那就是不管你的音樂是從哪個調式開始，整首曲子中都必須停留在裡面。因此在教會音樂的調式系統下，假設要唱一首「伊奧利安」（Aeolian）調式的曲子，能唱的音會是 ABCDEFGA──即所有鋼琴鍵盤上的白鍵，整首曲子都必須乖乖地停在這幾個音符上。那是一個無法漫步在不同的主調和弦或是調式的恬適純樸世界，但是這也是一個務實的方法，畢竟中世紀的樂器只有有限的音符，且通常只能演奏一到兩個調式。現代的便士哨（penny whistle）也有相同的限制：如果想吹奏各種調式的曲子，必須購買多支調音校準不同的便士哨。

然而在 17 世紀期間，受到和弦進行順序這顆禁果引誘的作曲家們，逐漸尋求一種能從一個調式移動到另一個的方法。舉例來說，如果你追隨五度圈的邏輯順

序，不論你喜歡與否都會被迫轉變到另一個新的調式。漸漸的，這較有限制性的「調式」就被系統較靈活的「調性」取代。調性在任何情況下都能提供較多的音符選擇，這是因為在 15 世紀鄧斯塔佩的作品中發現了透過小三音程與大三音程的機制，包含在它們的雙重音階裡的調性，在調式的系統下這些調性是屬於分開的調式。因此 E 小調中就包含 9 個音──E、F#、G、A、B、C、C#、D、D#──然後 E 大調加上第十音 G#，以便跟教會的佛里幾亞調式第七音做對比。更有甚者，在緊密相關調性中藉由音符的重疊，使移動調性變得更容易。

嚴格說起來，若說所有的小調是哀傷的，大調是快樂的，其實並不精確，因為其中有明顯的例外。對調性系統而言，這種能立即且隨意地從一種情緒轉移到另一種情緒的能力，比起先前的調式有更大的優勢。調式是各自為政，例如「艾奧尼亞」（Ionian）和「里迪亞」（Lydian）給人陽光普照的感覺，像是現代的大調；而「多利安」（Dorian）和「佛里幾亞」（Phrygian）則給人陰暗的感覺，像現代的小調。但是一個調性可以隨時任意改變它的情調。

即使被大調與小調的調性所取代，調式音樂也並未完全消失。它仍徘徊在藝術音樂的邊緣，一度在蕭邦或德布西的音樂中展露頭角，而且從未消失在民謠音樂的領域。因此，如果作曲家想讓音樂充滿鄉村泥土的氣味與思念故居的鄉愁，只要回頭在調式中搜尋靈感即可。但是對於柯雷里這種引領潮流的作曲家，在訓練有素的弦樂團和前衛音樂風格的加持下，我想調式音樂對他而言太過時了，反而比較適合一般街頭的民謠音樂。柯雷里的音樂欣然接受且大量使用這新潮的大小調音樂調色盤，並打開一道通往無限創意可能性的音樂閘門。

𝄐

在音樂充滿創新成分的時代，科雷里創造出嶄新的協奏曲風格，這股影響力是難以抹滅的，特別是對小他 25 歲的紅髮威尼斯作曲家韋瓦第而言。韋瓦第在 1711 年發表的協奏曲集《和聲的靈感》，立刻奠定他身為音樂天才的地位（這部作品的成功，同時也見證由義大利主導的可移動式印刷術被更快速精確的雕刻板技術取代的過程）。相較於柯雷里如發條裝置般細膩溫柔的魅力，韋瓦第的音樂

展現出一種戲劇感，以及讓當時其他作曲家瞠目結舌的精湛技藝，甚至將小提琴與大提琴演奏者變成媲美當時歌劇明星的名伶。對歌劇略知一二的韋瓦第曾宣稱創作了 94 部歌劇，但只有其中的 20 部存世。

據估計，韋瓦第為不同樂器寫了超過 500 部協奏曲，並藉由在整個樂團中穿插魅力四射的獨奏，成功地進一步提升柯雷里的大小樂團組概念。韋瓦第於 1714 年驕傲地為他的協奏組曲《非凡》（La Stravaganza）首演揭開序幕，也同時宣告**獨奏協奏曲時代的到來**，之後在 1723 年發表了至今實至名歸且無所不在的作品：一部由 12 首協奏曲組成的協奏曲集，當中的前 4 首即眾所皆知的《四季》（Le Quattro stagioni）。這部作品集的全名，完美地捕捉到義大利作曲家對歐洲 17 世紀音樂不朽貢獻的精神：**「和聲與發明之爭」**。

《四季》除了展現獨奏小提琴的精湛技巧外，同時探索一種概念，即單純用器樂音樂也能將大自然的某些特質圖像化的想法。韋瓦第創造各種音樂效果，模仿如狗叫、蚊子聲、各種鳥叫、獵人與獵物的聲響、冬天與夏天的景色、河流、暴風雨，以及琳琅滿目的鄉村風貌，這些全是繼承自 17 世紀末的柯雷里、畢貝爾和韋瓦第等作曲家，對小提琴演奏技巧努力不懈的實驗成果。因此冬日的冷冽雨滴是藉由小提琴高把位的撥奏（pizzicato）來演繹，而牙齒的冷顫則是運用高音快速反覆演奏的技巧（tremolando）來表現等等。

難以想像的是，韋瓦第在中年所享有的極大盛名並沒有延續下去，在離開生活了大半輩子的威尼斯之後，他於 60 歲左右遷往維也納，並孤獨潦倒地死在當地。之後的 200 年，韋瓦第豐富多產的音樂隨著他的身體一起埋沒在墓中，而他的事業也被人遺忘。

可以確定的是，韋瓦第的音樂遺產一直影響著其他類型迥異的作曲家。在威尼斯這個狂歡節城市中，他在美學上的創新達到完美的境界，其影響力向北翻越了阿爾卑斯山，並在德國東北部的路德教會找到一位知音：巴赫。但是就音樂上而言，並非只有韋瓦第的音樂風格是從義大利繁華的阿卡迪亞遷徙到注重精神洞察力的北邊清教區域；對 18 世紀初期的音樂而言，這種影響的現象可說是從四面八方而來，其中在巴赫心目中最重要的影響就是**「新式鍵盤樂器的發明」**。

〵

　　當今人們所謂的鋼琴，是 1700 年左右由佛羅倫斯的樂器製造師及修復工匠克里斯托弗里（Bartolomeo Cristofori）所發明。相較於它所有的前身如大鍵琴（harpsichords）、擊弦古鋼琴（clavichords）、小鍵鋼琴（spinets）、維吉諾古鋼琴（virginals），這個新樂器最大的賣點，就是可以彈奏輕柔和響亮的樂音。

　　鋼琴最主要的前身大鍵琴，發聲方式就像在一個盒子裡撥弄著放置在其中的豎琴琴弦，且它的機械裝置只允許以相同的力道撥弦，因此造成每個音的音量都是相同的；不論多麼用力敲擊琴鍵，發出的聲音都一樣大。要使大鍵琴的音量變大的唯一方法，就是同時撥擊兩條甚至三條琴弦，這樣的機械裝置只能選擇切換開或關；而將音量變小的唯一方法，是讓敲錘距離琴弦稍遠一些，但這也只有開與關兩種選項，無法從這一邊漸進地移動到另一邊。

　　克里斯托弗里的發明改用包覆著鹿皮的小鎚去敲打琴弦，取代之前撥弦的方法。關鍵在於用力按下琴鍵時，琴鎚也會用力敲擊琴弦而得到更大的音量，因此每個琴鍵都能以不同的音量來表現。雖然鋼琴的發明是音樂上的重大改革，但是義大利人對它卻興趣缺缺，儘管它充滿創意與新鮮感。義大利人對弦樂器（包含大鍵琴）的緊密情感，僅次於對歌劇的熱愛（鋼琴就像大鍵琴一樣，是藉由操作許多被拉緊的琴弦來發出聲響，從一開始就被視為是弦樂器家族以外的外來新品種）。後來是由巴赫的友人，一位名叫西爾伯曼（Gottfried Silbermann）的德國管風琴製造家，他發現鋼琴的潛力，並在巴赫的專業協助下開始製造生產。的確，在義大利以外的世界，有數十年的時間人們認為是西爾伯曼發明了鋼琴，而遺忘了克里斯托弗里的努力與成就。

　　大約同一個時間，鋼琴的近親管風琴也掌握了音量控制的藝術，這都要歸功於一個稱作「棘輪膨脹踏瓣」（ratchet swell pedal）的裝置。這個機械控制了內含管子的箱子上面的閘門，負責決定它的開或關，因而能讓管風琴的音量逐步變大或變小。在 1711 年一台裝有此種踏瓣的管風琴被安裝在倫敦橋的聖馬格努斯殉道者大教堂（St. Magnus-the-Martyr）裡，它被認為是第一台裝有這種新式踏瓣的管

風琴。

　　雖然巴赫使用過幾台由西爾伯曼製造的鋼琴原型機種，但是他從未表示過對鋼琴的熱愛，直到 30 多年後他的兒子 J. C. 巴赫（Johann Christian Bach）在英國倫敦成為鋼琴演奏高手，也為年輕的莫札特與其他追隨者鋪路。巴赫的鍵盤樂器作品之創新程度與重要性，在音樂歷史上並不亞於鋼琴的發明，事實上甚至可以說是**西方音樂史上最重要的發明**，就像核融合一樣，很難解釋卻又擁有巨大的影響力，它就是所謂的「**十二平均律**」（Equal Temperament）。

ㄚ

　　這一切都是起因於一個麻煩。作曲家們長期受到的困擾，不只是傳統調式的種種限制，還有希望能讓樂器演奏不同調性的繁複調音系統。當許多樂器一起演奏時卻發現彼此無法在同一個音準上，這真是糟糕的事，部分原因是這些樂器並非為了演奏不同的調式或調性而設計；另外就是這些樂器的材質，例如動物的腸線、加工過的軟木、質輕的金屬等，以現代標準來看，無法在不同溫度下保持一樣的音準（在 1970 年代，正當重製 1800 年前的復刻樂器熱潮方興未艾時，管弦樂團很快就發現要讓這些不同的復刻樂器維持在同一個音準超過幾分鐘，簡直是不可能的任務，其中甚至還有幾件樂器是真正的古董。結果用這些樂器錄製的巴赫樂曲必須不斷地剪輯，在拼接千百成群的小片段後才能讓它聽起來像是一個調好音的樂團）。這個調音的課題隨著 16、17 世紀鍵盤樂器日益壯大的主導地位，而越趨白熱化。

　　在一台擁有十二平均律的鍵盤上，現代人能夠隨心所欲地演奏調性家族裡所有的調，所謂調性家族是指西方音樂的八度音裡所有音符衍生出來的調。我可以任意在調與調之間切換，能用任何調演奏任何曲子，而不必擔心轉調時會走音；我也能夠選擇任何其他樂器，在合理範圍內想演奏多久就演奏多久，而不必屈服於走音的風險。然而，這個問題在 16、17 世紀鍵盤樂器逐漸獲得主導地位之前並非如此順利，最後在 18 世紀時有了突破性的發展：西方音樂採用了十二平均律。

　　為了認識這個重大突破的重要性及其帶來的衝擊，並確實了解十二平均律的

內涵,我們必須回顧一下大自然的調音系統,並探討 18 世紀的音樂家為何要屏除這自然的音樂法則。

我們可以用一段管子來展示大自然的音樂法則,如果用嘴在特定長度的管子上吹氣會得到一個音,所有人類歷史上曾用來吹奏音樂的樂器,包括長笛、哨子、尺八等,都是利用這個原理來發聲。很明顯的,一種長度只能發出一個音,如果想要吹出別的音,就必須改變管子的長度。斯瓦尼哨(Swanee whistle,又稱滑哨)可以完美展示出這個特點,如果慢慢縮短管子裡的空氣長度,吹出來的音將會越來越高。

假如能精準地將管子裡的空氣長度縮短成原來的一半,就能得到相同的音,只是更高而已,這就是所謂的八度音。如果從斯瓦尼哨的低音滑到它的高八度音,會得到這兩個定點之間的所有音。然而世界上所有的音樂系統,都會將兩個八度之間的音細分成正式且可計算的距離,只是選擇的分割方法不同罷了。在亞洲與阿拉伯世界等許多文化將其分割得比較細,導致它們對西方人而言常有異國情調及走音的感覺。大約在 1600 年,西方音樂在兩個八度音之間制定了 19 個間隔,這 19 個音都是由不同長度的弦與弦之間的自然數學比例所決定,當時人稱這種調音法為「畢達哥拉斯法」(Pythagorean),因為這是由古希臘哲學家並身兼數學家、物理學家等身分的畢達哥拉斯研究出來的音樂比例(藉由分割一條拉緊的線並撥彈它)。這 19 個音唱起來很容易,或者說在弦樂器上很容易彈奏,因為音高上的小小差異可藉由提高些許間隔來達成,或是稍微滑動小提琴指板上的手指;但是對鍵盤樂器而言,每個音的音高都是牢牢固定的,這 19 個區隔對它而言簡直像是惡夢,因此人們想出兩個解決之道:

第一,製造擁有 19 個琴鍵這種讓人手忙腳亂的鍵盤樂器。

　　這是一張每八度有 19 個音的鍵盤圖片，請注意黑鍵的雙層裝置，以及大片黑鍵之間多出來的小黑鍵。這種樂器簡直荒謬地難以彈奏，但是比起威尼斯人特森提諾（Vito Trasuntino）於 1606 年所打造每八度 31 個音的鍵盤，這還不算太瘋狂。它共有三層黑白鍵，名為「微分音大鍵琴」（Clavemusicum Omnitonum）。這玩意兒沒能成功，畢竟琴鍵越多不代表能產生更好的音樂。

　　第二，把 19 個音減少到較易掌握的 12 個音，並把被刪去的音合併蒙混過去。例如 G♭ 和 F# 這兩個分別的音，會被合併成一個共通的音：也就是用一個鍵來代表這兩個音。

　　然而這看起來也未必是個高明的解決辦法，因為 F# 和 G♭ 這兩個音對小提琴、歌者及某些銅管樂器而言，儘管只有很短的距離，但仍是分開的音。假設用一台鍵琴彈奏 G♭ 音，然後用小提琴演奏 F# 音，將會產生一種難以忍受且使人頭痛的不和諧感。這些對於哪些音應該高一點或低一點的惱人掙扎，都影響音階裡其他的音符，讓整件事陷入兩難。所有鍵盤調音師能做的只是選邊站，然後用力拉扯琴弦以達到要求，因此那些使用升記號的調性家族（音階上行），例如 E 大調、A 大調、B 大調會比較受到歡迎；而使用降記號的調性家族（音階下行）則會被儘量避免，這也解釋了為何把使用降記號的曲子移調到使用升記號的調性家族，是一種既危險又不被認同的作法。這也導致 16、17 世紀的鍵盤調音師都十分忙碌：各式各樣的鍵盤樂器每天都要調音，至少在每次演出之前都必須調音，就像今天的豎琴或吉他在演出前仍須調音一樣。

　　很明顯的，不論對鍵盤調音師或作曲家而言，這些作法都無法讓人滿意，尤其當作曲家在實踐中受限於某些琴鍵時更是如此；我想對平常不受這個限制所約束的其他樂器演奏者而言，這也不怎麼有趣。

　　但是為何不能讓 G♭ 和 F# 有別於鍵盤，繼續把它們當作分別的音呢？或是 B# 和 C？或 B♭ 和 A#？為何小提琴手和歌者不能忘記它們的存在，然後大家排排站好，都對齊同一條線？

　　理由是，將一個八度音分成較細的 19 個音，其實是服膺自然界的數學比例。假設有某個長度與直徑的竹笛，向吹嘴吹氣時發出一個純淨溫暖的 B 音；將竹笛

內徑以精確的數學比例 2：1 區隔管徑的空氣時，則會出現高八度的小 B；以 3：2 的數學比例區隔時，會出現 F# 音。這些純粹以數學比例來區隔彼此關係的方法，是純粹且「完全的」（perfect）。

然而，即使只用 3：2 的比例來區隔所有音階裡的音──A、B、C、D、E、F、G，將會從這些音得到完全的 3：2 比例音──E、F#、G、A、B、C、D，繼續再一次會得到──B、C#、D、E、F#、G#、A，以此類推。最終將會面對一大堆升記號與降記號的音符，而這都還不包含其他完全的比例。因此這一切的結果就是將 19 個區隔減為 12 個，即使此舉會忽略某些自然界產生的音符，但是為了鍵盤樂器的實用性，一般認為這是個值得的妥協。

這齣戲的下一幕，就是需要調音師用人工的方法將一個八度均分為 12 份，然後將每個音符分流至該去的位置，取代過去以自然法則為準的調音法。就好比將日、小時、分鐘重新分配，讓日曆每年都有精確的 12 個月，以及每月 30 天。這種對音高的重新校準，就稱為「十二平均律」，或是「平均調音」（equal tuning）。

雖然也有其他人曾提出將一個八度均分成 12 等分的可能性，但第一位對此做出精確運算的是伽利萊，在他 1581 年的著作《古代與現代音樂的對話》中，以及中國明朝王子朱載堉在他 1584 年的著作《樂律全書》中都有精確的運算。這兩位人士一位在歐洲，另一位在遙遠的中國，為什麼時間點竟如此相近？原因直到現在仍是個謎，但可以確定的是，兩位的運算結果是一致的──伽利萊運用不同長度的撥弦線，而朱載堉則是利用 36 支特製的竹管。這些運算顯示出，每一條弦或是竹管的長度必須是前者的 94.38744%，順序向上的結果，到第 12 位時將會是第一條線或竹管長度的一半。

然而不管在中國或歐洲，擁有這些理論並不代表能立即成為一套可採用的調音系統，西方世界又花了一整個世紀的時間不斷地實驗與辯論，才讓這套取代 19 個音的十二平均律成為主要的解決方案。漸漸的，在 17 世紀，所有樂器都不情願地被說服去配合鍵盤樂器的十二音律，每次演出之前都要配合鍵盤進行調音。雖然這套新的、環環相扣且規格化的系統無視大自然的聲音法則，卻也帶來巨大的

好處，不但使 12 個調性家族彼此相容，也免除了混亂與困惑。十二平均律的誕生，使西方音樂從此產生重大的改變。

　　大約在 1722 年左右，巴赫發表一部最具決定性的作品，證明所有 12 個調的調音系統都能運作，他稱為「**平均律鍵盤**」（The Well-Tempered Keyboard）。這部上下兩冊的創作，是音樂史上最具代表性的作品，包含每個新修改調性的序曲與賦格。它的第一首序曲是現在眾所皆知的無旋律序曲，且剛好是用同一個和弦進行順序，就跟巴赫心目中的英雄韋瓦第會選用的一模一樣。

　　巴赫的平均律鍵盤，或最終成為慣例的完全均衡鍵盤，其實並不完美；但在面對迄今最難解的問題時，它是最有效率的解決辦法。它在工業化世界被當成標準來採用的重要性遠超乎想像，就好像當全世界採用格林威治子午線時，人們對地圖和他們的居住地有一種新的感受一樣。不論好壞，十二平均律改變了每位愛樂者的心態與思維。今天全世界的現代人所聽的音樂，都是透過十二平均律篩選過的──有些人認為是被不完美的機制所篩選──的確，今天我們每個人對於「走音」的感覺，與 1600 年的人是大不相同的。

𝄢

　　巴赫的平均律鍵盤在混亂中帶來秩序感，而正是這秩序感強烈吸引著巴赫。他全部的創作都受到一個基本邏輯影響，不僅只是他的性格特徵──像有些人不論如何就是得按字母順序去整理書櫃一樣──而是他堅定的路德教派信仰。只要比較一下那個時代義大利或德國南部天主教教堂的氛圍與建築結構，跟在德國薩克森（Saxony）那些巴赫熟悉的教堂形式，便能看出兩者在信仰態度上的巨大差異如何影響他寫下的每個音符。

　　跟當時伽利略反抗的天主教羅馬教皇不同，巴赫的路德基督教信義會（Lutheran Christianity）並不反對科學探索和教育普及，事實上反而是積極鼓勵。巴赫的宗教信念屬於人稱德國虔敬（German Pietism）的運動，即便他當時還不知道這個名稱，這個運動在他人生階段達到最高峰。虔敬運動十分重視藉由各種方式幫助教徒尋找上帝，例如透過教友和對經文的認識，透過謙遜、和善與虔誠的

心態，透過努力不懈的精神，以及透過教育。在後來的學術研究中──最著名的
是莫頓（Robert K. Merton）於 1936 年寫的論文，以及 1938 年出版的著作《17 世
紀英格蘭的科學、科技與社會》，幫助建立一方面是 17、18 世紀科學革命，而另
一方面是英國國教的清教主義和路德虔敬（Lutheran Pietism）兩者之間的連結。
對我們而言，這已足夠證明巴赫這位完美的作曲家十分積極地熱衷於十二平均律，
鋼琴在德國的發展和管風琴製造上先進的科技設計，在他的音樂創作上更看不出
科學與宗教觀點之間有任何矛盾衝突；相反的，他的虔誠信仰囊括上帝與科學之
間的關係。

　　對於巴赫這種路德虔敬主義者而言，若以光線和透明度作為隱喻，去照耀福
音是至關重要的。路德教派（改革派）的教堂去除華麗的服飾、精美的祭壇畫作、
容易讓人分心的藝術品、聖人或華麗的雕像，以及在那時代蔓生於天主教堂牆壁
上的金色葉狀飾品，一種有時被稱為巴洛克鼎盛時期或是洛可可（Rococo）的風
格。他們希望路德信徒們能積極參與禮拜，尤其重視共同唱頌讚美詩。巴赫絕大
多數的作品是以各種方式根據聖歌曲調或他口中所謂的「讚美詩」（chorale）而
寫的──實際上包含超過 300 首以上的清唱劇（cantata）及他產量極大的管風琴
作品──他會從作品的中心開始，慢慢圍繞著聖歌旋律去編織一張聲音的網毯，
像他在〈耶穌，人們仰望的喜悅〉（Jesu, Joy of Man's Desiring）一曲所製造的雄
偉效果，當中一段聽起來像輕快舞曲的主題，就是改編自一首德國聖歌讚美詩。

　　對巴赫而言，音樂的重點就是去榮耀上帝，去反思、闡釋與表彰經文的意義
與玄虛。因為新教改革已經隨著羅馬教廷的瓦解產生幻滅感，然而路德教派的中
心思想是強調律法、正直、節儉的重要性與神聖感，而巴赫表達這個首要任務的
方式是透過一種音樂技巧，一種我們並不陌生、但由巴赫發揚光大的技巧：**對位
法**（counter-point）。

　　對巴赫來說，對位法是音樂的終極法則，服膺這些法則對他而言是美妙、昇
華與令人欣慰的感受。典型巴赫式的對位風格，就是賦格（fugue）。賦格在義大
利文中是對抗的意思，是一種複雜的卡農（canon）或輪唱（round）曲式，例如在
〈倫敦在燃燒〉（London's Burning）中，像所有卡農或輪唱曲一樣，相同的曲調

被不同人或樂器在不同的時間點演奏，然後每個新起點都剛好與之前的旋律相合。賦格運用相同的原理，只是更複雜且在本質上更加成熟。一首典型的巴赫式賦格如〈吉格賦格〉（Gigue Fugue），它被重複模仿的旋律主題要比〈倫敦在燃燒〉的四個音長得多；在〈吉格賦格〉中，第一個主題（或是聲部，雖然都是由同一位管風琴演奏者用手和極靈活的雙腳來演奏）很快地被加入其他三個使用同樣旋律的主題，〈吉格賦格〉有些段落是從新的調開始——它開始於 G 大調，後來有D 大調的段落、B 小調的段落，短暫地進入 A 大調和 E 小調——有些甚至是上下顛倒：也就是指旋律以一種方式跳躍向上，然後以另一種變形下行。另一種賦格技巧叫「逆行」（retrograde）運動。即把旋律倒著演奏，並同時與正向演奏的旋律相抗衡。在某些賦格裡，巴赫會把原來的旋律速度減慢一半或加快一倍，有時會在一首賦格裡的不同聲部同時使用多種技巧，他無疑是對位曲式的大師。

彷彿是想再強調這一點似的，巴赫在晚年寫了一部複雜程度令人無法置信的賦格《賦格的藝術》（Die Kunst der Fuge）（但是並未完成），他完成的這 14 首賦格全是用相同的旋律主題開場，再去探索其他的可能性與技巧。總而言之，它是一部廣闊神奇的音樂拼圖，從未有任何音樂家能與之匹敵。巴赫能夠同時堆疊3、4、5 或甚至 6 個聲部，且全都使用基本旋律主題的變奏。在《賦格的藝術》裡展現一種稱為「鏡面反射」（mirror）賦格的樣本，就是在曲子的後半段將前半段的規則顛倒，這種技巧最多可運用在六種不同的階段：第一，前半段的原始旋律主題（巴赫稱作「直接的」）在後半段以反方向變奏前進；第二，旋律的起始點在聲部之間相互顛倒，例如高五個音變成低五個音；第三，調性的運動同樣轉換，所以前半段的轉調在後半段以相反方向移動；第四，顛倒各聲部進入的順序，例如從低音→次中音→中音→高音，變成高音→中音→次中音→低音；第五，顛倒後半部的和弦進行順序；最後則是以相反方向進入終止式，也就是回到休息的和弦。

寫這些賦格就好像蓋一座複雜的音樂鷹架一樣，光憑作曲家面前的一張譜紙很難捕捉全貌，就像一個空白的填字遊戲，等待人們緩慢且痛苦地去完成。而驚人的事實是，巴赫經常能在鍵盤樂器上像這樣即興彈出這些賦格。有個關於巴赫

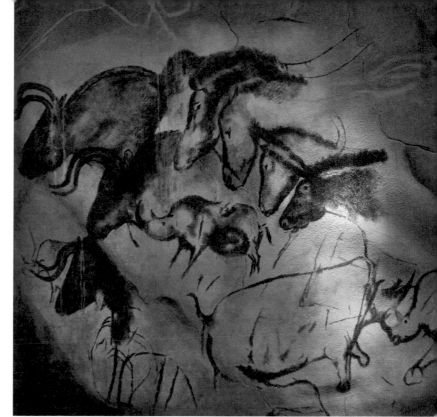

▶在法國肖維岩洞發現的知名岩畫，位於整片漆黑洞穴中的最佳共鳴點上。研究發現，舊石器時代的洞穴居民會在這個地點歌唱，除了作為一種公眾儀式，也兼具尋找自己方位的功能。（第1章）

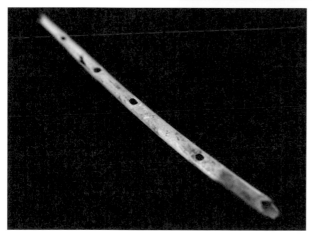

▲這支由獸骨製成的笛子，在德國南部的霍赫勒菲爾斯（Hohle Fels）洞穴出土，研究顯示這支笛子製作於35000年前。（第1章）

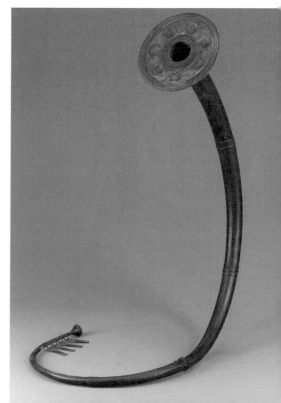

▶彎曲的銅製號角「盧爾」，在青銅器時代的丹麥地區是一種十分受歡迎的樂器。當今丹麥最有名的出口產品之一「路帕牛油」，也善用這個樂器的特色在它的名聲與包裝上。（第1章）

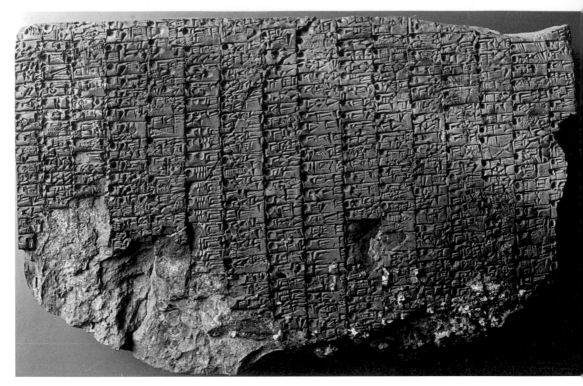

▲這個於美索不達米亞（現今的伊拉克）出土的泥板，約製作於西元前 2600 年前，是迄今發現最古老的樂譜。（第 1 章）

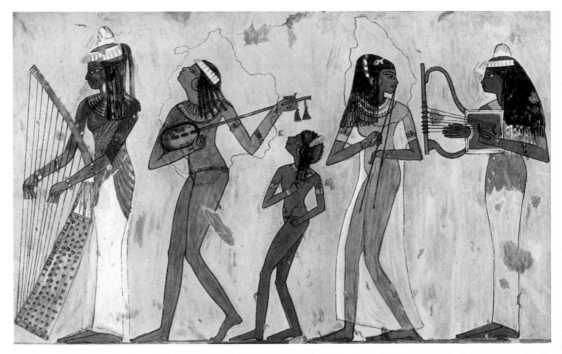

▲埃及藝術裡經常出現關於樂手和他們手中樂器的描繪，顯示音樂不論在大眾或私人的生活裡都扮演重要角色。（第 1 章）

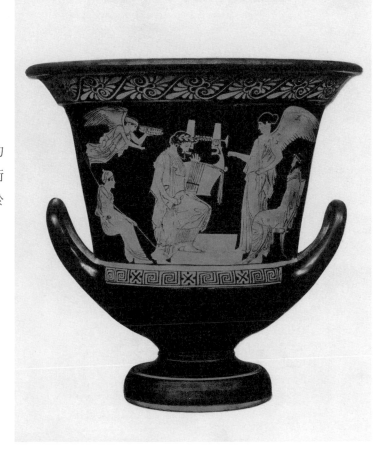

▶「奇塔拉琴」是里拉琴家族的眾多分支之一，在古希臘的藝術品中大量出現。例如這個製作於西元前5世紀的花瓶上的圖案。（第1章）

◀古希臘人發明了人類歷史上最具影響力的樂器之一：管風琴。這個早期的樣式被稱為液壓式管風琴，因為它使用一缸水來為風管所需的空氣加壓。（第1章）

▲史上最早的記譜法之一──紐姆記譜法，方法是在歌曲的歌詞上方加註記號，然而此方法只適用於對歌曲已經熟悉的人。（第1章）

▲這個充滿想像力但卻不切實際的早期記譜法，是由法國僧侶胡克白於9世紀所創，他讓歌詞隨著曲調的高低起伏而升高或下降。（第1章）

14 世紀的作曲家在宏偉的教堂裡工作，受到令人難以忘懷的頻率響應而啟發靈感。這是座落於法國的蘭斯大教堂，作曲家馬肖在這裡創作的彌撒曲，音樂複雜度堪稱前所未見。（第 1 章）

◀▲作曲家賈斯奎（左圖）加強了宗教音樂中歌詞的重要性，他在 1503 年創作的彌撒曲〈求主憐憫〉中，配上由義大利修士薩佛納羅拉（右圖）所寫具爭議性的祈禱文。（第 2 章）

▲▼阿路德琴（左上圖）約在 1000 年前透過穆斯林西班牙人從波斯傳到歐洲。它啟發歐洲的許多樂器，例如魯特琴（右上圖）、西特恩琴（左下圖），它也是現代吉他和小提琴（右下圖）的始祖。（第 2 章）

▲這支小提琴是由義大利克雷莫納知名的阿瑪蒂家族所製作，他們在 16 世紀中期所生產的小提琴，是目前世界上存世最古老的小提琴。（第 2 章）

▶現存於瑞士瓦萊州瓦萊雷大教堂裡的管風琴，是世上僅存最古老且尚能彈奏的管風琴，大約製造於 1390 到 1435 年間。（**第 2 章**）

◀為了提供鍵盤演奏者能在每個八度裡得到最多的音域選擇，威尼斯的特森提諾於 1606 年製造了「微分音大鍵琴」，每個八度音裡共有 31 個琴鍵，這個在演奏上困難度極高的樂器後來並沒有繼續發展。（**第 3 章**）

▶ 1653 年，15 歲的路易
十四在盧利的夜之芭蕾
中扮演太陽神阿波羅。
（第 3 章）

▲《英格蘭舞蹈大全》由出版商布雷佛德挑選地區性的流行民謠與舞曲集結成
冊，是在克倫威爾主政的英國聯邦時期最受歡迎的音樂出版品，至今仍繼續出
版。（第 3 章）

的故事是，年事已高的巴赫某次被年輕的普魯士國王腓特烈大帝傳喚進宮，腓特烈大帝除了是許多藝術的主要贊助者，本身也是位受過訓練的音樂家；巴赫被要求向國王展示他在對位法上的技能，而對位法在當時被視為過時又多餘的技巧。國王命令宮廷樂師特別設計一段旋律，一段他們沾沾自喜地認為根本不可能變成賦格、就算改成賦格也是慘不忍睹的一小段旋律，其中一名樂師還是巴赫的三子 C. P. E. 巴赫（Carl philipp Emanuel Bach）。

巴赫從容地坐在鍵盤前，開始即興演奏（使用腓特烈大帝一架嶄新的西爾博曼鋼琴），一段以不可能的旋律衍生出來的三聲部賦格，當場從巴赫的手指間流瀉而出。國王與他的賓客（包含一位愛好音樂的俄國大使）及御用樂師們全都嚇壞了，更驚人的是，國王在數週後收到這首寫好的賦格樂譜，或稱作「里切爾卡」（ricercar），正是根據那段不可能變成賦格的主題所寫，而這回巴赫寫了 6 個聲部。義大利文的「里切爾卡」大約是「再度追尋」的意思，而巴赫甚至將他的作品集《音樂的奉獻》（*Musical Offering*：*Das musikalische Opfer*）用一首離合詩作為標題，意思是「由國王所寫的主題，經由修改並以卡農形式解決」。直到今日，這個六聲部的里切爾卡，仍被所有音樂家與作曲家公認為歷史上最偉大且最複雜的對位法成就。

然而，巴赫對於對位法的興趣，並非是要讓傲慢的君王對他刮目相看，或只是為了解開音樂上的拼圖與密碼；他深信自己的使命是成為上帝的音樂化身，去發掘祂的傑作，從而欣賞由萬能上帝所授予大自然錯綜複雜的數學之美。對位法是路德虔敬主義在音樂上的展現。巴赫生涯的傑出成就，是用盡當時所有可得的音樂工具，去表達對他而言最深沉與巨大的生命奧祕——他對拿撒勒人耶穌的審判、受難和復活這些神聖場景的設置。其中有兩部史詩般的清唱劇：1724 年的《聖約翰受難曲》（*St John Passion*），以及 1729 年的《聖馬太受難曲》（*St Matthew Passion*）。

《聖馬太受難曲》共分為 68 個樂章，是一部為管弦樂團、合唱團及獨奏者所寫長度超過 3 小時的作品（在巴赫時代也許要 4 小時），可說是歐洲文化史上最偉大的成就之一。其中心放置了一個最重要的主軸：路德讚美詩合唱團為信徒們

唱誦簡單易記的曲調——這是另一個虔敬主義的核心支柱。在這不朽的開場大合唱的高潮點，當兩個成人合唱團和一個兩倍大編制的管弦樂團全面開展時，巴赫在整體架構上帶進一個全新且莊嚴的慢速曲調，像是密集吹奏的小號宣告著統治者到來，再由兒童合唱團唱誦一段讚美詩：「噢，神的無辜羔羊」。在整段音樂中，有些段落時而戲劇化，時而出其不意，時而令人感動。對巴赫而言，在這個因為音樂的震撼與威嚴而令人屏息的瞬間，音樂已經不是音樂，而是神助的體現。

但即使如此，巴赫的受難曲並不像是某些新運動的開端，因為即便以他如此過人的天分，也不能算是個先鋒；而這責任落到了他的三子 C. P. E. 巴赫及么子 J. C. 巴赫身上。他們幫莫札特世代的作曲家開發新天地並鋪好道路，巴赫的三子整合身邊各種音樂風格創造出大教堂式的音樂，從來自法國路易十四世宮廷裡的盧利和庫普蘭（Francois Couperin）的音樂，到義大利的協奏曲與神劇，以及他故鄉北德的教會音樂，其中繼承自許多前輩，例如修茲（Heinrich Schütz）及布克斯泰胡德（Dietrich Buxtehude）等。一位走在改變最前端的作曲家，他們的音樂通常都不會流傳最久，後人最終還是證明了這一點。像巴赫和韓德爾這樣的作曲家，他們能夠吸收時代的趨勢與潮流，並重新加以包裝，讓這拼貼的成果成為自己鮮明的特色。

然而在巴赫去世後的前 100 年，他被遺忘且無人演奏他的作品。如果他當時寫的不是教會音樂而是歌劇，結果一定不是如此，歌劇作曲家總是比教會作曲家更快成名（即使是臭名），幸好對他的同時期作曲家——偉大的韓德爾而言，歌劇是他的強項。

ㄚ

巴赫與韓德爾同是 18 世紀的音樂巨人，他們的出生地僅相距 80 哩，生日也只差了 4 週，兩人卻素未謀面。雖然兩人的音樂語法有不少相似處，特別是在教會音樂的部分，但他們的音樂生涯方向卻大不相同，這也終將大大改變彼此的音樂風格。巴赫終其一生堅守著路德教派和他所成長的圖林根－薩克森地區的傳統。韓德爾則是個愛冒險的泛歐洲旅人，他在義大利學習音樂，並在 20 多歲時

定居英格蘭，他所有傑出作品都是在英格蘭創作。事實上，韓德爾遷居倫敦時恰逢雷恩（Christopher Wren）重建的聖保羅大教堂完工，以及紐科門（Thomas Newcomen）在達特茅斯（Dartmouth）發明了蒸汽引擎，種種跡象都宣告英國即將成為世界強權。

像韓德爾這樣初來乍到的天才作曲家，能迅速投入皇室典禮這種大場面的作曲，的確令人印象深刻。他為安妮皇后所寫的生日頌〈光明神聖的永恆之源〉（Eternal Source of Light Divine），便是設法讓它聽來同時具有神聖、空靈與謙遜的感覺。而 14 年後，讓所有人激動不已的加冕頌歌〈祭司撒督〉（Zadok the Priest），一舉達到超級強權的大排場，證明韓德爾已經適應當地由普賽爾（Henry Purcell）建立的合唱風格，而他彷彿就像生長於西敏寺的普賽爾一樣，吸收每一寸土地的養分，然後生根茁壯。

韓德爾在音樂歷史上的顯著特色，就是他算是真正的國際作曲家，而巴赫雖然毫無疑問地攝取了義大利與法國音樂風格的養分，還是無可避免地被認定是一位北德作曲家，作品過了一個世紀才回到主流。（附帶一提，孟德爾頌〔Felix Mendelssohn〕無意間拿到一份巴赫的手稿副本加以編寫，並於 1829 年親自指揮演出，此次演出意外地成為《聖馬太受難曲》在巴赫去世後的首次公演，並引發世人重新評價巴赫的音樂。）同樣的，與他同時期的音樂巨擘拉摩（Jean-Philippe Rameau）竭盡所有的義大利歌劇知識，發揮極大才華使法國歌劇與法國的音樂教育受重視，這份決心讓拉摩得到很高的聲譽。而在英國，普賽爾（1659–1695）悲劇性的短暫事業生涯雖然璀璨，但仍只是地區性的成就，至少一直到 20 世紀都是如此。而在義大利追隨韋瓦第腳步的那些作曲家，不論是在家鄉或國外，都只沉迷於利潤豐厚但不思進步的歌劇事業當中。然而，韓德爾不只代表他人生中所有歐洲音樂風格的混合，也留給後代作曲家一個不狹隘且令人景仰與追尋的世界觀。像是莫札特，一位出生於奧地利的作曲家卻寫出大量義大利風味的作品，他視自己為韓德爾——出生於德國、受教育於義大利、定居於英國——的自然接班人。韓德爾的音樂遺產至今仍受到所有西方音樂家像家人般地珍視，不論他們來自何種音樂文化背景。

　　韓德爾來到這個剛剛大一統的大不列顛帝國有兩個理由，一是把他招牌的義大利風格歌劇推上倫敦的舞台，這一點至少從一開始就非常成功；另一點則是成為他前任雇主喬治（George）的常駐作曲家。喬治是漢諾威選帝侯，並於 1714 年繼承英國王位成為喬治一世。雖然從未受贈任何正式的爵位，韓德爾用其餘生為喬治一世貢獻了盛大的頌歌和交響樂組曲，從著名的〈水上音樂〉到〈皇家煙火〉等。

　　1711 到 1741 年間，韓德爾共為倫敦的舞台創作 39 部歌劇，顯示全歐洲的貴族與富商階級在 17、18 世紀近乎歇斯底里地追逐義大利歌劇的現象。蒙台威爾第在 1600 年初期提倡的形式已經成為一種固定格式，也就是故事取材自經典傳說和古老歷史故事並加以改造，然後盡可能提供巨星歌手唱大型曲目的機會，這要歸功於他的弟子如卡瓦利、韋瓦第等人。你很難形容這種「美聲唱法」（bel canto）風格，即使它的故事經常是悲哀、情緒化、緊張且充滿傷感，但人們仍無法抗拒它的戲劇魅力。然而，一首像韓德爾在歌劇《里納多》（Rinaldo）中的詠嘆調〈讓我哭泣〉（Lascia ch'io pianga），觀眾的反應可能是聲嘶力竭，也可能是敏感脆弱，端視是哪位讓人心情悸動的歌手在台上演唱。

　　在那個時代，坐領高薪且地位如皇室般的閃亮歌劇巨星是「閹伶」（castrati），就是將青春期之前的男孩閹割，以確保他們成年後能繼續演唱高音，而不受變聲的影響。這種作法是在 16 世紀由教廷所提倡，此舉讓聘用年輕女性唱高音的新教教會感到羨慕，由於天主教會禁止女性在教堂演唱，因此那些互相較勁的樞機主教便決定摧殘兒童。據估計，在韓德爾的時代，義大利每年約有 4000 名男童為了一圓歌星夢而遭到去勢，手術過程沒有經過任何消毒，且經常使用危險劑量的麻醉劑，或是因失血過多導致昏迷。

　　韓德爾在倫敦的時代，使用成年閹伶獨唱的風潮是很短暫的，而義大利風格的歌劇隨即以現今稱作「點唱機音樂劇」的形式加入競爭行列。蓋伊（John Gay）於 1728 年創作的《乞丐歌劇》（Beggar's Opera）是眾多偽歌劇的其中一部，當中用了 69 首流行歌曲和耳熟能詳的曲調，也包含幾首韓德爾的作品，然後填上新的歌詞再搭配淫穢的劇情，藉以諷刺當時社會的不公不義。這種音樂戲劇形式就

像是畫家賀加斯（William Hogarth）所畫的諷刺版畫，描繪倫敦骯髒的索霍區位於底層社會的失敗者、騙子與一事無成的人。像是〈我會有多快樂〉（How happy could I be with either）和〈在樹下受苦〉（At the Tree I shall suffer）等歌曲，在當時的倫敦人人都耳熟能詳，不論什麼階層的富人或窮人都一樣。蓋伊的《乞丐歌劇》是由劇院總監理奇（John Rich）所製作，因此坊間流傳的說法是，這項投資「讓理奇高興，也讓蓋伊致富」。

ㄚ

有個別具意義的現象，就是在倫敦的社會底層有非常多人喜愛進劇院看戲。1630年代的威尼斯，觀眾首先開始付錢買票進場享受現場演出的歌劇，但那時代只有極少數的富人負擔得起。當第一部商業公共音樂劇在倫敦揭開序幕後，觀眾群開始擴大到生意人與貿易商，這個發展在英格蘭十分快速明顯。目前已知最早開放給付費觀眾的音樂會是由小提琴家班尼斯特（John Banister）於1672年在倫敦佛利特街（Fleet Street）所舉辦，而世界上最古老、為特定目的建造的音樂廳則於8年後的1680年在倫敦維利爾斯街（Villiers Street）完工。歐洲現存最古老為特定目的建造的音樂廳是1748年完工、位於牛津的豪利維爾音樂廳（Holywell Music Room）。就連熱愛音樂的威尼斯，直到100多年後才有類似的全面開放售票的公共音樂會，得以想見英國在這方面的進步。

儘管參加音樂會是件新奇的事，然而自從1650年代英國內戰接近尾聲，由於君主制度暫時瓦解，讓大不列顛諸島的音樂製作出現一種更民主的輪廓。當時最成功的音樂著作，無疑是布雷佛德（John Playford）1651年出版的舞蹈曲調彙編《英格蘭舞蹈大全》（The English Dancing Master）。布雷佛德為小提琴與舞者出版的舞蹈音樂合集，就像克倫威爾（Oliver Cromwell）建立的短命英國聯邦一樣，受歡迎的原因都是簡短好記的曲調讓人人都可加入。它大部分的內容是區域性的民謠與舞蹈整合在一冊，之後第二冊……直到今天都還在出版。

比起貴族顧客一時興起走進音樂廳，**對英國音樂生態影響更大的是大批中產階級興起，以及隨著倫敦工業擴張造成按工計酬的勞動階級逐漸成長。**《乞丐歌

劇》之後，一些平民化的「民歌劇」（ballad-operas）對所有的英國文化造成衝擊——例如《乞丐歌劇》無疑地影響了賀加斯的畫作〈蕩女歷程〉（A Harlot's Progress），以致有些歌劇觀眾質疑，他們花了大把鈔票進場欣賞的歌劇，為何不是用英文創作？或是它們怎麼不用發育完全的男女演員來飾演主角？（當時在《乞丐歌劇》裡飾演女主角波莉〔Polly Peachum〕的演員名叫芬頓〔Lavinia Fenton〕，她是歌曲〈我們的波莉是個可悲的懶女人〉中的焦點。芬頓很快成為全倫敦最炙手可熱的女人，後來還成為波爾頓女公爵，因此不難想像，來自義大利的閹伶將很難如此受到歡迎。）

在 1730 年代，部分因為蓋伊反歌劇的風潮，使得韓德爾的義大利歌劇不再受到歡迎；幾乎破產的他，在 1741 年放棄歌劇寫作和許多他的英國同胞。幸運的是，他手中仍握有王牌。

ㄚ

羅馬教廷不但禁止女性在教堂唱歌，還在 17 世紀初期頒布歌劇的禁令。在某些年歌劇被完全禁止，或是在大齋節期間禁止。教廷認為歌劇可能會煽動不道德的行為，因此在耶穌會教士卡利西米（Giacomo Carissimi）的帶領下，17 世紀的羅馬作曲家將歌劇形式變造成一種沒有戲服和女人、沒有猥褻和搞笑劇情、沒有布景或誇張表演的戲劇形式，故事題材全來自崇高的舊約全書，演員們只要站在舞台上唱歌即可。

卡利西米所寫的清唱劇，在歐洲音樂家之間擁有很高的評價，尤其是創作於 1640 年代左右的《耶弗他》（Jephta）。卡利西米或許是當時最受人敬重的作曲家，而當韓德爾的義大利歌劇不再受歡迎後，他轉換方向改寫的一些偉大英文神劇，有很大部分要感謝卡利西米的音樂風格。韓德爾甚至引用 100 年前卡利西米的《Rorate Filii, Israel》在他自己的神劇《參孫》（Samson）裡，不久韓德爾的英文神劇甚至也主打英國土生土長的獨唱家，這滿足了當代身兼演員劇作家及桂冠詩人身分的西伯（Colley Cibber）將音樂作品調整為英文語調的心願。這是一個很有創意的舉動。

　　韓德爾第一部英文神劇是《以斯帖》（*Esther*），於 1732 年在倫敦海馬基特的國王劇院演出，觀眾馬上就愛上他的新風格；事實上，他匆忙地在一年內又寫了其他 2 部，並於 1733 年在牛津的謝爾登劇院（Sheldonian Theatre）一口氣演出全部 3 首，當地有些學生為了昂貴的 5 先令票價而變賣家具。完工於 1668 年的謝爾登劇院在音樂劇上的盛名，很大原因要歸功於早期韓德爾的演出。

　　繼《以斯帖》之後，韓德爾在倫敦陸續發表了 21 部神劇，然而他的指標性作品《彌賽亞》（*Messiah*）則在 1742 年被巧妙地安排於當時第二大城市都柏林首演。對後人而言，《彌賽亞》可說是一部最名正言順叫好又叫座的作品，雖然在當時並沒有像後來這麼受歡迎。那時至少還有半打以上的優秀作品跟《彌賽亞》互別苗頭，包含《掃羅》（*Saul*）、《所羅門》（*Solomon*）、《猶大‧馬加比》（*Judas Maccabaeus*）、《泰奧多拉》（*Theodora*），以及壯麗的《以色列人在埃及》（*Israel in Egypt*），它也是當今存世最古老的古典音樂錄音，錄製在石蠟滾筒唱盤裡的音樂，是來自 1888 年 6 月在倫敦水晶宮的一場音樂會。

　　有幾個原因可以解釋，為什麼這些主要取材自舊約全書故事的韓德爾神劇，能如此迅速且熱烈地受到 1740、50 年代的大眾所喜愛。和卡利西米不同，在評價韓德爾的神劇時，觀眾認同與否的意義變得至關重要。關於這一點，與他同時期的巴赫，則是為了無論如何都會上教堂的信眾們創作。但韓德爾必須取悅他的聽眾——這些會願意來到劇院，並掏出鈔票聆聽他作品的群眾。

　　首先，韓德爾用一種完全親民的方式，整合過去 50 年來所有的音樂語彙，用戲劇化與激情的大型合唱迎接西敏寺的盛大國家慶典，借用歌劇風格那種動人婉約的獨唱，以及協奏曲風格的管弦樂團為根基，而協奏曲風格是他與巴赫從韋瓦第身上繼承而來。第二，這些是有大量情節、扣人心弦的寓言性故事，而且沒有令英國人尷尬的奢靡且過度矯情的歌劇式表演。第三，在詹姆士派叛亂（Jacobite Rebellion）失敗之後，以及新教漢諾威在 1746 年 4 月庫魯登戰役中取得決定性勝利，穩定的社會氛圍便開始改變英國，在韓德爾愛國大合唱中輝映著帝國不斷壯大的財富及軍事實力，歌頌著上帝與國王這兩個多少可以互換的角色。在《彌賽亞》著名的合唱段落〈哈利路亞〉中，合唱團唱著：「……而他將永世統

治」，這裡頌揚的是兩位國王：一位在天堂，另一位則在聖詹姆士宮（St James's Palace）。1727 年才歸化入英國籍的韓德爾，卻展現比任何作曲家都要強烈的企圖，成為 19 世紀之前最能成功用音樂喚醒國家意識的作曲家。他或許不像天主教互濟會的亞恩（Thomas Arne）在 1740 年創作出英國皇家海軍軍歌〈統治吧！不列顛尼亞〉（Rule, Britannia!），以及寫於 1745 年、後來被採用作為英國國歌的〈天佑吾皇〉（God Save the King），然而韓德爾是亞恩追隨的模範，1733 年在牛津演出韓德爾的清唱劇時，亞恩是狂熱的觀眾之一。

當大英帝國的民族自信不斷成長，英國人越來越相信自己是上帝特選的子民，即「舊約的以色列人」；能接受這樣的天命，讓英國人再高興也不過了。韓德爾的歌劇皆頌揚著智慧、力量和貴族平等的美德，像是《以色列人在埃及》、《掃羅》、《所羅門》，當它開始建立起自己的龐大帝國時，這樣的標誌感覺上像是以英國民族自尊為中心的謊言。彷彿想要強調彼此的關聯似的，英國國會在 1753 年通過《猶太人歸化法案》，半個世紀內在歐洲沒有其他國家仿效。

韓德爾歸化後，英國同胞們對他的推崇從不吝嗇，他過世時可說是名利雙收。在他去世後數年，更史無前例地以音樂家的身分成為長篇傳記的主角，直到 20 世紀的艾爾加（Edward Elgar）、封·威廉斯（Ralph Vaughan Williams），或許還有帕里（Hubert Parry）之前，沒有任何作曲家曾在英國獲此殊榮。的確，當海頓（Joseph Haydn）於 1791 年 1 月抵達倫敦進行一系列的音樂會時，他十分訝異韓德爾持續受到的推崇，也很聰明地用公關術語使自己和他產生連結。韓德爾的國際地位在英國音樂家中無人能敵，直到 1960 年代披頭四合唱團的藍儂與麥卡尼出現為止。（韓德爾留下來的作品或許有些微的兩面影響，他在不知不覺中促使英國的音樂菁英去認同他的祖國德國基本上是個音樂水準更高的國家，而且一直持續到今天。1905 年，一位十分仰慕德國音樂的英國作曲家艾爾加，用「粗俗、平庸、混亂、平淡」等字眼形容英國的音樂生態。一個多世紀後的 2012 年 1 月，出生於英國利物浦的柏林愛樂交響樂團指揮拉圖爵士〔Sir Simon Rattle〕，在為 2013 年巴登－巴登地區的復活音樂節揭幕時說道：「我們英國人對自己的音樂應該要謙遜一點。」然後他一針見血地打趣說：「也許使用順勢療法。」）

從 1650 到 1750 年這 100 年間，音樂經歷狂熱發明和科技創造力的階段，始於義大利，在法國及德國找到動能，然後在英國由韓德爾崇高的英語神劇達到一種神話般的境界，而巴赫的清唱劇和受難曲則用深刻的道德維度嵌入音樂裡。毫無疑問的，撇開科學上的成就與機械式的精準度不談，在韓德爾的歌劇與神劇裡的獨唱詠嘆調，有種非常人道的感情滋潤著每個音符，那就是憐憫。

在韓德爾的壯年時期，他將這份藝術的熱情化為行動，與賀加斯、雷諾茲（Joshua Reynolds）和庚斯博羅（Thomas Gainsborough）等藝術家一同成為倫敦湯馬士・科勒姆孤兒院（Thomas Coram's Founding Hospital）的主要贊助人。嚴格來說，它並不全然算是孤兒院，而是讓貧苦困頓的母親能將孩子帶來受照顧和受教育的避難所，被認為是世上第一家法人組織慈善機構，至今仍持續以基金會、博物館、花園避難所、慈善事業的面貌來幫助人們。韓德爾的《彌賽亞》和科勒姆的慈善事業，兩者之間的連結，就像巴利（J. M. Barrie）筆下的彼得潘和大奧蒙街兒童醫院的關聯，實際上這家兒童醫院就緊臨孤兒院隔壁。就連《彌賽亞》在都柏林的費雪安博街上一座不熟悉的新音樂廳舉行首演，韓德爾也將部分收益捐給三家愛爾蘭慈善機構，包括「救濟受監禁債務人之慈善音樂協會」，他們為了開會而建造一個能容納 600 人的禮堂。雖然《彌賽亞》是宗教音樂，然而因為頻繁地被以通俗面貌呈現，以及它與當時真實社會議題的緊密關係，使它在重視公眾事務與實用主義的路德聖公會中深得人心，並對音樂的功能性與接受度展現出一種求變的態度。要不是韓德爾一生中有這麼多群眾的參與及認同，《彌賽亞》不會是今日我們所認識的作品。就像那些不斷在他周遭閃耀的科學發明暗示工業革命即將到來，音樂主要的目的是在啟發和造福他人。

韓德爾的最後一部神劇《所羅門》，在接近尾聲時，有一段為席巴女王（Queen of Sheba）所寫的詠嘆調，她正竭力地與所羅門國王告別，一位當她回到耶路撒冷之後便永遠不能再見面的男人。「太陽是否會忘了升起？」它並非歌劇式悲劇那種歇斯底里的爆發，也不是多愁善感，或是自我放縱的痛苦而引發的感嘆，而是

接納痛苦的一種成熟態度。當我們聆聽它時，彷彿幾個世紀的距離都要隨之融化，而留下韓德爾簡單而人道的訊息：光陰不會停留，請懷感念之心珍惜生命中每分每秒的喜悅。

太陽是否會忘了升起？
東方天空透出琥珀光，
當昏暗的陰影破開來，
他是否會送來陽光？
是否席巴女王能要求，
將自己放逐於思念中；
所有曾經有過的絢麗，
所有汝曾傳授的知識。

# 4

# 優雅與感性時期

1750 — 1850 年

隨著朝霞紅潤的腳步，

持續推動著夜幕的降臨；

經由辛勤勞動的果實，

帶給我們無窮盡的希望。

（節錄自韓德爾和摩瑞爾所作的神劇《泰奧多拉》）

　　韓德爾在倫敦劇院演出的前 18 部神劇場場賣座，然而他在 1750 年首演的一部爭議性作品卻成了票房毒藥，這部話題作品就是《泰奧多拉》（*Theodora*）。歌詞是由韓德爾的友人摩瑞爾（Thomas Morell）所寫。這是一個根據現代化學之父波義耳（Robert Boyle）所寫的早期基督教殉道者的故事。

　　在首演之前，韓德爾甚至早有預感，這部描述泰奧多拉公主絕不妥協地寧願放棄生命而選擇道德的悲慘結局，也許會嚇跑觀眾。他對摩瑞爾說：「猶太人不會來看戲，因為這是關於基督徒的故事；女士們也不會來看戲，因為這是描述貞節的故事。」儘管擁有令人陶醉的音樂，而且還有韓德爾的招牌高掛其上，《泰奧多拉》在 1750 年 3 月首演時門可羅雀的真正原因，卻令人意外。在那個月，倫敦遭受兩次地震襲擊，有錢人開始注意到有關地震是上帝懲罰軟弱人類的說法。這類關於地獄磨難的講道，包含基督徒領袖衛斯理（Charles Wesley）也是其中一名傳道者，致使富人逃到鄉間的房屋避難（結果顯示這是個有欠考慮的疏散計畫，因為隨後的餘震襲擊鄉下的林肯郡）。

　　儘管地震對倫敦居民造成一些傷害，並導致西敏寺新尖塔上的石塊掉落，然而比起 5 年後沿著歐洲大西洋海岸那差一點毀掉文明的里斯本大地震，這其實不算什麼。事實上，**由於越來越多人相信世界正瀕臨災難邊緣，間接促使那些隨之而來的文化變遷——包含音樂新潮流在內。**

　　這個令里斯本滿目瘡痍的地震與海嘯，發生於 1755 年 11 月 1 日「諸聖日」（All Saints' Day）的早上，彷彿是要確認人類對於聖經的恐懼似的。而在第一波地震中保住的建築物，隨後也難逃無情大火的蹂躪，據估計至少有 6 萬人在這次災難中喪生。類似的慘狀也在西歐與北非海岸線城市上演，高威市（Galway City）有部

分圍牆被震垮，且海嘯的波浪向西最遠到達美洲的巴貝多（Barbados）。歐洲各地的先知和神職人員將地震描述成上帝的憤怒，以及預示一個迫在眉睫、關於善惡的決定性戰役。伏爾泰（Voltaire）為這個造成文化上不小衝擊的災難寫了一首詩，並開啟一場知識分子間的挑戰與辯論。

這首詩名為〈里斯本災難之詩〉，它最讓人訝異之處，或許是它超乎想像地挑戰了當時 17、18 世紀有關上帝的概念與信仰。自韓德爾的神劇、巴赫的清唱劇和受難曲之後，這種全能且仁慈的創造力無人能出其右──然而韓德爾仍然在世，且巴赫也僅僅去世 5 年。像馬拉格里達（Garbriel Malagrida）這種地位崇高的教士，宣稱大災難起因於上帝對人類不道德行為的憤怒；伏爾泰在海嘯後對葡萄牙基督教士的直接反駁中，拋棄了悲天憫人的神性，以及天意與神聖的概念，質疑嬰兒犯了什麼罪才會受到這種懲罰：

> 犯了何種罪、何種原罪，使得這些嬰孩
> Quel crime, quelle faute ont commis ces enfants
> 倒在母親的胸膛上，流血、肢解？
> Sur le sein maternel écrasés et sanglants?

（法文詩）

伏爾泰成了地位崇高的哲學指標，這是一個重大的轉變，這也正是巴赫與韓德爾相繼過世之後，音樂界的快速重整時期。巴赫住在倫敦的么兒 J. C. 巴赫和住在柏林的三子 C. P. E. 巴赫，兩人都是新音樂的先鋒。他們剝去層層相疊的聲部和錯綜複雜的對位法，要求豐富且立即的感官衝擊。然而它不只是一種 1760 或 70 年代可以聽到的新音樂，更是一種創作音樂的新方向。「信念」與「道德」這兩個過去創作音樂的口號被「享樂原則」取代，音樂家們不再想要去「改進」他們的聽眾，反而開始去寵愛他們。在政治、科學、哲學和文學領域上，這是所謂的啟蒙階段；但對作曲家與音樂家而言，這其實就是**享樂主義**。

綜觀音樂的歷史，在複雜與革新的階段之後，取而代之的就是簡約與整合階

段，隨後又被更複雜的階段取代。主要導因於年輕世代傾向顛覆前人的努力成果，這也是人類文明長年的親子互動關係：「不論父母做什麼，我們就做相反的事。」至於對巴赫家族的大家長巴赫本人而言，音樂的重點在於榮耀上帝，以及用毫不妥協的嚴肅音樂去彰顯造物主的奇蹟。而他的兒子及同儕們卻對音樂風格進行大規模的大掃除，他們欲彰顯的目標是風趣而非語重心長的提醒，是優雅而非創造力，是美麗而非虔誠。然而巴赫的兒子們並沒有足夠天分可以領導一個新運動，並將改革的火苗變成主流風潮，他們僅是音樂家的後代。這個任務是屬於一群比鄰而居、同在維也納這個偉大城市裡找到共同目標的音樂家們，分別是海頓、莫札特和貝多芬。

<p style="text-align:center">ㄚ</p>

　　1755 年的里斯本大地震僅僅 8 週後，一名小男嬰誕生於奧地利的薩爾斯堡（Salzburg），就好似地震提供伏爾泰一個新上帝來取代先前受到質疑的舊上帝一樣，這名小男嬰的誕生為新音樂世代帶來令人振奮的焦點，他就是莫札特。在莫札特成為青年作曲家時，新音樂的風格已經成形，而他成長於一個在文化態度上經歷重大變革的歐洲；但是促成這新浪潮的緣由，不僅是單純對過去歷史的反彈，而是更特別的原因。

　　1730、40 年代，那不勒斯附近的一群建築工人無意間發現深埋地底的 1 世紀羅馬廢墟，即維蘇威火山旁的赫庫蘭尼姆（Herculaneum）與龐貝古城。接下來的數十年間大量挖掘，使得 18 世紀的歐洲人更加好奇，祖先們的生活怎麼過得如此複雜，而且更令他們訝異的是，祖先們過得如此不羈。赫庫蘭尼姆與龐貝古城的發掘，點燃人們重新認識古代世界的熱忱，在 18 世紀後期，任何事物只要跟古代沾上邊，都會引發富人與知識分子一股狂熱。相較於數百年來奉行的嚴苛工作倫理，以及不斷強調為大眾福祉奉獻的理念，古希臘和古羅馬文明成為人們心中渴望的理想典範，有權勢者從古代人對感官的重視與享樂主義中得到啟示，開始以沒有罪惡感與不負責任的態度尋求歡愉。

　　然而追求古代希臘與羅馬文化的潮流，對音樂而言卻很尷尬，可說是這個潮

流運動中最失敗也最讓人迷惑的環節。在其他領域中，仿效古羅馬和古希臘的建築、藝術和學說會被冠上「古典」二字，或稱為西方古典主義；但這個稱謂對音樂來說卻是一種誤導，因為對 18 世紀的作曲家而言，並沒有所謂的「古代世界」或「古典時代」的音樂可以仿效。假使你跟 C. P. E. 巴赫或海頓說他們身處在一個有自覺的古典風格，而這風格是啟蒙自西元前 800 年到西元 100 年左右的時代，他們大概會對其中的差異感到百思不得其解。那是因為他們認為自己走在時代的前端，是劃時代的新血。他們認為自己正在清除上一代那種迂腐且老掉牙的音樂，一種有時被稱作「巴洛克」的無用風格；而像柯雷里、韋瓦第、巴赫、韓德爾等人的音樂風格，與巴洛克式建築藝術或文學幾乎沒有關聯，他們的野心與龐貝古城的街道或古羅馬詩人奧維德（Ovid）的詩句無法產生共鳴。他們的目標在清除那些過時、複雜又嚴肅的音樂風格，並用較簡單清楚且情感上較明確的風格取而代之，要讓人們的耳朵放輕鬆，以及對整齊秩序的標準放輕鬆。他們發現前人的音樂精髓都過於學院派且單調，例如賦格曲式中相互交織的對位與層層相疊的聲部，倒比較像是學生的練習。如果不是英國作曲家奈曼（Michael Nyman）在 1980年代已經將「極簡主義」（minimalist）這個名詞用來形容他與其他同類作曲家的音樂，我們或許可以將這個由巴赫後代所打造的新風格重新命名為極簡主義。

受到海頓、莫札特和貝多芬尊敬的 C. P. E. 巴赫，他將自己的新風格命名為「靈敏的風格」，然而當時音樂學家們卻想出另一個名稱「**加蘭特**」（galante），來**形容音樂被簡化的階段**。可惜的是，儘管如此，20 世紀初期的音樂學家們仍將 18世紀晚期及 19 世紀最早期的音樂歸類為「古典時期」（classical），這是由一群熱衷於把海頓、莫札特與貝多芬三人歸納為所謂「維也納三劍客」的德國人所主導的風潮，他們三人所構成的黃金時期，是無可撼動的完美與獨特，一個等同希臘羅馬古典時代神聖大師的神殿（更令人困惑的是，classical 一詞也代表所有的老音樂，特別用來和後來 20 世紀的流行音樂作區隔，讓這令人混淆的名詞更雪上加霜的是一種叫「新古典主義」〔neo-classical〕的次類型古典音樂，是指 1920、30年代作曲家所創作、靈感來自 17、18 世紀的音樂。這也是為什麼我傾向把 1750到 1850 年之間的音樂稱為「**優雅與感性時期**」，至少這是它們真實的樣貌）。

Ɣ

　　不論你想怎麼稱呼 18 世紀中期的新浪潮作曲家，他們受到一群新世代藝術愛好者的贊助，例如普魯士的腓特烈二世，以及越來越多參加音樂會的人。在英格蘭以外的國家，專用音樂廳仍很少見，但資產階級的有錢人常被邀請到貴族與諸侯們的大宮殿參加音樂活動。他們也可以付錢買票進入歌劇廳，儘管大部分歌劇廳都不是專門為演出歌劇而蓋，但都是由有錢的贊助者擁有把持，他們主要是為了自己和朋友，以及一些前呼後擁的食客們的喜好。在海頓、莫札特和貝多芬的時期，所謂的「公眾」音樂會指的並非現代開放給所有人參加、收取固定票價的活動，而是有錢人的一種奢侈社交，通常以非正式的臨時通知形式進行，就像在巴斯集會廳（Baths' Assembly Rooms）裡舉辦的舞會一樣「公開」。而最接近現代公共音樂會的，應該是在倫敦的大型遊樂花園（Pleasure Gardens）所舉辦的戶外表演，特別是在拉尼拉格（Ranelagh）和沃克斯豪爾（Vauxhall）地區，大規模沿著泰晤士河對岸開展。拉尼拉格和沃克斯豪爾皆擁有大型的常駐表演規畫，1754 年在拉尼拉格的圓頂大廳展示畫家迦納萊托（Giovanni Antonio Canal）令人讚嘆的畫作；11 年之後，年僅 9 歲的天才音樂家莫札特，在這座能容納 2000 人的圓頂大廳舉辦一場爆滿的演奏會。

　　遊樂花園提供音樂以外的許多娛樂來吸引廣大群眾，有美食、美酒、雞尾酒、雜耍表演、繩舞、吞火人、機械噴泉、馬術展示、戰爭歷史劇、化妝舞會，以及舉辦私人聚會或付費活動的林地；而且跟巴斯集會廳不同的是，遊樂花園吸引的是社會各階層的人們。據載，1791 年韓德爾的某一場皇家煙火彩排吸引 12000 名觀眾買票進場（票價為每人 2.6 先令，相當於今日的 17.5 英鎊），並造成剛完工的西敏橋周遭馬車交通大打結，讓倫敦市中心癱瘓長達 3 小時。巴赫每季固定為沃克斯豪爾花園寫歌，長達 15 年之久，然而他應該會覺得被一位名叫李沃塔（Rivolta）的義大利男士搶了鋒頭，李沃塔在這個花園表演的新奇秀，包括一人同時演奏 8 樣樂器：排笛、單面小鼓、西班牙吉他、三角鐵、口琴、中國月牙磬（Chinese crescent）、鈸，以及低音鼓。

作曲家們很快地就適應了新的生態、新的衣食父母，以及 18 世紀後半的新品味。然而韓德爾認為，他能夠讓倫敦聽眾接受 3 小時的宗教寓言，以及向上提升的精神指導，就像他在舊約清唱劇裡所做的一樣。然而僅僅 20 年後，此舉卻變得完全格格不入，儘管他的名聲不斷吸引遊客到沃克斯豪爾花園參觀，直到 1839 年關閉為止。他的弟子們為了吸引觀眾，便放棄嚴厲的道德說教，以及無處不在的上帝。主流態度與心情在這個時期的改變，反映在音樂風格上是聽得出差別的，特別是支撐著旋律的和聲內涵。

$$\gamma$$

與巴赫同時期的作曲家們，藉由一系列和弦產生美妙化學效應來榮耀上帝，他們也喜歡把音符延長至其他和弦上，刻意造成些微的不和諧感，或隨機地將和弦互相混合，去實驗摸索不和諧的感覺，以及對聽眾玩一些聽覺上的小把戲。他們用和聲來提供額外的細微差別與效果，甚至用不和諧的和聲來表達某些複雜情緒，如折磨、失去和痛苦的意義。

對比之下，藉由相鄰音符的碰撞產生不和諧感，以暗示痛苦與掙扎的這種音樂，在 1750 到 1800 年間幾乎消失無蹤；更有甚者，即使是高明的作曲家都認為，世上有太多可用的和弦，而他們所需要的卻遠少於那些。巴赫與韓德爾的豐富和弦內涵被剔除大半，這對現代人的耳朵應該不陌生，畢竟不和諧的和聲在 20、21世紀的流行音樂也幾乎消失殆盡，即使在同一個階段，這種不和諧的和聲在當時的「古典」音樂裡經常出現。總而言之，現代的聽眾想從音樂中得到快樂而非痛苦，甚至那些早期出現在 1970 年代最激進的龐克樂團，在刻意的破音吉他效果、低音貝斯與鼓的噪音下憤怒地嘶吼著，雖然如此他們也僅僅使用 3 到 4 個簡單的和弦，以及與和弦相互對應的旋律。性手槍樂團（The Sex Pistol）的歌曲，相較於巴赫為沃克斯豪爾花園寫的歌曲，如〈可愛卻忘恩負義的斯溫〉（Lovely yet ungrateful swain），並沒有比較不和諧。

這個階段的音樂是優雅的時期，許多為現代電視廣告或影視配樂所寫的音樂，時常刻意仿效莫札特與海頓的風格，塑造穩定、舒適、品味與富足的印象。

汪達（Stevie Wonder）在他 1976 年的經典專輯《生命中的關鍵歌曲》（*Songs in the Key of Life*）中借用相同的華美風格，喚起迷人且愉快的田園鄉村生活，卻又諷刺地在〈鄉下貧民窟〉（Village Ghetto Land）中吟唱著非裔美國人在社會底層中的絕望。

18 世紀中後期的作曲家們，之所以把自己局限在小範圍的和弦選擇，除了是對前輩和聲風格的反動，也是想強調旋律的優先地位。他們認為曲調應該不受阻礙地恣意滑翔於聽覺的天空，聽眾不應該分心於隱藏在旋律後方的複雜和聲。在簡化的名單中有三個和弦最被瘋狂地使用，因為這三個和弦最能夠在音樂中帶出「家」（home）的概念，強化旋律離開家然後返家的典型動線。在 1750 年後的 60 多年間，有大量音樂亦步亦趨地與這三個主要和弦緊密連結，而這三個和弦恰巧也主導搖滾樂及 20 世紀不同種類的後裔，正如這個時代的建築師同樣從有限的主題與形狀來設計建築物，海頓與其同儕也是從有限的範圍內尋找音樂的靈感。

剛剛談到的這三個和弦，能以羅馬數字的 1、4、5 來表達，因為它們分別屬於大調或小調音階裡的第一、第四和第五個音為首所組成的三和弦，因此在 C 大調它們分別是 C、F、G 大三和弦，在 G 大調則分別是 G、C、D 大三和弦，以此類推。每個調性家族的這三個和弦都能以主和弦（tonic）、下屬和弦（subdominant）以及屬和弦（dominant）來稱呼。這些名詞的來源我並不打算加以闡述，因為它們是所有不好的音樂詞彙中最容易誤導人與居心不良的，只知道它們數個世紀以來不斷地重複出現，但這是為什麼呢？

理由如下，上一章我們提到音樂的重力時，這三個和弦算是在本質上最強大的和聲中心，即使把十二平均律的誤差列入考慮，它們的組合也算是最自然的比例，是音樂本身最基礎的主要色調。

這時代有兩部作品產生爭議，分別出現在 1762 年與 1808 年，它們展示出 1、4、5 和弦無處不在的現象。第一個段落是節錄自巴伐利亞作曲家葛路克（Christoph Willibald von Gluck）的歌劇《奧菲歐與尤莉蒂絲》（*Orfeo ed Euridice*），葛路克是一位致力於改革歌劇的作曲家，他堅持自然地敘說故事、減少歌者的炫技，

並強調自然的表演，這些改革全是他在倫敦看過演員加里克（David Garrick）的演出後學來的。葛路克同時也是奧地利女大公瑪麗亞・約翰娜（Archduchess Maria Johanna）的音樂教師，她後來成為法國皇后瑪麗－安東娃妮特（Marie-Antoinette）。葛路克是一位熱衷音樂的音樂家，1750年代遷居維也納工作，那也是《奧菲歐與尤莉蒂絲》首演的地方。這齣歌劇有段舞蹈插曲，後來被稱為〈受佑神靈之舞〉（The Dance of the Blessed Spirits），它十分簡單，所以成為一首溫柔迷人的曲調。看著它的鋼琴譜，我們能夠給這三個主要和弦各自的顏色密碼：曲子開頭與結尾的主和弦是第一和弦（位在F調，所以它應該是F大三和弦）。無論何時，只要是這個和聲中心的第一和弦，我都用淡灰色在譜上標示，淡灰色區域的勢力雖然很強大，但仍有部分區塊尚未被它征服。下一個重要的和弦是第四和弦，在此我用虛線標示出來。現在已經沒有剩下多少空白區域，但仍有空間可以容納第五和弦，在此我用灰線標示出來。

在這個段落中，這三個和弦簡直無堅不摧，幾乎沒有任何空間留給這強大三巨頭以外的和弦。

這三個和弦的優勢並非曇花一現，我們第二個拿來比較的作品，是貝多芬於1808年完成並在同年首演的《第5號交響曲》，距離葛路克的歌劇《奧菲歐與尤莉蒂絲》問世將近半個世紀之後，每個環節的規模都比奧菲歐更大，同時也更具野心與戲劇張力。然而，即使如此，這也顯現貝多芬是多麼依賴那三個和弦，在這交響曲最後樂章的開場完全由第一、第四與第五和弦組成，第一次聽到不是這三個和弦的和弦出現在第36小節，大約是曲子開始後第48秒左右。

平心而論，貝多芬1808年時在別處苦心鑽研和聲的豐富色彩，但如果是創作有銅管樂器（號角、長號、小號）與定音鼓的音樂，他就不得不被限制在這些簡單的和弦內，因為後者只能演奏屬於主和弦的幾個有限音符。他在1824年完成沉重的《第9號交響曲》創作，在活塞閥鍵與活栓技術上的進步，促使銅管樂器得以演奏更多音符與更多調性。

然而自我局限在少數幾個和弦內，並不代表18世紀後期的作曲家寫的是簡單的音樂。隱藏在葛路克、海頓、莫札特及許多同時期作曲家的音樂表面下，是一個與神聖幾何學一樣複雜的基礎結構，以及由歐洲最具影響力的運動之一「共濟會」所推崇的神聖比例感。的確，出乎許多人意料之外的是，許多18世紀後期的作曲家本身是共濟會的成員：葛路克是「巴黎共濟會」成員、海頓隸屬「真正團結或和睦」，而莫札特於1784年加入「仁慈會」，同時也參加「和諧會」。其他著名的18世紀共濟會音樂家，包括普魯士的腓特烈二世、富蘭克林（Benjamin Franklin）、胡麥爾（Johann Nepomuk Hummel）、普萊耶爾（Ignaz Pleyel），以

及英格蘭的 J. C. 巴赫、阿恩（Thomas Arne）、博伊斯（William Boyce）、林利父子（Thomas Linleys），以及衛斯理（Samuel Wesley）。

這個階段的作曲家跟同時期的建築師一樣，都喜歡秩序與正規的基礎結構，但由於無法重現古代世界遺失的音樂資料，他們必須自行在作品中發明可建構更大、更井然有序結構的方法，而非僅是用伴奏寫出好聽但隨性的曲調。他們根據背後的邏輯建立音樂的框架：他們創作的每件作品，都是由相當於音樂地圖的協助所完成。自然的，一部歌劇能夠依循故事的脈絡進行，一首聖歌合唱作品能透過教會所設定的宗教內涵與儀式的順序來指引方向（例如天主教與路德教派的彌撒或聖餐禮，它們對於動作的順序、長度與幅度都有嚴格規定，並按部就班地引導前來領聖餐的信徒）。歌曲的旋律是為了替歌詞服務。

在這之前的兩個世紀，絕大多數的器樂音樂，要不是專為跳舞而寫，就是源自於某種舞蹈形式。然而當作曲家們對器樂音樂發展更大的野心時——希望人們不只是為了跳舞而聽音樂——他們必須改用其他方式去決定音樂結構、步調、情緒的長度或變化。缺少舞蹈目的引導的器樂音樂，由於缺少某種像地圖的規範，而有一種潛在的無形式與無政府狀態。在一個重視秩序和禮儀的時代，社會的各層等級被嚴格地審視觀察——至少在許多改革相繼開花結果之前——這種無形式的音樂是令人痛恨的。因此，為器樂音樂建構並設計一個樣板模型變得十分重要，即使這個樣板是隱藏在音樂的表面之下。

這個音樂地圖的建構過程，隨著交響樂的成長與大受歡迎，有著非常複雜的表現。然而，創作於 1750 到 1900 年之間的每部交響樂曲，實際上支撐它們的曲式，是繼承自一種較小規模的器樂作品：奏鳴曲式（Sonata Form）。我必須承認，我認為奏鳴曲式是一種既枯燥又乏味的主題，而我也不打算詳談它，只想說明一下它的規則——陳述主題旋律，然後闡述它；陳述第二個主題旋律，然後闡述它；轉調，闡述更多；從頭回到一開始的地方，但轉成別的調（通常是第四或第五個調）——這是所有學校教導每位作曲新鮮人的方式。

　　對於現代大多數的音樂愛好者而言，音樂是一種神祕、無法預測、感官的且情緒化的東西，有些人甚至將聽音樂視同宗教體驗，去探討他們意識裡或潛意識裡的幻想世界。這種看待音樂的方式，與海頓這樣技藝高超的作曲家完全不同。海頓的目標是創造現實世界裡的美學與優雅，他很清楚自己需要技術而非神助。為了替他的皇室雇主——匈牙利的埃斯特哈齊親王（Prince Nikolaus Esterházy）安排晚宴後的餘興節目以取悅賓客，他必須找到一種方法，能將旋律與和聲完美調配、駕馭大自然的狂野特色，進而馴服它成為人造藝術品。因此像這種比例勻稱的娛樂表演，必須從奏鳴曲式這種嚴謹的藍圖中找到所有可能的協助，或是從園藝家「達人布朗」（Capability Brown，本名 Lancelot Brown）設計的花園和亞當（Robert Adam）設計的建築物這類同樣具有平衡美學的藝術形式中尋求靈感。

　　海頓並沒有發明交響樂，其傳統的四個樂章形式也不是他的構想。一般奏鳴曲式的四個樂章可分為——快板、慢板、三拍舞曲、急板，這是一種即便到了 20 世紀初期，作曲家或多或少仍會遵循的曲式。然而海頓真正的成就是造成一股延續兩個世紀的風潮——他使作曲家們沉迷於運用小品曲子，並巧妙地嘗試許多方法，將其改造成更具一致性且更具體的音樂結構。

　　現在沒沒無聞的一些先鋒作曲家，如柏克（Wenzel Birck）、瓦根塞爾（Georg Wagenseil）和斯塔米茨（Johann Stamitz）等，海頓從他們身上學習到交響樂的知識，其中斯塔米茨出生於距離布拉格 120 公里的城鎮，受洗後的名字為斯塔米克（Jan Stamic），他或許是最有資格稱為現代交響樂發明者的人，然而後人幾乎都已將他遺忘。斯塔米克任職於德國曼海姆（Mannheim）的候選人領地宮廷，並在當地改名為斯塔米茨，他在那裡接觸到聞名全歐洲的交響樂團，這些樂團以樂手們高超的演奏能力以及用 1750 年代標準來看相當大型的規模而著稱。斯塔米茨的曼海姆管弦樂團有 20 把小提琴、4 把中提琴、4 把大提琴、2 把低音提琴（低音大提琴的前身）、2 把長笛、2 把雙簧管、2 把巴松管、4 把號角、2 把單簧管（莫札特於 1777 年造訪時羨慕不已，當時單簧管算是相當新奇的樂器）。這個偶爾會加上定音鼓與喇叭的樂器明細，也成為海頓、莫札特、貝多芬、舒伯特和其他同時期作曲家們所使用正統管弦樂團的標準編制。

　　斯塔米茨的音樂十分親切，然而他確實展現由基本旋律去分配比重過程重要的第一步。他短小的迷你樂句一旦出現，便馬上會被重複，不論這樂句多麼奇特怪異，在它被重複時，一種聽覺上的正確感便會浮現。這種音樂的等量特性，就像在一張白紙上隨機滴上一滴墨汁，再藉由對折白紙產生一件對稱的複製品，這時一幅令人愉悅的圖像便突然成形。斯塔米茨寫的樂句幾乎都伴隨著一個等長與等形的回應，雖然它們聽起來就是不斷地重複，而且——我必須這麼說——極端惱人，但這技巧很快地讓人們的耳朵習慣去期待一段旋律的複製品。這種旋律對稱的特性，與巴赫和韓德爾這種旋律傾向直線前進的作曲類型大異其趣，因為他們的旋律通常是以所設定歌詞的韻律來決定。然而，經由斯塔米茨與巴赫之子的大步向前，**對稱性成為音樂上至為重要的元素**，就像 18 世紀末期的建築概念一樣。

　　海頓運用了曼海姆風格的管弦樂團，以及比例與平衡的概念，而且他往前邁出更關鍵的一步。他的對稱樂句並非典型的一模一樣，而是在特性上稍有不同，不是只利用重複去製造對稱性。斯塔米茨的迷你樂句只由幾個音符構成，而海頓卻將樂句拉長，並考驗聽眾的短期記憶力，然後伴隨著將其稍作更動或稍加裝飾的第二段樂曲。他的第二段旋律在長度上也許會與前半段相同，但是他可能會反射或倒轉行進的方向，或將樂句帶往其他的休止區域。一個在前半段蜿蜒向上的旋律，可能會在第二段逐漸蜿蜒向下；第一段從主和弦前進到屬和弦的樂句，在第二段可能會從屬和弦進行到主和弦。因此，從他小規模但是比例恰當的樂句中，他很高明地建構出較大的單位，並平順地轉變成更長的音樂鏈，鏈子的每個部分都恰如其分，像是經由數學運算過（事實上並沒有）。海頓顯然毫不費力地向世人展現他如何用這種方法去組織並發展一段旋律，讓一部長 15 到 20 分鐘的作品聽起來如此一致。

　　海頓十分擅長從一小段開頭去打造一首曲子，年輕的莫札特和貝多芬也直接以自己的方式去模仿這個技巧。事實上，像這樣去「發展」樂句的方式，很快就成為管弦樂作曲家的必備技巧，解構並操縱一段樂句，用不同樂器交替演奏，為尋找新鮮的色彩而遊蕩到新的調性等。1770 到 1900 年間的作曲家在創作交響音樂時幾乎都這麼做，僅有少數例外。

　　這正是交響曲的特性，它就像是一篇文章，或是一個鉅細靡遺的實驗。一首歌曲，至多只是蜿蜒的旋律，簡單又俐落；一部歌劇，則是由一系列歌曲透過情節安排組成；然而交響曲應該是一場探索之旅，如果你手上有一些簡短的旋律靈感並加以發展時，這將會是一趟奇妙的未知旅程。

　　當交響曲在海頓、莫札特與貝多芬的時代大放異彩時，卻產生一個奇特的現象，那就是在其他藝術領域中，並沒有出現與交響曲直接相似的例子。那個時代的詩詞，不外乎是關於物體、植物、天氣狀態、地理特徵或情緒的描述，或者是描寫一個故事。例如華茲華斯（William Wordsworth）與柯立芝（Samuel Taylor Coleridge）合著並出版於 1798 年的《抒情歌謠集》（*Lyrical Ballads*），當中包含柯立芝的〈古舟子詠〉（The Rime of the Ancient Mariner），以及華茲華斯的〈我曾有過的情感傷悲〉（Strange fits of passion have I known），兩者皆描述旅程中的情緒狀態。18 世紀經歷了小說——一種擴展的虛構散文——的發展階段，其中開展的故事扮演著主要結構，以便不同主題與思維能進行探索，從狄福（Daniel Defoe）1719 年所著的《魯賓遜漂流記》（*Robinson Crusoe*）、理查森（Samuel Richardson）1740 年的作品《帕梅拉》（*Pamela*），到柏尼（Frances Burney）1796 年所著的《卡蜜拉》（*Camilla*），與珍・奧斯汀（Jane Austen）於 1811 年所著的《理性與感性》（*Sense and Sensibility*）。這種彎曲、非敘事的散文與詩，像音樂上的交響曲一樣，直到喬伊斯（James Joyce）的《尤利西斯》（*Ulysses*）與艾略特（T. S. Eliot）的《荒原》（*The Waste Land*）同時於 1922 年出版時，才算在文學上找到等值的同伴。同樣的，像芭蕾這種延伸的舞蹈形式，一直到 20 世紀中期才從故事線脫離出來。18 世紀晚期和 19 世紀初期的繪畫藝術仍舊全是形象畫的天下，康丁斯基（Wassily Kandinsky）的第一幅抽象畫直到 1910 年才問世。

　　但是交響樂曲是個奇特的東西：60 名樂手同時依照一位作曲家所給的指示，沒有敘述、情節與文字意義，一直到貝多芬的《田園交響曲》於 1808 年出現之前，完全沒有關於任何事物的描述。即使在《田園交響曲》之後，舉一首 19 世紀中期李斯特所寫的交響詩為例，一名沒有預先看過節目表的聽眾，僅憑聆聽音樂，無法弄清楚它正在詮釋什麼。交響樂曲有四段不怎麼相關且長達 7、8 分鐘的段落，

這四段單純的器樂音樂，在速度上有些微差別，為大腦活動創造單獨的樂趣，成為 18 世紀晚期和 19 世紀一個既奇怪又獨特的文化活動。

　　與同時代其他藝術形式不一致，這一點並非是在音樂上錯位的交響樂唯一的面向，海頓與莫札特服膺著他們最喜愛的交響方程式——奏鳴曲式，產生在一個社會與政治歷史上紛亂的交接點。

　　海頓、貝多芬與莫札特全都經歷過美國與法國大革命，而莫札特使用被禁的戲劇創作歌劇時，曾短暫地冒著政治上的風險，那就是在 1786 年改編自劇作家博馬舍（Beaumarchais）的《費加洛的婚禮》（*The Marriage of Figaro*）。雖然普遍的恐慌氣氛讓歐洲貴族們心驚肉跳——切記，他們是音樂家的主要贊助者——然而貴族們很難從眾多海頓與莫札特的交響曲、奏鳴曲和協奏曲，以及貝多芬早期的作品中察覺到世界的紛亂。一種井然有序、祥和世界的印象鋪天蓋地而來，作曲家們似乎認為，遠離這些革命分子然後去安撫這些貴族，是他們的職責。「一切都會沒事的，」他們似乎這麼說著，「我們會創造一個充滿秩序與祥和的虛擬世界。」

　　1793 年，當巴黎恐怖的怒火延燒，而暴民正準備將瑪麗皇后送上斷頭台時，聽聽海頓在他的《第 99 號交響曲》裡所寫的那些俏皮活潑的音樂，使人不禁懷疑他是否知道外面世界發生什麼事（他當然知道，處決法國的瑪麗皇后，此舉奪走海頓最有名氣且最率直的仰慕者）。甚至就像作曲家向來希望他們的藝術創作能自外於政治事務干擾的傳統，海頓的交響曲聽起來就好像是在真空的世界被創造出來。迷人的作曲指揮家布洛涅德騎士（Joseph Boulogne, Chevalier de Saint-George），是海頓的 6 部《巴黎交響曲》（nos.82-7）的擁護者，以及在 1785 到 1786 年間首演時的總監，他在 1793 年被革命法庭抨擊並監禁入獄。布洛涅德這位法國首位混血陸軍上校，隨即被他所有的贊助者與朋友拋棄，死時貧困潦倒且沒沒無聞。而同一時間，海頓正在艾森斯塔特宮（palace of Eisenstadt）的避暑勝地準備貝多芬的對位練習作業。

　　海頓人生中最開心的幾個月，根據他本人所述，是在 1791 到 1792 年間，以及 1794 到 1795 年間在英格蘭被當成名流上賓招待的時光，當時他所到之處所

引發的熱潮不斷地被報導與引述。即便如此，我們應該要認清一件事實，當我們談到「名望」二字時，所指的是在富有與有權勢者的世界中發生的事；以英國小說《傲慢與偏見》中的角色來比喻，海頓被視為如同達西先生與賓利先生的地位，而非班奈特與魯卡斯家族這種須攀權附勢的角色。這個獲邀到倫敦並特許參觀歌劇廳或劇場的班奈特家族，可能也得排隊去看科曼（George Colman）與阿諾德（Samuel Arnold）所作極為成功的喜劇歌劇《印可與雅芮柯》（*Inkle and Yarico*），這部歌劇同時也在 18 世紀的最後 10 年間在紐約、都柏林、牙買加、費城、波士頓與印度的加爾各答等地大受歡迎。《印可與雅芮柯》是一部發生在巴貝多（Barbados）的異族愛情故事，故事中一名女英雄被人從奴隸制度中解放出來，不僅提醒中產階級的人們，他們並非本能地具有種族主義的偏見，而且也開啟一段以流行娛樂反映或影響主流意見的長遠傳統（這個例子的主題是奴隸制度），流行娛樂的效率遠高於其他複雜難解的主題。蓋伊的《乞丐歌劇》是早期這種現象的例子，還有後來羅伊德（Arthur Lloyd）的音樂廳歌曲集，以及黑人歌手庫克（Sam Cooke）的〈改變將至〉（A Change is Gonna Come）。在我們結束討論阿諾德這位《印可與雅芮柯》的作曲家與西敏寺及其他共濟會的管風琴手之前，我覺得有必要向大家報告一項紀錄，也就是他擁有英國的音樂出版品中單字名稱最長的記錄，他在 1781 年的喜劇歌劇作品：《*The Baron Kinkvervankotsdorsprakingatchdern*》

除了逗留在英格蘭的期間，在海頓漫長的音樂生涯當中，幾乎不曾受到大眾對他音樂反映的影響，主要原因是他擔任匈牙利埃斯特哈齊親王的樂長，並在他的私人豪宅中作曲。海頓是 150 年來最後一位不經討論就獲得此藝術奢侈待遇的重要作曲家，然而他為這份保障所付出的代價，就是被視為榮耀親王的男僕。在 18 世紀歐洲貴族中「樓上、樓下」涇渭分明的現實世界裡，擔任貴族的樂師絕對是「樓下」階級，即便是像海頓這樣享有國際知名度的名人也一樣。無論如何，這樣的協議已經過時了，在海頓與他的小老弟莫札特之間有條斷層線，分隔舊世界那種音樂贊助的方式，與新式想法裡自由作曲家公開提供心血給大眾市場的概念。

 Y

不像海頓，莫札特需要群眾喜歡他的音樂才不至於餓肚子，這也為他在維也納開創出所謂組合式的職業生涯，包含公開表演、課堂傳授、收佣作曲、為劇場作曲及創作為數可觀的舞曲，這可以解釋為何莫札特的音樂總是充滿琅琅上口的旋律。好旋律是贏得聽眾歡心的方法，不論聽眾是在 1791 年維也納的威登劇院（Freihaus Theater auf der Wieden）一起唱著《魔笛》（*The Magic Flute*），或是哈布斯堡王朝（Habsburg）的統治階級在城堡劇院（Imperial Court Theatre）透過歌劇《後宮誘逃》（*Die Entführung aus dem Serail*）來溝通閒聊。

當時的莫札特要比海頓來得更有勇氣，然而他也比較年輕。海頓與莫札特兩人在風格上的主要差異其實非常容易辨別：如果是聽了能馬上記起來的旋律，那就是莫札特寫的。這是一個殘酷卻不爭的事實。技術上而言，莫札特的創作手法和海頓相去不遠──相同的管弦樂團編制、使用相同的和弦、相同的結構──但是莫札特卻有上帝賦予他的旋律天賦，他寫的曲子聽起來就是跟別人不一樣。如果你願意的話，不妨做個簡單的實驗：播放海頓於 1782 年 12 月在艾斯特哈札宮（Eszterháza Palace）首演的歌劇作品《騎士奧蘭多》（*Orlando Paladino*）中為中國公主安潔麗卡（Angelica）所寫的詠嘆調〈Palpita adogni istante〉，並聆聽前 30 秒左右。一位研究 18 世紀音樂的指揮家與樂評家哈農庫特（Nikolaus Harnoncourt）曾說，這部歌劇是「18 世紀最好的歌劇作品之一」。這結論的專業觀點確實無可挑剔，它的確是海頓 15 部歌劇作品中最受人喜愛的一部。然而請播放一次開頭的段落，試著對自己唱出來，然後去聽莫札特同年的歌劇作品《後宮誘逃》中的詠嘆調〈Welche Wonne, Welche Kust〉。除非遇到令人分心的事，否則我敢打賭你一定能馬上唱出莫札特的樂句，這不代表莫札特優於海頓，只是他的音樂比較容易琅琅上口。

莫札特的音樂除了高超的旋律性之外，還出現了海頓的音樂沒有設想到的東西，那就是莫札特同樣被共濟會隱藏的好奇心與神祕的祕密所驅使，毫不避諱地在《魔笛》中慶祝，著迷於超自然的現象，以及我們所說的心理性動機。

　　莫札特居住在一個充滿繁文縟節但他從未真心認同的世界——即 18 世紀後期的維也納貴族圈——他對天堂與地獄以及精神與肉體上的歌劇視野，讓人們一窺他十分奇特與令人驚訝的面向。可以肯定的是，當時的人們覺得他是一個怪人，有著令人困惑的天分，直言不諱又常出言不遜，總而言之，他是一個介於小孩與偉人的奇異混合體。事實上有點像現代的麥可・傑克森（Michael Jackson），為了創造一位珍奇神童作為事業，莫札特的童年被身邊整日吹捧的大人們沒收。這兩位藝術家在他們成年後的書寫中皆提到，對親密關係感到易受傷害，以及對其潛在陷阱的恐懼。莫札特最早的朋友之一是英國神童林利（Thomas Linley），他們在義大利結識並成為好友。有一幅著名的繪畫作品，畫面中有兩位小朋友在 1770 年於佛羅倫斯演奏，其中莫札特彈奏鋼琴，而演奏小提琴的就是林利。8 年之後，莫札特這位童年的好友在一場船難意外中喪生，他的震驚與傷心溢於言表，而他的母親也在同一年離世。

　　因此，當我們窺視莫札特音樂中的人生黑暗面，或是寂寞感及不安全感時——就像 1786 年他的《第 23 號鋼琴協奏曲》中那絕望哀傷的第二慢板樂章——它就好比以一層面紗暫時掩蓋。其他作曲家們，特別是追隨在莫札特身後的貝多芬和白遼士（Hector Louis Berlioz），在音樂中幾乎毫不掩飾地展現內心的動盪不安，他們就像在現代那種患有人格扭曲症的作曲家自救團體成員。換個角度來說，莫札特情感的潛在意涵被隱藏在 18 世紀藝人所需的禮儀與風度的假象之下。他在面對人生挑戰時展現的高貴憐憫心，使得他的音樂令人無法抗拒，即使音樂本身是安逸平靜的。這麼多年來，世界上各個角落的人們自發性地追隨著這遙遠的奧地利之音，因為他的音樂聽起來是如此直觀地從他體內流瀉而出，絲毫沒有玩世不恭或智識上的傲慢。就像庚斯博羅和雷諾茲為他所畫的肖像畫一樣，莫札特的音樂似乎訴說著「我會盡全力使它更美好，因為那是生命所能呈現最美的樣貌」。除了極少數的特權貴族之外，1770 和 1780 年代對一般老百姓而言是骯髒、不健康與危險的，生命是如此的嚴峻與不公平，然而對莫札特、庚斯博羅及雷諾茲這些人而言，他們不會想要重現那份苦難，他們想要做的是去榮耀人性的光輝，而這一點他們成功了。

現在關於莫札特的神話越來越多，在 19 世紀時，他被人們以一種類似上帝貝多芬的表兄施洗者約翰（St John the Baptist）的地位崇敬著；到了 20 世紀，他被視為透過音樂傳遞上帝訊息的純真使者，為了完成最後無懈可擊的偉大傑作，而犧牲了健康及最終他的生命，即使過世時也為他的擁護者握住象徵宗教意義的物品。假如你前往參觀維也納的聖馬克斯墓園，並且在這座文化之都找不到其他事好做的話，你不妨漫步在落葉滿地的墓園小徑，就會看到莫札特的非正式墓園。我說非正式墓園的意思是，因為他的遺體並非葬在石碑下的位置，事實上這座紀念碑是近代為了滿足莫札特的墓園觀光客，而隨機在墓園中選一個位置興建的。他的遺骨不僅不知去向，死後還被人挖出來敲碎，以減少體積，然後安葬在不知名的地點。有個理論指出，在莫札特去世後 10 年，他的頭骨在 1801 年被當地一位掘墓人難以置信地指認出來，最終這頭骨輾轉來到莫札特在薩爾斯堡的基金會；然而 DNA 鑑定的結果，和都靈裹屍布（Turin Shroud，註：據傳曾包裹過耶穌基的遺骨）碳年代測定法的結果一樣，都產生意見分歧的結論：科學家們說不可能，但信徒們持續期待著。

然而擔心這位偉大作曲家的遺體去向，當然是偏失重點，就好像至今流傳了200 年關於海頓頭骨的神祕傳說，去對那個早就離開海頓身體的頭骨展開嚴密調查，並開出價值有如印地安那・瓊斯（Indiana Jones）的恐怖賞金獵捕一樣。莫札特的存在留給世人比遺骨更淒美的永久紀念品：他非凡的音樂作品。更重要的是，不像康斯塔伯（John Constable）或林布蘭（Rembrandt van Rijn）贈予後人的畫作一般，他的音樂不是死的，而是隨著每次被人們演奏時又復活一次，清新且像剛甦醒般美妙，有時被人以意想不到的方式詮釋，但仍永遠感受在當下，這是音樂最令人嘆為觀止的魔法。遠遠超越死亡，是一種永續的重生。

對莫札特來說，他真正在乎的是他的音樂是否被人喜愛，而不是他有沒有被人崇拜或尊敬，也正是他這樣的年紀，才充滿這珍貴喜悅的特質。不管生為何人、身在何處，他的音樂存在目的就是要令人感到歡愉，不論是難以言喻的甜美單簧管協奏曲，或是壯麗樂觀的《朱比特交響曲》，或是在歌劇《唐・喬凡尼》結尾時那描寫死人雕像栩栩如生的段落，還是後期令人屏息的美妙鋼琴協奏曲，都是

如此。即使後來陰鬱的貝多芬改變了社會看待作曲家的觀點，卻不能將這位天才前輩算在內，因為他只關注於一件事，就是「歡樂」。

ㄚ

雖然彼此生存的時代交疊 21 年之久，卻沒人能確定莫札特與貝多芬是否曾見過面。然而這兩位不論是創作上或氣質上都大相逕庭的藝術家，如果見了面也很難想像會如何互動。當莫札特的目標是去吸引、誘惑，或是偶爾戲弄一下他的聽眾，貝多芬的使命卻是去對抗他們。自貝多芬之後，作曲家的角色也能像大內密探一樣，照得聽者無所遁形。

傳統歷史學家喜歡把貝多芬這位 1800 年代早期的音樂巨人，和他同時代的拿破崙（Napoleon Bonaparte）這位革命君主暨軍事冒險家畫上等號。這簡單方便的對照，在貝多芬參考法國暴君寫了重要的《第 3 號交響曲》之後，又多加了一段辛酸史。這部後來人們稱作《英雄》（Eroica）的交響曲，一開始叫作「波拿巴」（Bonaparte），陳年軼事形容，心灰意冷的貝多芬擦掉了那背負著向拿破崙致敬的交響曲名，事實上並非如此，此舉也不符合作曲家本人的激進性格。

貝多芬不是一位作曲家，而是三位。起初他靠著演奏鋼琴的天賦模仿莫札特，之後變成海頓的痛苦版本，最終因為耳聾而將自己與世隔絕，創作出讓之後 100 年所有歐洲音樂家們困惑、著迷與驚訝不已的音樂。不論你如何看待他，在本質上你都無法迴避**在 19 世紀音樂圈發生的所有事情都因貝多芬而起，每條道路皆始於他**。

貝多芬背負著沉重的負擔來到世界，他是一個陰鬱複雜的人，也許受到某種程度的臨床憂鬱症所苦，他發覺自己擁有音樂上的天分，卻無法與之和平共處。但是「革命的」這個常用在他身上的形容詞，對一個本質上保守的貝多芬來說似乎用錯了地方，他與當代的政治貴族菁英來往，而在他晚年時，他的音樂也成功打進 19 世紀初期的主流藝術市場。就像我們常常看到貝多芬青年時代的一些改革尖兵，那些今天多半被遺忘的作曲家如杜舍克（Johann Dussek）、史博（Louis Spohr）、克萊曼第（Muzio Clementi）、梅于爾（Étienne Méhul）、郭賽

克（François-Joseph Gossec）等。貝多芬的天才能在適當的時間點將他們的現代作風轉化成主流。

貝多芬名為《悲愴》（*Pathétique*）的第 8 號鋼琴奏鳴曲寫於他 28 歲，當時他正在維也納打響名號。與他的老師海頓或莫札特的音樂相較之下，貝多芬的音樂聽起來似乎更加戲劇化與鋼琴化，比起其他人所寫的鋼琴音樂，幾乎到了誇張的地步。它在 1790 年代的維也納氛圍中顯得大膽、情緒張力大，且原創性高。然而貝多芬發現兩位以倫敦為基地的作曲家寫了極具開創性的鋼琴音樂，一位是義大利作曲家克萊曼第，另一位是波西米亞人杜舍克，這兩位作曲家在當時知名的倫敦鋼琴工匠博德伍德（John Broadwood）協助下，大膽地將這項樂器的技巧與表達力推向極限。基本上，克萊曼第與杜舍克的音樂在英國以外的地方並不有名，儘管如此，貝多芬還是發現了它們，並從中學習到創新風格與演奏技巧。

在完成《悲愴》奏鳴曲 7 年之後，貝多芬的音樂不再像莫札特、杜舍克或海頓，並開始創作遠超過他們所能想像的音樂。第一個顯示出他打破自己建立的遊戲規則的主要記號，就是他於 1804 年所寫的《英雄》交響曲，這部作品對當時的聽眾而言是個不小的挑戰，同時或多或少也讓他的維也納同胞們感到興奮與驚奇。《英雄》交響曲刻意去擾亂聽眾耳朵對交響曲的期待，光是第一樂章的長度就幾乎等於早期海頓交響曲的總長度。對那些習慣被海頓與莫札特那種琅琅上口的樂句所餵養的聽眾們而言，《英雄》交響曲太多噪音般的驚奇，聽起來既挑逗又撲朔迷離，甚至連開場的前兩個和弦似乎都像在吼叫著「醒來了！」

前面提到據說貝多芬當初是為了榮耀法國革命鬥爭時代的英雄拿破崙，而寫了《英雄》交響曲，但是他在得知拿破崙昭告自己登基為皇帝，且背叛早先對自由、平等、友愛的宣言之後，在盛怒之下擦掉了曲名波拿巴，並將標題改為「英雄的交響曲……為慶祝並紀念一位偉人而譜曲」。他的學生也是傳記學家里斯（Ferdinand Ries）宣稱，曾聽見火冒三丈的貝多芬說：「如果拿破崙是這種人，那他豈不只是一般的凡人而已嗎？現在他是這種人了，他將踐踏人權而且放縱自己的野心啊！」這段常被流傳的奇聞軼事，或許隨著貝多芬的知名度大增，而稍嫌誇張了些；不僅因為在 6 年之後，貝多芬還為拿破崙貢獻了一首彌撒曲，這甚

至是在拿破崙帝國部隊圍攻並砲轟維也納城之後的事。而大敵當前時，貝多芬與垂死的海頓都身陷危城當中。

音樂學家們喜歡歌頌《英雄》交響曲雄偉的第一樂章，主要是因為它特殊的長度與複雜程度，同時也為彷彿永無止境的學術分析與審查提供了柴火。貝多芬選擇了一個相對簡單的曲調，然後將它打造成一張巨大的音樂掛毯，上面盡是豐富的想法與蜿蜒崎嶇的音樂紋路。然而對我而言，並非是那錯綜複雜的第一樂章夾帶了雄偉的氣勢，而是在它之後的〈葬禮進行曲〉（Marcia funebre）。

第一樂章的特別與創新之處，並非在它的結構、管弦樂法或虛張聲勢的技巧，而是它的態度。然而海頓跟莫札特皆致力於透過紳士風度與有教養的穩重態度，來洗鍊人類的情感。《英雄》交響曲中的〈喪禮進行曲〉，其不凡之處在於它緊緊扣住了情緒；貝多芬在創作這首曲子的數月時間中，發現他的耳聾問題逐漸惡化且無法治癒，不難想像他並非憑空就連結到〈葬禮進行曲〉中悲戚的特質（〈葬禮進行曲〉是貝多芬從法國革命音樂中借來的點子，這種類型在交響曲音樂中也是首創）。這個樂章有許多地方對當時的聽眾而言一定感到很奇怪，首先它聽來十分焦躁不安，好似在追尋一個永遠找不著的答案，短暫移動到一個較明亮的大調，隨即又回到它陰暗的起點，只能以片段破碎的方式隨之翻攪。這陷入了一段巴赫式的對位（在那時，這種語重心長的老派技巧只流行於教會聖歌），隨之而來的是一段急切緊湊、有如疾風般的弦樂，以及緩慢行進的木管吹奏的插曲。最終，那遊行式的進行曲又被召回，然而這回是雜亂且精疲力盡的：一開始充滿自信的曲調，現在卻毫無預期地分崩離析。因此，對那些在 1804 與 1805 年第一次聽到它的困惑聽眾而言，他們不願接受〈葬禮進行曲〉那雷鳴般的高潮，認為那是崩解而非終點。悲傷是悲傷的，痛苦是痛苦的，貝多芬似乎在對世界宣告，音樂是用來面對這種黑暗的最佳藝術形式，而接下來的 20 年左右，他大多數的同儕也逐漸向他靠攏。這是自從巴赫離世之後，音樂首次又嘗試去精確描繪人們真切體驗到的悲傷與焦慮。

自《英雄》交響曲後，貝多芬自覺為一名負有使命的作曲家：他能透過藝術創作改變世界，他的音樂變得既嚴肅又認真。他是否確實改變了世界，這件事仍

值得商榷，至少不是像他同時期的威伯福斯（William Wilberforce）為了終結奴隸制度而努力，或像吳爾史東克拉芙特（Mary Wollstonecraft）清晰闡述女性權力的筆觸，或像詹納（Edward Jenner）開發天花疫苗——然而，貝多芬的確改變了他的藝術。

這是貝多芬最重要的象徵意義，不透過曲式或音樂語言，而是經由重新探索音樂的使命。他單槍匹馬地把這溫雅且可有可無的晚宴餘興節目，變成一個包羅萬象的情緒體驗，一種將生命感知為巨大的漩渦、靈魂的哭泣，以及良知的迴音之體驗。他不去討好，相反的，他去尋求一種與命運的關係：他的音樂渴望能表現出人性最深沉的欲求與焦慮。巴赫、韓德爾、海頓及莫札特創作音樂在當下，也為當下而創作；而貝多芬選擇挑戰他的聽眾，不斷回頭檢視他那音符迷宮裡難解的矛盾。那裡沒有立即的滿足，也沒有單純的成就喜悅，卻有一種含糊不清又充滿張力的衝突與疑惑。接下來 100 年的所有作曲家，全被這音樂目標的重大改變而影響。我們可以毫不誇張地說，因為貝多芬，音樂幾乎達到一種宗教的境界，為了崇拜而與諸神及眾女神一起完成，一種至今仍然存在的狀態。

和他同為作曲家與鋼琴演奏家的友人胡麥爾一樣，貝多芬也曾是頭腦冷靜的專業人士，這個轉變很難引起旁觀者的想像，他那令人辛酸的缺陷和熊熊怒火激盪出貝多芬的人格特質。他逐漸把自己的人格——挫折感、重擔和（大部分未被滿足的）欲念——融入音樂中，而結果是極具煽動性的。貝多芬無法在音樂中隱藏他極不穩定的情緒，也無法利用創作工作暫時從困難的生活中抽離；不論貝多芬的音樂最終想成為什麼，可以確定的是，他絕不是要成為逃避者。

ㄚ

這種對遺世獨立的神聖天賦（或是邪惡天賦）狂熱崇拜並非無中生有，而是19 世紀最初 30 年內一般文學與藝術運動的一部分，在音樂上貝多芬是第一個最傑出的例子。這就是最常被稱為浪漫主義的運動，然而就像一些專有名詞，如「文藝復興」、「巴洛克」及「古典時期」等，當它們運用在音樂上時，總會呈現相當程度的困難。

簡而言之，把任何事物標籤為「浪漫」時會出現的問題，就是它指的可能是實際上的任何東西，從拜倫的詩到美國女歌手泰勒絲的歌都是。別搞錯我的意思，泰勒絲她那首現代高中版的《羅密歐與茱麗葉》主題曲〈愛的故事〉（Love Story），是一首我希望是自己寫出來的精心創作歌曲，但它卻與俄羅斯作家普希金（Pushkin）的詩〈高加索船長〉（The Captain of the Caucasus）或舒曼的鋼琴協奏曲有一些類似之處，這兩首作品也都帶有「浪漫」的敘述條件。假使「浪漫時期」（Romantic）這名詞在音樂歷史中仍有其特殊意義的話，那它最能夠詮釋的是某段時期作曲家或演奏家們的個人感知或情緒，在音樂與聽眾之間的對話中成為最重要的線索。而貝多芬正是開啟了這轉變的作曲家，對他而言感覺代表全部，正如他那獨立而原創的聲音一樣重要，以及世代作曲家虔誠地追隨在他身後，同樣著迷於透過音樂表達那溫柔情感的激情告白，就好像珍・奧斯汀提醒我們的「理性與感性」。

貝多芬與其同儕們甚至將自己的情感觸角延伸到自然世界。在他們之前 100 年時，上帝被視為造物主，而且萬物的存在皆反映祂的神力；而現在用浪漫時期的眼光來看，自然界的一切都和人類產生連結。音樂家與詩人們視鄉村為粗略鑿成的野地，在他們對夢中情人抒發內心紛亂的情感洪流時，提供了無限的想像。可以確定的是，他們全都無須在上面揮汗耕種，藝術家待在自己的藝術角落，用剛好的距離去觀察自己不會想當的農夫，就好像現在西方世界一些既得利益的學生們走遍第三世界，然後在部落格裡描述，這世上的窮人是如何讓他們增廣見聞一樣。

當貝多芬在 1808 年為了歌頌自然風光的美好而譜寫《第 6 號交響曲》，也就是《田園交響曲》時，他的故鄉維也納就像當時英國北部倖免於在工業蓬勃發展下破壞環境與撕裂社區的災難。同年，布萊克（William Blake）在他的詩作〈耶路撒冷〉中喚起英國「黑暗的撒旦鋼廠」，但貝多芬這首好聽的作品並非關於田園的工業戕害，事實上它根本與鄉間無關；大自然在這裡只是一種情感的比喻，就好像華茲華斯與他的水仙花、雪萊與他的雲雀，以及濟慈與他的夜鷹一樣。而與貝多芬同時代的英國詩人華茲華斯如此寫道：「在自然的帶領下進入荒野景色，

是我崇高的願望。」

　　沒有人比貝多芬的小後輩舒伯特（Franz Schubert）更熱衷於模仿他透過大自然來反映情感的方式了，對同樣定居在維也納的舒伯特而言，那些鳥兒、蜜蜂、樹林與枝葉是自行走進他的歌曲當中，而在 20 世紀之前，他的歌曲寫作功力無人能出其右。除了 9 首交響曲和許多室內樂曲，他在 1828 年辭世前共寫了 600 多首歌曲，這些歌曲被彙整成 3 部主要的歌曲集，分別是 1824 年的《美麗的磨坊少女》（*Die schöne Müllerin*）、1827 年的《冬之旅》（*Winterreise*），以及在他逝世後整理出版的《天鵝之歌》（*Schwanengesang*）。這些歌曲都在細談愛情的痛苦，在自然世界中以詩意的方式體現。例如在《冬之旅》中一首叫〈溪畔〉（Auf dem Flusse）的歌曲裡，結凍的小溪象徵悲傷遊子的心理狀態，在堅硬的結凍表面下無力地跳動著，他用石塊在冰上雕刻出那無法挽回的愛人姓名。

　　像舒伯特這樣的作曲家會被吸引到詩意的主題，然後使用相對安全的大自然隱喻來表達情感，其實是不足為奇的。無產階級的年輕男女關係經常充滿限制與壓抑，可悲的是，我們無法評斷舒伯特對愛情的想法，因為他的壽命不夠長到擁有愛情，他在 31 歲時英年早逝。而他的歌曲填詞人之一穆勒（Wilhelm Müller）則在 33 歲過世。研究 19 世紀前半的藝術歌曲，等於是去研究幾位對女人一知半解的年輕人──這些女性總是被描繪成一副高不可攀的女神形象，是種頭腦簡單又沒受教育的生物，或直接了當地說是殘酷（也就是對這位展開追求的男士不感興趣）。事實上，在 19 世紀的作曲家中，很難找到從未和自己的鋼琴女學生發展過痴心戀情的人，這些單身年輕女性大部分因社會地位較高，而使作曲家們──表面上──難以跨越雷池。像〈黃昏之星〉（Evening Star）這首歌曲，是舒伯特當時對一位 18 歲的鋼琴學生埃斯特哈齊女伯爵（Countess Karoline Esterházy）痛苦又無望的愛火延燒時所寫，他當時形容她為「一顆極具吸引力的星星」，用極感性的態度去治癒那錯過愛情的痛苦與寂寥。這種用取材簡單的歌詞來表現的感人筆觸，歷史上沒有幾位詞曲作家能超越──「我是那愛情的堅貞恆星……我沒有播種子，我看不到新芽，留下的，只有死寂與哀泣。」

　　就某種意義上來說，舒伯特發明了具有普遍吸引力的 3 分鐘歌曲，這種形式

直到現在仍非常受歡迎，原因之一是舒伯特刻意迴避那些會用在交響曲或弦樂四重奏上的複雜音樂技巧。他要他的歌曲聽起來像高檔市場的民歌，能馬上被記住、歌詞簡單易懂，並在旋律上具相對的可預測性。舒伯特為人聲與鋼琴所寫的歌曲，不論在曲式、意圖、情感和表達方式上，與現代歌手如愛黛兒是相當接近的，尤其考慮到兩者相差 200 年之遠。所以愛黛兒的成名曲〈像你一樣的人〉（Someone like you）唯一可能會讓舒伯特感到訝異的不是歌曲本身，而是它居然出自一名年輕女性之手。

<div align="center">ㄚ</div>

浪漫時期的精神中，較黑暗的部分大多來自貝多芬的人格特質與創作表現，他認為藝術家們在某方面握有超自然的力量，而將這力量呈現給世人是他們的義務，無論他們的靈魂必須對此付出什麼代價。從這個面向來說，對貝多芬及其同儕這些陷入困境的天才們而言，有兩個難以抗拒的虛構人物角色：浮士德（Faust）與普羅米修斯（Prometheus）。雖然以這兩個角色為中心的神話已經存在數個世紀，然而他們卻在兩部史詩作品中伴隨著巨大的衝擊而復活，而它的作者就是以其想像力牢牢吸引所有 19 世紀作曲家們注意的歌德（Johann Wolfgang von Goethe）。他所寫的《普羅米修斯》於 1789 年出版，而《浮士德的悲劇》（*The Tragedy of Faust*）的第一部分則出版於 1808 年，與貝多芬的《田園交響曲》同一年。

歌德筆下的浮士德，是一名為了獲得更多知識、能力與歡愉而將自己的靈魂出賣給惡魔的知識分子。歌德所寫的浮士德與馬洛（Christopher Marlowe）於 1604 年出版的《浮士德博士悲劇》（*Doctor Faustus*），似乎同樣在描寫一位 16 世紀初期居住在德國的煉金術士浮士德（Johann Georg Faust）的真實故事。而普羅米修斯則是一位擁護人類的希臘神明，為了幫人類帶來光明，而從宙斯那裡偷走了火，為此他受到永恆的折磨作為處罰。浪漫時期的詩人、畫家和小說家們對普羅米修斯這樣的角色既感困擾又難以抗拒，當時有些詩歌和卡通畫會拿他和拿破崙比較，因而衍生出布雷克（William Blake）所寫的《被縛的普羅米修斯》（*Prometheus Bound*）、凱撒雷爾（Jean Louis Cesar Lair）的《普羅米修斯的磨難》

（*The torture of Prometheus*）、珀西・雪萊（Percy Shelley）的劇作《解放普羅米修斯》（*Prometheus Unbound*），以及瑪麗・雪萊（Mary Shelley）極具影響力的小說《科學怪人》（*Frankenstein, or the Modern Prometheus*）。貝多芬抓住這兩個人物，創作〈墨菲斯托的跳蚤之歌〉（Mephisto's Flea-song）向歌德的浮士德致敬，並在 1801 年寫了〈普羅米修斯的造物〉（The Creatures of Prometheus）這首芭蕾舞曲。貝多芬是之後數十年內第一位用音樂來呼應這兩位傳奇人物的作曲家。

為何浮士德與普羅米修斯這兩個角色對 19 世紀的藝術家如此重要？對那些天賦異稟、與凡人世界格格不入而苦惱又疏離的天才而言，因為這兩個角色恰好是最適當的隱喻，而凡人代表著被神聖（或邪惡的）干預所授予的權力。貝多芬是音樂上首位浮士德：一位困頓、急躁、難以預料的藝術大師，他是音樂界的「拜倫勛爵」（Lord Byron）——憤怒、使壞、難以親近（他那如痴如醉的聽眾們絕對是這麼想像的）——但許多人還是爭相追隨其後，包括白遼士（1829 年的《幻想交響曲》和 1846 年《浮士德的天譴》）、孟德爾頌（1832 年的清唱劇《女巫之夜》〔 *Die erste Walpurgisnacht* 〕）、克拉拉・舒曼（1835 年《*Quatre Pièces Caractéristiques*》中的〈Le Sabbat〉）、孟德爾頌（1843 年的《*Szene aus Faust, der Tragodie*》）、舒曼（1853 年的《浮士德場景》）、李斯特（1857 年的《浮士德交響曲》）、古諾（1859 年的《浮士德》），以及馬勒（1906 年的《第 8 交響曲》）。

在新銳明星演奏家中，追隨貝多芬腳步最極端的例子，或許要算是義大利小提琴大師帕格尼尼（Niccoló Paganini）。謠傳帕格尼尼本人為了獲得在小提琴上過人的技巧，以及延遲無可避免的死亡，而與魔鬼達成一個浮士德式的協議，因為他在過世前拒絕臨終聖禮，以致他的遺體在逝世後 36 年才下葬，也導致這個傳言的神祕性大增。

西元前 5 世紀埃斯庫羅斯（Aeschylus）所述的普羅米修斯傳奇《普羅米修斯的束縛》（*Prometheus Bound*）中，叛逆的泰坦給人類的禮物包含文明所需的工具，除了火之外，還有文學、數學、建築學、醫學與科學。在被工業革命大軍包圍的 19 世紀初期，文學家與藝術家們對於文明的新貌展開激烈爭辯：更大的城市、更好的通訊方法，以及最終無可避免的，更具威力的武器與軍隊。貝多芬深覺他所

身處的好戰時代居然能激發靈感，寫了不少作品在謳歌為勝利而奮鬥（如 1807 年〈柯里奧蘭序曲〉、1810 年〈埃格蒙特序曲〉、1811 年〈史蒂芬王序曲〉、1813 年〈威靈頓的勝利〉），或整段音樂都有軍事的主題，例如在他某些交響作品中會有一些延長篇（特別是《英雄》與《第 5 號交響曲》）。

交響管弦樂團的技術隨著工業與科學的腳步一起邁步向前，貝多芬與舒伯特手中交響樂團的規模和音量隨著每次首演不斷地變大。貝多芬在 9 部交響曲大約完成一半的時候，就擁有低音大提琴聽候差遣，取代較弱的低音提琴來鞏固他音樂的基底，還有完整的弦樂組──介於 12 到 30 把小提琴、4 到 12 把中提琴，以及相同數量的大提琴。在 1808 年所寫的《第 5 號交響曲》中，他加入音域很高的短笛、音域很低的低音巴松管，以及 3 把長號，來應付氣勢磅礴的最終樂章所需的陣容。1813 年 12 月，他那令人激賞的《第 7 號交響曲》首演時，他自我超越地啟用由當時維也納知名的 4 位作曲家組成的小提琴組：史博、胡麥爾、麥亞貝爾（Giacomo Meyerbeer）、薩里耶利（Antonio Salieri）。（在通俗小說中，薩里耶利被離譜地指控為因忌妒莫札特才能而密謀殺害他的壞人。）當天晚上最受歡迎的曲子是第二樂章「快板」，它至今仍是大眾的最愛，更著名的就是這段音樂為 2010 年的電影《王者之聲：宣戰時刻》（*The King's Speech*）製造出動人的音樂高潮。這部交響曲創作時正逢拿破崙大軍從莫斯科撤退，雖然貝多芬並無意如此，但第二樂章沉重、送喪式的特點，自此便成為 50 萬名可憐法國士兵悲戚的喪鐘。

然而在《第 9 號交響曲》也就是最後一部交響曲強烈野心的驅使之下，貝多芬《第 7 號交響曲》的規模也被戲劇化地超越了。事實上，這龐大合唱交響曲的影子神聖而莊嚴地籠罩整個 19 世紀。

事實已經證明《第 9 號交響曲》第四樂章與最終樂章裡，首次有人將多樣性的元素融入交響樂團中，那就是在一個已經相當龐大的管弦樂大軍中，增加一個大型合唱團與 4 位獨唱歌手。然而像大型合唱團、獨唱歌手與管弦樂團這些組合，在巴赫的受難曲、韓德爾的清唱劇、莫札特的安魂曲，以及海頓的大型合唱作品中都是不可或缺的。而受到韓德爾與巴赫啟發的貝多芬，僅僅是把人們在清唱劇中期待的元素附加在交響樂團中。額外增加歌唱者的理由，不是為了用華麗的噪

音去填滿音樂廳，而是為了宣示貝多芬對未來的希望。

面對政治和社會給人的不確定感，在那 1 小時中，貝多芬對焦慮的答案是一個呼籲，呼籲人類應該像兄弟般喜悅地團結起來，並敬畏偉大的造物主。這最早是由德國啟蒙詩人席勒（Friedrich Schiller）在 1785 年所寫。附帶一提，所謂的兄弟情誼中，乞丐與王子應該是平起平坐的。貝多芬在 20 出頭時首度表現出將詩改造成音樂的興趣，當時拿破崙戰爭的陰霾尚未籠罩歐洲，它因此成為一種青春的夢想與成熟的勤勉兩者之間的奇異混合體。然而當最終樂章的交響大合唱〈歡樂頌〉（Ode to Joy）出現時，它是以兩場購票音樂會的形式在 1824 年 5 月呈現給世人——一場擠滿他的好友與崇拜者，而另一場卻幾乎是空的，那是由於大眾礙於它太具現代感而躊躇不前。不論如何，那絕對是所有 19 世紀音樂中最動聽且令人振奮的 18 分鐘。

貝多芬《第 9 號交響曲》最具意義的地方，並不是他將合唱團的元素帶進交響曲中，而是它向世人宣告交響曲身為一種曲式從此將可主宰一切，而且越大越好。這部不朽的新作同時也對後代作曲家們宣告著，交響曲現在已經有史詩的格局了。歷史上從未出現過任何能被年輕作曲家如此接受並追隨的號召，不論好壞與否，往後數十年將會是由音樂來負起改革人性、打造新的烏托邦，並領導藝術創作，將人類團結起來的任務。我這麼說一點也不誇張：19 世紀中期以後的作曲家確實認為那是他們該扮演的角色，而將他們整合起來的彌賽亞正是貝多芬。

人們發現即使到了現代仍很難撼動這項傳統。當柏林圍牆在 1989 年被推倒時，現場有一場貝多芬《第 9 號交響曲》的特別演出，並透過電視傳送到全世界，他們把「歡樂」（joy）這個字抽換成「自由」（freedom），賦予這非凡的事件（它的主辦單位堅信不疑）一種深度、普遍性與意義。

諷刺的是，在貝多芬的《第 9 號交響曲》之後，從白遼士到華格納等作曲家們，皆沉迷於荒謬地誇大他們的作品對後代世人的重要性，而後來的貝多芬卻與他們完全相反。

在貝多芬人生的最後 2 年，幾乎全聾且因病重而長時間臥床不起，他躲進自己隱蔽的聲音世界裡，創作出 6 首驚人且有著無與倫比張力的弦樂四重奏，它們

的現代感並非以 1826 年的標準來評斷，而是以一個世紀之後的標準。這些晚期的四重奏幾乎像是令人尷尬的私生活，就好像他自己在紙上研究一些折磨腦袋的心智遊戲，或把他自己從難以忍受的哀傷中抽離出來一樣。貝多芬大部分的同儕友人並不了解，是什麼原因造就出這些晚期四重奏作品，這就好像 1930 年代的人搭乘時光機回到 1826 年，然後對著困惑的聽眾演奏 20 世紀的音樂一樣。貝多芬真的能預見未來的音樂嗎？如果真是如此，那他的視界是既陰鬱又不安的。這些晚期的四重奏作品有種音樂上的疏離感，一種沒有溫暖的強度，看來過去數十年來音樂的歡愉準則即將被淘汰，取而代之的是不計任何代價要去試驗和聲可能性的急迫感：那是一種惴惴不安的美。

ㄚ

貝多芬在 1827 年過世之後，音樂家們很自然地分成兩種方向，一種是尋求大眾的歡迎，另一種是選擇當一名自己事業的烈士，為捍衛無比重要的藝術而受折磨。這是一個至今仍爭論不休的議題。

在貝多芬晚年階段，當時最受歡迎的作曲家並不是貝多芬，而是一位叫羅西尼（Gioachino Rossini）的義大利作曲家，就連在貝多芬居住的維也納也是如此。他那輕如羽毛且風靡全球的通俗歌劇，像是《賽維亞的理髮師》（*The Barber of Seville*，1816），充滿笑聲的俏皮鬧劇與琅琅上口的旋律曲調，照理說比較符合一般大眾對「歡樂頌」的定義。這兩位作曲家曾在薩里耶利的熱心撮合下見過一面，因為貝多芬耳聾，以致所有交談都必須用筆記錄下來，因而留下了逐字稿。當時貝多芬一邊恭賀羅西尼事業上的成功，卻又一邊警告他不要再寫通俗歌劇以外的音樂，因為「他的特質並不適合」。顯見不同類型作曲家之間的職業法則大不相同，這點在他們 1822 年短暫的交手中益發明顯。而這樣的對立，在現代那些自詡為「嚴肅」作曲家與「跨界」作曲家之間也是層出不窮。

德國的舒曼（Robert Schumann）和他的朋友孟德爾頌都是貝多芬的傳承者，他們像舒伯特一樣屬於較溫和的仿效者，並非透過羅西尼式的通俗歌劇來吸引聽眾，而是以愛情、藝術和人生這種可以享受當下的主題，去反映那些苦澀與歡樂

的溫柔情感。雖然孟德爾頌與舒曼都沒有用藝術征服世界的野心，兩人卻還是難逃情關的折磨。

孟德爾頌是 19 世紀最著名的天才年輕音樂家，年僅 16 歲就寫出精彩的弦樂八重奏，17 歲時用管弦樂向莎士比亞的《仲夏夜之夢》致敬，而且令當時聽到的人無不目眩神迷。事實上，這兩部作品至今仍是百家爭鳴、強敵環伺的 19 世紀音樂精選中最常被演奏的樂曲。孟德爾頌晚年為一部戲劇創作配樂，並為其中一幕婚禮場景寫了〈結婚進行曲〉——這首曲子至今已在千百萬人的婚禮上亮相過。

然而，孟德爾頌依舊得去對抗人性勢利與偏執的陰暗面，事實上，他的音樂太受聽眾喜愛——特別是繁榮強盛的英國中產階級和維多利亞女王，之後他與女王也成為好友——光憑這一點就足夠讓他受到攻擊。批評他的人通常是由反猶太主義者策動，將他歸類為老氣或是缺乏原創性的音樂家——原創性是音樂歷史中最天花亂墜的特質，如果不嫌冗長的話，不妨看看華格納（Richard Wagner）在他 1850 年嚴厲的〈音樂中的猶太成分〉（The Jews in Music）文中一段相當典型的評論：

> 貝多芬，我們最後一位真正的音樂巨擘，致力於最高的期盼，並成為創造奇蹟的導師，透過他鋒利、可塑性高的聲音想像力，清楚明確地表達那難以言喻的情感。而孟德爾頌剛好相反，將這成就降低為模糊且虛有其表的形式，他那可笑的花俏不時對我們閃動著微光，確實惱人，然而我們的內心對獨特的藝術視野與那崇高人性的懷念，即使只是謙卑地微薄希望，也是難以觸及……我們當代音樂風格的貧乏與異想天開，即使不是孟德爾頌所帶來，也是因他的努力而推至最高點，他致力於用有趣且意氣風發的音調，說出那模糊且內容貧乏的話語。

1889 年，孟德爾頌的神劇《以利亞》（Elijah）在英國獲得熱烈歡迎，以致蕭伯納（George Bernard Shaw）嘲諷它的「主日學感傷」（Sunday-school sentimentalities）和它的「音樂學裝飾性」（Music-school ornamentalities）。

　　有一位與孟德爾頌恰恰相反的作曲家，他對貝多芬的召喚銘記在心並全力捍衛，早期走「著魔大師」的路線，渾身帶刺並充滿被誤解的焦慮，他就是法國火把白遼士。

　　除了法國人之外，白遼士也可算是德國人，因為他是如此熱衷於貝多芬的王者地位。他同時也飛蛾撲火般地沉醉於地位崇高的文學指標人物，如史考特爵士（Sir Walter Scott）、拜倫勛爵、歌德與莎士比亞等人。他對於像戲劇《羅密歐與茱麗葉》中的羅密歐這種浪漫英雄的情感投射，不只點燃了他的音樂靈感，更加強他對莎士比亞劇中一位女主角史密森（Harriet Smithson）瘋狂渴求的愛慕。提醒您，如果沒有這 12 年對史密森的痴迷，1830 年世上將不會出現白遼士極具影響力的《幻想交響曲》（Symphonie fantastique）、清唱劇《羅密歐與茱麗葉》、歌劇《特洛伊人》（Les Troyens），《比亞翠絲和班尼迪克》（Béatrice et Bénédict），以及他的改編作品《李爾王》與《哈姆雷特》。1832 年 12 月，他在巴黎首演了《幻想交響曲》的續集《重生》（Le retour á la wie），其中有一段關於莎翁劇《暴風雨》的幻想曲，在這場演出中他終於見到了仰慕已久的史密森，然而她對於自己常被寫入白遼士的作品似乎感到有點驚訝。他們維持了一段狂烈但不切實際的婚姻，最後緊張的關係在生活中爆發，儘管事實上兩人並不會說對方的語言。

　　比較白遼士於 1837 年所寫的《紀念亡靈大彌撒》或《安魂曲》與貝多芬早 13 年前寫的大型合唱交響曲，不難發現創作大規模音樂的野心已明顯增加的鮮明例證。它至少需要 200 位歌者、一個由 108 位樂手組成的弦樂組、20 位木管樂手（包括 2 位英國管樂手和 8 位低音管樂手）、12 位法國號手、8 位短號手、12 位小號手、16 位長號手、6 位低音號手、4 位奧菲克萊德號手（ophicleides 是一種介於下低音號與 16 年前申請專利的薩克斯風原型樂器之間的過渡樂器）、10 位定音鼓敲擊手（負責 16 面鼓）、4 面鑼、2 個低音鼓以及 10 對鈸。陣仗之大，就連最大手筆贊助的貝多芬《第 9 號交響曲》演出，也僅需要微薄的三分之一人手即可。然而貝多芬交響曲的靈魂深處，藏有一種受到善良神性所引領而通往美好文明的視野；但一生皆為無神論者的白遼士，卻嘗試去喚起音樂裡的啟示錄與最終審判。音樂的角色在幾年之間，從娛樂人類與造物主的僕人，轉變成比人神更深沉的體

驗。李斯特與華格納崇拜白遼士，這也能解釋許多發生在 19 世紀後半段的故事，一些我們會在下個章節展開的炙熱劇情。

白遼士從不忘提醒那些願意傾聽他的煩惱與逆境的人，也不忘在他的音樂中吸收試煉的養分，而他的許多作品也都極具聆聽價值。不過他與家人的關係卻似乎被厄運籠罩與困擾著，他兒子在 1867 年離世時，也等於是帶走了傷心欲絕的白遼士。不過以當時的標準而言，他活到相當長壽的 66 歲，而且以指揮家、樂評家和巴黎音樂學院首席圖書館長的身分過著不錯的生活。至少比起舒曼忍受惡夢般的生存，他簡直像是漫步在林中；而令人訝異的是，舒曼的音樂卻比白遼士更安寧與溫暖。

在一群推動鋼琴成為 19 世紀不可或缺的樂器的作曲家當中，舒曼是其中一人。他的許多鋼琴作品給人的溫柔寧靜感，並非受到太多貝多芬戲劇性的影響，而是從一位較少人提及的愛爾蘭作曲家費爾德（John Field）身上得到啟發。費爾德最初在倫敦闖出名號，後來移居到俄羅斯凱薩琳女皇的帝國首都聖彼得堡。費爾德是個不知為何被人低估的作曲家，但卻對當時其他作曲家有深遠影響。後人欠他一個「鋼琴夜曲創始人」的名號，夜曲（nocturne）是蕭邦和後來作曲家非常喜愛的一種曲式，他創作的鋼琴樂音流暢迷人，成為 19 世紀作曲家呈現鋼琴這項樂器的大致風格樣板。匈牙利作曲家與鋼琴大師李斯特在 50 年後描述費爾德的鋼琴音樂時，下了極具詩意的結論，稱讚這位愛爾蘭人精確地捕捉到世紀初浪漫主義運動的精神：「那隱約的嘆息在空氣中飄散，輕柔地哀嘆著，並漸漸地溶解在美妙的憂鬱中。」而在那美妙的憂鬱之外，彷彿有什麼若有似無地在進行著。費爾德的夜曲就這麼餘音繞梁地進入下個世紀，從此與海頓和莫札特時代分道揚鑣。

費爾德的夜曲不是一趟旅程，而是心情的風景畫，他屏棄之前半世紀以來奏鳴曲式那種建築式的結構，讓他的熱情隨著狂想在琴鍵上自由發揮，其可能性——就是喚起一種難以捉摸的音樂氣氛——深深烙印在許多作曲家心中並結出豐碩的果實。

1812 年費爾德的首部夜曲集在他移居的第二故鄉俄羅斯出版，當年拿破崙對俄羅斯的殖民大夢被掩埋在大風雪、火災、飢餓與疾病的高山巨石下。費爾德在

這之前兩年迎娶了他的鋼琴學生佩舍（Adelaide Percheron），兩人一同展開巡迴鋼琴演奏家的生涯。這聽起來像是個依稀耳熟的故事——一個我們很快會談到，有著相同熱情與專業合作關係的一對鋼琴作曲家——舒曼與他的妻子克拉拉・舒曼——這個獨特的例子代表一個很重要的概念，即 20 世紀之前的女人如何追求音樂上的專業生涯，而這獨特的例外或許要感謝鋼琴。

<div align="center">𝄢</div>

　　19 世紀早期是業餘音樂家開始茁壯的新時代，不論是專業與業餘的音樂活動，像群眾運動般集中在鋼琴這項樂器上。在留聲機與收音機出現之前，鋼琴是許多中產階級家庭裡唯一的樂器，直到二次世界大戰之前，無數家庭都有在家演奏分享音樂的習慣，中產階級驕傲地在客廳放置工廠生產的鋼琴，並需要他們能彈奏的樂曲。而從費爾德、貝多芬等作曲家開始，都很樂意為如此大量的需求效勞，這也提供讓女性發展作曲與演奏的機會——去追求一個過去完全被排除在外的夢想。其實從很早開始，女孩就常常要學習鋼琴技巧，而且鋼琴音樂能私下在家創作，並交給允許女性創作的出版商來印製成樂譜，並在適當時機公開演奏，但仍有少數滿懷敵意的父母會堅決反對。

　　孟德爾頌的姊姊芬妮（Fanny）和他接受一樣的音樂薰陶，他們共同的音樂教師澤勒（Carl Zeller）在 1816 年寫給歌德的一封信提到，他們的父親亞伯拉罕（Abraham Mendelssohn）「有很可愛的孩子，而且他的大女兒能演奏巴赫的曲子，她真是一個特別的孩子。」隨著她的天分逐漸被挖掘，家人對她選擇音樂作為事業的反對聲浪也越來越大。孟德爾頌用自己和同為藝術家的姊夫亨澤爾（Wilhelm Hensel）的名義為芬妮出版了一些歌曲，而亨澤爾對於妻子在鋼琴上的創作及偶爾的演出生活給予很大的支持。她的音樂十分愉快怡人——包含舒伯特傳統式的精緻歌曲，例如〈渴望〉（Die Ersehnte）、描寫一年中各個月分特色的鋼琴獨奏曲〈年〉（Das Jahr），以及媲美孟德爾頌非常著名的流行曲集《無言歌》（*Songs Without Words*）——而她年僅 42 歲就離世，也帶走了那足以挑戰許多維多利亞時代女作曲家神話的音樂天賦。

　　然而事實是，要成為像珍‧奧斯汀、勃朗特姊妹（Brontës Sisters）或艾略特（George Eliot）那樣傑出的女小說作家，也許只要有好的閱讀與寫作能力；然而對音樂家而言，如果沒有經年累月的指導與專業知識，想要寫出如交響曲或歌劇這種大規模曲式的作品，實際上是不太可能的。因此「訓練」正是阻礙 19 世紀女作曲家邁向頂尖的最大一道屏障。

　　在 1838 年，28 歲的舒曼為了向小說家霍夫曼（E. A. T. Hoffmann）作品中一位音樂家克萊斯勒（Johannes Kreisler）致敬，而創作了一首分為 8 個部分的致敬曲。霍夫曼是貝多芬的愛好者，也是《胡桃鉗》（*The Nutcracker*）、《柯碧莉亞》（*Cappelia*）及《霍夫曼的故事》（*The Tales of Hoffmann*）的作者。雖然舒曼將《克萊斯勒偶記》（*Kreisleriana*）獻給他的好友蕭邦，然而它其實是獻給克拉拉‧舒曼的音樂情書，一位他即將迎娶回家的年輕女孩，儘管克拉拉‧舒曼的父親策動法律程序來反對。克拉拉‧舒曼除了滋養與啟發丈夫的靈感之外，甚至也要承擔多年來折磨著丈夫、甚至迫使他嘗試自殺而早逝的精神疾病。除此之外，克拉拉‧舒曼還是位出色的作曲家，年僅 17 歲就以驚人嫻熟的技法寫出令人難以忽略的鋼琴協奏曲。在她獻給丹麥女王阿瑪莉亞（Caroline Amalie）充滿熱情的 6 首歌曲集中，在裊繞的吟唱〈恬靜的荷花〉（Die stille Lotusblume）中，以令人驚奇的藍調風味和弦開場達到高潮，隨後她成為當時最有名的音樂會演奏家之一。在長達 60 年的舞台生涯中，她孜孜不倦地擁護著丈夫，以及布拉姆斯和蕭邦的音樂。我希望將來有一天，克拉拉‧舒曼對西方音樂的巨大貢獻和她為了追求最高深的音樂而排除萬難的勇氣與決心，都能被後人更清楚地看到。虧欠克拉拉‧舒曼最多感謝的作曲家應該要算是蕭邦，她第一次見到他是在巴黎，當時克拉拉‧舒曼年僅 12 歲，她彈奏了蕭邦其中一首精巧的夜曲（opus 9，no.2）。

　　在那些追隨貝多芬腳步的年輕作曲家中，蕭邦的影響力是最晚爆發的，原因就像貝多芬晚年所寫的那些弦樂四重奏，蕭邦的音樂極度隱私。他寧願在小型沙龍和私人寓所演奏，儘量避免在逐漸蔚為風潮的大型音樂廳演出，因此他的名聲

是由個人與樂迷之間口耳相傳。照理說他在這方面比較像是位小說家而非作曲家，人們彷彿像是發現新的神祕愛情似的愛上他的音樂。

聽過貝多芬那倉皇紊亂的內心戲，或白遼士戲劇化的虛張聲勢之後，這時聽蕭邦的音樂，就好像有人打開一扇窗戶，讓新鮮芳香的晚風徐徐吹來一樣。雖然定居於法國，但蕭邦的作品卻處處瀰漫著對祖國波蘭的鄉愁。不像羅西尼、凱魯畢尼（Luigi Cherubini）、麥亞貝爾等許多外籍作曲家們為了提升事業高峰，以及接觸利潤豐厚且巴黎人情有獨鍾的歌劇，而被吸引到巴黎，蕭邦是因為受到家鄉的政治壓迫，以難民身分遷往法國。他極度風格化地運用波蘭民謠舞曲——「馬祖卡」（mazurkas）與「波蘭舞曲」（polonaises），去抒發他對於當時已被俄羅斯帝國併吞的波蘭的想望，雖然這些舞曲是為了喚起對鄉村舞蹈的回憶，然而蕭邦的音樂註定是要被用來仔細演奏與聆聽，而非只是為了替舞蹈伴奏。

蕭邦身處 19 世紀音樂的關鍵支點上，他那超過 60 首真情流露的馬祖卡音樂，像是寫給他無緣再見的家鄉的情書，他期望 19 世紀後半段所有歐洲作曲家都能從家鄉民謠音樂中找到靈感，尤其是那些為了擺脫帝國枷鎖而掙扎奮鬥的國家。

在他的 21 首夜曲與 27 首練習曲中，為了讓聽眾能聆聽更美妙的音樂，蕭邦試圖為當時演奏者的技巧熟練度設定一個令人咋舌的標準，因而也開啟鋼琴的黃金時代。他樹立的榜樣對於德布西、拉威爾（Maurice Ravel）和 20 世紀的爵士鋼琴傳奇艾文斯（Bill Evans）等人的影響力，至今證明是十分巨大的。蕭邦豐富與充滿野心的和聲、兩手錯綜複雜地交織互換，他的音樂眺望未來，一口氣把前人如葛路克、莫札特、海頓和早期貝多芬建構的主要色彩遠遠拋在後頭。經過一段時間的簡約之後，蕭邦再次反過來往複雜的方向輕輕推了音樂的鐘擺。

即使蕭邦的音樂帶有某種精緻與溫柔，但它仍代表優雅與高尚、理性與感性的時代最終的謝幕。這個時代的英雄除了被低估的費爾德，還有莫札特與巴赫，對這些作曲家而言，創作的尊嚴才是全部。貧弱的健康問題終身困擾著蕭邦，在他生命的最後 3 年，身體虛弱到甚至需要 24 小時的照護，最後因肺結核在 1849年逝世。他最後的公開音樂會是為了波蘭難民募款，在 1848 年 11 月於倫敦市政廳舉行。雖然他最終未能如願死在家鄉，但他的心卻從未離開過。

　　1848 年，蕭邦生前最後一場音樂會那年，正是巨大政治動盪橫掃歐洲的革命年，其中一位名叫華格納的年輕叛軍，為了爭取社會改革而在德國德勒斯登（Dresden）起義。動亂正在醞釀中，而那個始於懼怕世界末日的時代將會結束，取而代之的是一個在音樂中上演的末日戲碼，而放火的那隻手，和在德勒斯登街道上拿著火把的手是同一人的。

# 5

# 悲劇時期

## 1850－1890 年

「這些文字是要讓大家知道，裡面所說皆為我的人生，因而我是這裡的主人翁，而非他人。」這是科波菲爾（David Copperfield）在狄更斯（Charles Dickens）於 1850 年出版的《塊肉餘生記》裡的開場白。這是一本關於命運扭曲與轉折的小說，它是一本英國小說，而非德國、義大利、法國或俄羅斯的，雖然從頭到尾都是苦難，但所幸最後的結局皆大歡喜，以在新世界的全新開始作為科波菲爾堅忍與誠懇毅力的獎勵。

對音樂而言，**19 世紀的後半段也都和命運有關**，雖然音樂的方向幾乎全被德國人、義大利人、法國人與俄羅斯人主導，然而**悲劇勝利了，一切終將走向死亡**。事實上，19 世紀後半段的歐洲大陸作曲家完全被死亡與命運的主題迷住，在那些寫於 1850 到 1900 年之間的音樂中，很難找到一首不是探討死亡或命運的。當作曲家能將兩者整合在一起時是再高興不過了，在一齣歌劇裡，他們心甘情願地奔向一段上天註定的戀情。

然而這些維多利亞時代的作曲家並不知道命運即將給他們一記當頭棒喝，正如 1851 年在倫敦舉辦的萬國工業博覽會中，那些未來科技對 600 萬名來訪遊客所展現的預言性承諾，未來將只有兩個重點：科技，以及歐洲以外的世界。

如果你想要找出音樂上開始熱衷死亡與命運主題的起點，那麼選擇白遼士的《幻想交響曲》應該錯不了，它於 1830 年在巴黎首演，雖然被稱為交響曲，但白遼士是想用這五個樂章的管弦幻想曲來訴說一個沒有文字的故事，一個以夢境作為開頭的故事（在 19 世紀，這個夢不意外地變成了惡夢）。他所寫的介紹解釋道：

> 作者設想一位年輕音樂家受到道德疾病的煎熬，而知名法國作家夏多布里昂（François René de Chateaubriand）曾稱這疾病為「激情的浪潮」，年輕音樂家見到他心中理想完美的女人，並熱切地墜入情網。奇怪的是，他摯愛的身影僅有一次帶著一段音樂主題來到他的心裡，而這也瘋狂地讓他憶起她的高貴與羞怯。這充滿旋律性的影像和它的模樣，像是偏執狂似的不停追逐著他。這就是在交響曲中每個樂章不斷出現那開頭旋律的原因。從夢幻般的憂鬱狀態，經由一陣陣莫名喜悅的干擾，然後帶著對憤怒與忌妒的爆發，轉變

到神智不清的激情，然後回歸溫柔。它的淚水、它的宗教慰藉——所有這一切建構了第一樂章的主題。

這幾乎要把我所有的情感都跟著耗盡了。然而這一點倒是值得關注，既然我們已經見識了這位讓白遼士神魂顛倒的女主角，而這首曲子除了是為愛爾蘭女演員史密森所寫，也是節錄自他一年前參加清唱劇比賽時寫的一首曲子，也就是他所謂「固定樂思」（idée fixe）的概念。這首清唱劇的曲調描繪十字軍東征時悲慘的穆斯林公主艾兒密里亞（Erminia）。作曲家回收自己所寫但尚未尋得知音的好曲子也並不稀奇。《幻想交響曲》的音樂敘述進行到一場舞會（或者如白遼士所描述的，一場節日狂歡），一個描繪著牧羊人的溫和鄉間場景，讓人聯想到貝多芬的《田園交響曲》。接下來兩個樂章淪落至驚悚的黑暗。首先是「步向斷頭台的路上」，我們的英雄用鴉片毒死自己，然後陷入發燒與昏睡狀態，並眼見自己親手謀殺了痴迷的對象，被正式逮捕並成為在斷頭台旁目睹自己遭到行刑的旁觀者——以一種半滑稽的音樂效果來描繪他的頭被刀砍下。這份清白而遲到的愛在來世仍會遭受折磨，因為壓軸是一場叫「女巫的安息日」的惡夢，表面上是要為無頭的藝術家舉辦喪禮，但真正的目的是護送那不幸的女孩到地獄，用一種發狂似的陰險，進行一場古怪又惡毒的表演。

這樣看起來，後來出現這半情色、且地獄般懲罰的畫面是白遼士對史密森的復仇，藉以報復她既沒有回應他所寫的愛慕思念信件，也不願意見他一面，還有史密森與經紀人有一腿的謠傳，即便那很可能只是她眾多名流仰慕者的其中一位。仰慕者名單相當可觀，包括雨果（Victor Hugo）、德拉克羅瓦（Eugène Delacroix）、戈蒂耶（Théophile Gautier）還有大仲馬（Alexandre Dumas）。天曉得當這位可憐的女人最終在巴黎音樂廳裡聽到白遼士的曲子並看到曲目解說時，她是怎麼想的，不過至少這並沒有影響到3年後她與白遼士的婚禮。

白遼士的《幻想交響曲》融合命定的愛情、惡夢般的混亂，以及管弦樂說明敘事等特點，這種嘗試也如我們所看到，是點燃當時許多作曲家想像力的導火線。白遼士對史密森的迷戀遠遠超越理智，他將無可避免的把眼光轉向《羅密歐與茱

麗葉》這部可以說是史上最偉大的浪漫愛情悲劇，事實上她也的確在巴黎奧德翁劇院演出莎士比亞的劇作，那個當初讓白遼士第一眼看見她就無法自拔的地方。白遼士的作品《羅密歐與茱麗葉》（1839）是一部大規模的戲劇合唱交響曲——規模相當於貝多芬《第9號交響曲》，再加上一個故事與人物角色。

　　白遼士並非唯一對這個賺人熱淚的愛情故事著迷的人，羅密歐與茱麗葉兩人苦悶的困境，就好像是 19 世紀音樂的壁紙一樣：不論你從任何角度看它，幾乎都潛伏在背景中，一個又一個 10 年過去，由此陸續衍生出許多不同的形式、規模與樣板。那兩小無猜與性的召喚所帶來的巨大化學反應、那排除萬難的迫切思念、彼此敵對的家庭、無法避免的災難、自我了斷，以及最終的共赴黃泉，或多或少總結了完美的 19 世紀式情節的所有元素。白遼士本人於 1834 年在佛羅倫斯看了貝里尼（Vincenzo Bellini）的歌劇《卡普萊特與蒙特鳩家族》（*I Capuleti e I Montecchi*）演出之後，開始更加肯定自己的努力不懈，這是在當時許多根據羅密歐與茱麗葉的故事所寫的歌劇之一。其中古諾（Charles-François Gounod）於 1867 年所寫的《羅密歐與茱麗葉》最為著名和成功，這齣戲當年分別在巴黎、紐約與倫敦舉辦三次重大的開幕首演。較後來的製作是在柯芬園（Covent Garden）的皇家歌劇院演出，當時劇中的男女主角尼科里尼（Ernesto Nicolini）與帕蒂（Adelina Patti）兩位各自已婚的演員，卻假戲真做地墜入情網，在一場陽台的戲裡親吻彼此的嘴唇共計 29 次，此事震驚了維多利亞女王時代的倫敦民眾並造成轟動。他們後來一起定居在帕蒂位在威爾斯克雷格諾斯（Craig-y-Nos）的新歌德式城堡，帕蒂在那裡建造自己的歌劇廳。後來謠傳城堡裡鬧鬼，住著帕蒂、尼科里尼和作曲家羅西尼的冤靈（羅西尼葬在巴黎，而帕蒂要求將自己葬在他旁邊），還有當這座城堡在 1922 到 1986 年間被當成醫院使用時，死於肺結核的孩童們的靈魂。

　　然而最著迷於白遼士對歌劇《羅密歐與茱麗葉》交響樂器設定的人，非華格納莫屬，他在自己 1865 年的歌劇《崔斯坦與伊索德》（*Tristan und Isolde*）中把這種設定當成他的風格樣本。

　　可以確定的是，白遼士的氣質與 19 世紀歌劇的賣點——命定的愛情、死亡與命運——是十分契合的，即便他的氣質與製作歌劇所需的耐心及共同合作的過程

有些牴觸。他的歌劇代表作是史詩抒情悲劇《特洛伊人》，這是一部重述特洛伊城的淪陷，以及特洛伊英雄埃涅阿斯（Aeneas）與迦太基皇后蒂朵（Dido）自殺式私通、充滿激情的豪華歌劇。這兩人的戀情並沒有跟這部歌劇持續得一樣久，它那令人難以置信的 5 個半小時長度，成為這部歌劇難以在白遼士有生之年完整上演的眾多阻礙之一，最後終於在白遼士去世後 52 年的 1921 年才首度完整上演。

ϓ

沉浮在革命、公社、傳染病與戰爭之間的巴黎，就像是 19 世紀的賭城拉斯維加斯，其歌劇製作富麗堂皇的規模，全仰仗那蜂擁而至、金光閃耀的上流社會場景。全歐洲的歌劇作曲家們都被它的浮華與魔力，以及能脫離音樂困境並致富的美好前景所吸引。凱魯畢尼（Luigi Cherubini）就是其中一位，生於義大利佛羅倫斯的他，後來能夠活躍在巴黎，憑藉的是他見風轉舵的政治敏銳度，在革命前、革命時與革命之後，周旋在得勢的政治陣營之間。總之，他在巴黎生產了 18 部歌劇，其中包含具有典型政治味的《兩天》（*Les deux journées, ou Le porteur d'eau*），它對當時的政治爭議毫不掩飾地重新想像。後來斯蓬蒂尼（Gaspare Spontini）跟隨他的腳步來到巴黎，斯蓬蒂尼是約瑟芬女王最喜歡的作曲家，他在 1807 年寫的《貞潔的修女》（*La Vestal*），是他在巴黎 8 個首演中公認最好的一部作品。已成名的義大利作曲家羅西尼也於 1824 年搬到巴黎，並在那裡發表了 5 部歌劇作品，其中包含《威廉·泰爾》（*William Tell*）。事實上，麥亞貝爾與奧芬巴哈（Jacques Offenbach）是兩位原本叫雅各（Jacob）的德國猶太人所取的筆名。他們兩人的作品在 1830 與 40 年代席捲巴黎歌劇界，麥亞貝爾的宏觀視野，尤其是《惡魔羅勃》（*Robert le diable*，1831）、《胡格諾教徒》（*Les* Huguenots，1836）及《先知》（*Le Prophete*，1849），使他成為一位富裕且老練的巴黎名流——這些是 19 世紀世界上最被頻繁演出的新歌劇。同一時期，奧芬巴哈於 1880 年過世前也在巴黎寫了至少 98 部輕歌劇（operettas），其中像是《奧菲歐在地獄》（*Orpheus in the Underworld*）、《美麗的海倫娜》（*La belle Hélène*）及《巴黎人的生活》（*La vie parisienne*）都受到熱烈歡迎，甚至在不甚富裕的圈子裡也是。

　　儘管奧芬巴哈的通俗輕歌劇普遍受到喜愛，巴黎人對於歌劇的認知和它的社交意義，仍然可說是某種奢華的象徵。然而在義大利，歌劇與大眾的距離並非遙不可及，因為那是一種很受歡迎的藝術形式。我說的「很受歡迎」不是指有些人喜愛它，我指的是幾乎所有市民都知道最近上演的歌劇曲目。如果你住在 1850 年代的杜林、米蘭或那不勒斯的話，那麼歌劇就好比是你的 iTunes 或是你的電視。在今日看來似乎有點奇怪，因為就我們所知，現代歌劇即使是優待票價都高達 100 英鎊，但在 19 世紀的義大利，歌劇卻只是日常的娛樂消遣。

　　在學者布列寧（Tim Blanning）分析歌劇音樂與觀眾的研究著作《音樂的勝利》（*The Triumph of Music*）中，精準地總結了義大利的歌劇狂熱規模，以及它在每個社區所扮演的關鍵角色：

　　　　歌劇院裡不只是一座舞台與觀眾席，經常還有咖啡館、餐廳、賭場和讓人們聊天社交的公共空間，許多人甚至一個星期要去 4 到 5 次。從 1815 到 1860 年間的義大利，全歐洲沒有一個國家像它一樣，歐洲歷史上也未曾出現過像當時一樣多的歌劇演出。米蘭共有 6 座戲劇院有常態的歌劇表演，那不勒斯共有 5 座，外加一個臨時會場。

　　歌劇除了是義大利人民的靈魂，也是工作之餘的主要消遣。有 3 位作曲家的歌劇作品主導了 19 世紀前半段的義大利，分別是羅西尼、董尼采第（Gaetano Donizetti）和貝里尼。然而沒有一位能像威爾第（Giuseppe Verdi）一樣擄獲全義大利人民的心。他的第一部強檔作品是 1842 年上演的《拿布果》（*Nabucco*）。威爾第的歌劇天王地位維持近半個世紀之久，而他早期的作品包含《拿布果》在內，皆謹慎地挑選故事情節，暗中掀起義大利人民自治的欲望，這個運動即後來所謂的「復興運動」（Risorgimento）；拜它所賜，威爾第成了政治與文化的典範。

　　像媚俗的前輩董尼采第一樣，威爾第前 6、7 部歌劇最關心的是如何讓觀眾在歷史或傳奇故事的劇情起伏中，給他們一系列出色的獨唱與合唱，這些故事通常描寫英雄主義、自我犧牲，以及藐視鄰近強權、草寇、山賊、強盜、卑鄙惡棍

等。他們和 1930 到 60 年代的好萊塢電影差不多，戰爭場面都很浩大，尤其是惡霸被小蝦米打得落花流水的戲碼，因此祕魯部落族人挺身反抗西班牙征服者（《阿爾西拉》〔*Alzira*〕，1845）、卑微的聖女貞德對抗殘暴的英國人（《聖女貞德》〔*Giovanna d'Arco*〕，1845），或勇敢的倫巴第人來者不懼（《倫巴第人在第一次十字軍東征中》〔*I Lombardi alla prima crociata*〕，1843，以及《萊尼亞諾戰役》〔*La battaglia di Legnano*〕，1849）等等都是典型之作。然而後來大約在 1850 年，威爾第的歌劇跑車開始換檔。

不論是威爾第嗅到觀眾亟需新鮮感，還是他內心深處想要改變的衝動，結果就是他開始將注意力放在當代議題與劇情線的新方向，即使那些劇情表面上是以前設定的。這個新作法遭致的反感沒有比興奮少，至少在一開始是如此：《斯蒂費利奧》（*Stiffelio*）於 1850 年 11 月在第里雅斯特（Trieste）首演之後，惹來公開譴責與實質審查，這個故事是描述一名新教牧師學習寬恕與人通姦的妻子的過程。這是改編自一年之前才出版的劇作，是近代才確定而非遙遠又安全的古代故事。他的下一部作品《弄臣》（*Rigoletto*）也是根據雨果被禁的近期作品《國王尋樂》（*Le roi s'amuse*）所改編。雨果的《國王尋樂》是在諷刺一位不道德且腐敗的國王——雨果心裡想的是法國最後一位國王路易‧菲利普一世——也因而遭遇相關單位更多的刁難；在這個例子中，威尼斯主管堅持移除其中幾場戲，並更改時代設定。另一場關於命運與復仇的悲慘情景劇《遊唱詩人》（*Il trovatore*）緊接著在 1853 年 1 月推出，上演之後立刻成為史上最受歡迎的歌劇之一；即便如此，威爾第眾多的崇拜者也沒來得及準備在僅僅 3 個月後的威尼斯迎接他下一部驚人之作：《茶花女》（*La traviata*）。

《茶花女》描述一對年輕情侶命中註定的愛情故事，遭受長輩干涉反對，以及他們難以結合的命運——這裡又再度仿效《羅密歐與茱麗葉》的情節——全劇在那曾一度淫蕩的女主角薇奧莉塔（Violetta）痛苦並具象徵性地從肺結核解脫時達到高潮。歌劇劇名直譯大概是「迷途婦人」的意思，用現代的口語也許會翻成「蕩婦」。歌劇《茶花女》是根據當時一本由小仲馬所著的暢銷小說《茶花女》（*The Lady of the Camellias*）改編而成，卻在一開始就面臨道德輿論的挑戰。威爾第在死

亡與命運之外還加上性的主題。威尼斯當局要求歌劇的時代背景要設定在至少150年前，以降低可能帶來的衝擊；而3年後，維多利亞女王受幕僚建議不要參加倫敦的首演，以免被人認為是在幫它的「不道德」背書。即便《茶花女》一開始具有不少爭議，最終它仍以實力掃除所有質疑，迄今為止總共有超過20部改編自《茶花女》的電影問世，它也是史上第二常被演出的歌劇，僅次於第一名莫札特的《魔笛》。

當然，像《茶花女》這樣的故事可以讓19世紀的觀眾一魚兩吃，一方面可以旁觀他們覺得淫蕩的行為，另一方面當看到這個沉溺其中的傻女人死於可怕的疾病時，又產生虛偽的道德感。薇奧莉塔斷氣前從容告別她那美如天仙的容貌，讓每個毫無招架之力的觀眾心都碎了。如劇中的詠嘆調「再會了，我那過去既可愛又快樂的美夢」。

墮落女人的形象之所以能蔓延在19世紀後半期眾多歌劇、小說和繪畫中絕非巧合，男性的購買力隨著中產階級成長而增加，也造就了驚人的賣淫市場。社會歷史學家沃考維茲（Judith Walkowitz）在她權威性的著作《賣淫與維多利亞社會》（*Prostitution and Victorian Society*，1980）中曾計算過，在19世紀的工業化城市裡，平均每12位成年男性就需要一名妓女的驚人數據，茶花女選擇正面對抗性的偽善：也就是每個女人都有她們的價碼，但這是必須被譴責的。女主角薇奧莉塔的死，用意在把廉恥打進觀眾的心裡，就像最後一場戲裡對她愛人的父親一樣。對一個名聲地位僅次於義大利復興運動英雄加里波底（Giuseppe Garibaldi）的人而言，單槍匹馬地去改變主流社會價值是很大膽的嘗試。威爾第明白，藉由情感交織的道德寓言來傳遞真理，歌劇方能發揮最強大的力量。他透過親切易懂的情節劇，讓祖國的男女同胞面對心中的雙重標準、偏見和不安全感。這樣看來，在提升義大利人民的生活與自尊這個層面，威爾第所做的跟加里波底一樣多。

綜觀那偉大的28部歌劇所創造的豐功偉業，威爾第成功地傳達了情感、故事和強烈內在感受的層層意義，他也沒有因此自囚於那些只有音樂家才會欣賞的複雜音樂枷鎖中——這種傾向在歌劇界中常會隨著時間流逝益發明顯。他所寫的曲調牢牢扣住平易近人、琅琅上口的義大利式歌唱風格，因此一般民眾真的可以邊

哼邊離開劇院；那些無法負擔票價的人也不必擔心錯過，因為一些手搖風琴師與
跑江湖的樂手們會在劇場附近閒晃，想辦法學習這些歌曲，然後隔天在街頭賣藝
獻唱維生。

　　威爾第為平民化的義大利歌劇打造十分穩固的地基，甚至在經歷 20 世紀初期
古典音樂的動盪混亂與不和諧之後，他依然能夠無縫傳承給雷昂卡發洛（Ruggero
Leoncavallo）與馬斯康提（Pietro Mascagni）等作曲家們。但威爾第最優秀的繼
承者毫無疑問的是普契尼（Giacomo Puccini），他那死亡與命運般沉重的大師級
傑作屬於 19 世紀的意念，即使它們是寫於 20 世紀交接時。他們那些饒富旋律內
涵的情節劇，依舊在現代主義的趨勢中逆勢上揚。在所有藝術創作中，鮮少有比
1900 年普契尼所寫的歌劇《托斯卡》（*Tosca*）受到更多濫權的無情批評，或是比
1904 年的《蝴蝶夫人》（*Madama Butterfly*）受到貪婪帝國主義的指責要來得多，
這兩部作品在當時——就跟現在一樣——都是毫不矯情或傲慢地以大規模市場商
品的角色問世。

　　如果古典音樂換作是由義大利人主導，早就毫髮無傷地進入現代，而且依舊
是人人喜愛的主流音樂。米蘭的史卡拉大劇院（La Scala）甚至到 1936 年都還能
推出廣為賣座的喜劇，而非像英國 BBC 在同年開啟電視轉播的時代。例如作曲家
沃爾夫－費拉里（Ermanno Wolf-Ferrari）將一部為 1756 年威尼斯狂歡節所寫的劇
作改編成美妙精巧的歌劇《小廣場》（*Il campiello*），這個在當時開啟新紀元的曲
風，在 1936 年也不會顯得不合時宜。然而在阿爾卑斯山北邊的世界，音樂卻往極
度不同的方向發展。

　　假如說 19 世紀前半段的器樂音樂與交響樂完全被貝多芬主導，那麼後半段的
主導權應該屬於出生於現今奧地利的匈牙利人李斯特（Franz Liszt）。但是關於這
種說法有個很奇怪的現象，也就是幾乎每個人都知道貝多芬是誰，也能多少想到
幾首他所寫的音樂，卻很少有人能夠隨便說出一首李斯特所寫的音樂，即便大家
都聽過他的名字。李斯特的音樂天賦，讓當代作曲家言聽計從般地追隨了半個世

紀之久；然而對現代聽眾而言，李斯特僅是個陪襯在他的同儕布拉姆斯旁的名字而已。不過李斯特絕對是一位開拓者，是個實驗家與音樂的前導者。為了導正對死亡與命運主題日漸升溫的著迷，必須要有人來加速音樂巨輪的引擎，而李斯特正是那個人。

李斯特音樂中的和聲召喚出令人不安的情緒，一些炫技風格的曲子，震驚並嚇壞了那些尋找情感共鳴的聽眾。人稱「搗蛋先生」的李斯特，是 19 世紀中期對於重新校準音樂方向力量最強大的作曲家，因此他所成就的許多創新發明非常值得一探究竟。

首先，他揭開了一種追求奢華、萬聖節式音樂狂熱的序幕，這種音樂充滿黑暗、深沉、音量極大的和弦，以及粗野的弦樂，而且這股熱潮至今尚未褪去。像是他於 1849 年為獨奏鋼琴與管弦樂團所寫可怕的《死之舞》（*Death-dance*），那音樂駭人的戲劇效果，不只激發了同時代作曲家的靈感，如聖桑（Saint-Saëns）1849 年所寫的交響詩《骷髏之舞》（*Danse Macabre*）、葛利格（Edvard Grieg）1891 年所寫的《巨魔進行曲》（*March of the Trolls*），以及俄羅斯作曲家李亞道夫（Anatoli Liadov）1904 年所寫的交響詩《芭芭亞加》（*Baba Yaga*）；除此之外，更影響我們這個時代的電影配樂作曲家，包括極富創造力的葉夫曼（Danny Elfman），他在為導演波頓（Tim Burton）於 1989 年執導的電影《蝙蝠俠》中所作的配樂，給那些令人引頸期盼的動作場景一種復仇威脅的刺激感。

再者，李斯特是一位技術高超的鋼琴演奏家，他幾乎僅憑一己之力，就迫使鋼琴工匠採用鐵製骨架取代木製品，因為他在舞台上彈琴的力道大到把骨架打壞，而觀眾全都被他那種把鋼琴當成音效遊樂場的現場風格給迷惑住了。其中最常博得滿堂彩的一首壓軸曲，就是寫於 1838 年的《大半音階加洛普舞曲》（*Grand Galop Chromatic*），可視為 20 年後奧芬巴哈招牌康康舞曲的樣本（例如《奧菲歐在地獄》中的段落「加洛普地獄」）。李斯特在他個人獨奏會上那些賣弄花樣、馬戲團似的鋼琴技巧，對他而言只是九牛一毛，而「recital」一詞則是他為鋼琴獨奏會創造的新用法。李斯特 30 歲時成為音樂界首位國際巨星，並在全歐洲從事旋轉木馬般的巡迴演出，所到之處無不被以「鋼琴之王」的尊榮所款待。根據現代

文獻指出，有些女性崇拜者一看到舞台上的李斯特便陷入歇斯底里的狀態。（由於在 20 世紀末，曾有唱片公司試圖將他的形象與年輕世代的流行音樂拉近距離，因此他在名流圈的某些傳言恐怕是被過度渲染。雖然「李斯特狂熱」（Lisztomania）這個詞是於 1844 年德國作家海涅（Heinrich Heine）在研究柏林舉辦一系列獨奏會後首度出現，而導演羅素（Ken Russell）於 1975 年執導的電影《李斯特狂熱》中，卻不怎麼巧妙地把李斯特的廣大女性樂迷崇拜比喻為披頭四狂熱現象（Beatlemania），以及之後類似的偶像崇拜現象。自從那部電影上映之後，把李斯特與「首位搖滾巨星」畫上等號的粗糙分類於焉成形。的確，李斯特開啟了那個時代前所未有的個人樂迷熱潮，有些軼事描述那些專跑音樂會的女樂迷對他的舉手投足都迷戀不已，哪怕是他用過的手帕，另一份報導則指出連他丟棄的雪茄都要爭搶——然而這些都難與 1965 年 8 月披頭四樂團搭乘直升機抵達塞滿 55600 位觀眾的紐約謝亞球場（Shea Stadium）上空時，那些啜泣暈眩的樂迷們，鼓譟聲震耳欲聾，震懾數百位部署在附近保護藝人的紐約警察，以及完全壓倒音樂會場的巨大音響系統等狂熱現象匹敵。）

　　李斯特的第三項革新，是完善他那發出微微悠光的鋼琴演奏風格，聽起來就像具有莫內（Claude Monet）油畫中那模糊的生命力，聲音像顏色一樣融化，然後彼此相互暈染，這種音樂上的技巧此後被歸類為「印象派」（impressionistic），而這個風格與法國作曲家德布西的音樂緊密相連。德布西的作品名稱形象化且能喚起回憶，例如《水中倒影》（*Reflections in the water*）、《雪中足跡》（*Footprints in the snow*）、《阿納卡普里之丘》（*The Hills of Anacapri*），以及《雨中花園》（*Gardens in the rain*）等。然而《雨中花園》是寫於 1903 年，那是印象派畫家首次對不安的巴黎群眾展示他們的作品之後的美好 30 年。假使印象派這個名詞是專屬於某人的話，那人絕不是德布西——他不喜歡人們拿他的音樂和其他藝術作品比較——但是李斯特的《埃斯特莊園噴泉》（*Fountains of the Villa d'Este*）是寫於 1877 年，距離 1874 年首次的印象派展覽僅有 3 年。當時年輕的德布西對這首曲子十分熟悉，他尊敬李斯特如同師長，對於有機會能在 1888 年親自為他演奏而倍感榮幸。

李斯特的第四項革新屬於管弦音樂領域。他發明稱之為交響詩（symphonic poem）的曲式，並自行創作 13 首，這種曲式後來大受歡迎，並被許多不同類型的作曲家當成樣板，例如捷克作曲家史麥塔納（Bedřich Smetana）、德沃札克（Antonín Dvořák）與楊那捷克（Leoš Janáček），俄羅斯作曲家巴拉基列夫（Mily Balakirev）、穆索斯基（Modest Mussorgsky）、鮑羅定（Alexander Borodin）、林姆斯基－高沙可夫（Nikolai Rimsky-Korsakov）、葛拉祖諾夫（Alexander Glazunov）、李亞道夫、德國作曲家理查·史特勞斯（Richard Strauss），以及芬蘭作曲家西貝流士（Jean Sibelius）。

李斯特交響詩背後的主要目的，是減少以貝多芬為範例的四樂章交響曲並精簡為一，一種可以呼應非音樂藝術品的較短音樂作品。他的主題範圍從古希臘神話英雄同時也是貝多芬等人的靈感來源的普羅米修斯，到莎士比亞的哈姆雷特；從《奧菲歐在地獄》，到一幅描繪 451 年發生於匈奴王阿提拉（Attila the Hun）與西哥德人（Visigoths）及羅馬帝國間戰爭的當代畫作。當貝多芬從視覺影像——例如漫步樹林、一場暴風雨、農夫的豐收慶典——去建構他那奏鳴曲式的田園交響曲時，比起場景的形象化效果，李斯特對於自己的感受比較有興趣。反過來說，李斯特的交響詩背離用音樂本身去想像畫面或故事的趨勢，他揚棄將音樂視為抽象的實體，以及必須專心聆聽 40、50 分鐘的概念。李斯特將管弦音樂導引為某種音樂以外事物的表現手法，在最單純的狀態下，交響詩的風格就是 1920 和 30 年代管弦電影音樂呈現的樣貌，它的工作是協助描繪一些音樂以外的事物。

即使已經有點過時，四樂章的交響曲還是有人創作，甚至直到 20 世紀中期許多作曲家紛紛跳上李斯特交響詩的列車揚長而去。貝多芬的第三部交響曲《英雄》一直秉持它的核心價值——英雄主義（以及它的背叛）——然而它還是保留了交響曲的音樂曲式。同樣的，孟德爾頌的《赫布里底群島序曲》（*Hebrides overture*，1830）也是相同的情形：它可能有個中心思想——一個探訪島嶼的假期，特別是芬格爾洞窟——但曲式依舊由音樂上的樣板來決定。然而像李斯特的《塔索、哀愁與凱旋》（*Tasso, Lamento e Trionfo*）則依循著這位 16 世紀義大利詩人塔索（Torquato Tasso）實際的人生歷程，曲子裡甚至交織一首傳統威尼斯平底船貢

多拉船伕的民謠，來連結塔索與威尼斯的關係，並創作出罹患精神分裂症的塔索被囚禁於精神病院痛苦的第一段落。這部作品的曲式十分關鍵地由故事本身來決定。

這是純管弦音樂的新重點（當然歌劇形塑於故事情節與角色特性，早已行之有年），李斯特在自我評論《塔索》這部完成於 1849 年，並分別修訂於 1851 與 1854 年的作品中，顯示他藉由音樂說故事的意圖十分具體而明顯：

> 塔索的愛情與苦難都發生在費拉拉，他在羅馬復仇，他的榮耀至今仍活在威尼斯的流行歌曲中，這三個階段與他不朽的名聲是無法分割的。要用音樂來重現這些，我們首先召喚這位偉大英雄的英靈，他出現在威尼斯的潟湖上，宛如重生於今日。當他的雙眼凝視著費拉拉的慶典時，這個他創造出傑作的地方，我們看見他那崇高而憂鬱的容顏。最後，我們跟隨他抵達不朽的羅馬城，那裡的人們給予他高尚的榮譽，並尊稱他為烈士與詩人。

從純粹的管弦樂到更敘事性的音樂，這個由李斯特率先開啟的重心移轉的改革，在他的交響詩《匈奴之戰》（*Hunnenschlacht*）中特別明顯。這是一首致力於描繪畫家考爾巴赫（Wilhelm von Kaulbach）1850 年同名畫作的曲子。戰爭發生於 415 年，對抗現在的基督教羅馬帝國與其盟邦，那次狹路相逢是個難得的機會，阿提拉與他的異教徒匈奴人在那裡被打敗。曲子一開始，李斯特的音樂描繪激烈交戰的戰役後如幽靈般的部隊，這個段落的表情被特別標註為「氣勢磅礴」，然後重現畫中幽靈士兵漂浮在空中的效果；弦樂器被指示要裝上弱音器來演奏，因而降低削弱了整體音量；而穿插在活躍輕柔的弦樂之間的，是由號角所詮釋的小規模軍事爆發。在畫中描繪的正規士兵數量並不多，反而是強調一般男女不知不覺地被吞噬在衝突之中，所以李斯特謹慎地避免他的管弦樂團顯得太跳躍和過多火藥味，至少在靠近開場的地方。

最終戰爭正式開始，在騷動與混亂之間，李斯特用長號引進一段古老的單音聖歌〈忠貞的十字架〉（Crux Fidelis），來代表畫中某個角落那披著斗篷、手持

閃耀金光十字架的身影。之後是一段大張旗鼓的勝利凱旋，然後是一段溫柔神聖的管風琴序曲。這單音聖歌主題在最後 3 分鐘左右，謹慎地交織在逐漸升溫的弦樂聲中，給人一種勝利即將來臨的感覺；當它來臨時，會讓人堅信不論基督教羅馬帝國文明的力量有多麼強大，勝利依舊屬於自己。這段強烈的勝利音樂還額外加上銅管部隊助陣，以及一段關於管風琴的指示，大意是「如果管風琴不能比整個管弦樂團還大聲，那就不用麻煩了」。最終的高潮是那種我們已經在無數好萊塢冒險電影領教過的重量級感動，從伯恩斯坦（Elmer Bernstein）為電影《十誡》（*The Ten Commandments*，1956）所作的〈紅海〉（Red Sea），到齊默（Hans Zimmer）替電影《神鬼戰士》（*Gladiator*，2000）所寫的那令人膽寒的戰鬥音樂。

李斯特的第五項創新，是為他的出生地帶來特殊的政治地理學。他出生在一個當時受匈牙利王國統治的小鎮「Doborján」，現為位於奧地利東部的城市萊丁（Raiding），人口結構主要是由馬札爾人（Magyar）與說德語的奧地利人所組成，這些人後來全部被收編為哈布斯堡王朝下的奧匈帝國人民。到了 19 世紀，許多身為多數民族的馬札爾人，對於缺乏自治政府感到灰心——然而李斯特一生中絕大部分時間都遠離那些動盪，他的音樂天賦在很小的時候就被人發現，並送往維也納接受薩里耶利與其他人的訓練，也結識了貝多芬與舒伯特。在他父親過世後，少年李斯特與母親搬到巴黎，並在那裡採用法語作為他的第一語言，之後他的人生是四海一家、周遊列國，他在德國魏瑪（Weimar）住了 20 年，又在羅馬附近定居了 6 年，並在當地接受聖職。近年在現代匈牙利所舉辦的一場百年研討會與慶典裡，乾脆直接稱他為「歐洲人」。但即使不在匈牙利成長，在李斯特泛歐的表面下，仍殘留一些對匈牙利的愛國心。1839 年，他在離家多年後首度回到故鄉，受到狂喜的群眾夾道歡迎，並大喊「為李斯特歡呼致敬！」他高調地穿上民族服裝以顯示與馬札爾的團結姿態，並挑釁地公開演奏他用鋼琴改編的〈拉科齊進行曲〉（Rákóczi March）這首十分受歡迎卻被禁演的曲子。這首曲子是歌頌拉科齊王子（Prince Francis Rákóczi）在 1703 到 1711 年之間帶領人民起義對抗奧地利統治。1840 年 1 月在匈牙利國家劇院的一場感性演說中，李斯特宣告他支持同胞們嚮往獨立的心願。

　　這份對出生祖國的憐惜感，也投射到李斯特彙編於 1839 到 1840 年的民謠歌曲鋼琴改編集《馬札爾歌曲集》（*Magyar dalok*，當中包含〈拉科齊進行曲〉），以及從 1846 到 1885 年之間斷斷續續所寫的 19 首獨奏鋼琴曲《匈牙利狂想曲》（*Hungarian Rhapsodies*）。在《匈牙利狂想曲》中，愛國與懷舊情緒的目的性很明顯，特別是他創作於 1847 年最有名的《第 2 號狂想曲》，是題獻給匈牙利民族獨立運動者暨政治家特里基伯爵（Count László Teleki），特里基在 1848 年 3 月號召匈牙利人民起義對抗奧地利統治，這次起義後來被帝國軍隊瓦解，隨之招致被德國化的懲罰性政策，也導致他後來被處死。

　　李斯特對他的祖國匈牙利民謠和舞曲的音樂認同，伴隨著蕭邦的波蘭舞曲與馬祖卡舞曲，是第一波即將席捲歐洲未來半世紀音樂發展的浪潮，其力道之大，只要看崇信他且唯他馬首是瞻的追隨者陣容就不難理解：布拉姆斯、葛利格、拉夫（Joachim Raff）、史麥塔納、柴可夫斯基（Pyotr Ilyich Tchaikovsky）、庫宜（César Cui）和林姆斯基－高沙可夫，還有許多不及備載。

♪

　　李斯特在《匈牙利狂想曲》中所用的魔法，因為十分簡單而被大量模仿。它由莊嚴、曲折、略帶異國情調的第一段落開始，即所謂的「拉桑」（lassan 或 lassu）；然後搭配狂亂的第二段落，稱為「弗利斯卡」（friska），是從德文 frisch 而來，代表輕快的意思；第三段落是這個曲集和之後所有衍生品中最重要的元素，就是極具旺盛力的「查爾達什」（Csárdás）舞曲。他曾在 1846 年 5 月受邀參加人稱「查爾達什舞曲之父」的猶太音樂家羅瑟斯弗基（Márk Rózsavölgyi）的私人獨奏會，並對這種舞曲留下深刻印象。羅瑟斯弗基出身貧窮，他極有可能在孩童時期就接觸了這種後人稱為「克萊茲曼」（Klezmer）的東歐猶太民謠音樂。他年輕時遊遍匈牙利、斯洛伐克和羅馬尼亞等地，並用小提琴到處學習當地的民謠舞曲，後來成為布達佩斯知名的音樂偶像。他歌曲裡的旋律（不論是新創作還是由他所蒐集）有些被李斯特整合進《匈牙利狂想曲》中（李斯特並未宣稱這些旋律是他寫的，他只是用自己的風格把它們編成鋼琴曲而已）。

　　然而就像那個時代的其他作曲家一樣，李斯特從來都搞不清楚匈牙利土生土長的音樂到底是什麼樣子，並一直堅信它跟吉普賽音樂相同，而吉普賽音樂又常反過來跟土耳其音樂混在一起。事實上吉普賽人（正確名稱為羅姆人，Romani）的音樂和土耳其民族音樂是截然不同的，也跟匈牙利（馬札爾）的民族音樂大不相同。但是對 18 世紀晚期富裕的威尼斯人而言，包括海頓與莫札特等作曲家在內，在音樂上使用像吉普賽、匈牙利或土耳其這種名詞，就好像在說「這是窮人發明的隨興異國音樂」一樣。我們現在可以確定，李斯特與同儕們對於吉普賽音樂起源的認知是錯誤的，他們以為的吉普賽音樂，事實上要不是由勞特里人（Lautari，職業羅姆人樂手）在布達佩斯和維也納為了賺取餐廳或咖啡廳小費而演奏的匈牙利民謠，不然就是根據流行戲劇的歌曲或客廳民謠來拼貼的「吉普賽風格」音樂，而不是取自古老佚名的歌謠和舞曲，這些音樂的原始作曲者姓名隨著時間有意或無意地遺失了（因為從那之後大部分都被發現了）。19 世紀中歐真正的羅姆人一直保有他們自己的音樂，而他們最根本的民族起源其實來自印度。

　　然而李斯特認為匈牙利民謠就是吉普賽音樂，他在 1853 年出版第一本《匈牙利狂想曲》時，為了繁複講究的西歐藝文沙龍便用一種共通的民俗風格來包裝，此舉也在歐洲幾乎所有作曲家之間引發仿效的熱潮。有些人掠奪自己國家的鄉村民謠舞曲，而某些投機者改編其他國家的民族音樂，也有人沉浸在那些程度一般的吉普賽雲遊樂隊的音樂中。這股熱潮後來被稱作「音樂上的民族主義」（musical nationalism），但我發現這個名詞大有問題。用「民族主義」這個詞來表達的瑕疵在於，除了像李斯特的《匈牙利狂想曲》或西貝流士的《芬蘭頌》那種為了尋求人民自覺而發動的政治運動之外，其他很多時候只是為了幫藝文沙龍或音樂廳演奏會增加一些異國風情與民族元素的藉口，反而不具國家或政治上的動機。或者充其量是一種混亂的動機，就像李斯特出於善意地誤解了羅姆人的音樂。同樣的，那些像喜鵲般的 19 世紀作曲家們，有時甚至會採用不是來自他們自己土地的材料，或者本身是屬於帝國統治階級的一員，卻從那些在領土範圍內被征服的民族和部落中找到靈感——這種情況之下，「民族主義」一詞便顯得極為不恰當。我們在後面還會遇到類似的例子。

更明確地說，這種把民族音樂重新包裝的現象，很多時候動機是出於對祖國深沉與真誠的愛，以及對於受到其他強權打壓的民族傳統與根源的思念，這一點是毋庸置疑的。然而嚴格來說，這並非是個能讓莊稼人藉此向世界吟唱其文化寶藏那種自下而上的基層運動。就一切情況而論，音樂上所稱的「民族主義」運動是由一群訓練有素、老練世故、閱歷豐富的中產階級作曲家所主導，他們大部分學習於萊比錫、維也納或巴黎等大城市，或許在城市裡的小酒館學到一點零碎的民謠歌曲和舞曲，甚至不必遠赴農村的中心地帶，然後將這些材料拼湊出一幅在本質上為主流德奧音樂的諷刺畫，藉以娛樂那些對農村文化真正的辛酸毫無興趣的聽眾。

在眾多以李斯特為典範而衍生的作品中，最受歡迎的要算是布拉姆斯於 1869 與 1880 年所寫的《匈牙利舞曲》（*Hungarian Dance*），這部作品運用了所有常見的民謠舞曲形式，如「拉桑」、「弗利斯卡」和「查爾達什」。布拉姆斯自認在音樂上屬於保守派，追隨著貝多芬、舒伯特和他的朋友舒曼等比較正規的傳統。他非常敬畏李斯特的天賦與地位（但覺得他的音樂聽起來太前衛）。布拉姆斯有一段悲慘的童年，因為在漢堡碼頭附近的破舊酒吧與妓院裡彈鋼琴而留下創傷，他對真正匈牙利民謠的認識全然是二手的——如果不是第三手的話——別誤會我的意思，他的《匈牙利舞曲》充滿樂趣同時也高度精練，但如果你在 1870 年的巴拉頓湖畔（Lake Balaton）對一名路過的馬札爾擠奶女工播放這部作品，並問她這是什麼，她大概會對你說：「嗯，很棒，是某種很炫的德國音樂吧。」

這種把偽農民風格整合進主流鋼琴和管弦樂的趨勢是難以抵擋的，同時也催生出許多 19 世紀音樂裡人們最喜愛的寶石，從波希米亞（即現今捷克）作曲家德沃札克創作於 1878 與 1886 年的《斯拉夫舞曲》（*Slavonic Dances*），到芬蘭作曲家西貝流士 1893 年的《卡蕾莉亞組曲》（*Karelia suite*）；從波希米亞（捷克）的史麥塔納寫於 1879 年的《我的祖國》（*Má vlast*），到阿爾芬（Hugo Alfvén）1903 年的瑞典狂想曲《仲夏守夜》（*Midsommarvaka*）。最受歡迎的查爾達什舞曲拼貼作品，包括法國作曲家德利布（Léo Delibes）1870 年所寫的芭蕾舞劇《科碧莉亞》（*Coppélia*），俄羅斯作曲家柴可夫斯基 1877 年寫的芭蕾舞劇《天鵝

湖》，以及或許是眾多曲子裡最有名的，由義大利作曲家蒙蒂（Vittorio Monti）
創作於 1904 年的《查爾達什》（*Csárdás*），這首曲子後來被許多正牌的羅姆人樂
團和歐洲的管弦樂團拿來演奏給那些不停踏腳數拍子的觀眾聽。人們常說付出終
將會有回報，李斯特在 1881 到 1884 年期間共寫了 3 首查爾達什鋼琴曲，自然包
含了這首《死神查爾達什》（*Csárdás macabre*）。

ㄚ

對於這種把民族音樂的元素借來放進主流音樂的作法，沒有一個地方比美國
提出更尖銳的道德質疑，其中有一位作曲家發覺自己正處在那個紛歧激辯的暴風
眼當中。

19 世紀晚期美國的中產階級十分熱衷於和他們的歐洲學生兄弟一較高下，因
此他們蓋了很多音樂廳、成立管弦樂團，並邀請明星級音樂家橫越大西洋來表演。
德沃札克在 1880 年代後期早已熟知他家鄉以外的世界，尤其是英國。1892 年他在
一位富有慈善家的邀請下，來到紐約擔任新成立的國家音樂學院院長，薪水比他
在布拉格的教職多了 25 倍。他在紐約定居 3 年，還於 1894 年寫了他現在廣為人
知的第 9 號交響曲《新世界交響曲》（*New World symphony*）。

德沃札克抵達紐約之後沒多久，在一篇報紙文章裡明確提到，他在學校的目
標就如同他一直以來常說的，鼓勵美國年輕作曲家在管弦樂中多採納與開發美國
原住民及非裔美國人社區的音樂旋律，正如同他和他的波西米亞學生們在布拉格
採用捷克和斯拉夫的民族音樂一樣。他寫道：

> 我十分樂見這個國家未來的音樂必將奠基於所謂黑人的旋律。對於美國所
> 有嚴謹和重視原創的作曲學校而言，這都將是不可或缺的基石……這些美妙
> 且多樣化的主題皆是土壤的產物……這些是美國的民謠歌曲，而你們的作曲
> 家一定要把頭轉向那裡……在美國黑人的音樂旋律中，我發現一個偉大高尚
> 的音樂學校所需的一切，它們聽起來是哀傷的、脆弱的、熱情的、憂鬱的、
> 嚴肅的、虔誠的、大膽的、愉悅的、快樂的，或隨你高興。它是一種適合任

何心情或目的的音樂，能滿足所有類型的音樂創作所需。

　　德沃札克這段樂觀言論得到的奚落跟掌聲一樣多，而他對於「黑人音樂」所做的評價，也同時躍上大西洋兩岸的報紙頭條。義大利作曲家普契尼在數年後評論道：「根本就沒有美國音樂這回事，他們有的是黑人音樂，那差不多可說是野蠻的聲音。」除了歐洲的勢利眼以外，美國白人懷疑論者對德沃札克的公開言論也有意見。定居於波士頓的作曲家麥克杜威（Edward MacDowell）在巴黎和法蘭克福受教育而非美國，音樂風格以德國曲風為主，他回應道：「我們美國人受來自波希米亞的德沃札克提供了一套成為美國國家音樂典範的戲服……然而黑人曲調究竟與藝術上的美國主義何干，至今仍然是個謎。」即便如此，麥克杜威的母親弗朗西絲（Frances）倒是提供一名年輕非裔美國人作曲家伯利（Harry Thacker Burleigh）獎學金，讓他得以加入德沃札克在國家音樂學院的課程。在學校裡，這位黑人學生向來自波希米亞的德沃札克介紹靈歌，並幫忙抄寫管弦樂團的分譜。伯利改編了一些靈歌，並於 1901 年出版《給小提琴與鋼琴演奏的六個殖民地曲調》（*Six Plantation Melodies for Violin and Piano*），之後在靈歌的編曲與感傷抒情曲的創作上獲得可觀的成績，其中包括 1917 年的〈我的小媽媽〉（Little Mother of Mine）、1918 年的〈我親愛的老夥伴〉（Dear Old Pal of Mine）與〈在燦爛的星光下〉（Under a Blazing Satr）。在德沃札克的其他學生當中，德馬克（Rubin Goldmark）呼應他的召喚，並寫下改編自朗費羅（Henry Wadsworth Longfellow）詩作的《海俄華沙》（*Hiawatha*），以及寫於 1923 年他最著名的作品《黑人狂想曲》（*Negro Rhapsody*）；而他的學生蓋希文於隔年首次發表知名的〈藍色狂想曲〉（Rhapsody in Blue）。德沃札克另一名得意門生——管風琴家與作曲家謝利（Harry Rowe Shelly），或許就沒有很確實地注意到德沃札克的呼籲，當然並非只憑他的管弦樂作品《巴登－巴登紀念》（*Souvenir de Baden-Baden*）與《十字軍》（*The Crusaders*）來看。

　　不僅是德沃札克的教育理念引發美國人的議論，他在美國創作的曲子帶來更多爭議。他於 1894 年所寫的《新世界交響曲》特別受到各種檢驗，例如它到底達

到何種程度的「美國化」、作品裡曲調的原始出處，以及德沃札克是否有權力為了自己的創作而去挪用其他民族的曲調風格（如果不是確切的旋律的話）。

杜波依斯（W. E. B. Du Bois）是位直言不諱、反對這種模仿民族音樂趨勢的作家、民權鬥士，也是「美國全國有色人種協進會」的共同創始人。他在 1897 年的著作《種族的維護》（*The Conservation of Races*）和 1903 年前瞻性的論文集《黑人的靈魂》（*The Souls of Black Folk*）中苦口婆心地指出，殖民地那些（哀傷的）奴隸歌曲，並非如德沃札克所想像的是開放給所有美國人的國家資源，相反的，它們是受壓迫的非裔美國人明確的意見表達──「這些歌曲是奴隸們傳送給全世界的清晰訊息」──因此應該保持其原貌。杜波依斯回憶曾在幼時聽過這些「悲傷的」歌曲，包括〈輕搖，可愛的馬車〉（Swing Low Sweet Chariot），他稱之為「死神的搖籃曲」，他回想起「這些陌生人從南方逃出來，一個接著一個，然而我馬上認得他們跟我一樣，跟我的家人朋友一樣……這是原始的非洲音樂……是被放逐者的告白。」對杜波依斯而言，美國的黑人必須抵抗白人的吞併：「他們的命運不是卑微地去模仿盎格魯撒克遜文化，而是堅定地追隨黑人理想的強大原創力……我們是這個新生國家的第一批果實，引領著黑人的未來，而這尚未確定能軟化今日日耳曼人的白人種族優越感。我們這些人擁有具敏銳情感的歌曲，可以帶給美國真正的美式音樂，給美國唯一的美式童話故事，並在瘋狂於金錢追逐的富豪階級世界之中，重拾悲悵與幽默的感受力。」

關於《新世界交響曲》其中一個最大的爭議，是有關它的慢板樂章，人們至今能立即辨識它，主要歸功於那純真難忘的曲調，其實比較像是一首讚美詩，以及它後來被一支麵包廣告選為配樂，廣告中它喚起了愛德華時代的英格蘭鄉村（當中隱藏一個事實，警告我們關於音樂能加強「國家」形象的危險性）。《新世界交響曲》於 1893 年 12 月在紐約的卡內基音樂廳首演之後沒多久，就被指出它和讚美詩相似的特點，因為德沃札克另一名學生阿姆費舍爾（William Arms Fisher）在裡面加了聖詞，並將它變成一首聖歌〈歸鄉〉（Goin' home）。有理論提出，德沃札克一貫地宣稱這旋律是從伯利那裡聽來的，而在一封由作曲家赫伯特（Victor Herbert）於 1922 年寫的信中提到：「德沃札克博士是非常仁慈與無私的，他對

他的學生伯利有極大的興趣，讓伯利有機會為博士的交響曲提供一些主旋律的材料……我知道這說法被否認，但這是千真萬確的」。伯利本人後來寫道：「我告訴他我所知道的黑人歌曲──當時沒有人叫它們靈歌──然後他把一些我的曲調（我的同胞的音樂）寫進《新世界交響曲》裡。」另一個說法是，一位非裔美國吉他手達布尼（W. Philips Dabney）表示，這首曲子是根據他自己的殖民地歌曲〈瑞摩斯叔叔〉（Uncle Remus）所寫，他曾在德沃札克的音樂學院辦公室裡演奏給他聽並記錄成手稿。這首曲子很常被拿來跟另一首靈歌〈大河〉（Deep River）相比較，而這首交響曲的另一段旋律被人比作〈輕搖，可愛的馬車〉。

德沃札克肯定打算讓他交響曲中的跳躍節奏及旋律走向全部來自大家十分熟悉的五聲音階（即鍵盤樂器上的黑鍵），用全世界音樂文化裡常見的音符，使它聽起來像美國的原住民歌曲。早在他搬到美國之前，就曾讀過一部於 1882 年在德國出版的音樂學論文《北美印第安人的音樂》（*On the Music of the North American Indians*），然而關於交響曲，他強調：「我並沒有真正使用任何美國原住民的曲調，我只是寫出體現印第安音樂特色的原創主題，並以此為主軸，善用所有現代的節奏、對位和管弦樂法等資源來發展它們。」

關於德沃札克《新世界交響曲》曲調來源的進一步探討，在他本人的承認之後得知，他之前曾就朗費羅的敘事詩〈海俄華沙之歌〉（The Song of Hiawatha）發想過一些音樂上的創意，這首詩大致上是根據印第安部落的傳說而來。後來德沃札克放棄了「海俄華沙計畫」，但宣稱在交響曲的音樂思考上吸收了為此計畫做的研究成果。缺少這個音樂材料明確的文件證據，我們便無從得知這個研究成果是否包含後來他納為己有的部落曲調。（迄今為止，將朗費羅的詩改編得最成功的版本，是英國混血作曲家柯立芝於 1900 年所寫的清唱劇三部曲《海俄華沙之歌》。它的第一部曲〈海俄華沙的婚禮盛宴〉於 1898 年 11 月在倫敦皇家音樂學院舉辦首映會，當時一票難求的盛況，被作曲家帕里爵士形容為「現代英國音樂史上最卓越的大事之一」。）

朗費羅寫這些詩的目的並非為了剝削殖民地，而是藉由展現美國原住民部落族人許多值得珍視與欣賞的民俗文化，嘗試將他們描繪成「高貴的野蠻人」。因

此德沃札克創作交響曲的目標，就是提高美國音樂家與愛樂者的熱忱。他要他們對自己的文化遺產感到驕傲，而不想看到它們變成模仿歐洲文化的次級品。但諷刺的是，伯恩斯坦（Leonard Bernstein）於 1956 年對這首交響曲提出一份詳盡的分析，指出德沃札克的立意雖然良善，但除了這些對「原始」美國原住民和非裔美國人音樂文化的膚淺模仿，德沃札克的風格聽起來也很像其他非主流文化的音樂，包括中國和蘇格蘭，以及一些東歐的民族音樂，德沃札克本人承認這個批評，並在一次報紙訪問中答道：「我發覺黑人的音樂和印度音樂很相似。」接著再斷言：「這兩個民族的音樂跟蘇格蘭音樂也有驚人的相似性」。美國樂評家漢寧格（James Huneker）在聽過《新世界交響曲》的首演之後，在第一樂章裡認出了〈輕搖，可愛的馬車〉的旋律，他形容「這到底是黑人音樂還是東方音樂，隨你怎麼選都對。」

　　所有的討論皆導引到一個質疑，即像這樣掠奪其他民族的文化遺產，然後放置到一個完全外來的人為環境背景，以取悅非常不一樣的聽眾，這樣的作法是否合宜？德沃札克的交響曲，曲調來自美國原住民和非裔美國人的民謠，抑或是全新的創作，這到底有什麼關係？當然有關係，因為德沃札克的《新世界交響曲》必須用當時的時代背景來看。19 世紀的美國領土擴張政策一直不斷地被一種稱為「命定擴張論」（Manifest Destiny）的堅定信仰合理化──也就是美國白人擁有上帝賦予的權力，或甚至是使命，去統治整個美洲大陸的觀念──然而命定擴張論卻也常常淪為白人移民以武力占領美國原住民土地的藉口。發生於《新世界交響曲》首演出 3 年前的「傷膝河大屠殺」（Wounded Knee Massacre），那些被殺害的拉科塔蘇族（Lakota Sioux）印第安人的倖存者與親屬們，不知能否認出那是他們祖先流傳下來的曲調？假如能夠認出，他們會不會覺得這算是另類的偷竊？

　　德沃札克即使身為非裔美國人在音樂上進步的領航者（他在紐約國家音樂學院的 600 位學生中有 150 位是黑人，在那樣高度種族隔離的時代，這是個極為驚人的統計數據），但他認為有些美國原住民文化是沒什麼價值的：「我曾在海地聽黑人歌手唱歌長達數小時，一般說來，他們的歌曲跟蘇族（Sioux）那些單調粗糙的吟唱大同小異。」關於較富有的人們為了一己私利而採用窮人的音樂元素（而且通常未經授權與付費）是否恰當的道德論證，這個議題直到今天仍然常被熱烈

地辯論，而且不只是在黑人的藍調、爵士和世界音樂的領域。我們在下個章節會再次談到這個主題。

然而在 19 世紀的尾聲，音樂的地平線上出現另一位爭議性更大的人物，事實上，所有德沃札克與那些弱勢文化之間產生的爭議，和這位在李斯特所有學生中最貧窮且好爭辯的華格納所捅的馬蜂窩比較起來，那算是小巫見大巫了。

ㄚ

對近代西方文明而言，華格納成為 19 世紀晚期的音樂巨人是個難以抹滅的事實，他的成就輝煌，卻也同時被質疑聲浪所包圍。平心而論，他所遺留那些巍峨的遺產，對後世子孫不論在文學、哲學或政治學上的衝擊，嚴格來說更甚於他在音樂發展上的影響力。正是因為他的風格如此特別、他的目標如此具有野心，以及他身為德國民族象徵的地位是如此全方位，以致其他作曲家不可能（或不願意）追隨他的腳步。

在李斯特為音樂發展貢獻的眾多禮物當中，最讓人津津樂道的可說是他在不知情的情況下，傳授了不少珍貴知識給這位後來成為他女婿的作曲家。華格納虧欠李斯特太多，事實上幾乎可說在華格納這些不朽作品中的手法或風格，無一不是來自李斯特。舉例來說，包含所有的革新、技巧和所謂表現上的大躍進，都能夠在李斯特創作於 1856 年的《但丁交響曲》（*Dante symphony*）最終樂章〈煉獄〉（Purgatorio）中找到蛛絲馬跡，就好像李斯特所有的音樂寶藏全都下意識地走進華格納的組織結構中（例如歌劇《崔斯坦與伊索德》）。此外，這份禮物也是關於技巧的，例如華格納對和聲的拆解與重組。

華格納最喜愛的小技巧之一，就是把所有組成西方和聲的積木——即最常見的三和弦——要不將其稍微壓扁變成一個減和弦（diminished chord），不然就是將它稍微放大變成一個增和弦（augmented chord）。減和弦或增和弦的行徑怪異，因為它們脫離和諧的慣性位置，以致變得不太穩定，而且有種攪亂情緒的傾向，進而轉向陌生的和弦尋求結盟。它們是音樂中的流浪者與行騙者，創造出一種讓人神經緊張、焦慮與不確定的感受。華格納在他 10 部最知名的歌劇創作中大量地

使用這些和弦來喚起痛苦或苦悶的感受，或預示有些不好的事即將發生。例如在他經典的指環系列（Ring cycle）第一部《萊茵黃金》（*The Rhinegold*）中，他經常使用憤怒的減和弦，來表現指環本身強大危險的力量。

減和弦與增和弦或許可說是華格納的招牌，但是它們早就到處出現在李斯特前衛黑暗的和聲中。李斯特寫於 1855 年的《浮士德交響曲》以一個完全由增和弦組成的主題曲作為開場，隨即跟上一系列非常宏亮的減和弦表示強烈痛苦的爆發。（李斯特的《浮士德交響曲》對自詡為開路先鋒的華格納而言，不只是值得注意而已，雖然不能馬上琅琅上口，但它的開場主題是由 12 個音符構成：它使用了西方音階裡所有 12 個音符，而且完全沒有重複。或許你會問，這有什麼了不起？當荀貝格（Arnold Schoenberg）這位奧地利作曲家提出一套新型態的音樂架構，在此架構下每一段旋律必須使用西方音階中的每一個音符，並以某種序列來進行且不能有重複，這是一種稱為「十二音列」（twelve-tone serialism）的方法，此法威脅到人們對音樂和聲的認知，這一點之後將會提及。不得不提的是，李斯特用同樣概念嘗試的音樂實驗比荀貝格早了 64 年。）

從華格納最著名的和弦中也可以看出他受李斯特影響多大，事實上這個和弦甚至有名到擁有專有名稱，也曾經有整本書的內容都在討論這個和弦，還有學校為此而開課，它就是所謂的「崔斯坦和弦」（Tristan chord）。崔斯坦和弦一詞來自華格納的歌劇《崔斯坦與伊索德》，雖然它被賦予像牛頓的第一運動定律或愛因斯坦的相對論這種等級的神祕與尊榮感，但是它畢竟就是一個減和弦。

這個不起眼的崔斯坦和弦，曾被譽為是 400 年來西方和聲秩序的尾聲，同時也是現代化的起點——這是個大膽的說法。退一步說，雖然華格納於 1857 到 1859 年之間的某個時間點用這個和弦寫下《崔斯坦與伊索德》的開場樂句，但考量到李斯特比他更早幾年使用這個和弦及它的許多變化形式，這個說法則顯得既大膽又無禮。

　　儘管華格納欠李斯特一個大人情，但歷史上的偉大作曲家往往會去綜合當代未必由他們發明的風格與潮流，如果不去強調這個事實，就太不可理喻了。而華格納音樂的曲調不論在任何情況下都遠勝過李斯特。歌劇《崔斯坦與伊索德》是個徹頭徹尾的偉大傑作，不論它到底有沒有創新的成分，其廣泛、渴望的主題讓它在音樂殿堂的地位實至名歸。它是個豐盛且難以抗拒的音樂饗宴，並在整首音樂中擁有兩段最偉大的高潮醞釀（只有其中一個是完整的，因為它是第一次在最後一刻改變了方向），不過華格納最想要帶給世人的其實是音樂劇。克拉拉·舒曼在 1875 年的慕尼黑看了這部歌劇，而她的結語道盡一切：「在第二幕整段他們兩個邊睡邊唱，最後一幕整段——足足有 40 分鐘——崔斯坦結束生命。他們稱它叫戲劇性！」（就像威爾第在早 12 年前所寫的歌劇《茶花女》一樣，歌劇《崔斯坦與伊索德》當然也是關於一段命中註定的愛情、死亡與命運。）

　　在將近 6 小時的歌劇中並沒有太多動作演出，《崔斯坦與伊索德》劇情的相對慣性，使它在曲式上更接近加上歌唱的加長版交響詩，甚至比華格納其他歌劇更加極端。在他的曲目中，這首曲子還有另一個亮眼的特點——它不是用義大利文發音。

ㄚ

　　在大部分 18 世紀和整個 19 世紀期間，大多數民眾走進歌劇院最想看的是平民化又輕鬆悅耳的義大利式歌劇，因此整個歌劇市場可說完全被義大利式風格主宰，其勢力之大，甚至連莫札特這樣的奧地利作曲家，就風格上而言都算是個說德文的義大利人。莫札特所有知名的歌劇作品中只有一部不是使用義大利文，從《費加洛的婚禮》、《女人皆如此》（*Cosi fan tutte*）、《鐵都王的仁慈》（*La Clemenza di Tito*）到《唐·喬凡尼》都使用義大利文（唯一的例外是他的德文「文戲」（Singing play）《魔笛》）。19 世紀的另一個歌劇重鎮則在巴黎，然而當時法文歌劇本質上算是宏大版本的義大利歌劇。華格納並沒有向任何一邊靠攏，事實上，在 1870 年代來自全歐洲的音樂家紛紛湧入德國拜魯特（Bayreuth）欣賞華格納的音樂劇，主要原因就是華格納的音樂劇與主流歌劇在根本上的差異。雖然

華格納的音樂可以看到許多李斯特的影子，但對他們而言卻是極端大膽且原創的。那種原創的本質通常是作曲家們在創作交響曲——冗長、抽象、純器樂演奏的音樂——時所用，並將它轉變成在舞台上唱歌的戲劇，甚至連去嘗試這種轉變的觀念也是十分新穎的。

儘管華格納是靠寫偽義大利式歌劇起家，在他達到技巧成熟階段時，他果斷且刻意地拋棄了義大利風格，捨棄義大利式一系列定義明確的段落，例如稱為「詠嘆調」（arias）的獨唱、負責帶領劇情的敘事散文式「詠敘調」（arioso）的歌唱，還有二重唱、大合唱，以及像義大利歌劇一樣點綴一點芭蕾風味的大合唱。華格納偏愛先將這些元素全部混合在一起，然後將這些混合物變成連續的音樂流動。因此典型的義大利歌劇像是一串明確的「數字」，一場老少咸宜、光彩奪目的綜藝表演，有足夠的機會讓主角去取悅台下的觀眾。在義大利歌劇中，一段華麗的獨唱能引來滿堂彩，甚至是安可曲。但在華格納的演出中，類似的喝彩或歡呼會被認為非常無禮——竟敢干擾大師那無法中斷的敘事流。對華格納而言，在音樂故事進行中，任何會導致注意力分散的事物都無法忍受，而他會很樂意把合唱、獨唱、二重唱、器樂插曲等段落全部糾纏在一起，好讓人難以分辨這些段落何時結束，以及下一段何時開始。

對華格納而言，這種作法的另一個優點，是把交響樂曲當成是一個結構性的起點，因為在他一生中，歌劇是由義大利與法國人主導，而交響樂仍舊被認為是典型的德國曲式（在他和許多人的心目中，奧地利人算是光榮的德國人）。在他數以千百計的小冊子、文章、書籍與信件中，顯示華格納對法國人的鄙視僅次於他對猶太人的仇視，他將兩者視為威脅德國命運的阻礙，而他心中的德國使命是領導全歐洲，並在歐陸全面施加在種族上潔淨過的文化肥料。因此對華格納而言，發明一種獨特嶄新的德國式歌劇算是一個政治上的選擇。

這種民族主義導向，也開始宣告他在選擇創作主題時的傾向，特別是德國在1870 到 1871 年間的普法戰爭中擊敗了法國之後。華格納的目標是去榮耀那復活的德意志帝國，並抓緊時機宣揚他的理念。在他的下一批歌劇創作中，他選擇了雅利安人超級英雄這無堅不摧的民族，面對各式各樣人類或超自然力量敵人的試煉。

他有些歌劇甚至重塑了德國的中世紀歷史，在《唐懷瑟》（*Tannhäuser*）、《羅恩格林》（*Lohengrin*）和《紐倫堡的名歌手》（*The Mastersingers of Nuremberg*）中，他改寫了古老的寓言傳說，好讓他的同胞們能因故事裡行俠仗義的驕傲而受到激勵。在這些歌劇中被扭曲的歷史世界裡，日耳曼人的道德力量與詩歌和妖媚的歌聲聯想在一起，而這樣的例子不勝枚舉，代表華格納在音樂上並沒有克制的觀念。

然而這既不是獨特的實驗，也不是僅限於音樂上的愛國英雄主義，大不列顛散布在北海上的維多利亞帝國中，藝術家、作家和作曲家們也在挖掘阿爾比恩（Albion）亞瑟王的起源。前拉斐爾派（Pre-Raphaelite）的畫家們特別喜歡他們的聖喬治（St. Georges）、加拉哈德騎士（Sir Galahads），以及穿著晶瑩無暇的盔甲或是被捕獲時穿著透視睡衣的湖中仙女（Ladies of the Lake）。例如在伯恩－瓊斯（Edward Burne-Jones）於 1858 年所畫的〈加拉哈德騎士〉、1856 年的〈聖喬治〉和〈龍〉，以及 1881 到 1888 年的〈亞瑟臨終〉（The Last Sleep of Arthur），珊迪斯（Emma Sandys）的〈伊蓮〉（Elaine，1865），米萊（John Everett Millais）的〈遊俠騎士〉（The Knight Errant，1870），沃特豪斯（John William Waterhouse）的〈莎羅特女士〉（The Lady of Shalott，1888），羅塞蒂（Dante Gabriel Rossetti）的〈蘭斯洛特爵士在皇后的房裡〉（Sir Launcelot in the Queen's Chamber，1857）和〈在戰鬥前〉（Before the Battle，1858），以及這幅畫中的模特兒——藝術家西達爾（Elizabeth Siddal）所畫的〈莎羅特女士〉（1853）和〈聖杯的任務〉（The Quest of the Holy Grail），或是〈加拉哈德騎士在聖杯的祭壇〉（Sir Galahad at the Shrine of the Holy Grail，1857）。

類似司各特爵士（Sir Walter Scott）於 1810 年寫的《湖中仙女》、1814 年出版的《威佛利》（*Waverley*）、1817 年的《羅布·羅伊》（*Rob Roy*）和 1820 年的《艾凡赫》（*Ivanhoe*）等歷史小說，在國際間受到史無前例的歡迎，相較於歌頌無敵不列顛帝國的許多降龍騎士傳奇事蹟，這些受歡迎的小說催生了許多序曲、劇作、遊行慶典和歌劇的靈感。作曲家蘇利文爵士（Sir Arthur Sullivan）曾與吉爾伯特（W. S. Gilbert）合作多齣成功嘲諷浮誇維多利亞時代的滑稽輕歌劇，並在 1891 年寫了一齣大型歌劇《艾凡赫》。儘管這是蘇利文的歌劇作品，但司各特筆下的「艾凡赫」

傳奇這個主題實在太適合華格納了，彷彿訴說著因為1194年第三次十字軍東征之後的惡果，導致高貴的撒克遜人要對抗邪惡法國諾曼人的苦難。不過這個主題同時也可視為中世紀英格蘭受壓迫的猶太人族群對於抱持反猶太主義的華格納的抵制。

當華格納的音樂劇主題與神話般的日耳曼英雄主義無關時，他會聚焦在奉獻和克己的主題上，如《崔斯坦與伊索德》和《帕西法爾》（*Parsifal*），或者聚焦在權力崩解的必然性——或以上的主題全部一次出現，像他那不朽的4部歌劇系列《尼貝龍指環》（*The Ring of the Nibelung*）。

完成於1874年的指環系列耗費華格納26年的創作生命，它無疑是歐洲音樂史上最具野心的偉大任務。華格納除了音樂之外還親自參與歌詞的創作，為了這部歌劇而在拜魯特專門建造一座劇院，更親手制定這座劇場的所有規格。他的目標是打造一個勝過古代希臘劇場的場面，例如古希臘詩人埃斯庫羅斯的悲劇作品《奧瑞斯泰亞》（*Oresteia*），這類作品旨在提煉出整個社會的經驗感受並使其戲劇化，而這正是華格納想要在他的作品中達成的：一個剛完成大一統的德國，仍在嘗試站穩現代國家的腳步。他從眾多史料中篩選素材，但主要還是集中在一套稱為《埃達》（*Eddas*）的古冰島神話傳說文學集，他把奧地利、挪威和德國傳奇故事裡的不同情節加以混合，然後著手將它們塑造成一部連貫的完整戲劇。

故事情節最初取決於一個因為迷戀黃金而導致腐敗與災難的想法，但是它很快地就捲入了「齊格菲」（Siegfried）的傳奇，一個為了眾生利益而犧牲自己性命的純真勇敢男人，而且與他的姑媽有段不倫的關係。這個分布於4部不同歌劇的故事，是由一只珍貴的金指環在萊茵河深處失竊掀開序幕（第一部《萊茵黃金》），而萊茵河象徵德國不屈不撓與永生的概念，沿途有眾神與一些飛天地獄天使——「輝煌世界末日的女武神」——之間的火拚，這些由布倫希德（Brünhild）領導的女武神（Valkyries）是像宙斯般的霸主佛旦（Wotan）的戰士女兒們，這個系列的第二部歌劇便是以她們來命名（《女武神》〔*Die Walküre*〕）。她們的工作是飛

行到世界各地撿拾死亡戰士，以便在他們復活時可以擔任警衛保護諸神在瓦哈拉（Valhalla）的家，因此這些女武神在某種程度而言算是空運殯葬人員。

在第三部《齊格菲》之後，這個系列的第四部也是最後一部歌劇《諸神的黃昏》（*The Twilight of the Gods*）中，華格納利用「仙境傳說」（Ragnarok）——命運註定的諸神崩解——這個冰島式的概念來製造混亂。瓦哈拉在駭人的高潮中被夷為平地，其中包括布倫希德騎著她的飛天神駒衝入火焰當中，以及萊茵少女——水仙子（Rhinemaiden）從洶湧的河面一躍而起，奪回她們失竊的金指環。

華格納的視野是不安與憤怒時代下的產物，當時整個歐洲都被達爾文（Charles Darwin）那兩本驚天動地的著作帶來的影響搞得暈頭轉向，分別是《物種起源》（*On the Origin of Species*，1859）和《人類的起源》（*The Descent of Man*，1871）。達爾文辛勤地緊跟在萊爾（Charles Lyell）所著的《地質學原理》（*Principles of Geology*，1830–1833）之後，他向世人宣告世界的誕生並非是無中生有，而勒南（Ernest Renan）在他所著的《耶穌的一生》（*Life of Jesus*，1863）中質疑聖經的歷史真實性。現在更有人暗示上帝是以人的形象產生，而不是反過來的。這個概念在現代也許是常識，但在 19 世紀中期造成極具破壞性的效果，無異於 500 多年前天文學家揭示地球繞行太陽運轉的事實，打破了地球為宇宙中心的信仰一樣。因此，在這個定義他的時代象徵意義的不朽作品中，華格納在指環系列的結尾音樂大決戰中一舉殲滅了所有的神。也就是說，事實上華格納最熱衷的興趣不在於眾神的命運，而是人性受到什麼樣的衝擊。

沒了上帝、沒了末日審判、沒了對懲罰的恐懼，理論上人類的大惡霸現在可以為所欲為了。華格納的時代在科學和技術上的快速進步，並沒有使人們充滿自信與解放，反而變得像待宰的羔羊一樣恐懼與脆弱。工業資本主義連同規模驚人的軍事擴張，不祥地籠罩著整個歐洲。對許多人而言，包括在 1867 年出版《資本論》（*Das Kapital*）的馬克思（Karl Marx），這些改變只為人們帶來貧窮、不平等與絕望。

指環系列的音樂力量，反映出這些工業強權的黑暗樣貌與不祥預兆：在第一部歌劇《萊茵黃金》中，我們被帶入險惡炙熱的礦坑深處，裡頭有一群失去人性

的工人被提煉黃金的苦勞奴役著。其他藝術家們分享了這份沮喪感，例如法國作家左拉（Emile Zola）認為工業時代帶給勞工說不盡的苦難與殘酷，在他的小說《萌芽》（Germinal），設定的場景是環境嚴峻的煤礦場，巨大、像要吞噬人的科學機器，以及瘋狂追逐金錢的老闆粗暴地虐待工人，並對待女人如同卑微的性奴隸，這些描述在指環歌劇裡都能找到許多共鳴。而左拉也著手在一個跟華格納的指環歌劇系列一樣宏大且包羅萬象的寫作計畫，即含括 20 部長篇小說的《盧貢－馬卡爾家族》，其主題圍繞在 19 世紀中期法國的一個富裕家族之間的故事。

然而影響指環歌劇系列——事實上還包括華格納另外兩部歌劇《崔斯坦與伊索德》和《帕西法爾》——最大的單一因素並非馬克思或達爾文，而是德國哲學思想家叔本華（Arthur Schopenhauer）。叔本華的學說就像華格納的歌劇一樣不能用精練簡潔來形容，它們經常很難用三言兩語來總結；然而讓華格納眼睛一亮的概念，即我們人類在本質上是不理性且情緒性的動物。左拉也嘗試在《盧貢－馬卡爾家族》中證明人類的生命軌跡其實早被遺傳基因所決定，所有想要改變或控制人類欲望的努力都是毫無意義的。性欲、渴望和思念完全主宰了人類的心智，因為欲望永遠無法被滿足，所以總是在預測未來的幸福：我們永遠在「準備」去生活。

在叔本華的世界觀裡沒有上帝、沒有來生、沒有天堂，也沒有救贖——只有遺忘。要消滅人類貪得無厭的欲望，唯一的辦法就是透過死亡。在指環系列的最終章《諸神的黃昏》中，可以將其中的世界末日詮釋為貪婪與強權的崩解，或是類似佛教的「空」的概念，不論哪一種的結果都是虛無。根據這個哲學思想，崔斯坦與伊索德兩人之間禁忌的愛情（伊索德嫁給崔斯坦的朋友馬克），唯有等死亡降臨後才能完整。（叔本華深切悲觀的觀點在哈代〔Thomas Hardy〕的小說中也能看到，例如跟華格納的指環系列同樣完成於 1874 年的《遠離塵囂》〔Far from the Madding Crowd〕。哈代書中的人物角色四處遭受命運打擊，而他們卻束手無策，最後好人跟壞人生命的結果是差不多的。）

尤其華格納的焦點是放在角色的心理特質上，他們的表演僅僅是底層欲望的符號表現。從這個角度來看，他是針對佛洛伊德（Sigmund Freud）對於男人和女

人的動機與行為的革命性觀點先發制人。華格納的人物角色是一種原型，是每個人的樣板。在指環歌劇中，他對男女英雄心裡的感受比他們做了什麼有興趣多了，就像數年之後佛洛伊德所做的事一樣，華格納正面迎戰禁忌和具爭議性的主題，他的歌劇毫不畏懼地處理關於性欲、性亢奮、種族、死亡和亂倫的議題，這些全都發生在 1860 和 1870 年代。

為了幫助我們察覺人物角色的感覺或動機，華格納必須精通一些能夠豐富和堆疊音樂的技巧。其中一個類似的技巧是他使用旋律、節奏或和聲的片段，並以這些片段來象徵角色、地點、一個想法、一個物體或一段回憶，就像是許多不同的名片一樣。這些他拿來編織成一張完整音樂網的小單位，他稱之為「主導動機」（leitmotif）。主導動機並非由華格納所創，真正的發明者是歌劇作曲家同時也是知名作家霍夫曼，比華格納早了 60 幾年。這個主導動機也要歸功於白遼士《幻想交響曲》中「固定樂思」的概念，但他最終把它據為己有，用來調配權力、廣度與智慧。

簡單來說，「主導動機」是一種直接且具有個性的小段曲調，每次角色出現時或是被其他人提起或憶及時，我們就能聽到那小小的音樂片段。在指環歌劇中，每個角色都有自己的主導動機或招牌旋律，故事裡的其他主題動機則被連結上「轉化」、「愛情」或「奴役」等抽象概念，或是連結到「槍矛」、「黃金」或「萊茵河」等實體。事實上，光是指環歌劇系列就有數以百計的主導動機，它們可以同時交互堆疊或快速連續串接。每齣歌劇到了最後，這些主導動機會以驚人的速度此起彼落地出現，有時每個小節會有好幾個，它們會構成一張巨大的掛網，讓音樂與劇情可以掛在上頭。

於是管弦樂團不只提供舞台上角色歌唱時的背景伴奏，還能表現或暗示舞台動作的意義，甚至在沒有唱歌的段落也一樣。在威爾第時代的戲劇、管弦樂團是負責呼應並支撐著由歌手扮演的戲中人物，而在指環歌劇中卻剛好相反：舞台上看到的是代表音樂的視覺表現。不滿足於從音樂廳傳承下來的既有管弦樂團，指環系列的樂譜要求某些樂器為特別目的作調整，或甚至乾脆鼓吹研發新樂器。舉例來說，雖然威爾第在他 1853 年的歌劇《遊唱詩人》中的吉普賽人合唱時使用鐵

砧，但華格納超越了他，在《萊茵黃金》和《齊格菲》段落中使用 18 個調過音的鐵砧，也就是說，它們可以演奏樂譜中指定的音高。指環歌劇也催生了新樂器的發明，例如後來稱為「華格納低音號」（Wagner tubas）的樂器，是一種結合法國號、長號與次中音號（euphonium）特點的混合體。

為了把指環歌劇搬上舞台，華格納在拜魯特建造屬於自己的劇院，它有許多革命性的設計，例如他取消舞台前方使人分心的管弦樂團樂池，並建議設計師把樂手們藏在舞台下方，並設法讓音樂飄進音樂廳裡。他訂製現代化的舞台和燈光效果，以及能讓布景安靜地從側面進出的裝置，還發明可透視的蒸汽帘幕，所產生的光學錯覺能讓劇中的巨人顯得更加高大，侏儒更加矮小。與其說是歌劇院，華格納的劇場可以算是現代電影院體驗的初試啼聲。它就像是一場黑暗魔術幻燈表演，荒誕卻又包羅萬象。在指環系列歌劇第一次完整演出時，華格納要求把音樂廳的燈光調暗，這在當時是非常新奇的，還讓現場的觀眾們驚訝得張大了嘴巴。

ㄚ

華格納的野心無疑是想為未來創造一種新的藝術形式，一種各類藝術都可以在此結合與交融的平台，然後由音樂這最強大的力量來帶領。指環系列歌劇或許渴望經由古代神話去闡釋及探索人類基本的本能，但大體上這仍是一系列過長的歌劇。在指環系列的最後一部歌劇《諸神的黃昏》中，華格納摧毀了舊神，他的下一步是去尋找一個嶄新的信仰。

在華格納 1882 年寫的最後一部作品《帕西法爾》中，他將劇場變成一座寺廟，情節被導入一場聖禮儀式，賦予主導動機一股神聖的力量。與其稱它是一部歌劇或音樂劇，華格納全能地把《帕西法爾》定位成「一部為舞台奉獻的節慶戲劇」。他堅持演奏這部歌劇的獨家權力應永久保留給拜魯特歌劇院，認為其他劇場和歌劇院沒有資格演奏如此珍貴的創作。事實上這個獨家權力只維持到 1903 年，雖不如他所願，但這並不是世界末日。

即使這個附帶條件聽起來有些牽強，但華格納的仰慕者確實早在他著手創作《帕西法爾》之前，就將拜魯特視為一個非常特別的地方，一個至高的聖殿。

觀眾們將自己視為領聖餐者和祭壇下方謙卑的求助者，甚至連華格納還在世時就已如此。諷刺的是，華格納年輕時血氣方剛，將當時的藝術環境鄙視為一種讓人作嘔、追逐名利，且將一般平民百姓拒於門外的菁英集團；而所謂的「老百姓」（Volk），才是最需要慰藉與指引的一群人。他時常讚美古代希臘劇場包羅萬象的優點，當時的劇場把觀眾「從政府和法院辦公室、鄉下、船上、軍隊營房，從最遠的地區吸引過來」，他的歌劇是為一般大眾而寫，以合理、折扣優待的價格嘉惠百姓，把中產階級令人窒息的道德觀撕裂成碎片。

事實上，華格納只擁有一座專為他和他的作品打造的戲劇院，而且這還要感謝他原先很討厭的那些人慷慨解囊。世界上從來沒有一座歌劇院像拜魯特那樣專屬於一。在華格納逝世後數年，美國作家馬克・吐溫（Mark Twain）記錄了一段驚人的印象，是有關不知情的訪客在那裡的感想：

> 我看盡了各式各樣的觀眾──在劇場、歌劇、音樂會、演說、講道、葬禮──，但從沒見過一個場合觀眾的專注力能像在拜魯特的華格納迷一樣堅定與虔誠，那絕對的專心和超人的耐力，即使到節目最後也像是剛開始一樣精神奕奕。昨晚這部叫《崔斯坦與伊索德》的歌劇讓現場所有信仰堅定的觀眾心都碎了，而我知道有些聽過許多歌劇的人在看過這齣戲之後，不僅難以入睡而且還整夜哭泣。我在此地強烈感覺格格不入。有時我覺得自己是一群暴民中唯一頭腦清楚的人；有時我覺得自己像盲人但其他人卻都看得見，像是一名在最高學府胡亂摸索的學生；然後一直到禮拜儀式期間，我覺得自己像是一名在天堂的異教徒。

另一方面，蕭伯納（George Bernard Shaw）則是屬於崇拜會眾中的一員，他說：「當下大部分人對於偉大的指環歌劇所下的魔咒都難以招架，唯一能做的，就是在那讓人如痴如醉的幕與幕之間的空檔熱烈地討論劇情。」

對音樂家而言，華格納在拜魯特的聖殿明顯成為一個朝聖之地，且因為有如此大型且難度極高的前衛音樂劇在那裡上演，因此拜魯特後來便成為一個現代與

前衛音樂的象徵地。追隨者們以華格納的作品時常在局外人之間引起爭端為榮，他們相信越困難的挑戰代表越前衛。的確，現代人有辦法界定出平民主流音樂和古典前衛音樂兩者分道揚鑣的時間點，而這是一段長達 80 多年的分歧。華格納的追隨者很樂意神隱到他們神祕的英靈聖殿「瓦哈拉」裡，在那裡只有具開創力、博學和大膽的人敢去嘗試。作曲家荀貝格也是華格納的仰慕者，他以華格納樂見的形式去尊敬他，並聲稱：「那些為了取悅他人而作曲、心中只有聽眾的作曲家，不能算是真正的藝術家。」

包含音樂信仰在內，所有宗教都需要他們的聖餐、禮拜、清真言（Shahada）和「皮里特」（Pirit）──意指舉行崇高典禮與儀式的時刻。而華格納在歌劇《帕西法爾》中以虔誠肅穆、淨化及莊重的舉止來準備禮拜。

丫

故事背景設在中世紀的西班牙，《帕西法爾》表面上是關於聖杯的寓言（聖杯是傳說中耶穌在最後的晚餐所使用的杯子）。但它並沒有很多需要儀式場景的劇情，而且不論你是在雷恩堡（Rennes-le-Château）還是格拉斯頓伯里（Glastonbury Tor），或是丹・布朗（Dan Brown）小說裡的聖殿騎士在祕密墳墓中偶然發現它們，它的圖像和背景也不會顯得格格不入。人們很容易輕視它的象徵符號與魔法，它那「超時空博士」般的時光旅行，加上「蒙提派森」（Monty Python，註：英國超現實幽默喜劇表演團體）已經演過不少關於聖杯的故事，要看到這些聖杯騎士在舞台上而忍住不笑，實在是件折磨人的事。然而《帕西法爾》當中有個極為嚴肅的意圖。

它的內在具有一個華格納從叔本華、佛教和基督教的論述中擷取而來的見解，即不論是追求自我啟蒙還是個人救贖，方法皆是由否定自我的滿足、抗拒誘惑和尋求對同胞苦難的同理心來完成。這部作品讓人了解「憐憫」有療癒和釋放的力量。這個觀點沒有任何瘋狂或怪誕的地方，而在帕西法爾的第一和第三幕，也就是發生在藏匿聖杯的蒙特撒爾瓦特（Montsalvat）山上城堡的劇情，那富麗堂皇的音樂不僅令人讚嘆，更與它所鞏固的堅定信仰相互一致。而在第一與第三幕所謂

「轉化的音樂」（transformation music）中，年輕的帕西法爾被帶到城堡裡見證聖殿騎士的聖餐，這段音樂的誕生幾乎可說是歐洲音樂史上最令人讚嘆與驚心動魄的一刻。雖然它是強大的，但並不是大獲全勝的；由於它的高潮是一個關於苦難的主導動機，所以它是慘痛的。華格納的同胞作曲家馬勒（Gustav Mahler）聽過之後，形容它是「我這一生當中最棒卻也是靈魂最痛苦的經驗」。

就音樂上而言，《帕西法爾》裡許多誘人的地方，是由於華格納時常中斷聽眾的期待。他曾在《崔斯坦與伊索德》中大量地使用期待與滿足的技巧，但在那個例子裡，華格納延遲和聲滿足的目的是為了描繪性的欲望、性的覺醒以及實現（或是不足）。而在《帕西法爾》中，他所要探討的是精神而非肉體，而他用來魅惑聽眾的技巧稱為「半音體系」（chromaticism）。

「半音體系」這個名詞來自希臘文「色彩」的意思，它就像在音樂的畫布上塗滿千百種顏色，而不是僅有幾種，這就是它的原理。

我們已經明白，全世界的音樂系統都認同藉由撥弄一條琴弦所產生的音，以及撥動琴弦一半長度所得的另一個音，兩個音符之間所產生自然與完全的關係就叫作「八度音程」（octave）。我們也知道在一個八度音程裡想要細分幾次都是可行的：有些文化甚至在一個八度音程之間細分到 60 次，在古代中國系統甚至細分了——理論上至少——有 360 次，但是近幾個世紀以來，西方與印度的古典音樂則是把一個八度音程分成 12 份。比起其他非西方文化的音樂系統，西方音樂偏向和聲導向，那 12 個音符之間逐漸成形的層次結構，讓聽眾的耳朵被鎖定在「家」（home）的位置。這就好像是為了人類身為旁觀者的利益，而把一個自然的荒野景觀打造成可辨識的樣貌一樣。

一旦在音樂中發現了引力的中心點，也就是「家」的位置，和弦彼此之間也開始凝聚成不同的層次。對莫札特與海頓而言，和弦的層次結構十分嚴謹，聽眾幾乎從未被帶離「家」的調性太遠。然而隨著 19 世紀演進，主要的三和弦 1、4、5 的吸引力開始下降，而以前那些清晰可辨的和弦作用也開始模糊。作曲家們只要越強調其他音符與更少的和弦，就越能讓和聲失去原有的熟悉感和安全舒適的感覺。這是一種刻意要使和聲聽起來不穩定與增加異國風情的嘗試，而到了李斯特

與華格納的時代，和聲的層次結構已經蕩然無存了。

在《帕西法爾》第三幕的開場序曲中，音樂為了避免停留在同一個調或和弦上超過一拍而到處飄移，這是半音體系的極致展現。人們在這樣的音樂中會感到迷失方向，以及被神祕的力量所把持。華格納利用半音系統這種隨意運用音階裡所有音的方式，使和聲結構隨之崩潰，更讓聽眾深陷在一個令人不安的地方，恰巧這個地方是聖杯的聖殿蒙特撒爾瓦特，而氛圍是緊張與未解的。

半音體系豐富的世界裡有個耐人尋味的補充說明，在歌劇《帕西法爾》演出時，年僅 10 歲的俄羅斯作曲家史克里亞賓（Alexander Scriabin）把他從 1907 年之後開始研究的「音階的色彩」理論概念帶往全新的層次。他根據牛頓爵士（Sir Isaac Newton）1704 年的著作《光學》（*Optics*）中對光線、色彩與衍射的研究，進而把一個音階裡 12 個音符全都指派不同的顏色。同時他也協助他身兼化學家及電學工程師的朋友摩瑟（Aleksandr Mozer）發明了一個能投射光線的彩色管風琴，也就是「彩風琴」（Chromola，也被稱為 clavier à lumières 或 tastiéra per luce）。它能夠依照史克里亞賓的樂譜指示，產生對應鍵盤上 12 個音符變化的彩色光線。這玩意兒現在看起來就像是——容我這麼說——從某個市集的攤子上掉落的零件，被放置在莫斯科的史克里亞賓博物館裡。

史克里亞賓的音樂非常與眾不同，就像他創作於 1910 年繁複的《普羅米修斯：火之詩》（*Prometheus: Poem of Fire*）中所展現的，更別說它導致的迷幻效果，就好像內化的蕭邦和德布西，而背景音樂是《帕西法爾》和史特拉汶斯基（Igor Stravinsky）所作的《火鳥》（*The Firebird*）同時一起演奏一樣。史克里亞賓出生於聖誕節，而死於復活節當天，他恰當地玩弄著他可能是耶穌基督投胎轉世的說法，有一次他寫道：「我即上帝、我即虛無、我即遊戲、我即自由、我即人生。我即邊界、我即頂峰。」他和華格納皆相信音樂與神祕主義能夠融合成為未來的信仰。

至於華格納則是致力在自傳中闡述他對《帕西法爾》傳奇的歌劇在耶穌受難日的想法及其象徵意義：「我突然想到這天是耶穌受難日，而我想起這個預兆在我過去閱讀艾森巴赫（Wolfram von Eschenbach，註：中世紀德語詩人）的《帕西

法爾》時假想的意義⋯⋯它高尚的可能性以一種壓倒性的力量敲打著我，以及我對耶穌受難日的想法。我快速地構思整部戲劇，我僅用一點筆墨做了簡單的大綱，並把整部戲分成三幕。」有了半音體系這種令人心醉的藥汁、豐富廣泛的管弦景致、飄逸音樂象徵的極樂天堂、高度成熟的主導動機，以及對憐憫和啟示的熱切祈禱，《帕西法爾》無疑是由像高山一樣連綿的天賦所完成的作品，誠懇地去尋求生命的意義和圍繞著它的世界。當第一次演出時引發許多人寫文章讚美，而在數千篇讚美散文中有一個相當典型的結論，是像李吉（Charles Albert Lidgey）在他1899年的著作中所說的一樣：「如果指環歌劇是人類大愛的體現，那麼《帕西法爾》就是神聖的愛的表達。說實話，《帕西法爾》並不是一部戲劇，它是一個宗教的典禮。它是那種樂評冷峻的長矛刺不穿的作品⋯⋯它看起來更像是給身為人類物種的最後訊息，它費盡心力去傳播一個高貴的真理──愛即是上帝。因此，且讓我們去榮耀這部作品和他的作者吧。」

然而，驅使《帕西法爾》的哲理還有著另一個面向，那是一個讓某些華格納的崇拜者突然改變心意的面向。

一個無法迴避的事實是，這個十字軍故事的高潮落在那支據稱刺穿了釘在十字架上拿撒勒的耶穌側面具有魔法屬性的矛（「拿撒勒的耶穌」在文中只被以「救世主」之名提到）。基督純淨的血由聖杯所盛受，而耶穌受難日那犧牲的意義均以真實和奇蹟的形式表現出來。聖血本身被視為具有潔淨功能：能清洗邪惡、軟弱和罪惡的一切。密謀對抗無辜基督徒帕西法爾的人是邪惡的巫師「克林索」（Klingsor），他就像是故事裡的達斯維德（Darth Vader）──電影《星際大戰》裡原名為「安納金・天行者」的角色。克林索的魔法花園座落在西班牙的南阿拉伯語區，而直到1950年代為止，他的出身背景在歌劇《帕西法爾》裡通常被描述為阿拉伯或猶太籍。

自我閹割的克林索身邊伴隨著一名擁有變形能力的女子昆德麗（Kundry），她是受詛咒的猶太公主希羅底（Herodias）的投胎轉世。克林索為了玷汙純潔無暇

的帕西法爾，便脅迫昆德麗去誘惑他。昆德麗得到眾多年輕「女兒們」——花之妖女的協助，完成她對帕西法爾性誘惑的任務。備受虐待的昆德麗在最後一刻改變信仰成為基督徒，並正式解除了糾纏多年的詛咒，然後在純潔的帕西法爾成為聖杯的主要保護者、並受到天堂之鴿的賜福時遭到殺害。她最後的屈辱和雅利安英雄帕西法爾的勝利，對華格納期盼發生在德國文化上的事並不是隱藏巧妙的隱喻。2 年前他才十分不恰當地比較「透過耶穌基督所得到的啟示，比起透過亞伯拉罕和摩西更具優勢。」華格納在歌劇《帕西法爾》上演 7 個月後過世，但更不幸的是，他那雅利安人至上的觀點並沒有跟著他一起進入墳墓，而成為有毒的遺產。

雖然華格納將所有外來影響視為干擾德國純化的潛在威脅，他卻唯獨視猶太人為特別的毒液。很不幸的，在 19 世紀的歐洲反猶太主義十分猖獗，然而以當時的標準而言，華格納的觀點也過度極端了。他對反猶太主義的狂熱，部分原因來自他生涯初期為了成為一名歌劇作曲家而奮鬥的個人經驗。早年在巴黎，他對當時最成功的大型歌劇作曲家麥亞貝爾產生個人的厭惡感。加上他在 1850 年代讀了法國作家戈平瑙（J. Arthur Gobineau）所著的《人種不平等論》（The Inequality of Human Races），戈平瑙在書中宣揚歐洲白種人的優越，並創造了如退化、劣等或不純正等種族觀點。華格納逐漸採取一種惡毒的反猶太主義態度，可以說汙染了所有他看待事情的觀點。華格納公開宣示他的目標是透過藝術帶給德國人一種使命感，當他構思要如何完成這個目標時，他堅信必須消滅德意志帝國中所有的猶太人——以及任何猶太文化的軌跡。

並不是只有華格納這麼期盼，《帕西法爾》上演 3 年之後的 1885 年，德國總理俾斯麥下令立法驅逐所有猶太人與波蘭人離開普魯士帝國；在短短 40 年內，這個超德國國家主義思想，卻演變成像癌細胞蔓延似的納粹意識型態。人們不應該假裝沒看見華格納成為惡意仇外思想下的附屬品，在他許多煽動性文章中的其中一篇〈認識你自己〉（Erkenne dich selbst，1881）提到，猶太人現在在「以如此令人畏懼的力量籠罩著我們」，他呼籲德國百姓要盡快覺醒，並對猶太人提出「最好的解決方案」：根除他們。在另一個場合，他戲謔地說應該把所有猶太人都趕進劇院廳裡，然後演出萊辛（Gotthold Ephraim Lessing）1779 年的劇作《智者納旦》

（*Nathan the Wise*），背景為第三次十字軍東征，並呼籲宗教寬容及為宗教殉葬。

　　華格納當然無法預知後來的納粹會把他的話當真，也無法預測希特勒有一天會公開宣稱「想了解德國國家社會主義的人，一定得認識華格納」，或是「我打算把我的信仰奠基在帕西法爾的傳奇上。」不過可以確定的是，納粹高層的確把拜魯特視為聖地。華格納的後代遺族展開雙臂歡迎他們，甚至有人猜測這位被華格納的孩子稱作「狼叔」（Uncle Wolf）的希特勒，可能曾經向華格納的英國媳婦溫妮菲（Winifred Wagner）求婚。事實上，拜魯特已經成為聖杯的城堡蒙特撒爾瓦特的化身，那是安置聖杯的高山頂端，是雅利安文化的最高神殿。納粹的宣傳部部長戈培爾（Joseph Goebbels）本身極崇拜《帕西法爾》這齣歌劇，在第三帝國期間的柏林德意志歌劇院，這部戲上演了 23 次之多。（1938 年的製作團隊見證了年輕的女高音舒瓦茲柯芙〔 Elisabeth Schwarzkopf 〕首度飾演花之妖女。舒瓦茲柯芙是帝國文化部的最愛，據稱後來選擇了傑里博士（Dr Hugo Jury）這位將軍暨下奧地利區的納粹統治者為她的情人。傑里博士在德國投降當天自殺身亡，而她的歌唱生涯也一去不回頭。）新製作的歌劇《帕西法爾》在 1934 和 1937 年於拜魯特的劇院上演，然而在戰爭期間卻下令暫停演出，因為劇情牽涉到受傷的騎士安弗塔斯（Amfortas），避免讓受傷的軍人太過敏感。納粹德國的形象宣傳以各種方式把元首塑造成聖杯的城堡蒙特撒爾瓦特騎士，或者是帕西法爾本人，而天空有祝福的鴿子在他上方盤旋。

　　在全面了解歌劇《帕西法爾》所傳達的種族含意，以及它在納粹思想中的卓越地位之後，對我們來說，聆聽華格納崇高的音樂很難不感到顫慄。一方面，這部作品變成史上最危險的音樂，因為撇開那些出於奉獻自我和憐憫的創作動機不談，它無疑地激發了仇恨。

<p align="center">♈</p>

　　華格納在非音樂的藝術領域也影響甚鉅，光是他在世時就有超過 1 萬本書籍和文章在討論他與他的音樂。法國畫家雷諾瓦曾請求是否可以畫一張華格納的肖像，並橫跨歐陸去展示。畢卡索在 1934 年為呼應《帕西法爾》而創作了一張畫

作，也可以說是後來聞名世界的〈格爾尼卡〉（Guernica）的前身。勞倫斯（D.
H. Lawrence）所寫的小說《入侵者》（*The Trespasser*）正是受到華格納的歌劇
《齊格菲》所啟發。詩人、哲學家和劇作家們無不向他致敬，包括艾略特（T. S.
Eliot）、喬伊斯（James Joyce）和王爾德（Oscar Wilde），王爾德小說中邪惡的
格雷（Dorian Gray）就是早期的華格納迷。

　　儘管如此，華格納對其他作曲家的立即效應卻是參差不齊。雖然大家對於
華格納的成就佩服不已，但鮮少人追隨他創作這種「非重複性音樂」（through-
composed music）的歌劇，除了創作歌劇《韓賽爾與葛麗特》（*Hansel and Gretel*）
一曲成名的德國作曲家韓伯汀克（Engelbert Humperdinck），法國作曲家馬斯奈
（Jules Massenet）為 1889 年的巴黎萬國博覽會開幕式寫了一首受《帕西法爾》啟
發的中世紀史詩作品《艾斯卡拉蒙特》（*Esclarmonde*），內容有女巫、魔法、寶
劍、蒙面騎士、粗鄙的撒拉遜人、遠距離運輸，以及實施驅魔的主教和一群僧侶
助手。然而除了它的規模與神祕的偽裝之外，《艾斯卡拉蒙特》在音樂上只能算
是以大型管弦樂團來展示稍縱即逝的華格納現象。隨後馬斯奈其他的 25 部作品則
是回歸到法式大型歌劇的傳統，其中包含龐大的凱旋合唱團、大型管風琴，以及
一位能唱出一連串不可思議高音花腔炫技獨唱的第一女高音。先不論馬斯奈，光
是女高音花腔獨唱，就足夠讓痴迷於戲劇的華格納深惡痛絕。同一時間的捷克作
曲家菲比赫（Zdeněk Fibich）受到許多反德國同胞的刺激，在 1890 年代寫了三部
偽華格納式的歌劇《赫迪》（*Hedy*）、《莎爾卡》（*Šárka*）和《*Pád Arkuna*》，
以及英國作曲家包頓（Rutland Boughton）希望在格拉斯頓伯里（Glastonbury）這
個地方打造英格蘭的「拜魯特」，演出大型（但預算很低）的亞瑟王傳說音樂劇，
並在 1914 到 1926 年期間舉辦音樂節。

　　甚至連包頓也沒有效法華格納的音樂風格，反之，他在「盎格魯－凱爾特」
（Anglo-Celtic）的民謠音樂中找到激勵。當大英帝國於 1914 年 8 月向德國宣戰後
22 天，他的魔法歌劇《不朽的時刻》（*The Immortal Hour*）在格拉斯頓伯里舉行
首演。格拉斯頓伯里當代表演藝術節的未來不完全是巴伐利亞風格，也不是沉默
的敬畏。

　　我們幾乎可以這麼說，如果少了與納粹連結在一起的歷史，絕大多數原本不是死忠歌劇迷的人現在大概已經對華格納失去興趣。這聽起來也許有些苛刻，但是華格納對音樂影響力的證據並不如他的信眾要我們相信的那樣具有說服力。環視 1880 年代，你會看到在拜魯特以外的地方，作曲家們依然自在度日，彷彿什麼事都沒發生過一樣。

　　甚至在距離很近的維也納，布拉姆斯（Johannes Brahms）默默耕耘他的交響曲風，風格上絲毫未受到來自拜魯特的龍捲風影響。布拉姆斯是一位自認具有複雜人格特質的作曲家，其音樂堅決抗拒晚年圍繞著他的現代化潮流，面對華格納對他與他的音樂公開展現的敵意也從不妥協。其實問題出在華格納認為創作交響曲已經不再是有意義的追尋，在他心中所有藝術形式都已被納入音樂劇這種他發明的「新式」曲式裡。他曾在一篇探討布拉姆斯嘗試延續貝多芬偉大的《第 9 號交響曲》的評論中輕蔑地寫道：「我知道某些知名的作曲家第一天在他們的音樂會上偽裝成街頭歌手，第二天戴著韓德爾式的假髮，下一次穿著猶太式的恰爾達什提琴手服裝，再來又把一首極受敬重的交響曲打扮成第 10 號。」

　　在華格納過世後幾個月，布拉姆斯完成了雄偉壯闊、豐富悅耳及備受讚揚的《第 3 號交響曲》；在 1883 年 12 月舉行首演，由維也納交響樂團負責演出，雖然中途被華格納的信眾打斷，但其他人的接受度相當高。4 年後當布拉姆斯離開人世時，英國作曲家帕里寫了一首〈布拉姆斯輓歌〉（Elegy for Brahms），這是史上由一位作曲家為另一位作曲家所寫過最可愛的致敬曲，以及公開向布拉姆斯的《第 3 號交響曲》第三樂章〈Poco Allegretto〉所帶來深刻且長遠的衝擊致敬。帕里追隨布拉姆斯的腳步，在英國由艾爾加繼承並獲得顯著的成功。聆聽艾爾加寫於 1899 年的《謎語變奏曲》（*Enigma Variations*），或 1908 年他公開承認以布拉姆斯《第 3 號交響曲》為模範的《第 1 號交響曲》，你會發覺整個華格納的衝擊彷彿發生在另一個與世隔絕的世界。

　　然而當布拉姆斯繃緊神經對抗華格納式的音樂風潮時，他的交響作曲家同伴布魯克納（Anton Bruckner）卻沒有選擇這麼做。他那冗長到令人麻木的 9 部交響曲，在不同程度上都反映出對這位會不由自主稱呼為「大師」的人的仰慕。布魯

克納創作於 1873 年的《第 3 號交響曲》是獻給華格納的，而第一個版本還包含許多從他偶像的歌劇裡節錄的旋律。他的《第 7 號交響曲》於 1884 年 12 月獲得在萊比錫的華格納紀念音樂會首演的殊榮，而在它的第二樂章「柔板」中以對華格納的葬禮哀悼形式呈現。（有人猜想布魯克納之所以對華格納的音樂著迷，部分原因是對於當中關於性的內容的偷窺依戀所致，特別是指環系列和《帕西法爾》。布魯克納終身未娶，卻有獨鍾於年輕女孩的好色胃口──直到他 70 歲都還持續追求年輕女孩，大展獵豔與調情的功力──在《帕西法爾》中那些極具誘惑力的花之妖女的精神意象，勢必加強了他在這無盡音樂裡的罪惡快感。）

除了布魯克納，大部分與華格納同時代的藝術家除了很快斷定他卓越的音樂成就之外，卻搞不懂這個像是他的戲劇文化議程般的「華格納與所有藝術的未來」計畫。柴可夫斯基則形容歌劇《帕西法爾》是個「不可思議的一派胡言」，他說華格納對歌劇的付出「是一種負面能量」，當評論華格納作品的總體影響時他表示，「至於他歌劇中戲劇性的喜好，我認為十分貧乏，甚至經常是天真幼稚的。」德布西對華格納留下來的作品也有話要說：「他所有的音樂遺產將會成為美麗的廢墟，而我們的子孫將會在這廢墟的庇蔭之下，遙想這位散盡天賦只為追尋人性光輝的作曲家往日的偉大成就。」

華格納過世後，年過七旬的威爾第創作最後兩部歌劇的凱旋曲，都是根據莎士比亞的劇作而寫：《奧泰羅》（Otello，1887）和他唯一的喜劇《法斯塔夫》（Falstaff，1893）。至於艾爾加，對他而言華格納彷彿從未存在過。或許威爾第的例子比較引人注意，畢竟他的創作領域主要是在音樂戲劇上，而這領域被發生在拜魯特的「革命」所改變。這兩位同時出生於 1813 年的作曲家各自走在歌劇事業的平行線上，但目的地卻相距甚遠。華格納對他這位義大利對手的評價可以從《歌劇與戲劇》（Opera and Drama）這本寫於 1851 年、長達 400 多頁關於歌劇狀態的調查中看出端倪，在全文中他完全沒有提到當時在歌劇藝術領域最知名的作曲家威爾第；而威爾第除了讚美這位說話尖酸的同儕之外也沒多說什麼，並在文章中稱讚《崔斯坦與伊索德》是「人類心靈所能產生出最好的創作之一。」

除了華格納以外，沒有證據顯示威爾第的風格在《阿伊達》（Aida，1871）

與《奧泰羅》（1887）這長達 16 年的間隔之間變得不流行或被歌劇愛好者視為過氣，更不用說在 6 年後推出的《法斯塔夫》。1893 年 2 月於米蘭的史卡拉大劇院首演的《法斯塔夫》尤其特別成功，並在數個月之後相繼在維也納舉辦同樣熱鬧的開幕儀式（由馬勒指揮），以及巴黎、漢堡、倫敦與紐約。它那精彩的音樂有一種類似莫札特義大利式歌劇無憂無慮的家族基因，他喜歡跟自己琳琅滿目的舊曲目玩心照不宣的把戲，甚至——容我斗膽直言——有一點像吉爾伯特與薩利文（Gilbert and Sullivan）早他 5 年前所寫的《皇家禁衛軍》（*The Yeomen of the Guard*），對歌劇的主題認知毫無疑問地持敷衍的態度。但是這裡的環境並沒有到處都是華格納的影子。老朱塞佩（即威爾第）一定是聽取了他第一男主角法斯塔夫公爵（Sir John Falstaff）所給的忠告：「走吧，老傑克，走你自己的路吧。」

可以理解華格納也許想要思索並預測未來的藝術世界，一種能將所有藝術包含在其中的形式，聚焦在有關人類的愛、死亡和命運的故事——但是不一定要用他的方式來完成這個希望。動畫電影將成為未來的藝術作品，一個科技上的突破在他去世後不久便緩慢發動起來，而歷史上第一個活動影像始於 1888 年，由普林斯（Louis Le Prince）拍攝的「朗德海花園場景」（Roundhay Garden Scene）。

華格納去世後對音樂的主要貢獻在於，接下來 30 年的所有重要作曲家都受到影響而刻意不去仿效他，尤其是法國、俄羅斯和新世界的美國，他們反倒去頂撞、否定和忽略他，這些對他音樂遺產的負面回應也使得音樂本身不再重要。而一個革命的時代就在不遠處等待啟航，激進與野蠻的程度，將遠超過華格納的想像。

# 反叛時期

## 1890 — 1918 年

　　1883 年自華格納離開人世到第一次世界大戰爆發，這 31 年期間，音樂受到一連串巨大的動亂干擾，從根本上重塑了音樂的樣貌、功能和態度。造成這些改變的推動力，大部分來自世界舞台上那些尚未被人聽見的聲音。由於他們在 18 和 19 世紀的卓越成就，來自奧地利和德國的作曲家很快面臨與來自其他國家如萬花筒般的音樂繁星相互較勁，特別是俄羅斯、法國和美國。

　　歷史的聚光燈戲劇化地轉移到俄羅斯，並視其為新世紀的曙光；以及在工業力量與領土擴張上不斷成長的美國，在那個階段土地面積增加超過一打的新州。歐洲殖民帝國的面積過大和越發難以統治的問題，也已達警戒水位（參與殖民的有大英帝國、奧匈帝國、俄羅斯，以及範圍較小的德國、法國、葡萄牙、西班牙和荷蘭），對這些帝國的許多（白人）公民而言，人生從未如此的奢華、歡愉或是頹廢──這些都是促進音樂活動繁榮的溫床──但裂縫也開始顯現出來。例如所謂的「不列顛盛世」是指在南非、波札那（Botswana）、尼日利亞（Nigeria）、蘇丹、桑吉巴（Zanzibar）、迦納、阿富汗、印度西北邊境、緬甸、西藏、中國和委內瑞拉等地採取多重殖民地戰役來達成。所有歐洲城市必須面對無政府主義者和分裂分子所犯下的恐怖暴行，而他們成冊的暗殺名單終將引爆第一次世界大戰。然而這些可能動搖音樂的叛亂活動幾乎完全脫離了政治現實，甚至連發生於 1905 年對社會具有巨大深遠影響的俄羅斯十月革命，對當時音樂界的動盪也只有最小的衝擊。

　　**音樂的戰爭是有關移動的方向**。如同在 19 世紀末期所面臨的，一旦現有音樂系統裡的 12 個音與調性家族的所有可能性都到達飽和點時，西方音樂的未來要何去何從？對於是否要延續華格納完全藝術形式的嘗試，或是追求像《帕西法爾》極端的半音體系，還是像華格納藉由控制小小的旋律動機去建構大型的音樂結構，作曲家們意見分歧；不過大家都同意的是，華格納的「拜魯特革命」是一個必須設法做出回應的轉捩點。

<center>♩</center>

　　像柴可夫斯基這樣的俄羅斯作曲家，對於華格納的音樂劇所產生的騷動通常

都採取一種輕蔑的態度。俄羅斯作曲家庫宜寫給他的同胞作曲家林姆斯基－高沙可夫的信中提到：「華格納是個什麼天分都沒有的人，他寫的旋律——如果有的話——品味也比不上威爾第……所有這一切都被層層的腐爛給掩蓋。他的管弦樂團是個粗糙的裝飾品，小提琴整場都在最高音域尖吼，把聽眾搞得極端神經緊張。我等不及散場就提前離開了，我向你保證，如果我再待久一點，我和我的妻子一定會歇斯底里。」

史特拉汶斯基在看完《帕西法爾》後的觀點也是同樣嚴厲：「整件事讓我覺得最反感的，是那個控制它的基本概念——即把藝術作品放在跟宗教活動的神聖象徵儀式相同的地位。還有，拜魯特的滑稽不止於此，它那可笑的儀式規定，不就像是在無意識地模仿宗教儀式嗎？」

然而對華格納的音樂反應最極端的是法國，對許多法國音樂家而言，去唾棄那曾在 1870 到 1871 年間的普法戰爭中羞辱他們的國家所產下的音樂果實，似乎已經變成一種愛國的義務。而法國也有一種完全不同的音樂技法正在發展。國民音樂協會——一個以「藝術法國」為座右銘的團體，在德國炮轟巴黎期間象徵性地創立了，目標是鼓勵開發出一種沒有德國特徵的法國風格。即便華格納沒有揮舞著德國大旗來挑釁，大部分法國作曲家並不看重他——而且無論如何，法國人有自己的開路先鋒可追隨：聖桑（Camille Saint-Saëns）和法朗克（César Franck），他們是國民音樂協會的共同創辦人，實際上也是後華格納時代所有法國作曲家的精神指標。除了嘗試創作一些結果不怎麼成功的歌劇，以及寫了一首再次宣示法國曲式可能性的交響曲（法國人已經不再偏愛大型歌劇）之外，出生於比利時的法朗克對法國音樂的主要貢獻是在室內樂領域。法朗克細緻與平民化的音樂風格與 19 世紀後半多到數不清的雄偉壯闊音樂相較，形成強烈的對比，而這風格也啟發了他的學生與門徒。

假如法國人有尊崇任何的德國作曲家，那個人絕不會是華格納，而是巴赫。當他們開始對 19 世紀大型歌劇的漫無節制與濫情感到厭煩時，不要緊，他們就回頭向巴赫尋找靈感。他們愛巴赫的清楚透明、整潔和拘謹的紀律。當觀眾最愛的魏多（Charles-Marie Widor）在夏樂宮（Palais du Trocadero）為 1889 年的巴黎世

界博覽會演奏新的《第5號管風琴交響曲》（著名的觸技曲〈Toccata〉來自這部作品）時，節目單上唯一的其他作曲家就是巴赫。法朗克、聖桑和魏多同樣都是技巧高明的管風琴手，而過去跟現在一樣，學習管風琴就意味著徹底學習巴赫。聖桑的音樂尤其像巴赫，他寫於1868年的《第2號鋼琴協奏曲》甚至已經接近仿品。

聖桑最有名的學生是佛瑞（Gabriel Fauré），他也受他導師的影響，接受像舒曼和李斯特等當時公認為現代作品的洗禮，對單音聖歌與聖歌合唱音樂有扎實的基礎訓練。這些單音聖歌裡簡單但曲折的旋律線條，為他成熟後的曲風帶來可觀的影響。尤其是佛瑞有自信能將他對華格納層疊繁複音樂劇的反感，轉變成一種更純粹、更不濫情的聲音。甚至他學生時期為合唱與管風琴所寫的作品，例如令人陶醉的《約翰拉辛的詩歌》（*Cantique de Jean Racine*，1865），正式宣告要遠離多餘濫情的明確方向，為他在23年後完成的《安魂曲》（*Requiem*）那毫不費力的寧靜之美奠立基礎。在聽過布拉姆斯、李斯特、華格納或柴可夫斯基的音樂後再去聽佛瑞的，那種感覺就像有人為某個少年的臥室做了大掃除並重新裝飾過一樣。臥室裡那些有關死亡、心理煎熬、超級英雄和悲劇的海報已經一去不復返，成堆的髒衣服也被放到一旁，窗戶被打開來讓空氣流動。從佛瑞為小型管弦樂團寫的輕快的《孔雀舞曲》（*Pavane*，1877），到歌曲輯裡的〈美好的歌〉（La Bonne chanson，1894），為了表達他對芭達克（Emma Bardac）祕密的愛情（他們兩人同一時間結婚），佛瑞細膩、謙遜的音樂聽起來就好像是逃離了居住著華格納的拜魯特，而在另一個星球所寫的一樣。當然我指的是音樂的概念。

另一個更激烈反抗複雜性音樂的例子，可以從佛瑞的古怪同儕作曲家，有一半英國血統的薩替（Erik Satie）的袖珍鋼琴曲聽出來。薩替創作於1888年的〈吉姆諾佩蒂第1號〉（Gymnopédie），聽起來像是在南法一場酒宴後漫長燠熱的午後時光，被視為一種刻意揭穿它的浮華和淨化音樂的嘗試。在巴黎音樂學院被老師形容（相當不公平地）為「史上最懶惰」的學生，薩替是個自由思考的知識分子，著迷於從古希臘到福樓拜（Gustave Flaubert）的小說，而且比起跟音樂家打交道，他比較喜歡花時間和蒙馬特的畫家與詩人交朋友。而薩替對哥德式建築的直線條

強烈著迷，也影響他往後幾年在〈吉姆諾佩蒂〉和〈玄祕曲〉（Gnossiennes）上那種極簡結構的創作。

沒有人比薩替更努力揭穿拜魯特狂妄的面具，即便他對華格納式音樂的抗拒有時太過意氣用事。他在 1891 年推出一部新歌劇《崔斯坦的私生子》（*Tristan's Bastard*）藉此取笑華格納。那是個惡作劇。2 年之後，他創辦自己的新教堂「大都會基督教藝術領導教會」，宣布自己是唯一的神父（也是唯一的會員）。然而在薩替這種反傳統派的眼中，華格納並不是唯一一個造成這些不必要混亂的元凶。大型通俗歌劇學派的法國作曲家如馬斯奈和古諾，也常常是他詼諧筆觸下的批評對象。1916 年薩替根據古諾的歌劇《米雷耶》（*Mireille*）的主題旋律捏造了一部露骨羞辱的仿作，並改編他的幾首歌舞表演歌曲來取笑馬斯奈原本感傷的主題。

總結來說，法國作曲家對於華格納現象那種虛榮儀式所抱持的態度，不論是輕浮如薩替，或者達觀如佛瑞，皆為他們的音樂灌注新的意念，並很快地被德布西與拉威爾音樂中感官的現代性主導。普朗克（Francis Poulenc）簡單扼要地總結了法國面對華格納現象產生的矛盾，他說在聽過華格納之後，有必要藉由聆聽莫札特的音樂來洗滌人的心靈與耳朵。

Ɣ

華格納十分鄙視法國歌劇，他應該料想得到法國人會反抗他在音樂風格上的領導地位；然而更令他不安的是，他被維也納國家歌劇院歷來最著名的音樂總監著手打造的德國文化霸權背叛，那個人就是馬勒（Gustav Mahler）。

馬勒出生於奧地利帝國的一個波希米亞角落，生長在一個說德語的猶太社區，那裡大約有 1000 個猶太靈魂在二戰的大屠殺中被納粹從地圖中消除殆盡。令人痛苦的諷刺是，身為 19 世紀晚期歐洲最知名的歌劇指揮家，這位猶太作曲家最熱衷演奏的音樂，卻是來自音樂界最惡名昭彰的反猶太作曲家華格納。事實上，馬勒的音樂在某種程度上等於是從華格納的《帕西法爾》停下來的地方接續下去，然而像李斯特一樣，馬勒也是徹底的四海一家，並沒有太多國家主義的觀點與生涯經歷。

馬勒身為奧匈帝國的波希米亞臣民，出身貧窮但他的工作環境充斥著權貴人士，身為猶太人卻處在勢不可擋的天主教文化中，應該不難理解馬勒會藉由認同他童年的民俗文化與音樂尋求慰藉，並在他 10 部完整的交響曲中撒下大量文化認同的口味。這些童年記憶包含雲遊的克列茲姆（klezmer，猶太民謠樂隊）音樂家、臨時軍樂隊，以及活潑的兒童合唱團等。

然而馬勒仍不可避免地被吸引到音樂首都維也納，他的音樂富有維也納人舒適自在的魅力，偶爾一陣杏仁餅的香氣襲來，伴隨著沙沙作響的華爾滋和質樸的山林舞蹈。馬勒所做的是吸收影響整個歐洲大陸的音樂養分。他像是愛莉絲島（Ellis Island）的音樂化身（愛莉絲島是踏上美國新世界必經的第一站），用交響曲擁抱全歐洲精疲力盡、受壓迫的文化，尋找庇護所與新的開始。馬勒的交響曲是一個新的里程碑：他是西方音樂進入 20 世紀的通路。

馬勒並非只憑藉泛歐洲的風格便成為 20 世紀作曲家的典範，他在音樂表達上的直率特性也十分著名，這個特色在他創作於 1901 到 1904 年間一系列的管弦歌曲〈悼亡兒之歌〉（Kindertotenlieder）中最為明顯。

即使那些前輩作曲家們最衷心的作品——如貝多芬《英雄》交響曲中的〈葬禮進行曲〉，或是舒曼寫給愛妻克拉拉・舒曼的歌曲和鋼琴曲——修辭學上的委婉語和通用的敘述，允許在創作者和聽眾之間有一定程度上的超然。因此，蕭邦能將一首鋼琴作品命名為〈馬祖卡舞曲〉或是〈夜曲〉，身為作曲家，這些對他而言可能有深刻個人情感意義——與一段回憶、一個人、一個氛圍，或他人生中的某處相連繫——但只能由聽眾自行猜測。即便像舒伯特、舒曼和孟德爾頌最私密的歌曲，也都會用詩的意境來軟化赤裸的情感——拒絕被描述成像結冰的湖面，或是快樂被描述成一隻鳥在歌唱。例如在舒曼令人愉快且值得尊敬的歌曲〈我無怨尤〉（I bear no grudge，1840）中，他用拐彎抹角的方式描繪破碎的愛情：它提到鑽石無法照耀愛人心中的黑暗，但一條毒蛇卻有使人迷醉的毒牙，而主角說即使決裂是最後的決定，他也不會有任何抱怨。像〈我無怨尤〉這種在眾多藝術歌曲的音樂設定中加上隱喻的表現方式，是一種被檢查人員公開要求的趨勢，藉以刪去歌劇中牽涉到過去時代或地點的主題和衝突，或退回到神話或寓言，以及諸

神的陰暗世界裡。華格納在指環系列中處理亂倫的主題、權力的濫用和貪婪——這些都與 19 世紀的歐洲十分切合，然而他將情節搬運到史前遙遠的迷霧中，就好像他的歌劇附註著大家熟悉的電影免責聲明「如有雷同，純屬虛構」一樣。

在另一方面，馬勒捨棄委婉語的煙霧彈，並試圖正面迎戰困難的主題，就音樂而言，他勇敢面對自己心中最黑暗的恐懼，在〈悼亡兒之歌〉中裡改編德國詩人呂克特（Friedrich Rückert）所寫的 5 首詩，面對每位父母最無法言喻的惡夢。呂克特在他的孩子死於猩紅熱之後，寫了超過 400 首詩。他那令人震驚的喪子悲痛在詩的字裡行間宣洩，因此馬勒的音樂從完全的麻木黯淡（例如「現在太陽要升起，耀眼的光芒好似夜晚沒有發生過可怕的事情」），到無法忍受的哀傷（例如「垂死的孩子要求父母注視著她的雙眼」），也可能到令人瘋狂的苦難（例如在那瘋狂動盪的「在這種天氣，在這種風暴中／我絕不可能讓孩子外出／他們的生命被奪走／我無法去溫暖他們」）。

1907 年，在馬勒改編這些詩 4 年後，他自己的 5 歲女兒瑪莉亞也死於猩紅熱，他向友人阿德勒（Guido Adler）坦承，如果女兒是在這之前死去，他將無法寫出〈悼亡兒之歌〉（Kindertotenlieder），因為這種痛苦巨大到令他無法承受。馬勒在瑪莉亞死亡那年被診斷出罹患一種永久的心臟疾病。他在 1911 年以 50 歲的年紀離開人世，被安葬在瑪莉亞的墳墓旁。（他的小女兒安娜從死神手中逃出，並成為一名雕塑家；她逃離奧地利納粹的魔掌，遷往倫敦的漢普斯特德〔Hampstead〕，並在 1988 年長眠於此。）

〈悼亡兒之歌〉系列和馬勒的交響曲中類似的極端脆弱性，實際上啟發了所有 20 世紀古典音樂界的巨人，遠早於它透過唱片介紹給數百萬人之前（最大功臣是 1960 年代馬勒最慷慨的擁護者伯恩斯坦〔Leonard Bernstein〕）。眾多例子中，其中之一是蕭士塔高維契（Dmitri Shostakovich）的第 13 號交響曲《巴比雅》（Babi Yar），主題是 1941 年 9 月納粹於 48 小時內在基輔的山溝裡屠殺了 33771 名猶太人——如果沒有馬勒普遍性的影響力，這樣的曲風是難以想像的。其他必須感謝馬勒的作曲家，還包括史特拉汶斯基、荀貝格、貝爾格（Alban Berg）、普羅柯菲夫（Sergei Prokofiev）、西貝流士、楊那捷克、齊瑪諾夫斯基（Karol

Szymanowski）、巴爾托克（Béla Bartók）、辛德密特（Paul Hindemith）、懷爾（Kurt Weill）、柯普蘭（Aaron Copland）、布瑞頓（Benjamin Britten）、伯恩斯坦，以及在電影配樂界的魏克斯曼（Franz Waxman）、康果爾德（Erich Korngold）、紐曼（Alfred Newman）、赫曼（Bernard Herrmann）、羅饒（Miklós Rózsa）、霍納（James Horner）、葉夫曼（Danny Elfman）、霍華（James Newton Howard）、休爾（Howard Shore）、柯利吉亞諾（John Corigliano），以及威廉斯（John Williams）。

馬勒的音樂毫無保留，他在惡毒卑鄙的時代中感到孤獨，就像許多猶太人一樣成為 19 世紀最後 20 年蔓延全歐洲的反猶太迫害下的受害者。他被迫離開在維也納國家歌劇院的職位，儘管他在那裡獲得世界級的藝術成就，卻因為反猶太主義而不得不離開。我們從馬勒的音樂中除了能聽出可理解的哀傷與疏離感之外，令人難以置信的是，當中還有期待美好事物的希望，通常與童年和青少年時代有關，例如他創作於 1908 到 1909 年的《大地之歌》（*Das Lied von der Erde*）：

> 那親愛的大地在春天到處綻放新綠，
> 在每寸土地上孕育永恆
> 遙遠的天空鋪上一塊藍色畫布
> 永遠……永遠……永遠……

在這首交響曲的最終樂章〈送別〉（Der Abschied）結尾的 3 分多鐘，是一段有驚人超越感的音樂，當終止式反覆地用重申詞「ewig」（永遠）嘗試要回到休止位置時，似乎無法接受它的最後總結。事實上，馬勒在曲子最後的指示是要音樂不知不覺地淡出到虛無，模糊當音樂完全消失而寂靜開始的時刻，這是馬勒對友人理查·史特勞斯寫於 1889 年的交響詩《死與變容》（*Tod und Verklärung*）中那並無二致的結尾所做的致敬。《大地之歌》漫長的最終和弦——自然是指西方音樂中象徵「家」的 C 大調和弦，被 20 世紀中期英國作曲家布瑞頓（Benjamin Britten）形容為「被銘刻在空氣中」。

　　馬勒的交響曲和歌曲並不受樂評家喜愛，他們要不是嫌它們太生硬粗暴、太吵、太神經質和結構上太複雜，不然就像《奧地利帝國日報》的立場一樣直接反對馬勒本人，在他於 1897 年 10 月被任命為國家歌劇院總監時報導：「只能等時間到了，才能知道這個猶太小夥子是否能證明他值得這種掌聲，或者他會被殘酷的現實掃地出門。」然而在馬勒一生中，他的音樂十分受觀眾喜愛，或許意義最重大的是他對音樂未來方向上的辯論發揮很大的影響力。馬勒的音樂對年輕世代的作曲家有一種直接、導師般的影響力，**他們急欲將西方音樂的調性系統徹底瓦解**，就是指音符被以一種「家」的感覺整合進調性家族的方法。事實上，馬勒的作曲風格早已開始動搖這個系統，從不論距離遠近的民族中借用有特色的民謠元素──《大地之歌》的背景是從古代中國詩歌翻譯而來，因此他的音樂被賦予一些中國風味──並試圖傳達黑暗與不安的情感狀態。在他所有可塑性極高的維也納學生裡，沒有一位像荀貝格一樣對他在調性上的解構產生極大的熱情。

ɤ

　　荀貝格的點子──採用一種全新的調性系統──就像 20 世紀初期那些獨裁宣言一樣，嚴格規定每個人應該遵守的規則；但當事關他自己的創作時，則採取一種極度鬆散的態度。他的目標是掃除人類使用了 1000 年的音樂形式──旋律、和弦、節奏等被排列組合的方式──並用一套完全根據數學公式的系統來取代它。

　　荀貝格在 1900 年代初期開始研究的「十二音列」方程式──或者也可以說是李斯特在 1855 年所寫的《浮士德》中就預見到的──為了要廢除任何音樂中「家」的感覺，十二音列視西方音階裡的每個音符都是等同的地位。不允許任何一個音符在旋律樂句中重複，此舉避免聽眾的耳朵去抓住任何可以當成引力中心的音符，這對音樂而言是一種非常激進的新規則，以語言來比喻，就像是去規定在一個句子裡不能重複任何一個字母一樣。

　　或許這個限制既迷人又能激盪腦力，但它運用在音樂上的主要問題在於，不論當時或現在，只有音樂家能了解或欣賞它，對一般大眾而言則是感到十分困惑。荀貝格的反動理論後來被貼上「序列主義」（serialism）或是「無調音樂」

（atonality）的標籤，在之後數十年間引發許多學術上的擁護或撻伐聲浪、著作、辯論和研討會，而且 100 年來以它最純粹也最嚴格的格式而言，沒有一首曲子的付出是值得的，因為一般人無法了解或欣賞這樣的音樂。

序列主義至今大約已存在 100 年左右，在這段時間裡有許多當代作品產生，它們是由一系列現代派作曲家所創作。然而和歷史上許多新作品的傾向一樣，這些當代作品起初會使觀眾感到震驚，但最終會被大眾接受並受到歡迎。史特拉汶斯基在 1950 年以前寫的作品幾乎都屬於這一類，蕭士塔高維契的交響曲也是，普羅柯菲夫的所有作品、布瑞頓早期所寫的歌劇作品、舒尼特克（Alfred Schnittke）、李給提（György Ligeti）和梅湘（Olivier Messiaen）的大部分作品都是。然而，一個令人不快的事實是，20 世紀所有嚴格地遵循序列規則所寫的曲子，仍舊抗拒一般大眾普遍的認可或理解，而隨著這個想名留青史的創舉失敗之後，序列音樂在音樂歷史上留下一個很不尋常的印記。有趣的是，當荀貝格選擇不去遵循他自己建立的序列規則時，他是能寫出好作品的，例如美妙如鬼魅般的《昇華之夜》（Verklärte Nacht），便很快贏得大眾青睞。

除了提供有趣的分析和辯論之外，荀貝格的十二音列公式還有一個正面的功能，就是提供 20 世紀的作曲家們一個具挑戰性的結構去拚搏。例如當史特拉汶斯基在 1950 年代遭逢創作能量上的中年危機時，他開始實驗一些序列的技巧，想以新鮮的方式去探索音樂的可能性。他提到：「序列創作的規定與限制，和強調嚴格對位的舊學派有些不同，然而它們也開展並豐富了和聲的視野，人們開始聽到比以前更多不同的聲音。我所使用的序列技巧，促使我獲得比以前更多的紀律。」也就是說，史特拉汶斯基嚴格遵守所有規定而創作的曲子相對較少，他於 1955 年寫的威尼斯式清唱劇《聖歌》（Canticum Sacrum）中簡短的第三樂章就是一例。

有一點是毋庸置疑的，荀貝格與其同路作曲家們重新設計的西方音符系統並沒有獲得主流聽眾認同。在之後的 50 年間，當觀眾們對序列音樂作品產生敵意時，似乎讓這個運動的追隨者更加確定，儘管它的動機如此高遠，但一般沒有這方面知識的小老百姓將無可避免地排斥它。「菁英分子」（Elitist）是個被過度使用的字眼，且帶有一些憤慨，然而用來描述 20 世紀的序列音樂作曲家卻是恰到好處。

荀貝格當時十分確信，他的新十二音體系將會如他所宣稱的勝利地起飛：「我發現一個能讓德國音樂的優勢地位再延續 100 年的寶藏」，可惜他並不是預言家。

ㄚ

如果早期的序列主義有機會吸引付費的觀眾，有位作曲家一定會選擇加入他們，那就是理查・史特勞斯（Richard Strauss），他是馬勒逝世後德國的指標作曲家，對音樂的冒險有著貪婪的胃口，然而史特勞斯在他的袖子裡還藏有其他法寶。

不令人意外的，史特勞斯剛開始的創作風格有許多李斯特的影子，以及一點華格納的味道，創作大型交響詩如《查拉圖斯特拉如是說》（*Also sprach Zarathustra*）就是十分典型的例子。這是根據哲學家尼采同名的論著所創作，它的開場〈拂曉〉（Sunrise）現在幾乎無人不知，這都要感謝導演庫伯力克（Stanley Kubrick）採用它作為 1968 年的電影《2001 太空漫遊》（*2001：A Space Odyssey*）的配樂。那全面的音樂效果是電影式的，對尋求刺激與過度富足的「世紀末」世代而言，是既震驚又敬畏的。同時，史特勞斯回頭看著即將結束的 19 世紀，創作出令人心碎且帶有馬勒式優雅風格的歌曲如〈明日〉（Morgen），一首寫於 1894 年送給他的妻了波琳（Pauline）的婚禮禮物。

然而，在寫完《查拉圖斯特拉如是說》和〈明日〉之後沒幾年，史特勞斯將自己置於音樂險境，他在一部歌劇裡野蠻、情色的力量震驚資產階級社會，並引發一股騷動。在某些城市裡，包括倫敦與維也納，這部歌劇馬上就被禁演。史特勞斯一瞬間把自己從奧地利美好年代裡溫文儒雅的音樂人，轉變成音樂革命裡的切・格瓦拉（Che Guevara）。這一年是 1905 年，地點是德勒斯登（Dresden），歌劇《莎樂美》（*Salome*）。

其實在更早幾年之前，史特勞斯就已經醞釀要為歌劇發掘出一種新的叛逆形式，尤其當他展開職業歌劇指揮的生涯階段（雖然也曾短暫地在拜魯特，但主要還是在慕尼黑與柏林兩地），並在此階段開花結果。他的第一部大眾歌劇《貢特拉姆》（*Guntram*）在 1894 年於慕尼黑首演，結果卻引發災難性的反應——從音樂家、劇院管理階層、媒體和一般觀眾都一樣——這個結果刺激史特勞斯計畫前

往一個他認為較市儈的城市，進行他的藝術復仇。他第一階段的復仇計畫是一部嘲諷歌劇《火荒》（Feuersnot），1901 年於德勒斯登演出，他在那部歌劇中嘲諷慕尼黑那些反對藝術的市民，把一位模仿華格納的瘋狂魔術師丟進裝有腐蝕性溶液的鍋子裡。第二階段則伴隨著一種認知，即任何想在歌劇世界闖出一番成績的年輕作曲家，將需要大膽和——如果可以的話——一點駭人的特質。由於史特勞斯之前創作了一系列極為成功的管弦交響詩，他深知音樂廳的聽眾比歌劇院的觀眾容易取悅，尤其是德國與奧地利越來越多的歌劇花費，使得整件事變得非常政治化。即便如此，先別管那尖銳的主題，史特勞斯為《莎樂美》所寫的極具現代性的音樂，無疑是想撼動慕尼黑那些保守的歌劇族群，這個他出生的城市，這個傲慢地否定他之前在歌劇上所做的努力的族群。

歌劇版的《莎樂美》大致根據王爾德改編自聖經故事、被認為傷風敗俗的同名劇作譜寫，其中對施洗者約翰斬首的動機成為主要的性暗示，史特勞斯的歌劇為震耳欲聾的不和諧設立一個新的準繩——而且正如他所預言的，立刻為他贏得世界性的臭名。女主角莎樂美那段情色的脫衣舞〈七層紗之舞〉，也許讓首演當晚的觀眾既驚恐又興奮，但最後那段獨唱，描述她對施洗者約翰被砍斷的頭顱的熱切感情，然後她忽然親吻這顆頭顱，這真是典型的「昆汀‧塔倫提諾的瞬間」（Tarantino moment）*。你可以把莎樂美解讀為一名利用性欲得到渴望之物的堅強獨立女性，在過程中巧妙地智取她的繼父希律王（Kind Herod）；或者也可以將她解讀為一個精神錯亂的廢人，把人性的道德標準降低到前所未有的新低點。

史特勞斯很顯然地兩邊下注，他在第一次那戀屍癖般的親吻時，下了一個前所未有的不和諧和弦。想了解這個和弦，請試著回憶一下赫曼為希區考克的電影《驚魂記》（Psycho，1960）製作的配樂，其中那段伴隨著浴室謀殺場景高音尖叫的不和諧小提琴樂音。造成刺耳撞擊聲的兩個音符，是以十一度的音程距離被安排的，例如一個 E 音之後，在上方放一個 E♭ 音。這個不和諧是另外一種「小二度」（minor second）不和諧音程的拆散版本。小二度也可以由 E 與 E♭ 兩個音

---

\* 編按：意指美國後現代主義電影導演塔倫提諾的黑色幽默和暴力美學風格。

組成，但這兩個音是彼此緊鄰而不是相距一個八度。這兩個撞擊聲對於表現浴室謀殺場景所需的不愉悅、恐怖和痛苦的感覺已綽綽有餘。《莎樂美》的死亡之吻和弦則有一個小二度顫音在上方盤旋，然而真正造成不和諧的是下方的低音串，被其他兩個衝突點像三明治一樣夾在中間的小二度，那兩個衝突點分別是大二度以及三全音（Tritone，即前文討論過的「音樂中的惡魔」）。在這嘎吱聲的下方是一個令人不快、咆哮的小三度──它本身並不特別讓人討厭，但在這麼低的音域卻有種黑暗與不祥預兆的感覺──而顫抖的高音 A 則是與低三個八度座落在低音串頂點的 A#，造成一個惡意的撞擊效果。很難再找到比這個和弦更強烈讓人不舒服的音符組合了。

在問到約翰嘴唇上的血嘗起來是否真的是「愛的滋味」之後，莎樂美以偉大的勝利姿態重溫這個吻。她尖叫著：「我現在已經親吻了你的嘴，約翰！」然後史特勞斯釋放了一個音樂大地震，建構一個象徵圓房的意象。為了把這駭人結局的心理折磨更加複雜化，一開始鼓勵莎樂美為他跳舞的希律王，當下命令士兵就地處死她。為了這個屠殺劇情的可怕暴力，史特勞斯儲備了他最憤怒、最不和諧的音樂。

以《莎樂美》和另一齣血腥暴力的歌劇《艾蕾克特拉》（Elektra）領導對抗音樂禮教的革命之後，史特勞斯接著在風格上做了第二個出奇不意的轉變：他把事業生涯剩下來的時間，一共 35 年之久，全部用來創作仿古懷舊的美妙音樂，從具備豐富的旋律、令人迷醉的愉悅感，以及悲喜交織的歌劇《玫瑰騎士》（Der Rosenkavalier，首演於 1911 年 1 月），到在他逝世後才出版的《最後四首歌》（Four Last Songs，1948）都是這個階段的代表。《最後四首歌》對許多愛樂者而言，足以角逐「史上最美的音樂」比賽。《最後四首歌》出現在二戰尾聲，然而史特勞斯在早半個世紀之前就能輕易創作出這種曲子：它們和馬勒的管弦歌曲肩並肩，都屬於 19 世紀末期的風格。它們那種難以言喻的美感，或許跟失落帝國的感覺有關，也代表史特勞斯對結縭超過 50 年的妻子愛與感激的表示。

歌劇《玫瑰騎士》在 1911 年問世時，隨即獲得全世界的歡呼喝彩，這似乎是在強調德奧在古典音樂界自巴赫開始 200 年來的主宰地位，而這個霸權看起來會

無限期地持續下去。但即使沒有經歷兩次世界大戰的蹂躪，德奧的音樂王朝也即將畫下句點。取而代之的是一股已經浮現的新勢力，那是 20 世紀初期歐洲最令人振奮的聲音。俄羅斯這個沉睡的巨人終於在 19 世紀最後的十年甦醒，而音樂也將不同於以往。

ㄚ

其實徵兆已經存在一陣子了，假如你在 1890 年詢問當時西方教育程度最高的人，誰是當時最有名的作曲家？對方很可能會給你一個俄羅斯人的名字，那就是柴可夫斯基。但跟貝多芬、白遼士、威爾第或布拉姆斯的背景一樣，柴可夫斯基並不是第一位創作具有國際主流風格的重量級俄羅斯作曲家，相反的，這個位置早被葛令卡（Mikhail Glinka）所占據，他的歌劇《為沙皇獻身》（*A Life for the Tsar*）和《路斯蘭與魯蜜拉》（*Ruslan and Lyudmila*）扎扎實實地在 1830 年代建立了「沙俄」（Tsarist Russia）這股不可輕視的音樂勢力。然而柴可夫斯基卻是首位在國際上具有實至名歸聲望的俄羅斯作曲家。

對義大利人而言，如果要他們表達對音樂最深的喜愛，答案會是情感四溢的歌劇詠嘆調；但對俄羅斯人而言，答案則會是舞曲。然而義大利式歌劇詠嘆調充滿所謂「散板」（rubato）的音樂特性，意即在節奏脈動上採取自由與彈性的態度。而在俄羅斯到處可聽到的是精神飽滿、不停反覆的舞曲節拍，不論是芭蕾舞劇或歌劇中，在音樂廳舞台上，輕快活潑的、強勁的、迴旋的、躡手躡腳的、跳躍的、滑動的、躍起的和旋轉的曲調，俄羅斯音樂永遠都嫌不夠。柴可夫斯基的芭蕾音樂至今仍是古典音樂曲目中最受歡迎的作品之一，他那巨大的魅力和難以掩蓋的旋律天分，加上他對刺激奔放的管弦樂的喜好，斬釘截鐵地提醒了西方世界，讓他們知道把俄羅斯帝國當成德奧主流音樂的旁枝來消費，是件危險地偏離事實的事。1870 到 1950 年代期間，俄羅斯音樂爆發出歷史上前所未有的創造力——之後也無人能及。

在古典音樂界點燃俄羅斯煙火引信的人，並不是這位國際化的、雲遊四海的，以及羅曼諾夫王朝之友的柴可夫斯基，而是一位來自普斯科夫的前軍事學校學生，

擔任公職並有著要命伏特加酒癮的——穆索斯基（Modest Mussorgsky）。

在這些大牌作曲家中，穆索斯基的音樂可說是 19 世紀末期最具原創性的聲音，可能也是所有國家中唯一沒有李斯特影子的作曲家。這是有原因的：穆索斯基並不是在傳統的音樂學校接受訓練，也不是一位職業作曲家。他自學音樂，因此很幸運地對他所打破的規則毫不知情。整件事看起來，就好像當他作曲時也等於在發明作曲，他的作品缺乏傳統的曲式與結構，例如創作於 1874 年的《展覽會之畫》（*Picture at an Exhibition*），他僅是將一系列反映故友哈特曼（Viktor Hartmann）畫作的 10 首鋼琴曲結合在一起。它們像是被書寫下來的即興演奏，他的風格無疑具有天真質樸的特質，當時這個特質也為他帶來不少嘲諷。柴可夫斯基的結論在普遍的看法中相當具代表性，他認為：「你大可以說穆索斯基是個沒有希望的例子，他的天性就是心胸狹隘，缺乏追求完美的動力，憑藉天賦盲目地相信著……。除此之外，他的天性似乎特別喜愛粗糙、低俗、未加修飾的事物……他誇耀著……他的文盲，對他的無知引以為傲，不管怎樣都要搞得一團亂，盲目地相信自己的天賦絕不會出錯。然而他那閃光般的天賦並不是沒有原創性的。」

雖然有不少粗糙的毛邊，但最重要的是，穆索斯基讓大家了解俄羅斯音樂可以服從它自己的規則、追隨它自己的品味、開創它自己的特色。它沒有必要成為「布拉姆斯『基』」（Brahms-ski）。以穆索斯基的《鮑利斯・郭多諾夫》（*Boris Godunov*）和其他早期同樣以俄羅斯沙皇歷史為背景、由葛令卡所作的《為沙皇獻身》相比，後者包含義大利、奧地利和德國傳統的古典訓練，兩者風格上的差別強烈地顯示音樂方向的改變正與時代的巨輪一起轉動。

《為沙皇獻身》在俄羅斯又稱為《伊凡・蘇薩寧》（*Ivan Susanin*），背景為克里姆林宮，並以最後的凱旋大合唱慶祝沙皇米哈伊爾（Tsar Mikhail）的勝利，他是羅曼諾夫王朝的創立者，早在 7 世紀初期就開始對抗波蘭人。那些聚集的人群高唱著：「榮耀，榮耀給您，我神聖的俄羅斯！」他們高聲歡呼的大合唱必然是激動卻又恰如其分的，很顯然有人帶動這群擁擠的群眾，讓他們不斷高聲反覆歌唱以慶祝勝利。可是如果不告訴你這是一個歡慶俄羅斯勝利的場合，與法國、奧地利或義大利的合唱相比，你能夠分辨得出差異嗎？如果你是一位學者，仔細

檢查合唱曲的和聲，肯定會發現一些俄羅斯正統的風味在其中。事實上，那些音樂有泛歐洲的特點，即使來自聖彼得堡或莫斯科，你也可以振振有詞地說它起源自維也納、柏林或羅馬。不過當你去比較創作於 38 年後、背景同樣是克里姆林宮的《鮑利斯・郭多諾夫》中的加冕禮場景時，你會很難相信這兩段合唱段落是來自同一個國家。

在穆索斯基的合唱部分，以敲擊的大鐘和迴盪的管弦聲製造多彩、層次豐富，以及閃閃發亮的效果，那種歡樂的噪音一聽就知道不可能是巴黎人、威尼斯人或羅馬人的節慶音樂。那音樂是如此大膽、生氣蓬勃，只有真正具原創性的作曲家才想得出來，且顯然很快地就會成為其他人追隨的典型。當穆索斯基於 1881 年過世時，他的音樂在俄羅斯以外的地方事實上是默默無名的，然而這一切即將產生變化。

�***

對 19 世紀晚期的音樂而言，這麼多的革命種子可以回溯至一個充滿非凡創造力的事件，它於 1889 年（法國大革命 100 週年）在巴黎舉辦，不過這個活動是充滿和平與分享的人道精神，那就是巴黎世界博覽會。在那裡音樂跨越了國家疆界——即 20 世紀的限制性特徵，大家一起追尋、分享、發展和交換的型態真實地開始成形。

在能夠俯瞰艾菲爾鐵塔的夏樂宮，魏多首先演奏他著名的管風琴交響曲〈托卡塔曲〉（Toccata），同時來訪的作曲家林姆斯基－高沙可夫也在這裡指揮一系列俄羅斯音樂的演奏會，讓法國和其他西方音樂家無不目眩神迷，其中也包括 27 歲的德布西。德布西在博覽會期間經常造訪，結果成了改變他人生與音樂方向的寶貴經驗。他在第一次聽完穆索斯基的音樂之後寫道：「從未見識過用如此簡單的方法，就能表達這麼細膩的情感。」德布西還說：

> 它看起來就像是好奇的野蠻人，只憑感覺一步一步地去發現音樂是什麼。「曲式」對他而言根本沒意義——或者是說，他所採用的曲式善變到與任何

已知的、也可以說已被整理的曲式都不同。他的音樂藉由輕柔的撫觸，由一些神祕的連結——以及他那閃耀著敏銳眼光的天賦，把它們緊緊掌握。

德布西從穆索斯基身上看到建構音樂作品的其他可能性，除了那套由海頓和莫札特開發的展開式之外，而這個方法直到 19 世紀結束都還持續被作曲家使用。展開式是指從旋律或節奏（或兩者皆有）裡取出一小段音型，然後從這些小元件慢慢發展成 20 或 30 分鐘的音樂對話。貝多芬最有名的，就是在《第 5 號交響曲》中用這個音樂小點子建構一整個樂章：

布拉姆斯、李斯特和華格納大大地擴展了這種從小音型發展成大型結構的可能性，不過它在本質上是相同的概念。穆索斯基因為懂得不多，而德布西因為這種塊狀和弦——相對更短了——彼此相互融合的操控符合他的品味，便放棄百年來所使用謹慎的展開技巧，然後另起爐灶。他們的方法是插曲式的，一個音樂上的點子可能直接跟隨另一個。從音型 A 到音型 B 中間不須像交響曲、奏鳴曲和協奏曲上所用的轉換發展段落，而這種轉換段落是從海頓開始的。音型 A 可以自己走它的路線，然後直接轉換到音型 B，就這麼簡單。

因為那些在夏樂宮中舉行的音樂會，讓俄羅斯與法國現代主義產生這段奇異、激情的結合，之後將會變成一個吵雜叛逆的龐然大物。對於穆索斯基精力充沛的新意和他的藝術，德布西認為「沒有那些巧計和死氣沉沉的規則」，帶給世界博覽會一場非常豐盛的音樂饗宴。比起穆索斯基對德布西的音樂產生的革命性巨變，一股更強大的力量來自遙遠的他鄉，一陣芳香撲鼻的風從亞洲吹向巴黎。

世界博覽會有來自世界各地的展品和文化表演，歸功於日漸頻繁的交流，世界村的夢想開始成真。德布西和其他 2800 萬名遊客漫步在來自遙遠國度、充滿異國情調的裝置設備中，享受著引人入勝的時光。可悲的是，除了艾菲爾鐵塔之

外，吸引最多人目光的竟是一座關了 400 名非洲人的動物園。然而特別令德布西如痴如醉的——除了德布西，還有畫家薩金特（John Singer Sargent）和雕塑家羅丹（Auguste Rodin），兩位皆是多產的藝術家，還有高更（Paul Gauguin），他與一位爪哇少女展開一段戀愛關係，後來成為他的女僕和情婦——在一個由荷蘭茶葉公司贊助，有舞蹈者和樂手的爪哇村莊。

德布西當然不是第一個被爪哇音樂的異國風味魅惑的歐洲人，德瑞克爵士（Sir Francis Drake）在 1580 年將他的船艦金鹿號（Golden Hind）在爪哇海岸南方下錨時，他接受一個由當地領袖瑞多南（Raia Donan）帶領的「管弦樂團」招待演出，藉以回應他的英國音樂家演奏的小夜曲。他在航海日誌裡提到，那些爪哇樂手演奏「一種非常奇異的鄉村音樂，然而聽起來悅耳且怡人」。19 世紀初期，發現新加坡的萊佛士爵士（Sir Stamford Raffles）在管理由英國占領的爪哇時，送了兩套當地樂器甘美蘭（Gamelan）回到英國，現今存放在大英博物館。他當地的酋長朋友迪普拉（Raden Rana Dipura）同時也是一位技藝嫻熟的音樂家，於 1816 年和萊佛士一起回到英國，並在倫敦的許多重要場合演奏。早在巴黎世界博覽會之前，爪哇的甘美蘭演奏團體就已經分別於 1879 年在荷蘭的阿納姆（Arnhem）、1883 年在阿姆斯特丹那些展示荷蘭殖民地財富的貿易展覽會上演奏過。有來自爪哇地區日惹（Yogyakarta）的舞蹈家加入的甘美蘭表演團，在 1882 年倫敦的皇家水族館舉辦商業演出，出席者包括威爾斯的王子與公主，並在媒體界引發不小的騷動，專欄作家都被那個由金屬製品組成的管弦樂團逗得眉飛色舞。

爪哇甘美蘭管弦樂團在巴黎博覽會展現獨特的響亮音色、和聲及音階，讓德布西留下很深的印象，並激發他用西方鋼琴去喚起東方之音的靈感。雖然他無法複製甘美蘭樂隊裡那些鐘、鑼和其他金屬管的不熟悉調音，或是亞洲文化所用音階的確切內容，但他能以兩種方法來粗略估算。

第一種方法是大量使用所謂的五聲音階（pentatonic scale），那是世界上所有音樂系統中最常用的 5 個音符，對東方音樂而言更是普遍——尋找這 5 個音符最快的方式，就是去彈鍵盤上的黑鍵。德布西在 1903 年發表的鋼琴作品《版畫》（Estampes）中的第一篇〈塔〉（Pagodes），就細膩地使用五聲音階向東方的亞

洲致敬；到了 1910 年他出版第一本鋼琴序曲集時，〈帆〉（Voiles）這整首曲子全被五聲音階征服。德布西這種鋼琴音樂的特點，對後來的爵士鋼琴家有非常大的影響。伊文斯（Bill Evans）1958 年的曲子〈祥和片段〉（Peace Piece）是受到德布西五聲音階啟發的典型作品，旋律的形成基本上就是根據這些較簡單、較少的五聲音階，以這首曲子為例，右手即興演奏較複雜（也就是西方音樂）的音符樂句，而左手保持原來的和聲。

德布西用來喚起甘美蘭音樂的第二個技巧，就是讓他的和弦彼此相連，音與音之間彼此重疊然後跳開，就像不同音調的鐘聲一個接著一個；鐘一旦受到敲擊，除非去抑制它，否則聲音會一直延續到震動自然停止。也可以藉由踩下鋼琴右邊的延音（damper）踏瓣──常被誤稱為「強音」（loud）踏瓣──達成相同的效果，這個動作會抬起一根用來防止音符持續振動的毛氈制音條。（包含德布西所使用的部分平台鋼琴，有第三個叫「制音」〔sostenuto〕的踏瓣，可以讓演奏者選擇哪些音要共鳴、哪些音要壓制，而不是全部動作或不動作的二分法。）這個技巧的主要目的，是盡可能維持潛伏在震動琴弦裡的交互共振和泛音（harmonics），藉此仿效撥動琴弦或敲擊金屬管時的自然和聲效果。天然的泛音是「隱形的」音符，通常是在非常高的音域，且幾乎在任何聲響裡都可以找出泛音，像是白色光在光譜分析中所隱含的額外色彩一樣。所以德布西這種把制音器（dampers）從琴弦上移開的懸吊和弦，同時也代表某種變革，一種嘗試從聽起來較人為的塊狀和弦回歸到大自然的改變。

在巴黎博覽會之後，德布西試著把所有這些觀念放進他的作品裡，此舉為鋼琴創造了一個新的音樂風景。而他在音階與和聲上的變革，為聽覺上的可能性創造出一種前衛新風貌。

關於德布西運用的亞洲風味音樂元素，人們可以解讀成一種殖民掠奪，是比博覽會上的人類動物園好不到哪去的觀光客竊盜行為，或是 19 世紀末期十分猖獗的歐洲考古學家與掠奪者們占為己有的異國工藝製品。就某種程度而言，它有點像當初德沃札克對美洲原住民曲調的興趣所引發的轟動──雖然至少德沃札克本人當時是住在美國的。的確，就像他同時期的高更受到法屬玻利尼西亞啟發

而創作的藝術作品一樣，德布西對於非歐洲文化的嘲弄，看起來也是一種富裕西方與貧窮「其他」文化之間的不對稱關係，而這一點也是文化歷史學家薩依德（Edward Said）在其著名且具爭議性的著作《東方主義》（Orientalism，1978）中所指出的問題，而這問題到了 20 世紀末期仍持續存在。《東方主義》以一種未經雕琢的形式，片面地去窺視所謂「感性的」東方，自從拿破崙無能的軍隊在埃及和敘利亞歷險之後，東方主義在 19 世紀的法國經歷一段繁盛的時期。事實上，它們也導致古文物像勢不可擋的洪流一樣到處氾濫，包括從尼羅河三角洲移轉到塞納河畔的「羅塞塔石碑」（Rosetta Stone）。對法國的知識分子而言，不管是虛構或真實的異族新奇事物都變得很普遍，不論他們是否正每天抱著雨果的《東方詩集》（les Orientales，1829）猛讀，或小心翼翼地讀著福樓拜的暢銷情色小說《薩朗波》（Salammbô，1862），用傑洛姆（Jean-Léon Gérôme）畫作中的閨房和裸體奴隸來悅目愉心，或成群結隊地前去觀賞麥亞貝爾的歌劇《非洲少女》（L'africaine，1865），抑或是比才（Georges Bizet）的歌劇《採珠者》（Peral Fishers，1863）、馬斯奈的歌劇《拉霍國王》（Le roi de Lahore，1877）、古諾的歌劇《朝貢薩莫拉》（Le Tribut de Zamora，1881），又或者是德利布現在仍然很受歡迎的歌劇《拉克美》（Lakme，1883）。

　　法國並非唯一趕上這股潮流的國家，英國有作家吉卜林（Joseph Rudyard Kipling）、古鐸（Frederick Goodall）──（與本人沒有親戚關係）的畫作，以及吉爾伯特和蘇利文合作的歷史劇《日本天皇》（Mikado）。然而西方人對東方元素的印象常有可笑的矛盾──一種幼稚、未開化的文明、與生俱來的野蠻、被一些令人費解的宗教儀式奴役、奴性強的民族、好吃懶做、難以理解的好面子、敬畏歐洲的優越──至於法國人的想像力則天馬行空地隨意添加，盲目崇拜性能力。

　　德布西的音樂無論是受到爪哇甘美蘭音樂的啟發，還是他對「日本主義」（le japonisme）的個人品味──所謂「日本主義」其中一例就是葛飾北齋的木版畫〈神奈川沖浪裡〉（The Great Wave Off Kanagawa，1829 － 1833），此畫也是管弦組曲《海》（La Mer）的靈感來源──都很難像高更那歐亞青少年僕人的裸體畫一樣被開發。事實上，從另一個角度來看，甚至可以說德布西是全球音樂文化被逐

漸整合成一個眾多（或者如某些人認為是危險的均質化）主流的癒合過程之一，而這也正是 21 世紀的現實情況。德布西在和聲上的實驗創新也自然成為後來爵士音樂（Jazz）的骨幹，而爵士樂的起源絕不會是歐洲，卻成為歐洲現在十分普遍的音樂資產。文化歷史學家薩依德相信音樂能被用來解決文化、政治和社會上的歧異，甚至能夠將國家認同昇華至更高的理想，於是薩依德與巴倫波因（Daniel Barenboim）在 1999 年共同創辦了「東西會議管弦樂團」（West-Eastern Divan Orchestra）。如果這種創作音樂的合作方式能正當合法化，他一定不只是讓巴勒斯坦與以色列的音樂家一起演奏貝多芬，還要讓這些自由交織的音樂風格突破地理與種族的屏障。

　　1889 年的世界博覽會產生的效果等於是 20 世紀所謂「世界音樂」的起始點，現在回頭檢視，它為西方的歐洲音樂畫下了休止符，並讓俄羅斯出線成為主要的文化勢力。那些去夏樂宮參加林姆斯基－高沙可夫音樂會的聽眾，幾乎沒有人預料得到俄羅斯音樂對 20 世紀初期世界音樂造成的影響力，不論是它的規模、推動力與騷動程度，而且是再次透過巴黎的展示櫥窗。

7

　　到了 19 世紀尾聲，聖彼得堡這座俄羅斯的帝國首都，已經成為世界上最偉大的音樂重鎮之一。一個由眾多卓越作曲家建立的王朝，每位作曲家都是下一位作曲家的導師，因而發展出一道傳承的音樂香火，始於 1830 年代的葛令卡和 1860 年代的巴拉基列夫，中間經歷了鮑羅定、穆索斯基，以及從柴可夫斯基到史特拉汶斯基的老師林姆斯基－高沙可夫。

　　在 1905 年的十月革命爆發之前，被視為俄羅斯在民族藝術與建築上的覺醒年代，某種程度而言是由倡導國家主義的沙皇亞歷山大二世（Tsars Alexander II）和沙皇尼古拉二世（Nicholas II）所推動。俄羅斯帝國教堂於 1883 年任命國家意識濃厚的巴拉基列夫擔任音樂總監，被視為是要刻意拋棄當時主流的合唱聖歌這種西方音樂風格，並採用一種舊式、有著低沉低音與渾厚的 8 部或 16 聲部塊狀和弦的合唱，即所謂「俄羅斯東正教的符號聖歌」（Znamenny Russian Orthodox

chants）；到了 1900 年，這種古老的聲音像河流一樣，注入每一位俄羅斯作曲家的合唱曲結構裡。迪亞吉列夫（Sergei Diaghilev）是藝術、舞蹈與音樂的愛好者，他在這波自豪於俄羅斯文化的高潮中看到機會。1905 年他在聖彼得堡籌畫一場藝術展覽，展示他耗費一年時間走遍全俄羅斯所蒐集的藝術品，主要目的是讓帝國首都的知識分子知道在城市狹隘的地平線之外，這個國家還有豐富的藝術資源與人才。他和他的藝術家朋友班耐瓦（Alexandre Benois）——「藝術世界」（World of Art）機構與雜誌的創辦人——於隔年到巴黎舉辦一場類似的展覽，而這場展覽的成功，也激勵迪亞吉列夫於 1907 年在巴黎推出一整季的俄羅斯音樂會，曲目安排了穆索斯基 1874 年的歌劇作品《鮑利斯·郭多諾夫》——由林姆斯基－高沙可夫於 1908 年修訂的版本。

在俄羅斯貴族階級對帝國內亞洲與斯拉夫的風俗民情越來越著迷的情況下，《鮑利斯·郭多諾夫》也只是一系列歌劇之中趁機獲利的一部。而林姆斯基－高沙可夫也用他豐富的作品來躬逢其盛，例如《不朽的卡斯切耶》（*Kaschei the Immortal*）、《金雞》（*The Golden Cockerel*）、《隱形城市基特傳奇》（*The Legend of the Invisible City of Kitezh*）、《沙皇的新娘》（*The Tsar's Bride*），以及《薩坦王的故事》（*The Tale of Tsar Saltan*）。這些較後期的作品和他的音樂會超級曲目《天方夜譚》（*Scheherezade*），還有整理鮑羅定未完成的史詩作品《伊果王子》（*Prince Igor*），後來證明是迪亞吉列夫帶去複雜的巴黎展示的芭蕾舞劇之起點；而為俄羅斯芭蕾音樂注入第一劑強心針的人，正是他當時默默無名的得意門生——史特拉汶斯基。

迪亞吉列夫與班耐瓦在 1908 年製作的歌劇《鮑利斯·郭多諾夫》於巴黎歌劇院獲得重大成功——這是這部歌劇首次在俄羅斯以外的地方演出，並由傳奇俄羅斯男低音夏里亞賓（Feodor Chaliapin）擔綱演出——激勵了迪亞吉列夫在法國首都規畫更多俄羅斯的精彩表演。而在巴黎也有屬於俄羅斯人的高級社區，主要是由 1905 年俄國革命後逃離家鄉的富有俄羅斯流亡分子組成。迪亞吉列夫隔年受邀回到巴黎，這回他帶來 5 部芭蕾舞劇，並成立一個由頂尖舞者組成的劇團，包括尼金斯基（Vaslav Nijinsky）和巴甫洛娃（Anna Pavlova）在內，他們招募來自俄

羅斯帝國各種芭蕾舞團的舞者，以達到一個目的：俄羅斯芭蕾（Ballets Russes）。
第一季從 1909 年 5 月開始，包含從鮑羅定的歌劇《伊果王子》中的「韃靼舞曲」
（Polovtsian Dances），以及根據霍夫曼（E. T. A. Hoffmann）的故事所改編，音樂
由齊爾品（Nikolai Tcherepnin）所作的芭蕾舞劇《阿爾米德的涼亭》（*Le Pavillon
d'Armide*），還有由福金（Michel Fokine）以蕭邦音樂編舞的《林中仙子》（*Les
Sylphides*）——最後 2 部是早期福金為了位在聖彼得堡馬林斯基劇院（Maryinsky
Theatre）的皇家芭蕾舞團所製作的舞碼的重新演出。雖然受到好評，但 1909 這一
季無疑地只在法國演出——家鄉的俄羅斯人驚訝於它被當成「新鮮的」作品看待，
事實上那些舞劇是俄羅斯芭蕾舞劇團表演過十多年或更久的匯集作品——迪亞吉
列夫背負了 7 萬 6 千法郎的鉅額虧損，以現代幣值換算大約是 35 萬英鎊。因此面
對 1910 年這一季的期望自然相當高：他必須在西方的支持者中找到一個平衡點，
為了引發更多大膽且新奇的話題，他得到俄羅斯舞蹈評論家的認同，尤其是極具
影響力的萊文森（André Levinson），如此一來，最優秀的舞者才會樂意加入他們
的劇團。最終，他選擇去取悅那些西方人。

　　迪亞吉列夫第二年冒了一個很大的風險，他決定讓默默無名又缺乏經驗的史
特拉汶斯基負責《火鳥》這齣新舞劇的音樂創作。這是一個直覺，卻是神來一筆
的直覺。事實上，史特拉汶斯基並不是迪亞吉列夫心中的第一人選，因為經驗老
道的俄羅斯作曲家齊爾品和李亞道夫雙雙退出。然而，年輕的史特拉汶斯基在某
方面看起來是較好的人選，由於巴黎媒體曾批評迪亞吉列夫第一季節目缺乏音樂
上的新意，藉由任命史特拉汶斯基擔任 1910 年整季的音樂總監，就沒有人有理由
質疑迪亞吉列夫在選擇作曲家時過於保守。史特拉汶斯基與迪亞吉列夫合作的第
一階段包括 3 部芭蕾舞劇，分別是 1910 年的《火鳥》、1911 年的《彼得洛希卡》
（*Petrushka*），以及 1913 年春天的《春之祭》（*The Rite of Spring*）。當史特拉
汶斯基被指派創作第一齣《火鳥》的時候，他還只是個無名小卒；但到了第三部
首演結束後的第二天清晨，他已經成為全歐洲既惡名昭彰又炙手可熱的作曲家，
一舉從華格納手中奪下了皇冠。

　　《火鳥》是由關於一隻神奇鳥兒的數個民間故事組合而成，將超自然的特點

和獸性與大自然結合在一起，並將幻想的世界與人類結合在一起，而史特拉汶斯基藉由給予這兩種世界各自不同的音樂風格，來加強兩者之間的對比，而這是從他的老師林姆斯基－高沙可夫身上學來的技巧。諸如那 12 位公主或是伊凡（Ivan Tsarevitch）王子代表的人類特質，作曲家會以一些由民謠歌曲衍生的旋律來表現，而旋律是以一般西方音樂的音階為主體。另一方面，當情節是有關虛幻的動物及其特質時，作曲家會以更具異國風味也更複雜的音樂色彩來呼應，通常是以一種人稱「八音音階」（Octatonic scale）為基礎所組成的旋律。這種來自波斯文化的音階——相較於西方音樂中大調和小調音階使用的 8 個音，這種音階共有 9 個音——曾經是林姆斯基－高沙可夫音樂作品的特色之一，尤其是要用音樂描述一種神奇的、惡毒的或不可思議的感覺時。而史特拉汶斯基將神話般的火鳥本身的外型，以八音音階的風味為基調，然後與狂亂、噪動且令人焦慮的節奏結合在一起。

當史特拉汶斯基協助迪亞吉列夫創作芭蕾音樂時，他會從俄羅斯民族的民謠音樂中尋找靈感並運用在作品裡，目的是想透過一些頑皮的稜鏡來扭曲它。在開始創作《火鳥》之前，他曾經聽過農村民謠音樂的田野錄音，並留下極深刻的印象，這對史特拉汶斯基這種受過高等教育的中產階級而言，像是打開了另一扇遙遠而緩慢的世界之門，也激起了他的直覺，為巴黎的觀眾將俄羅斯民謠旋律重新包裝。他將觀眾可能會覺得粗鄙的部分，用他駕輕就熟的現代大型管弦樂團繽紛的色彩加以包裝掩飾，雖然有點爭議卻也是一絕。然而殘酷的諷刺是，關於西方世界對史特拉汶斯基與尼金斯基這個芭蕾組合的評論，俄羅斯家鄉的芭蕾評論家感到十分厭惡，他們幾乎每篇短評都使用大量「粗野的」、「原始的」、「野生的」或「野蠻的」等形容詞。俄羅斯帝國幾乎整個 19 世紀都在貪婪地擴張位於亞洲的領土，而在聖彼得堡的權力核心長期以來一直在享受他們自己的版本的「東方主義」——例如慶祝鮑羅定 1880 年的交響詩《在中亞大草原上》（*In the Steppes of Central Asia*），他的歌劇作品《伊果王子》，以及林姆斯基－高沙可夫所有的歌劇。而現在，俄羅斯看起來似乎被描繪成一個「原始的」社會，以一種古代農民文化的形象嵌入西方人的心裡。考慮到俄羅斯在這時候已經是現代化的極先鋒，這樣的觀

點對他們而言就像啞巴吃黃蓮，同時也是可以理解的。

後華格納時代所有激進的作曲家們——馬勒、德布西、史特勞斯和史特拉汶斯基——雖然各自的方法略有不同，但都是藉由拆解舊有的音樂系統，然後謹慎地展開新的想法，一個接著一個發展下去。對當時許多人而言，這種新式的作曲概念是令人困惑且雜亂無章的。

雖然《火鳥》、《彼得洛希卡》和《春之祭》都有其敘事主線，然而史特拉汶斯基卻設法對抗這種必然的傾向。他組合一種蒙太奇（montage）式的聽覺拼圖，也許比較接近我們現在熟悉的電影配樂形式，因此芭蕾這種簡短的、萬花筒式的片段，以及令人不安的身體幻燈秀，對史特拉汶斯基而言是能讓他好好重塑音樂結構的理想環境。以21世紀快速的生活步調而言，現代人認為拼貼音樂的觀念——混音、重新混音、iPod shuffle，以及跨界混搭——是熟悉且無害的，但我們不該忘記對1900年代初期的音樂主流勢力而言，這是個多麼令人困惑不解的觀念。當「俄羅斯芭蕾」於1913年準備到維也納巡迴演出史特拉汶斯基的第二部芭蕾作品《彼得洛希卡》時，部分憤慨的音樂家拒絕演奏這部作品，並說它是「骯髒的音樂」。

史特拉汶斯基的芭蕾風格把他俄羅斯音樂背景的傳統匯聚起來，尤其是從他尊崇的老師林姆斯基－高沙可夫身上學到的，還有從德布西開始找尋的新音樂也令他深深著迷，而德布西也一度成為他的朋友。然而和史特拉汶斯基強而有力的體格特徵及儀式性的催眠對照下，德布西的音樂有一種容易令人產生幻覺的魅惑特質。就像所有俄羅斯人一樣，史特拉汶斯基對舞蹈音樂急迫的節奏很感興趣。德布西為迪亞吉列夫所寫的芭蕾音樂《遊戲》（Jeux），首演日期只比史特拉汶斯基的《春之祭》早兩個星期推出，但這部作品常被人忽略，它幾乎和《春之祭》一樣在和聲中迷失方向，然而也是因為史特拉汶斯基被節奏捕捉的原始力量和狂歡衝擊，導致《春之祭》的首度公演最後淪為相互叫囂的騷亂（riot）。

1913年5月，巴黎的確在芭蕾舞劇的首演過程中發生觀眾騷亂的意外，而各式各樣誇大的說法，也讓這個大家習慣稱為「騷亂」的事件成為古典音樂界茶餘

飯後的話題。在重述這個版本的故事之前，最好先了解一些注意事項，因為：（1）我們討論的是一小群穿著晚禮服的富裕紳士，有些人大聲抱怨，有些人鼓掌叫好，而不是凶狠的搶劫暴徒，沒有人受傷也沒有財物受到損害；（2）在接下來一個星期的演出，巴黎沒有發生任何意外，而倫敦在兩個月後的演出也受到有禮貌的歡迎；（3）當時的評論主要聚焦在尼金斯基激進的編舞所引發的憤怒，而不是針對史特拉汶斯基的音樂。因為尼金斯基的舞蹈毫不遮掩地描述了少女被誘拐並在儀式上被殺害的情節。史特拉汶斯基數年後回憶起這個決定他命運的首演時，激動地說到在那次合作經驗中，他的音樂在這部分（不可否認地高明）的效果，尤其是尼金斯基創新貢獻的部分在一年之內就被移除，直到 1980 年代才在舞台上與史特拉汶斯基的音樂重新結合。

不論香榭麗舍大道上那家小劇院到底發生了什麼事，《春之祭》可說是 20 世紀最令人驚心動魄、爆炸性、指標性的管弦樂作品，100 年後的今天仍然令人驚奇，它是音樂上的革命。馬勒將旋律層層堆疊，像扭曲的結一樣糾纏在一起；德布西則是掌控相鄰的塊狀和弦，讓它們彼此交融；史特拉汶斯基則更進一步使用「複節奏」（polyrhythm）。

複節奏如同它被賦予的名稱，是將不同節奏同時疊加在彼此之上，但其實它在非洲部落存在已久，由一群憑著直覺與熟練技巧的樂手即興打鼓，且樂手們通常處在各種不同的出神狀態。然而作曲家重新去設想這「複節奏」，將它們寫在紙上，並運用在西方的交響管弦樂團，樂手接續著樂手演奏，是一個嶄新的概念。史特拉汶斯基描述，作品的靈感是根據一個他做過的夢，夢裡出現遠古異教徒舞蹈的人類獻祭儀式。史特拉汶斯基刻意使用層疊的聲音，想讓過去和現在共存於同一個時空中：舞者所跳的史前獻祭儀式，以及工業世界裡的現代噪音，他所能想到的唯一方式是製造平行的、相互牴觸的節奏模式，去爭鬥那共同的空間。它是複雜的，但也是壯麗宏偉的。

《春之祭》是 20 世紀初期音樂現代主義的巔峰，而且在 1913 年就已經達到這種境界，也逐漸帶給有志於創作交響管弦音樂的作曲家們一個進退兩難的難題：接下來該何去何從？這其實是一個已經開始被回答的問題，然而在 1913 年時，不

論是史特拉汶斯基或德布西，都猜不到改變的力道會有多麼巨大，雖然到處都是提示，而且已經有一段時間了。

Y

首先，這改變的起因來自一張 1860 年的簡陋蠟紙條，而刮在蠟紙上的內容是一名女人唱著法文民謠〈在月光下〉（Au clair de la lune）。製作於 1860 年 4 月 9 日，**這是目前科技史上所發現最古老的錄音證據**，比愛迪生（Thomas Edison）用錫紙留聲機發表的〈瑪莉有隻小綿羊〉（Mary had a little lamb）還早了 17 年，讓製造它的人馬丁維利（Édouard-Léon Scott de Martinville）成為這項新科技的真正發明者。

馬丁維利在 1857 年為他的機器「聲波記振儀」（phonautograph）申請專利，它是把聲波的刻痕記錄在被油燈燻黑的紙上，當有人對著酒桶形狀的喇叭說話或唱歌時，唱針就會震動並記錄下聲波。然而馬丁維利無法播放他所錄下的聲音：一旦把唱針放在錄好的紙上跑，就會破壞那些凹槽。於是埋藏著聲波的紙捲連同它的專利說明書，一起存放在法蘭西學會的法國科學院裡，安靜地躺在像墳墓似的展示場。直到 2008 年，一群來自美國的聲音歷史學家與工程師用數位掃描科技把那些刻痕轉換成聲波，那位來自 1860 年的民謠歌手奇蹟似地又唱了起來。

聲波記振儀開啟全面改造音樂的過程，很快的，1877 年愛迪生發明了能夠播放錄音的機器，自稱音樂研究家的新行業如雨後春筍般湧現，這些人周遊於窮鄉僻壤，說服困惑的當地人為他們表演，以錄製並保留那些民謠歌曲。一般認為現存最古老的田野錄音，是在緬因州錄製的帕塞馬克第（Passamaquoddy）印第安人的聲音，由美國人類學家弗伊斯（Jesse Walter Fewkes）於 1889 年錄製。1890 年代之後，愛迪生發明的蠟筒留聲機便在全世界被廣泛使用，捕捉現在早已消失的部落音樂或是口傳文化。例如林尼瓦（Evgeniya Lineva）於 19 世紀末在俄羅斯帝國外圍區域製作的田野錄音，據信就影響了當時正在準備《火鳥》創作工作的史特拉汶斯基。

緊接在這些慈善、紀錄風格的錄音之後，出現一些想要賺大眾口袋裡鈔票的

人。留聲機的銷售數量成長速度十分驚人，尤其是當時的價格昂貴（在世紀交界的時代相當於美金 550 元）。第一張銷售百萬的唱片，是由義大利男高音卡羅素（Enrico Caruso）於 1907 年錄製，眼眶泛淚的小丑唱著雷昂卡發洛的歌劇《小丑》（Pagliacci）中的歌詞「裝扮著大衣禮服」。當卡羅素藉由唱片讓它大受歡迎時，這部歌劇僅 15 歲——就過去如此眾多的歌劇曲目而言算年輕了——這一點以事後諸葛的觀點來看，是既怪異卻又意義深遠的。畢竟，之後的唱片市場將壓倒性地被新製作的音樂和看起來年輕的音樂所主導。自從 1920 年無線電廣播開始播放錄音唱片之後，加強了一般大眾想要擁有自己的唱片的欲望，其能量終究成為一股勢不可擋的洪流。

錄音技術出現，使全世界的人得以接觸到 1900 年之前的音樂，唱片業者也因而賺取大量財富。這一點大大地擴展了人們的音樂深度，把一些在當時十分昂貴又稀有的活動變成普通的商品，這是一件很好的事。然而對古典音樂而言，卻開始產生某種變化，舊音樂很快就遠遠超越新的。舊音樂拜無線電廣播與錄音技術之賜，那種可重複性與熟悉感的特質，再加上它們在數量上原本就遠多於新的，因此提供人們更多的安心感和愉悅感。對聽眾而言，舊音樂比較不具挑戰性，耗費較少的力氣，而且可以成為伴隨其他活動的無害背景音樂，舊音樂達到前所未有的普及性。或許最具代表意義的是，當這些被「重新認識」的舊音樂大量地提供給一般大眾時，當代的新音樂於是開往一條更困難、更具衝突性與實驗性的音樂道路上。到了 20 世紀中期，甚至連現場音樂會都反映這個失衡的現象：19 世紀大部分的聽眾會期待全新的音樂，大體上有點像今天人們期待流行音樂一樣；但 20 世紀的聽眾面對新音樂時，逐漸感到害怕且勉強。他們開始喜舊厭新，這從許多面向看來並不是件好事。

可以確定的是，錄音技術對流行音樂而言，是一種不適合的保護。它讓那些不須發展記譜的音樂得以快速傳播，使眾人能接觸到原本僅限於地區性族群的民謠與民族音樂。對這些族群而言，音樂並不只是為了娛樂而存在，也是心靈的避難所。然而這些多年來培育的音樂，現在能夠被整個世界分享，對 20 世紀的音樂發展有深刻又革命性的影響。

Ƴ

　　由於非裔美國奴隸和他們的後代長期受貧窮壓迫，於是逐漸發展出一種宗教
歌曲的形式，也就是所謂的「靈歌」（spirituals）。靈歌是一種結合典型非洲「問
與答」形式歌曲與宗教讚美詩兩者的混合體，而那些讚美詩尤其以 18 世紀英國一
位非信仰英國國教的牧師作家華滋（Isaac Watts）的作品為主。這些靈歌充滿舊約
聖經中提到的以色列人奴隸、救贖與上天正義的觀點——曾不斷有傳言聲稱，他
們的主題也包含為美國南方瀕臨危險的奴隸提供逃生路線和安全庇護所的編碼資
料。

　　長久以來，大部分白人並不清楚靈歌的存在，然而在 1871 年，有一群來自田
納西納什維爾（Nashville）菲斯克大學（Fisk University）的非裔美國學生，成立
一個名叫「慶典歌手」（Jubilee Singers）的合唱團，這些奴隸的子孫改變了現況。
曲目包含靈歌的編曲，他們對靈歌的喜好也使它後來快速傳布。同年，他們也進
行一系列的募款巡迴演出，一開始在美國東岸，後來遠赴歐洲，特別是 1873 年 5
月 6 日在大不列顛帝國首度舉辦的私人表演，受到《泰晤士報》（*The Times*）、《電
訊報》（*The Telegraph*）、《News》和《Standard》等媒體溫馨的報導，幾天之後
為維多利亞女王獻唱了〈悄然離去〉（Steal away to Jesus）、〈去吧，摩西〉（Go
down, Moses）等歌曲，再數天後這些慶典歌手為威爾斯王子與公主表演，以及在
首相的卡爾頓府聯排官邸為格萊斯頓（Gladstone）夫婦演出。在首趟英國之旅的
紀錄可見他們對這些表演感動與驚訝的反應，以及所受到的尊重禮遇，其中也包
含一封來自首相格萊斯頓本人所寫的信件：

　　我請你相信，慶典歌手在星期一那天為我傑出的賓客們與所有聽眾帶來了
絕佳的演出。我想以書籍當作小禮物送給他們，來感謝他們的友好，以及有
關他們宣布來英格蘭訪問的目的。他們或許願意與我的家人和少數嘉賓共進
早餐，然而我會等他們全數同意之後才會提出。

　　慶典歌手在倫敦待了 3 個月之後，便往北方移動到赫爾（Hull）參加《廢除奴隸制度法案》通過 40 週年紀念活動，此地即為此法案起草人之一威伯福斯（William Wilberforce）的出生地，隨後他們到了斯卡伯勒（Scarborough）、紐卡索（Newcastle）、格拉斯哥（Glasgow）、愛丁堡（Edinburgh）、艾爾（Ayr）、亞伯丁（Aberdeen）、伯斯（Perth），以及其他蘇格蘭城市。他們在格里諾克（Greenock）的城鎮音樂廳舉行兩場演出，一個晚上吸引 2000 多名觀眾。一年之後，他們訪問不列顛群島大部分的城市，回到納什維爾時，總共為菲斯克大學募得 1 萬英鎊（相當於今天的 67 萬英鎊）的經費。

　　上一章我們提到混血英國作曲家柯立芝以朗費羅的作品《海俄華沙》為背景所創作成功的清唱劇，這部作品在英國的擁護者也包括艾爾加。柯立芝在 1904 到 1910 年期間三度造訪美國，並引起一股類似的旋風。以一名成就如此卓越的黑人作曲家而言，當他指揮自己的作品而受到國際性的推崇時，用白人藝術族群的眼光來看，這是相當少見、甚至前所未聞的現象。而柯立芝在那裡見到菲斯克大學慶典歌手合唱團的前任領隊盧丁（Frederick J. Loudin），接著他在 1905 年編寫了 24 首靈歌，其中許多後來被慶典歌手唱紅，稱為《24 首黑人旋律》（*Negro Melodies*）。

　　然而柯立芝曾經改編過非裔美國民謠曲調，在 1898 年的合集中有一首叫〈黑人情歌〉（A Negro Love Song），其旋律風格是後來我們所熟悉的「藍調」（The Blues）最早以記譜方式被保留的證明。這首曲子的線索是所謂的「降音」（flattened），也就是在第三與第七個音降低半音。把這些音程降低──也就是稍微降低其音高──違背藍調音階舊有調性家族的起源。這或許是巧合，但英國都鐸時代的音樂〈綠袖子〉（Greensleeves）旋律走勢也有類似的規則：如果曲調的走勢是向上（越來越高），那麼第七音就維持一般自然大調的音高（即升高半音）；如果曲調的走勢是向下（越來越低），第七音就降半音。這也是舊式調性音階的功能，它沒有受到和聲所引起的含糊之處而混淆（也就是說，在平均律出現之前，或是在任何家族和弦裡大調和小調有明顯區別之前）。降低音階裡的第三音與第七音，與有數百年歷史的非洲旋律模式不謀而合，看來這些音樂的記憶並沒有被

奴隸的後代子孫遺忘。藍調於19世紀最後10年開始在奴隸族群中以零碎的方式緩慢發展，持續地堅持降低第三音與第七音直到今日，把那獨特的旋律聲形傳給現代的「嘻哈音樂」（hip-hop）。在1930年代之後，音階裡的第三與第七音確實真的被人當作藍調音符。

調式旋律、宗教靈歌、非洲奴隸的「問與答」或「叫喊」式的歌曲，所有這些元素全都被倒進早期藍調音樂的大熔爐裡。早期的藍調歌手借用美式的讚美詩、客廳音樂（parlour）、民謠和歌舞雜耍歌曲中的和弦，用非洲式的音調變化來產生曲調。但是當中也有其他非洲元素，例如使用阿康丁（akonting）這種專為獨唱歌手伴奏的民謠魯特琴，這種樂器和阿拉伯風格的西班牙吉他都算是五弦琴（banjo）的前輩。

事實上，藍調音樂的DNA裡有來自歐洲的元素，這一點並不足為奇；自從來自非洲的新奴隸抵達美國已將近一個世紀，在19世紀後半，所有美國人聽到並分享的音樂，都已經被充分混合過了。曾有人對所有不同族群中最貧窮的美國人的歌曲形式做過重要研究，尤其是音樂學家莫維（Peter Van Der Merwe）影響深遠的研究《流行風格的起源》（*Origins of the Popular Style*），研究資料顯示盎格魯－凱爾特（Anglo-Celtic）民族音樂在歌曲型態上對藍調音樂的發展具有一定程度的影響，早在都鐸時代之前，降低第三音與第七音就是盎格魯－凱爾特民謠音樂的特色，而且這些民族音樂大部分取材自不列顛群島的奴隸和被解放奴隸的工人歌曲形式，也被認為具有一定的影響。在這些曲式中，有數以百計的歌曲都是在哀悼底層生活的沉重與悲哀，也成為藍調曲式的標準。舉例來說，後來形成「12小節藍調」（twelve-bar Blues）那種特殊的抒情段落型態，其樣板可以回溯到17世紀的民謠〈殘酷的造船匠〉（The Cruel Ship's Carpenter）（也稱為〈漂亮的波莉〉〔Pretty Polly〕），經由一首19世紀名為〈Po' Lazarus〉（也被稱為〈哦，兄弟，你在哪兒？〉〔Oh Brother, Where Art Thou?〕）的工作歌。除此之外，還有具有指標性的19世紀美國勞動歌曲〈開路英雄約翰亨利〉（The Ballad of John Henry, the Steel-Driving Man），它後來變成藍調的標準，這首歌在紀念一名黑人鐵路工人面對一台即將取代他的新機器時所做的徒勞掙扎，這種模式可以回溯到更早的

英國民謠〈伯明罕男孩〉（The Birmingham Boys）。

　　既然這些奴隸唱的歌曲都是在抒發對苛刻待遇的感嘆或抗議，那麼認為藍調音樂的起源應該存有非洲以外的元素，這種想法完全可以理解。然而音樂並不會遵守種族或國家的疆界，如同我們一再看到的，音樂無法被誰擁有，它對所有文化展開雙臂。因此不論是什麼元素跑進藍調音樂的零件盒裡，早期藍調音樂家的確為自己留下一些獨特且歷久不衰的事物。在流行音樂以驚人的速度成長和傳播之下，所有權的議題將是 20 世紀必須不斷重複面對的問題。而那些最窮困、最沒有發言權的音樂家們，常常發現他們的創意被隨之而來的商業開發所吞噬。

　　在大約同一時期，造就藍調音樂交錯的風格與傳統也出現在「散拍音樂」（rag or ragtime）中。這種散拍音樂在卓普林（Scott Joplin，1867 － 1917）出版樂譜時達到最高峰。這種音樂起源於聖路易與芝加哥的酒吧和妓院，那裡的駐店鋼琴手會模仿在 1880 和 90 年代很受歡迎的軍樂隊風格，例如由人稱「進行曲之王」的蘇沙（John Philip Sousa）所帶領的軍樂隊。為了模擬一整個樂隊——低音、伴奏和弦及曲調，獨奏鋼琴手必須瘋狂地在琴鍵上跳躍，從低音到和弦不斷來回移動，形成一種炫技的左手動作。在這伴奏的嗡鳴聲上方，鋼琴手會編織出一個琅琅上口的旋律去牽動節奏，一種稱作「切分音」（syncopation）的技巧。切分音就好像是講話時把重音放在錯的字上面，造成一種顛簸的聲音效果。

　　散拍音樂從那些幫「蛋糕步」（cakewalks）伴奏的五弦琴或鋼琴中挑出這種頑皮的跳躍，而蛋糕步又稱為「步態舞」（chalk-line walks），一種由黑人族群舉辦的粗糙舞蹈競賽，比賽中常常使用椰子蛋糕當作優勝的獎品。遠在巴黎的德布西趁著這種蛋糕步的鋼琴散拍音樂受歡迎之際，在 1908 年寫了〈黑娃娃蛋糕步〉（Golliwog's Cakewalk）——其中也順便從華格納的歌劇《崔斯坦與伊索德》節錄一小段來開玩笑。

　　散拍音樂的切分音，將 1920 年代的鋼琴風格直接帶向人稱「昂首闊步」（stride）那種充滿活力的階段，這種風格是由鋼琴精靈約翰遜（James P. Johnson）在哈林區闖出名號的，他在 1921 年的〈哈林闊步〉（Harlem Strut）就是典型的「昂首闊步」演出。然而散拍音樂革命性的後繼者，是一種由鋼琴與樂

隊結合的超級切分形式，在 1910 年紐奧良的斯托里維爾（Storyville）區隨著節拍搖曳融入生活中。其中像莫頓（Jelly Roll Morton）這種充滿魅力的演奏家，巡迴演出於南方各州之間的移動雜耍表演中。雖然莫頓把他的許多曲子稱為藍調，但現在我們知道這是另一個不同流派的開端：**爵士樂**（jazz）。

爵士樂這個名詞的來源眾說紛紜，但最有可能的出處來自 19 世紀一個和音樂無關的俚語「jasm」，代表能量、活力、熱鬧的意思。它在樂器上的選擇——小號、長號、單簧管和低音號，伴隨著五弦琴、鼓，有時還會加上鋼琴的協助——其實是受到 1898 年末「西美戰爭」（Spanish-American war）後的意外收穫所影響，在戰爭結束後遺留一批廉價實用的樂隊軍用品。這種行軍樂隊的部分元素至今仍保留在葬禮遊行和舞蹈的街頭樂隊中，每樣樂器的帶頭者會輪流在已經設定好的和弦或曲調模式上進行即興演奏，儘管這種樂隊對他們而言有一種愉快的雜亂感。自從「正宗迪克西蘭爵士樂隊」（Original Dixieland Jazz〔or Jass〕Band，簡稱ODJB）大受歡迎之後，這種紐奧良式的樂隊原型通稱為「迪克西蘭」（Dixieland），而他們在 1917 年發行的暢銷歌曲〈馬廄藍調〉（Livery Stable Blues）當時熱賣了100 萬張唱片。

儘管在藍調和紐奧良的葬禮遊行樂隊中，爵士樂有非裔美國人的起源背景，然而正宗迪克西蘭爵士樂隊的成員卻是白人歐洲移民的子孫。不過當爵士樂從紐奧良貝辛街（Basin Street）的紅燈區散播到芝加哥與紐約的俱樂部，活躍於禁酒令時代的非法地下酒吧，它最主要是為黑人樂手提供流動性。的確，爵士樂在北方和中西方城市流行之際，適逢戰時工廠大量增加職缺，驅使大批黑人遷徙到有工作機會的城市。很快的，都會黑人勞工階級開始有錢可購買爵士樂唱片，而那些樂手的成功對非裔美國人而言，首次證明美國夢對他們畢竟還是有點意義的。

音樂的歷史走到這個時間點——20 世紀的最初幾年，民族民謠元素一直都是古典音樂用來添加異國風味的副選項；然而隨著爵士樂出現，這一切都將改觀。無可避免的歷史事實是，20 世紀初期受古典訓練的作曲家，完全被新型態的藍調

與爵士樂前後夾擊，儘管他們再怎麼努力——請別弄錯，他們是真的很努力——也無濟於事。而藍調與爵士樂結合具優異技能與高調派頭的流行歌曲創作人，面對古典音樂大獲全勝。音樂的選擇一旦透過唱片和之後的廣播傳遞到數百萬聽眾手中，新的優先順序很快就分曉了：流行音樂占領了主要舞台，而古典音樂卻開始移進氣流裡。古典音樂要如何對這種嶄新卻又有潛在致命結局的關係做出回應？在廣大聽眾和他們難以抗拒的新型態音樂之間，古典音樂該如何自處？對已經搖搖欲墜的西方傳統而言，去解決這樣的分裂是否為時已晚？

　　不盡然，面對不協調的現代主義和大眾市場這兩個反抗勢力，傳統古典音樂發現自己手上握有王牌，並在一個無懈可擊的時間點出牌。在動盪與變遷的世界中，它的回應是鄉愁。像艾爾加創作於 1899 年的作品《謎語變奏曲》（*Enigma Variations*）就是典型的這類回應，自覺地回頭注視著它的主題意向，包括一系列他的朋友與家人的親密肖像，以及懷抱著對貝多芬、孟德爾頌和布拉姆斯的敬意所產生的音樂特質。當時間的列車從 19 世紀駛向 20 世紀時，詮釋鄉愁的作品產量十分豐富，例如葛利格的作品《霍爾堡組曲》（*Holberg suite*，1884）、阿爾班尼士（Isaac Albéniz）的《*Tres Suites antiguas*》和《西班牙組曲》（*Suite española*，1886）、韓恩（Reynaldo Hahn）的《憂鬱的隨想》（*Caprice mélancolique*，1897）、拉威爾（Maurice Ravel）的《死公主的帕凡舞曲》（*Pavane pour une infante défunte*，1899 ）、西貝流士的《芬蘭頌》（1899）、藍乃克（Carl Reinecke）的《G 小調小夜曲》（*Serenade in G minor*，1900）、阿爾芬（Hugo Alfvén）的《瑞典狂想曲／第一部／仲夏守夜》（*Swedish Rhapsody no.1*，*Midsommarvaka*，1903）、葛拉納多斯（Enrique Granado）的《浪漫場景》（*Escenas Romanticas*，1904）、艾爾加的《為弦樂所作的序曲與快板》（*Introduction and Allegro for Strings*，1905）、比奇（Amy Beach）的《法國組曲》（*Suite française*，1907）、霍爾斯特（Gustav Holst）的《薩默賽特狂想曲》（*A Somerset Rhapsody*，1907）、戴流士（Frederick Delius）的《布里格市集》（*Brigg Fair*，1907）、封・威廉斯（Ralph Vaughan William）的《泰利斯主題幻想曲》（*Fantasia on a Theme of Thomas Tallis*，1910）、克萊斯勒（Fritz Kreisler）的《愛之喜》

（*Liebesfreud*，1910）與《愛之悲》（*Liebesleid*，1910）、瑞格（Max Reger）的《浪漫組曲》（*Eine Romantische Suite*，1912）。當整個世界面對歐洲的帝國列強開始準備一決高下時，這種型態的音樂更提醒人們即將失去的生活方式。

威爾斯（H. G. Wells）有點預言式地寫道：「燈火一盞盞熄滅了，英格蘭和整個王國，不列顛和整個帝國，過去的驕傲與虔誠，正橫向滑行，向後，沉沒在地平線下，推移——流逝。河流變了——倫敦變了，英格蘭也變了。」他在他的半自傳諷刺作品《托諾‧邦蓋》（*Tono Bungay*，1909）中如此作結。在這個章節中描述一艘戰艦駛向泰晤士河，通過倫敦面向大海熟悉的海岸地標，啟發封‧威廉斯創作宏偉的《倫敦交響曲》（*London symphony*）中悲傷的最終樂章，這部於1914年3月在倫敦首演的作品，是獻給他的摯友同時也是作曲家巴特沃思（George Butterworth）。封‧威廉斯在這場演出之後，把總譜寄給人在德國的指揮家布許（Fritz Busch），但是隨著一戰爆發，這些總譜在混亂中很快就遺失了，最後還得靠管弦樂的分譜重建，也算是戰爭的受害者之一。

毫無疑問的，這種即將發生且確切的失落感，促使在一戰之前和戰時的英國作曲家寫出優秀的作品——從封‧威廉斯令人心碎的〈雲雀飛翔〉（The Lark Ascending），到帕里的〈耶路撒冷〉（Jerusalem）和〈告別之歌〉（Songs of Farewell），再到霍爾斯特的《行星組曲》（其組曲以〈火星：戰爭的使者〉為開頭）。追加在1914到1918年戰時名單上的應該還有巴特沃思1913年所寫的〈兩岸綠柳〉（The Banks of Green Willow），出於他與戰爭的關聯性——他在1916年7月的索姆河戰役（Somme）中被狙擊手殺害。從許多層面看來，戰爭的悲劇及上世紀那種確定感的明顯崩解，在英國作曲家之間引起前所未有的集體響應。帕里和艾爾加一樣，都從一個較成熟的觀點去看待這場戰爭，在〈告別之歌〉裡寫出穩重、充滿雄辯的悲傷合唱歌曲（雖然帕里撐過了一戰，但仍撐不過1918年在全世界奪走2200萬人生命的流感疫情）。

在一戰期間，並不缺乏由大後方的作曲家提供愛國和歌頌帝國的音樂，包括艾爾加所寫的〈英格蘭的精神〉（The Spirit of England）和〈艦隊的邊緣〉（The Fringes of the Fleet），以及諾斐羅（Ivor Novello）的作品〈照常料理家務〉（Keep

the Home Fires Burning）。但是最偉大的兩首國歌卻是來自衝突的果實，帕里的〈耶路撒冷〉和霍爾斯特《行星組曲》中的〈木星〉（Jupiter），這兩首曲子並不是一般人期待的傳統極端愛國主義式的國歌，相反的，它們是對不斷反覆問答後淬鍊的良知和信念提出深思熟慮的挑戰。其中〈木星〉這首大曲子後來在 1921 年被霍爾斯特改編成為〈我宣誓向祖國效忠〉（I vow to thee, my country），歌詞來自史賓萊斯爵士（Cecil Spring-Rice）在一戰結束後為紀念在英國陣亡的人民所寫的詩文。

發生於 1870 到 1871 年的普法戰爭，在初期對法國作曲家們激起一種防禦的、民族主義式的反應，還有華格納所寫下數百頁日耳曼情節的文章、音樂逐漸國際化、各種流派交織融合、旅行的方便性增加，以及唱片需求市場大增，都鞏固了這個開始於一戰之前的音樂地平線擴張現象。現在，即使面對戰爭如此的毀壞與損失，也已經勢不可擋。20 世紀的音樂冒險之旅，才剛開始邁開它的步伐。

# 流行時期（一）

## 1918 – 1945 年

在 1906 年的聖誕節前夕，一個座落在麻塞諸塞州（Massachusetts）勃蘭特石（Brant Rock）、遠眺大西洋並受到狂風猛烈襲擊的發射台，一個意義重大的聲音被聽見了。那是人類首度使用無線電波傳送唱片裡的音樂：韓德爾廣板的緩慢曲〈在那樹蔭底下〉（Ombra mai fu），由一位勇敢無畏的無線電先鋒費森登（Reginald Fessenden）所傳送。

這次「播送」（broadcast）——當時關於無線電傳播尚無確切的名稱，最後借用農業辭彙「播種」這個單字——的指定接收人待在蘇格蘭西方海岸特別建造的接收站裡，但這個接收站近來在一場暴風中遭到摧毀，最後節目表居然出乎意料地被海上船隻拾獲。有一段時間，這個實驗廣播並沒有被公開，但它仍是將音樂帶往新時代試驗性的第一步。

到了 1922 年，1000 萬個美國家庭擁有收音機——從 1919 年最初僅 6 萬個開始——其中有許多是家庭自製的晶體收音機。從 1921 年起，多達 600 多個發射站加入這個榮景，芝加哥的 KYW 廣播電台每晚播放歌劇，以及歌劇季以外的輕鬆節目。同一時間，一個位在阿根廷布宜諾斯艾利斯的廣播電台，在 1920 年 8 月從科里西奧劇院（Teatro Coliseo）傳送了華格納的歌劇《帕西法爾》現場演出的訊號，而在該城市內擁有收音機能接收訊號的家庭卻不超過 30 個。位於大西洋另一邊的英國，世界上第一家國家廣播公司 BBC 於 1922 年成立，迎向一個讓音樂能在每個角落屬於每個人的時代，而且通常是完全免費的（在美國，付費給廣播電台的廣告事實上是從 1920 年代中期才開始；而在英國，政府會徵收電台執照費用來資助國家廣播公司 BBC）。

免費廣播音樂的時代來臨，當世界上無數心存感激的人們輕鬆享受音樂的時候，音樂的價值、目的與風格也同時產生顯著的改變，遠超過音樂史上所有的變化發展；而 20 世紀在科技上的長足進步，對流行音樂與古典音樂造成的影響也有很大的不同。

對流行音樂而言，廣播科技刺激了全世界對新聲音的渴求，流行歌曲的創作大爆炸是一種輝煌且積極的現象——從 1920 年代的蓋希文和波特（Cole Porter），到 1960 年代的狄倫（Bob Dylan）、披頭四合唱團的藍儂與麥卡尼，1970 年代的

汪達（Stevie Wonder），1980 年代的麥可‧傑克森（Michael Jackson），1990 年代的王子（Prince），以及當代的火星人布魯諾（Bruno Mars）和愛黛兒。隨著名氣越來越大，流行音樂的時代為人類帶來做夢也想不到的好處與獎勵。

　　然而自從 1900 年代以來，流行音樂在每個階段都引發關切與雜音，因為不論是有意還是無心，它都導致其他形式的音樂面臨絕跡的窘境——身兼作家、指揮家與作曲家的蘭伯特（Constant Lambert）在他 1934 年的暢銷書《音樂啊！》（*Music Ho!*）中特別將矛頭指向爵士樂。這位任職於維克－威爾斯（Vic-Wells）——即英國皇家芭蕾舞團（The Royal Ballet）前身的音樂總監，他的著作並無助於**「非流行音樂」開始籠統地被歸類到「古典」（classical）音樂的事實，而「古典」音樂是 1930 年代唱片公司為了區隔市場而開始流通的名詞**，期望透過聽眾喜好的音樂類型去鎖定客群。至少一開始的時候，這個標籤是為了授予大約從 1600 到 1900 年之間的西方音樂藝術一種歷久不衰與高格調的恭敬光環；然而到了 1960 年代，它對大多數人而言僅代表過時的東西。這類型的音樂整體被描述為「陳舊與正式」的，即使它往往是令人訝異的新穎、年輕或是不嚴肅。許多人相信他們所喜愛的音樂在主流文化中被刻意邊緣化（公平地說，如果不是更不喜歡被視為貧民窟類型的音樂名稱「民間」〔folk〕。）音樂的家族樹上出現一個被稱作「流行音樂」（popular）的分枝，對許多古典音樂迷而言是令人百感交集與不安的現實。

　　過去這 100 年來古典音樂真的在睡眠中緩慢地窒息了嗎？我會大聲地強調並非如此。我希望利用這最後兩章來說明，除了一些奇怪且死路一條的音樂實驗之外，古典音樂自從費森登的廣播測試之來，一直都在音樂的旅途中活得好好的。當然，它已經改變了，它經歷了所有會使人驚訝的方式，例如在那個歷史性廣播之後數個月逝世的挪威籍作曲家葛利格。但是古典音樂的 DNA 在流行音樂中隨處可見，不管是在舞台上的音樂劇、電影，或是披頭四合唱團、賽門（Paul Simon）、神韻合唱團（The Verse）或凱斯（Alicia Keys）的專輯唱片裡。

　　當然，音樂向來有它的民族忠誠度和聽眾的分層，可以想見 1875 年有些人會

想得到比才的歌劇《卡門》（*Carmen*）在巴黎演出的門票，或者吉爾伯特和蘇利文的歌劇《陪審團的審判》（*Trial by Jury*）在倫敦演出的門票、在維也納上演華格納的歌劇《諸神的黃昏》音樂廳版本門票、龐開利（Amilcare Ponchielli）的清唱劇《向董尼采第致敬》（*Omaggio a Donizetti*）在義大利貝爾加莫（Bergamo）的門票，又或者是想擠進大倫敦地區的 375 座音樂廳裡，但通常這些場合的觀眾都有不同的品味與階級。然而風格發展方向上的分道揚鑣，從 20 世紀初期開始以一種前所未有的規模變得越來越明顯。這也不光只是唱片購買的偏好，身為一個 20 世紀的作曲家，代表必須做出跟以前的作曲家不同的職業定義選擇。像波特這種在 1920 年代技巧純熟且知名的音樂家，會在俱樂部、酒吧、戲劇院、電影院和舞廳——一種實際上受邀人士才能出席的派對——等場合與眾多群眾近距離互動，有別於維也納帝國宮廷僅歡迎受邀人士的貴族沙龍，那種當時莫札特與海頓被迫去討生活的場合。

20 世紀師承莫札特的傳承者們——受古典音樂訓練，自封為嚴肅的作曲家——絕望地掙扎於這個挑戰，畢竟，如果身處流行音樂的時代卻不能成名，那還有什麼意義呢？這層焦慮感也加強了這樣的疑問，並隨著時間流逝不斷重複上演。正是這樣的焦慮，導致古典音樂家和他們的樂迷經常用藐視的眼光看待流行領域的對手。

這兩個世界之間的尷尬交流，於 1924 年 2 月在紐約艾歐里恩音樂廳（Aeolian Hall）舉辦一場音樂會，以一種可預見的難度（非刻意的）加以解決，事實上，這個場合就好像是音樂世界裡的核子融合一樣。這場音樂會的主旨是教育性的「現代音樂的一場實驗」，節目單上有讓人精疲力盡的《英雄》交響曲的 26 個不同單元，這是一系列三場音樂會中的第三場，目的在說服樂評和參加音樂會的大眾，爵士樂是美國的現代音樂，且值得慎重關心。由爵士樂團領隊（受過古典音樂訓練）懷特曼（Paul Whiteman）領軍，這場音樂會希望能為兩種類型的音樂帶來互相友好的關係，並展現爵士樂能在短時間內從較粗糙的紐奧良迪克西蘭風格，發展成管弦樂的環境。自命清高的古典音樂界將面對不同形式的爵士樂如何找到適合的音樂廳這類問題，就好像說「總有一天爵士樂會成長，並像貝多芬一樣受到

尊敬」。同時，懷特曼希望喜歡爵士樂的人能發現正式的音樂廳並非那麼恐怖且難以接近，或許也能激起他們再度參與較傳統的交響音樂會的欲望。

結果，這場音樂會只因為一個理由而出名。懷特曼希望作曲家們能創作一些混合多元類型的音樂，而其中一位悠然跨坐於古典與爵士兩者之間的作曲家名叫蓋希文，剛好在最後一段表演（艾爾加的〈威風凜凜進行曲〉〔Pomp and Circumstance marches〕）之前，蓋希文首次演奏一首他在 5 個星期前完成的曲子〈藍色狂想曲〉。在這首 14 分鐘的曲子結束時，音樂的世界也已經永遠地改變了。

在某種意義上，那 14 分鐘等於訴說了未來 50 年的故事。那些自命不凡的流行音樂家們被邀請到高雅藝術的祭壇前面低頭，除了讓觀眾開心之外，起初遭受批評者的回絕。〈藍色狂想曲〉首演後，一篇典型的傲慢樂評出現在隔天的《紐約論壇報》（New York Tribune）：「這真是一首多麼老套、無力和陳腐的曲子；如此濫情與索然無味的和聲處理，為那毫無生氣的旋律與和聲默默哭泣，如此穿鑿附會，如此陳舊，如此缺乏意義！」

但是不論那些勢利者如何攻訐，偉大的音樂總有辦法找到它的歸宿，接下來發生的事情是，蓋希文在 3 年後的 1927 年首次錄製《藍色狂想曲》，並在 1 年之內銷售了 100 萬張唱片。這首曲子也成為現在每個管弦樂團的標準曲目之一，一首不折不扣的現代經典。從 1893 年 12 月捷克愛國作曲家德沃札克的《新世界交響曲》在卡內基音樂廳舉行首演，並由一位知名的匈牙利指揮家指揮以來，再到懷特曼於 1924 年 2 月在艾歐里恩音樂廳的那場「現代音樂的實驗」，這 30 多年來，美國本土出產的音樂發展情況已經變得超乎想像，主要原因是這個國家已經變成充滿活力的新式流行音樂的試驗場。當然，種族議題依舊讓公民社會傷痕累累，然而美國很慶幸自己沒有陷入 1920 到 40 年代將歐洲蹂躪成一片荒煙蔓草的問題：好戰的國族主義。20 世紀初期許多美國作曲家本身是移民或移民的後代，他們（或先人）音樂作品裡的國族意識，早就在一股亟欲找到「美式聲音」的熱潮中被恣意拋棄了。

在歐洲則完全是不同的光景。在 1927 年——跟蓋希文的唱片《藍色狂想曲》大賣 100 萬張同年——發生了一起可怕的事件，更讓兩個大陸之間的差距日益擴

大。事件是關於作曲家暨大提琴家鮑凱利尼（Luigi Boccherini）的遺骨，他出生於義大利盧卡（Lucca），但年輕時就定居在西班牙並在當地育有 6 名子女，和莫札特、海頓是同時期的作曲家。他過世後家人一起葬在馬德里，他的後裔則扎根在西班牙直到 20 世紀。鮑凱利尼最令人懷念的——而且是十足迷人的——室內樂是名為《馬德里街頭的音樂之夜》（*Musica notturna delle strade di Madrid*）的合輯。儘管如此，當時的義大利領袖墨索里尼（Benito Mussolini）卻在 1927 年決定將這位將近 200 年前出生於義大利的作曲家遺骨挖出並帶回義大利家鄉盧卡，完全不考慮他一生實際生活在西班牙的事實。這種論調無論在任何年代都是滑稽和無知的——強迫他人對國家認同表態，而這個人的音樂卻充滿他移民地區的色彩、節奏和精神——然而在 20 世紀，當音樂帶著報復心態跳脫它的界限時，它是虛偽、短視且無意義的。或許聽來有些陳腔濫調，但美國這個大熔爐以它對 20 世紀音樂的主導地位證明了一件事，那就是超越國界去找尋一種集體的聲音，到目前為止是一種更有成效的方法。

𝄢

從第一次世界大戰到鮑凱利尼的遺骨被挖掘這段期間，音樂種類的擴展甚至比戰前更加迅速，光在大英國地區就有三分之一的家庭擁有唱片播放機。在 1914 年共銷售 2700 萬張唱片，到了 1921 年這個數字達到 1 億張。在 1922 年，也是英國國家廣播公司（BBC）成立這一年，一種能將聲音與影像同步的技術問世，華納兄弟電影公司在 1926 年推出《唐璜》（*Don Juan*），它是首部在電影膠卷的音軌上嵌入音樂的好萊塢電影。

音樂也並非被視為電影的補充背景，在音樂可被融入影像之前，大城市電影院的觀眾能享受到兼具視覺與聽覺效果、奢華的現場管弦樂團，演奏專為螢幕上的動作而寫的音樂。對許多人而言，這是他們首次體驗管弦樂團現場演奏所謂的「古典音樂」。在較小的戲院裡會由一位鋼琴師或管風琴師提供類似的現場伴奏；俄羅斯古典作曲家蕭士塔高維契於 1924 到 1925 年間在列寧格勒就是以此維生。值得一提的是，有個人在好萊塢創造了前所未有的成功，他就是同時也為自己的

有聲和無聲電影擔任配樂工作的卓別林（Charlie Chaplin），他在移居美國擔任音樂廳演員之後的第一個商業嘗試，就是成立一家音樂出版公司，他首部擁有同步音樂聲軌的電影作品是發行於 1931 年的《城市之光》（*City Lights*），除了自己創作的配樂之外，還另外寫了 5 首歌曲。此後，除了為自己日後的電影創作音樂，卓別林還回頭為他過去的默片創作並錄製配樂，一直持續到 1970 年代。

在 1921 年，布雷克（Eubie Blake）創作的《曳步而行》（*Shuffle Along*）成為首部由非裔美國人創作並主演、且在百老匯獲得成功的音樂劇。它的暢銷歌曲〈就是著迷哈里〉（I'm Just Wild about Harry），歌詞由西索（Noble Sissle）所寫，描寫兩位黑人主角相戀的故事，挑戰當時的種族禁忌話題。來自馬里蘭州的布雷克是過去奴隸家庭裡 8 個孩子中唯一倖存的，像卓別林一樣從事輕歌舞劇表演。他以散拍音樂成名，但這種風格如同我們在前一章探討，1920 年代初期在美國各地都被爵士樂取代了。

1920 年代的爵士樂巨星 —— 包括強森（James P. Johnson）、沃勒（Fats Waller）、史密斯（Bessie Smith）、奧利佛（King Oliver）、亨德森（Fletcher Henderson）、貝西伯爵（Count Basie）、阿姆斯壯（Louis Armstrong）和艾靈頓公爵（Duke Ellington）——與好萊塢最大牌的巨星，皆成為美國家喻戶曉的名人。事實上，他們全都來自卑賤貧窮的生活，這件事本身就很了不起，而這對 20 世紀前的西方音樂而言是很少見的現象。從前這種麻雀變鳳凰的故事，總是要花掉作曲家和演奏家一輩子的時間，才能達到某種程度的名聲，而且通常只局限在行家和有權勢者之間；即使如此，他們的地位也很少能被大眾充分認識。少年莫札特毫無疑問是以音樂神童的身分成名，然而所謂「成名」在這裡的意義是指「短暫地在歐洲皇室宮廷之間吸引一些評論與驚奇」，一般歐洲的勞動階級根本不知道莫札特是何許人，不論他在世或過世很久之後皆然。

然而，爵士樂名人的名氣地位首次達到一種前所未聞的規模，不論是他們竄紅的迅速，還有那些很快愛上他們及其音樂的數百萬名聽眾，而這都要歸功於收音機、唱片和電影。艾靈頓公爵的祖父過去是奴隸，在居住紐約的 4 年期間，於 1923 年在好萊塢俱樂部開始組織樂團。同一年，生於紐奧良的赤貧家庭、祖

父也是奴隸的阿姆斯壯，正在芝加哥為奧利佛的克里奧人爵士樂團（Creole Jazz Band）吹奏短號，錄製唱片並擁有自己的公寓與不錯的收入。在採取種族隔離政策的 1920 年代，年輕黑人鮮少有出頭的機會，然而這兩名黑人透過音樂變成一種成功的指標。音樂在爵士樂時代的歷史性轉變固然還未成熟，卻造成一種同樣是歷史性的社會轉型，不可否認的，這是一個規模宏大的轉變。歷史學家霍布斯邦（Eric Hobsbawm）在他的著作《爵士風情》（*The Jazz Scene*，1959）中估計，在經濟大恐慌前夕，美國共有 6 萬個爵士樂團、20 萬名職業樂手，這個數字十分驚人。

雖然艾靈頓公爵是爵士樂界的大紅人，但他並不喜歡別人把他的音樂歸類為爵士樂；在他實驗了許多音樂類型跟曲式之後，他寧可大家稱它為「美國音樂」。他的理由是：從最早開始，爵士樂就是一種很難定義的風格，不同的地方詮釋方式也大不相同。20 世紀音樂由最具說服力的代言人統合貫串的匯聚傾向，即使在音樂發展的雛形階段也很明顯：爵士樂天生就抗拒被分類界定，甚至白人媒體也千方百計地用毒舌評論將它排除在必須嚴肅看待的領域以外（一篇 1924 年《紐約時報》的社論形容它是「一種回歸野人階段的哼唱，拍手或擊鼓的音樂表現」）。這種有意識地躲避形式界定，選擇在簡便的樂譜上即興發揮，而樂譜又允許鬆散的和聲，以及在旋律與節奏上詮釋的最大自由度；當它與這世界產生互動時，分裂成許多色彩繽紛的碎片也不足為奇了。

ㄚ

對所有的音樂領域來說，咆哮的 1920 年代那種隨心所欲的自由，逐漸被 1930 年代較有組織與秩序的形式取代。在當時的政治氛圍下，讓音樂更有組織，並壓抑個體的自由意志以期能與政治利益同步，比較具有吸引力。當時為了克服大蕭條崩潰的恐懼感興起了獨裁政權——或者比較仁慈的說法是國家干預的「新政」計畫、就業指導和公會團結的興盛——然而更有可能的原因是，為迎合唱片消費者與收音機聽眾的喜好，促使整合的步伐加快，而樂團為了完全可以理解的商業因素，更反映出這種流行的改變。比收音機的需求量更大的點唱機，可說是散漫

的爵士吹奏形式式微的另一個原因：在 1937 年美國共有 15 萬台點唱機，而這更加刺激購買唱片的市場。對爵士樂來說，改變的重點是需要更大編制的樂隊，包含更多結構完整的樂器種類、演奏精心編寫並印製成樂譜的編曲，並偶爾在曲子的結構中加入一些層次分明的即興獨奏。

當然，剛具雛形的唱片工業偏好的曲子是有較大的規模和清晰度，讓演奏者蜿蜒的樂音能延續較長的時間。它必須能被放進一張 78 轉的蟲膠唱片（註：以蟲膠蟲分泌物製造的唱片）中，在 3 到 4 分鐘內就能讓聽眾琅琅上口——就如同艾靈頓公爵 1928 年的暢銷曲〈Diga Diga Doo〉——這是一個延續至今的務實考量，儘管現在的數位科技已經沒有時間限制的問題。這個 3 分鐘慣性之所以依舊能夠維持，要歸因於注意力持續的間距，以及廣播電台播放清單的規則。

在 1930 和 40 年代的主流音樂風格，最初萌芽於美國南堪薩斯市（South Kansas City）這個人多混亂的娛樂中心，被稱作「搖擺」（swing），並且的確有搖擺的感覺。雖然每個從事搖擺樂的樂手都同意這個說法，但緊抓住這個「搖擺」的定義卻是有點危險的。況且因為「搖擺」是樂手憑「感覺」演奏的一種技巧，不像大部分音樂的節奏標示是寫在譜上並經由練習而熟練的方式，它的運用刻意避免規格化。它在這方面跟學習語言時所面對口音上的細微差異是很相似的：從書上學習外文的詞彙、片語和文法是相對的直接了當，然而想說得像當地人一樣道地，則須花費數年時間沉浸在這個語言的聲音環境，以及藉由每天練習產生的交流互動。

搖擺音樂有兩個最主要的成分，其中一個是前面談過的「散拍音樂」裡的切分音，據此讓旋律落在比原本的拍子提前一點或是往後一點的位置——通常是用旋律來表現，雖然有時內聲部甚至是持續的低音線也可以被容許——在散拍音樂風格裡，切分音是立即而明顯的效果（而且也是必要的），僅由一位樂手提供一般的節拍感以及與它拉鋸的推拉感，例如鋼琴的右手去胡攪左手穩定的節拍。散拍音樂的切分音來自相對有限的可能變化，因此也可以被寫下來並加以練習，假以時日任何有能力的鋼琴家都可以輕鬆駕馭。

然而切分音從散拍音樂傳承到早期的迪克西蘭爵士樂隊後，變得更複雜：現

在，不再是鋼琴的右手唬弄左手，而是由一名樂器演奏者來對付其他人，這種飄移節奏的可能變化便產生快速且無法預測的加乘效果。由 2 位、3 位或 4 位即興演奏樂手用推拉方式操控音符要先行或是延遲，把低音貝斯和鼓視為統一協調的根基，大大地將切分音的層次複雜化，賦予早期爵士樂一種沸騰的能量和有趣的感覺。的確，當爵士樂跨越了地域性的街頭聚會和低俗的俱樂部，在一戰期間傳播至全美國及歐洲等地，對聽眾與音樂家而言同樣都是一種調皮的無政府主義流派；它那種調皮的吸引力，幾乎全是由節奏上的切分音所造成。

搖擺樂的第二個主要成分，是藉由巧妙地移動四拍一小節的區分造成的輕快效果。然而這種效果並不是搖擺樂所獨有，它在 19 世紀末期的音樂廳、輕歌舞劇和吟遊詩人歌曲，以及相隔較遠的拉丁美洲舞蹈音樂中已經十分普及──但是讓我們短暫地回顧一下，這些流行的輕快曲調到底是如何發展成搖擺樂中的搖擺感覺？

ㄚ

19 世紀許多中南美洲國家都流行一種稱為「哈巴涅拉」（habanera）的輕快樂風，特別是古巴，它的地理位置獨特，處於非洲人、克里奧爾人（Creole）和西班牙裔族群的樞紐。哈巴涅拉曾被西班牙人引入不同的殖民地區，然而西班牙人又是承襲自早期法國的「行列舞」（contredanse）──法國人甚至承襲自更早的英國鄉村舞蹈模式。事實上，哈巴涅拉並不是透過殖民的西班牙人帶入古巴──島上的西班牙人過著完全不同等級的生活，他們的奴隸制度直到 1895 年才廢除──而是透過 18 世紀末說法語的海地難民逃亡的奴隸起義事件（以及因為叛亂所受的報復懲罰）。從 1803 年流傳至今的歌曲〈聖巴斯庫阿·拜隆〉（San Pascual Bailón）是一首以記譜形式保存的古巴哈巴涅拉代表作。在歐洲，來自英國的鄉村舞蹈是最初的原型，它所衍生的兩步法國行列舞，因為在 19 世紀時人氣下滑，而被來自奧地利空前成功的三步華爾滋取代，來自波希米亞的二拍波卡舞曲也有一定的占有率──順道一提，波卡舞曲也是黑人鋼琴家卓普林散拍鋼琴的雛形。但是到了 19 世紀後期，哈巴涅拉被以「來自古巴的異國舞蹈」重新介紹給歐洲

人，而它也開始再度出現在歐洲音樂中。其中最著名的例子是比才的歌劇《卡
門》（1875 年）裡出現的哈巴涅拉，它在當中形成歌曲〈愛情是隻叛逆的小鳥〉
（L'amour est un oiseau rebelle）的伴奏。比才的哈巴涅拉改編自西班牙作曲家伊
拉迪耶（Sebastián de Iradier）所寫的歌曲〈誓言〉（El arreglito），伊拉迪耶曾在
1861 年造訪古巴，並醉心於古巴人的舞蹈（他的豐功偉業還包括創作〈白鴿〉〔La
Paloma〕這首史上最常被灌錄在唱片中的西班牙歌曲。）

　　哈巴涅拉和它的祖先行列舞，都有一種十分與眾不同的四拍點（beat）伴奏節
奏，就像比才那首歌曲的開頭，它的樂譜記法看起來就像這樣：

　　前面的 2/4（四二拍）記號告訴大家，這個以 4 分音符為一拍的小節裡共有兩
個主拍——它們落在數字 1 與 5 的位置——像這個例子可以細分為八個較短的拍
點，也就是音樂術語裡的 16 分音符。共有兩個主拍代表這是一個「兩步」舞蹈。
在這個例子裡，第一個音（D）有三個 16 分音符的長度，扮演著第二個音（A）
只有一個 16 分音符長度音的跳板，緊接著各有兩個 16 分音符長度的另外兩個音（F
與 A）。第一個音符旁邊加了一個黑點，以便讓人知道它是三個 16 分音符而不是兩
個，這也是它被稱為「附點節奏」（dotted rhythm）的原因。它會形成一種稍微顛簸
的感覺，尤其是當第一個音實際上沒有延續三個 16 分音符的全部長度，而是變成
一個較短的音，在第一與第二個音符之間留下一點間隙，使它聽起來更銳利也更
像重音。

　　「附點」的形式因其獨特跳躍的效果，在 17、18 世紀的歐洲音樂十分普遍，
尤其是法國。為路易十四與路易十五創作宮廷芭蕾音樂的皇室作曲家盧利和拉莫，
就對附點節奏十分著迷——事實上著迷到他們偏愛一種稱為「不等值音符」（notes
inégales）的演奏練習，藉此標記為均長（沒有附點）的等值音符，會被假設是有
附點的。我們很快就會回到這個論點，因為信不信由你，在 1930 年代它的運用跟

搖擺樂產生直接的關聯。

　　然而到了 19 世紀，只有當作曲家在譜上標示附點時才會被演奏出來，但是現在怪事出現了，這裡我以美國內戰時一首扶正去邪的廢奴歌曲〈約翰‧布朗之軀〉（John Brown's Body）說明示範，這首歌曲被改編成其他版本不下 1000 次，包括〈共和國戰歌〉（The Battle Hymn of the Republic）。它那琅琅上口的旋律是使用四四拍（4/4）──也就是說，它在每一小節均有四個穩定的進行曲拍子──因此它看起來就像這樣（注意那頻繁出現的成對「附點」）：

　　這裡奇怪的是，〈約翰‧布朗之軀〉是一首進行曲，因此你會期待它的節奏是有組織且明確的，由鼓點去把每個節拍維持得井然有序。但是當在唱的時候，人們聽到的並不完全是樂譜上所寫的節奏；事實上，人們聽到的是比這個節奏更生動的版本，一種藉由稍微重新分配節拍位置所得到的輕快效果。感謝錄音技術

的誕生，我們得以知道至少在 19 世紀晚期這種現象就已經存在。

上述的例子中，在「body」（軀體）這個字上共有 E 和 G 兩個音，而第一個音 E，就跟前面提到哈巴涅拉的例子一樣，它是有附點的，因此它是三個 16 分音符而不是兩個，下一個音 G 就只有一個 16 分音符的長度，使得這兩個音符在節奏上跟前面的哈巴涅拉例子是一樣的：3 ＋ 1 ＝ 4 個 16 分音符。每一小節的四個主拍是「4 分音符」──每一個 4 分音符是由四個 16 分音符所組成──而我們能用這些 4 分音符的位置去找出強拍或重拍落在何處。如果我們唱這首進行曲，下面字體較粗的歌詞就是落在人們會用腳去踩節拍的位置：

| | |
|---|---|
| **John** | 約翰 |
| **Brown's** | 布朗的 |
| **Bo**-dy | 軀體 |
| **Lies** a- | 躺著 |
| **Moul**-drin' | 腐爛 |
| **In** his | 在他的 |
| **Gra-ave** | 墳墓 |

舉例來說，雖然「bo-dy」標記為 3 ＋ 1 個 16 分音符，但是這首歌曲後來成為演出標準規範的輕快變體──以及當你讀到這裡時，你在心裡所設想的──並不是把每個 4 分音符分割成四等分，而是三等分。把一拍均分成三份時每份的長度自然會比分成四份來得長一點，那麼現在「bo-dy」這個字的數學值就變成 2 ＋ 1。這個每一小份稍微增加的長度，在聲音上的效果就是使得節奏感覺更放鬆、柔順且較不死板。如果把這種效果用記譜的方式表達就會像這樣，所有的附點都不見了：

　　這種把原來 3 ＋ 1 個 16 分音符的節奏感覺重組成三連音（triplet）的改變，在進入 20 世紀之初時，成為大量流行於家庭與音樂廳的歌曲主流模式，從〈我喜歡去海邊〉（I do like to be beside the seaside）到〈爹地不肯幫我買汪汪〉（Daddy wouldn't buy me a bow-wow）以及〈巴黎行〉（Hinky-Dinky Parlay Voo）。這種三連音在這些歌曲裡隨處可見，因為它是口語英文押韻的自然方式，舉例來說，它就是流傳自英國內戰時期的歌曲〈矮胖子〉（Humpty Dumpty）的節奏：「Humpty Dumpty sat on a wall, Humpty Dumpty had a great fall」，這種搖晃的節奏後來也變成搖擺節奏的主幹；而且有趣的是，這種節奏依舊不是以記譜的方式存在，不論多麼爵士化，所有歌曲都是以古老的「附點」方式抄寫，但是都會用 2 ＋ 1 的標示取代 3 ＋ 1。在這方面，2 ＋ 1 的三連音之於爵士樂後流行歌曲的緊密關係，就

跟那沒有寫下的「不等值音符」之於盧利與拉莫所寫的舞蹈音樂一樣常見。

在卓普林遺留的散拍音樂錄音中聽不到這種搖擺的三連音，但是在早期爵士樂中姑且可以聽得到，在正宗迪克西蘭爵士樂隊的曲子〈蘇丹〉（Soudan）中可以找到這種昂首闊步的感覺，這首曲子在 1920 年 5 月於倫敦錄製並發行。到了 1926 年 12 月，莫頓（Bennie Moten）的〈坎薩斯城曳步〉（Kansas City Shuffle）三連音式的節拍獲得一個新名稱「曳步」（shuffle），並在 1930 年代的搖擺熱潮中走向絕對的普遍性。塔特姆（Art Tatum）在 1933 年 3 月錄製的〈鴛鴦茶〉（Tea for Two）中讓人眼花撩亂的特技式鋼琴獨奏，向世人展現一個人在完全沒有鼓、低音貝斯和吉他等節奏樂器的協助之下，如何一邊將音符切分、一邊搖擺、一邊曳步，然後又即興獨奏。在貝西伯爵於 1937 年 7 月錄製的〈一點鐘跳躍〉（One o'Clock Jump）裡可以找到這種搖擺張力的清楚例證。其中低調的鼓刷拍子與節奏吉他首先提供一小節四拍的穩定節奏，鋼琴則在這個架構下輾轉來回切分與三連分這些節拍，接著其他樂器活躍地穿插在這個結構上方，尤其是薩克斯風、長號和小號。

在 1930、40 年代所向披靡的搖擺樂，無疑地讓艾靈頓公爵對於解釋爵士音樂的訣竅感到厭倦，在他 1931 年的暢銷金曲〈給我搖擺，其餘免談〉（It don't mean a thing if it ain't got that swing）中意有所指地拒絕去定義爵士樂，後來這種曳步的三連音也傳承給搖滾樂（rock and roll）。這個傳承的關係表可以繪製成三個不同階段：第一階段從爵士小提琴手韋努提（Joe Venuti）1929 年的曲目〈蘋果花〉（Apple Blossoms）緩慢、夢幻的三連音曳步開始；第二階段是 1930 年較輕快的曲子〈真正的藍〉（Really Blue）；在它主導世界過程的第三階段，改由鋼琴與吉他提供和聲架構的轉變，而這兩樣樂器也是迄今提供穩定的一小節四拍（四個 4 分音符）節奏的基本班底，就像〈一點鐘跳躍〉一樣。這個轉變的證據最早可以在 1931 年韋努提的曲子〈近代時間〉（Tempo di Modernage）中很清楚地聽到，並看到搖滾樂的種子已經撒下：它正是這種三連音形式，跟我們承接自 1640 年代的〈矮胖子〉一樣，成為搖滾樂曳步風格的基礎。而驅動著一小節四拍搖滾曳步的三連和弦結構，可以在胖子多明諾（Fats Domino）1950 年的超級暢銷歌曲〈藍

莓山丘〉（Blueberry Hill），以及柯恩（Leonard Cohen）1984 年的經典歌曲〈哈利路亞〉（Hallelujah）等不同的歌曲中發現。

　　這種搖擺樂的三連式曳步造成空前的成功，但值得一提的是，有一種風格沒有完全被征服——說來也許有些諷刺——就是起源於行列舞和哈巴涅拉舞曲形式的家譜。哈巴涅拉嚴格的附點 3 ＋ 1 模式流傳並融入西班牙的「薩蘇埃拉」（zarzuela）及古巴的「坦桑舞」（danzón），還有巴西的「瑪嬉喜舞」（maxixe）和阿根廷與烏拉圭的探戈（tango）舞蹈。探戈舞蹈的特色包括突兀與誇大的男性氣魄動作、筆直的上半身姿勢、緊密的肢體語言，還有舞者的高跟鞋；比起流動鬆散的三連音那種刻意的隨性氛圍，越是去嚴格地定義附點的節奏，則越適合這種舞蹈。我們在下一章會回頭再談具有廣泛影響的古巴坦桑舞和其他相關的曲式。

　　從 1920 年代爵士樂混亂的、個人主義的、馬虎的特性，轉變到 1930 年代搖擺樂更精簡的形式，這種轉變也反映在其他的音樂類型。一種新型態「改編自書本」（book-based）的音樂劇誕生於百老匯——有清楚的敘事和戲劇型態，不只是故事情節模糊的娛樂行業，然後搭配不相干的歌曲——以及草率拼湊在一起的諷刺喜劇，有隨興放縱的舞蹈動作，被標示為一個出口，至少暫時如此。肯恩（Jerome Kern）與漢默斯坦二世（Oscar Hammerstein II）於 1927 年製作的音樂劇《畫舫璇宮》（Showboat）在這方面是一個轉捩點，它展現發人深省的情節能成就一部編寫完美與結構明確的音樂劇。

　　《畫舫璇宮》有許多輝煌的成就——充滿令人懷念的曲調、勇於挑戰種族議題（以 1920 年代而言）、情感豐富、十足真誠，很難不讓人愛上——然而它並不是當時爵士樂或流行歌曲形式的反映，除了〈情不自禁愛上他〉（Can't Help Lovin' Dat Man）這首歌之外，當中其他歌曲都牢牢地奠基於感傷的輕歌劇和音樂廳的背景；它們全都能在 50 年前輕易地被創作出來且讓人接受，就好像艾靈頓公爵、胖子沃勒和阿姆斯壯這些人根本不存在似的。

　　《畫舫璇宮》中有許多對貧窮的態度與種族的刻板印象，對我們而言看似

有些傲慢，但當時是 1920 年代，而且它的核心出發點是善意的。可以說它是多愁善感的，然而 20 世紀的百老匯音樂劇是由猶太男女開創的，這些人的家庭又幾乎都是從歐洲移民到美國而獲得重生的機會，對於音樂劇和電影這種美國平民主義的藝術形式帶來的變革性影響，他們有著堅定不移的衷心信念，然後觀眾就明白肯恩與漢默斯坦（Kern & Hammerstein）或羅傑斯與漢默斯坦（Rodgers & Hammerstein）的音樂劇是一塊超脫世俗的領域。

1930 年代有不少「音樂喜劇」的重量級人士跨足於百老匯與好萊塢兩個不同世界，其中包括蓋西文兄弟（George and Ira Gershwin）、波特、羅傑斯（Richard Rodgers）與哈特（Lorenz Hart）。然而當百老匯與好萊塢音樂劇的商業規模與日俱增，同時大批詞曲作家也投入這個領域時，古典音樂正掙扎於尋找純粹的音樂實驗以外的奮鬥目標。

1920 年代的百老匯和 1930 年代的好萊塢浮誇而奢華，古典作曲家也許並不覺得對他們有直接威脅，然而卻不得不注意到市場對新音樂的需求逐漸增加且前仆後繼。在很短的時間內，新媒體也加入戰局。人們不禁納悶，如果觀眾可以在電影上看到如 1869 年在慕尼黑演出的華格納歌劇《萊茵黃金》那萊茵河底下水仙子的舞台奇觀，或是 1875 年於巴黎演出奧芬巴哈的《月球之旅》（*Le voyage dans la Lune*）那月球上的玻璃皇宮，那麼這些真實舞台上的場景是否能吸引到同樣興奮的目光？讓古典作曲家不舒服的是，像蓋希文和波特那些名利雙收的同行作曲家們展望未來，揚言要在「嚴肅的」音樂領域耕耘收穫：蓋希文在《藍色狂想曲》之後創作了一系列受委託的管弦樂作品，包含一部鋼琴協奏曲；波特則在 1923 年為巴黎的瑞典芭蕾舞團創作了一部雅緻的芭蕾音樂作品《限額之內》（*Within the Quota*）。20 世紀的古典作曲家們為了替自己找到新的定位，而承受巨大壓力。然而對前衛派而言，有一條道路是開放的，那就是去探索超現實與荒誕音樂的可能性。

⁊

「超現實主義者」（surrealist）這個名稱，一開始是用來描述一齣芭蕾舞劇，

特別是一齣由作曲家薩替、畫家畢卡索（Pablo Picasso）和劇作家考克多（Jean Cocteau）共同合作且臭名遠播的芭蕾舞劇《遊行》（*Parade*），於 1917 年 5 月在巴黎首演，是一部滑稽的大會串。它那種以街頭藝人滑稽搞笑式的呈現手法並非完全沒有創新之處，例如舞台上看似無關的場景形成交錯的時空、不照期待進行的崩裂敘事，到畢卡索所設計幾乎使舞者無法跳舞的紙板戲服，以及內行人才能理解的笑點——嘲諷那些沒有眼光願意搬演（或觀看）低俗老哏的表演者與觀眾。

然而《遊行》的創新應該用那個時代的角度來看，它那滑稽的胡言亂語還有碼頭歡樂秀式的音樂，或許娛樂了它的創作團隊和部分評論家，然而藉由事後諸葛的觀察可以得知，它在時機點的掌握看起來是粗糙且費解的。距離巴黎時髦的第一區奢華的夏特萊劇院（Théâtre du Châtelet）僅 100 英里之遙，在一戰中「第二次埃納河戰役」（Second Battle of the Aisne）的悲劇正同時發生；為了爭奪惡名昭彰的「貴婦小徑」（Chemins des dames），在兩個星期內有 12 萬名法國人因此喪生，最終導致大敗以及大規模逃兵的叛變。考克多和他的合作夥伴們是否想過這齣於 1917 年 5 月上演的《遊行》，所描述的藝術世界距離現實到底有多麼遙遠？那當中充斥著學生諷刺劇裡許多草率地七拼八湊的標誌，他們真的覺得這適合大眾觀看嗎？這齣戲所針對的巴黎藝術團體既反感又受到冒犯——事實上這齣戲是針對藝術團體，而不是從前線休假的士兵們，毫不掩飾它的主旨就是無傷大雅的逃避主義，就像同一個時期於倫敦西區上演、由阿舍（Oscar Asche）與諾頓（Frederic Norton）創作的那部曲調和諧且有熱門噱頭的音樂劇《朱清周》（*Chu-Chin-Chow*）一樣。

在 1914 到 1918 年一戰期間，這種打鬧劇的娛樂也不能說一定不合適——畢竟卓別林在一戰期間也拍攝超過 40 部電影——然而當音樂學家和藝術評論家們嘗試去證明，在毀滅性戰爭期間把這齣《遊行》搬上舞台的意義為何之際，聽起來卻都是空洞與絕望的。哈佛大學文學教授奧爾布賴特（Daniel Albright）形容它是「第一次世界大戰最深刻的回應之一」，正是因為它完全不顧當時發生的事件，藐視 1917 年的那種嚴肅情緒並擺出一種姿態；奧爾布賴特在他的著作《鬆綁纏繞的蛇：音樂、文學及其他藝術的現代主義》（*Untwisting the Serpent：Modernism*

*in Music,Literature and Other Arts*，2000）中形容這個姿態是一種「有教養的冷漠」。但是考克多和負責撰寫節目冊（並創造了「超現實主義」這個說法）的詩人阿波利奈爾（Guillaume Apollinaire）對這個慘敗的解釋，並沒有顯示如奧爾布賴特所說的那種深刻的想法，只是漠不關心地宣稱這是有關愛國的心理層面，去頌揚新的法國式簡潔與清新風格，來跟德國式驕傲的複雜風格互別苗頭——然而這種看法在時間點上顯得太晚：薩替早在他 30 年前的作品《吉姆諾佩蒂》（*Gymnopedies*）中就開始著手追尋音樂的「簡潔與清新」，而佛瑞 10 年前就開始創作嶄新的純化音樂歌曲，還有聖桑毅然地反德國風格，於 1886 年創作《動物狂歡節》（*The Carnival of the Animals*），頑皮地嘲弄他們在音樂上的自負。看來考克多的主要目的是嚇一嚇《遊行》的執行製作人迪亞吉列夫，因為他當初要求考克多讓他耳目一新。

　　雖然音樂與超現實主義的緣分十分短暫——如此不真實的藝術形式到底能跟超現實主義有什麼關聯？但《遊行》的音樂有個具爭議的層面正好成為前進的動力，那就是它恰巧違背了作曲家的希望，把非音樂性的音效融入音樂中，從打字機到工廠警報器這些具節奏特性的音效，隨著 20 世紀時間的推移一次又一次地被拿來運用。雖然不得不提的是，這個鮮為人知的《遊行》並不直接引發後來的音樂嘗試。這種「工業式」的聲音特質，最早的例子出現於 1922 年，由俄羅斯作曲家和音響工程師阿拉莫夫（Arseny Avraamov）所寫的《工廠警報交響曲》（*Simfoniya gudkov*）。除了工廠警報之外，他的交響曲還包含巴士與汽車喇叭聲、裡海上蘇聯艦隊的霧笛、大砲、加農砲、機關槍、手槍（由一整個步兵團提供並操演）、船隻的警笛、各式各樣的蒸汽警笛與大型軍樂隊和合唱團。這部作品剛好在蘇聯亞塞拜然（Azerbaijan）的首府和裡海艦隊的大本營巴庫（Baku）舉行首演。同一時期的其他機器（或取自自然界的）聲音作品還包括由另一位俄羅斯人莫索洛夫（Alexander Mossolov）於 1931 年為電影《激情》（*Entuziazm: Simfoniya Donbassa*）所作的配樂〈工廠，機器交響曲〉（Zavod, Symphony of Machines）、1950 年安德森（Leroy Anderson）讓一位獨奏打字員加入管弦樂團演出的作品《打字員》（*The Typewriter*），以及潘德瑞夫斯基（Krzysztof Penderecki）1962 年的

作品《螢光》（*Fluoresences*）。

令人頗為吃驚的是，音樂上的超現實主義與試圖尋找未來聲音的努力，共存於 1920 年代的古典作曲家所探索出來的其他方法：在音樂的閣樓裡四處翻找。由史特拉汶斯基和普羅柯菲夫這兩位對俄國革命和內戰之後的元年政治局勢感到迷失方向的作曲家帶頭，去復興早已被人遺忘的 17、18 世紀作曲家留下的古老音樂形式和作品，並加入 20 世紀的觀點意見。某種程度而言，被音樂史學家冠上「新古典主義音樂」（neo-classicism）這個花俏的名稱，只不過比抄襲來得複雜好聽一些。然而史特拉汶斯基和普羅柯菲夫並不只是反芻舊有的風格，他們將這些老東西一路竄改，好像要把它們全都現代化一樣，把一些意想不到和時代錯置的不和諧音響穿插進去。跟舊時代的音樂風格玩愉快的破壞搗亂遊戲是合情合理，但是也很難不做出這些實驗現代主義者已經精疲力竭、將被等同於再生家具的音樂取代的結論。

史特拉汶斯基於 1920 年為迪亞吉列夫的俄羅斯芭蕾舞團所寫的舞劇《普欽奈拉》（*Pulcinella*）中，他調皮地玩味著塵封的舊曲目，賣弄地將 1920 年代的大膽舞蹈與 18 世紀的典雅舞蹈結合在一起，一路不斷引用 18 世紀義大利作曲家的音樂。迪亞吉列夫和史特拉汶斯基認為這份來自那不勒斯圖書館的手稿是裴高列西（Giovanni Pergolesi，1710 － 1736）的作品，但由於它已經佚失，因此事實上有可能是由較不知名的蒙扎（Carlo Ignazio Monza）和蓋洛（Domenico Gallo）所作，他們分別於 1739 與 1768 年過世。《普欽奈拉》這部作品在處理素材上十分有創意，雖然如此，它仍像是音樂上的裝置藝術，就像曼哈頓克萊斯勒大樓裡和建築師雷恩（Christopher Wren）設計的格林威治醫院頂端的裝飾品一樣。普羅柯菲夫則在他負責的部分寫了一首模仿海頓時代人稱古典樂派風格的交響曲，並在芭蕾舞劇《小丑》（*Chout*）中嘗試加入滑稽的放蕩小子，也是為俄羅斯芭蕾而寫的。雖然迪亞吉列夫與普羅柯菲夫兩人在 1915 年完成這部作品，然而直到 1921 年它才被認為夠資格開始製作舞劇——甚至因當時處在戰後的幸福愉快感和健忘氣氛，

以致《小丑》這部描述謀殺妻子的黑色喜劇對觀眾也不構成影響。普朗克受俄羅斯芭蕾委託所寫的作品《雌鹿》（*Les Biches*，1924）也是從各式舞蹈風格的古玩店裡搜刮來的，把它們跟較近代的潮流加以混合匹配，然後十分霸氣地把樂章命名為「繁拍－馬祖卡」（Rag-Mazurka）。

對於這些既老練又富有的作曲家與其俄羅斯芭蕾藝術家同儕們而言，他們嘗試抓住那個時代的警匪風格的流行娛樂是值得稱許的，然而最終也有不少令人絕望甚至尷尬的結果，這就像某人的老爸忽然出現在學校的迪斯可舞會，然後跟孩子一起蹩腳地扭腰擺臀一樣。把《小丑》和卓別林同一年的作品《尋子遇仙記》（*The Kid*）互相比較，馬上就能看出前者不成熟的殘酷事實。卓別林接著繼續拍攝（同時也為電影作曲）一系列傑出的完整長度電影——《淘金記》（*The Gold Rush*，1925）、《城市之光》（1931）、《摩登時代》（*Modern Times*，1936）、《大獨裁者》（*The Great Dictator*，1940），這些作品皆以具備完美的肢體技巧、時代的共鳴、社會洞察力，以及巨大情感力量所形成的詼諧樂趣而著稱；最重要的，也是最容易被忽略的，就是它們紅遍全世界，因為它們真的是好作品。

對於從過去的音樂裡挖掘元素的渴望，以及學術研究對早期音樂的興趣升高（這大部分要歸功於錄音技術發明），這兩件事發生在同一時期並非偶然。法國作曲家兼學者丹第（Vincent D'Indy）——同時也是波特與其他人的老師——於1913 年 2 月在巴黎演出一場蒙台威爾第的歌劇《波佩亞的加冕》，所用的樂譜是他費盡心力從一份被忽略的手稿中重建的版本，這部歌劇自1651 年後就從未在公開場合演出。而蒙台威爾第於 1607 所寫的歌劇《奧菲歐》更是在他逝世後將近300 年，才又於 1925 年再度被搬上牛津大學的舞台上重見天日。1926 年在義大利西北部皮埃蒙特（Piedmont）的一座修道院中，發現一座韋瓦第樂譜手稿的巨大寶庫，本來以為在拿破崙戰爭中遺失的手稿又再度出現，包括 300 首協奏曲的樂譜、19 部歌劇，以及超過 100 首其他作品，這次豐收直接促成 20 世紀的韋瓦第復興運動，也繁榮了音樂學家對迄今所有被遺忘的大師們的研究。

雖然史特拉汶斯基一直都是這種「舊瓶裝新酒」（new-from-old）形式的指標人物之一，例如他神奇的《詩篇交響曲》（*Symphony of Psalms*，1930），以

及受到英國畫家賀加斯所啟發靈感的歌劇《浪子歷程》（*The Rake's Progress*，1951），對於擺脫自身的局限是有幫助的。自從 1913 年以《春之祭》這個作品點燃現代主義的引線，史特拉汶斯基的名號隨後便在全世界成為當代前衛古典作曲家的代名詞，而他也還沒有打算要從前線撤退。

Y

在音樂長遠而豐富的歷史中，最有原創性、最前衛與最具影響力的作品，經常都是不知不覺、不知從哪裡開始成名的，例如貝多芬的《英雄》交響曲、史特勞斯的歌劇《莎樂美》等。而史特拉汶斯基發表於 1923 年的大作《Svadebka》——最為人知的是它的法文劇名《婚禮》（*Les Noces*），則是另一個鐵證。

這部作品在完成的 10 年前、也就是迪亞吉列夫和史特拉汶斯基合作的《春之祭》之後即開始構思，它的主軸是使用說或唱的講演片段，重現東正教俄羅斯農民的婚禮儀式。1923 年從家鄉移民的史特拉汶斯基，後來把他在 1917 年目睹革命對俄羅斯祖國的摧殘，用新娘失貞來隱喻。總而言之，在這部作品中對婚姻進程的描述帶著一股隱匿的野蠻能量。有些時候角色的聲音很像現代流行的饒舌（rap）技巧。史特拉汶斯基混合了哀慟、吟唱和高談闊論，這種風格從未在音樂廳或劇院中出現過，它是一種非比尋常的噪音，甚至對現代人受過疲勞轟炸的耳朵來說也是如此。史特拉汶斯基把合唱與獨唱聲部的運用幻化成類似樂器的音效，本身就是革命性的創舉，但是樂團其他部分的本質也同樣驚人：一個包含 4 架鋼琴的大型敲擊樂器組。史特拉汶斯基在這部作品開頭的不同位置同步擺弄著自動演奏鋼琴（pianolas，由機械轉軸控制的鋼琴）、簧風琴（harmoniums），以及用鍵盤控制的匈牙利大揚琴（cimbalom，一種流行於東歐及俄羅斯的敲弦民俗樂器），產生吵鬧、驚人的不和諧音響，尖銳又刺耳，還有一種類似走音的共鳴，簡直就是無法想像，甚至嚇壞了現代的聽眾。一篇當代樂評描述這部《婚禮》作品是「足以讓準備婚嫁的新人打退堂鼓的作品。」

但是當其他作曲家慢慢注意到這部《婚禮》時，它那古怪、仿原始又激烈的聲音卻變得難以抗拒。對他們而言，這種感官的刺激極為新鮮，就好像有人擦掉

了人類對交響管弦樂團的記憶然後重新來過一樣。簡單地說，《婚禮》的聲響是
20 世紀除了爵士樂和流行音樂之外最常被人模仿的風格。這部作品的聲音感覺或
多或少都在下列不同類型的音樂中被忠實地模仿，例如奧福（Carl Orff）的《布蘭
詩歌》（*Carmina Burana*，1937）、巴爾托克的《為兩架鋼琴和打擊樂而作的奏鳴
曲》（1937）、梅湘的《圖蘭加利拉交響曲》（*Turangalîla-Symphonie*，1948）、
伯恩斯坦的《西城故事》（*West Side Story*，1957）、萊希（Steve Reich）的《為
木琴樂器、人聲與風琴所寫的音樂》（1973）、亞當斯（John Adams）的《盛大
自動鋼琴音樂》（*Grand Pianola Music*，1982）、麥克米蘭（James McMillan）的《來
吧，來吧，以馬內利》（*Veni, Veni, Emmanuel*，1992），以及一些電影配樂大雜燴，
其中赫曼為 1963 年的電影《傑遜王子戰群妖》（*Jason and the Argonauts*）所寫的
配樂，特別是骷髏大軍復活那場戲，以及季默（Hans Zimmer）的電影配樂作品《天
使與魔鬼》（*Angels and Demons*，2009）——史上最不可信的電影——這兩個僅
是隨機挑選的例子。在上述範例中的類金屬感，打擊樂器像廚房器具般地敲擊和
摩擦，結合調音樂器高頻、鐘鈴般的穿透力，十分有效地衝擊（以及蠱惑）著聽眾，
這個前所未有的管弦色彩帶來的影響簡直讓人無法逃脫。

　　儘管史特拉汶斯基被封為古典音樂界的糊塗道長，這個臭名給他的形象反而
促使富有的慈善家們慷慨資助他，尤其是他於 1939 年移民到美國後，從許多方面
來看他確實是個異類。對整體古典音樂來說，1920 年代對這個威望從未受過挑戰
的西方「藝術」音樂切割出一道深刻的裂痕，無疑即將大難臨頭。

7

　　歌劇界最後一位偉大的義大利作曲家普契尼於 1926 年為一部全新的歌劇揭
幕，形容他是一位世界的使者可說是恰到好處，歌劇《杜蘭朵》（*Turandot*）在很
短時間內從米蘭到布宜諾斯艾利斯連續在眾多觀眾面前演出，它最有名的曲子〈公
主徹夜未眠〉（Nessun dorma）受到難以想像的歡迎，不僅僅是少數死忠的樂迷，
幾乎每個聽過的人都無法不愛上它，它立即成為經典，卻也是最後的歡呼。除了
美國作曲家如亞當斯和葛拉斯（Philip Glass）的少數作品之外，新創作的歌劇作

品逐漸難以廣泛地被大眾看到，即使當觀眾對舊歌劇復興的需求越來越高也一樣。一部 20 世紀晚期新創作的歌劇就好像上等鱘魚魚子醬一樣：一種採集自瀕臨絕種的生物身上極為昂貴的產品，只有少數特權人士能取得，對一般人而言是一種不可思議的奢侈品。

　　許多古典音樂評論家對歌劇衰退現象的下意識反應，是從社會習慣改變、教育和媒體的優先順序，以及市場的吸引力上找原因，然而這樣卻掩蓋了一個重要事實：作曲家們本身正從歷史悠久的音樂形式與傳統中轉移到另類的選擇。聽眾們也許還想要擁戴新的、年輕的普契尼，然而作曲家們已經不想再當新的普契尼了。

　　從正統的猶太領唱之子、受過古典音樂訓練的懷爾（Kurt Weill）的職業生涯為例，可以得知藝術的景觀如何改變。懷爾早年的音樂啟蒙環境羨煞許多古典作曲家，父母積極培養他對音樂的興趣，並讓他接受正規音樂教育，同時在德紹（Dessau）的歌劇院和柏林的音樂學院學習。懷爾早期的創作直接被歸類為後馬勒時代歐洲古典傳統音樂，1921 年他首部創作的巧妙交響曲，以及他第一部完整長度的歌劇《主角》（Der Protagonist），所展現的才華不亞於當代其他作曲家，例如美國的巴伯（Samuel Barber）、俄羅斯的蕭士塔高維契、英國的畢利斯（Arthur Bliss），或是德國的辛德密特。隨後他在風格上做出大幅改變，不僅戲劇化地改變他的事業生涯，也改變音樂歷史發展的方向。

　　在 1920 和 30 年代早期，當脆弱但立意良善的威瑪共和國（Weimar Republic）正努力對抗惡性通貨膨脹、無法支付的戰爭賠償、極左與極右派的騷亂與壯大時，在柏林出現一種值得注意的文化現象，那就是在某種程度上形成歐洲版的美國蓋希文現象：試圖在爵士樂與古典音樂之間的無人島上尋找混種的音樂風格，一塊最終將會吸引所有人前來的處女地，即便主事者當時並不知道。然而不像巴黎或紐約那種輕浮的行為舉止，威瑪共和時期柏林的歌舞表演風格隱藏嚴肅而致命的暗流。

　　在威瑪德意志的文化環境之下，懷爾與支持共產主義的劇作家布萊希特（Bertolt Brecht）共同創作一部音樂戲劇作品，雖然這部作品包含所有的元素，但

嚴格說起來並不是歌劇，也不是像音樂劇這種有歌曲的戲劇。它的人聲音域是歌劇式的，它那自然主義式的表演風格更像話劇，口述情節的場景結構加上主歌－副歌形式歌曲的點綴，和音樂劇十分類似。這部《三便士歌劇》（*The Threepenny Opera*）在 1928 年成為柏林舞台上的大熱門。

《三便士歌劇》並非只想提供在艱困時期逃避現實的樂趣，同時也是一部尖銳地批判腐敗的資本主義之馬克思主義諷刺作品。它改編自 18 世紀蓋伊（John Gay）的嘲諷歌劇《乞丐歌劇》，這部歌劇於 1920 年在倫敦漢默史密斯（Hammersmith）區的里瑞克歌劇院（Lyric Theatre）捲土重來且大獲好評，而布萊希特、懷爾和他們的翻譯豪普特曼（Elisabeth Hauptmann）也熟知這個製作。《三便士歌劇》的音樂主題刻意採用當時低俗的柏林歌舞表演風格，例如狐步舞（foxtrot）和探戈這種風格的流行舞蹈，然而它是心照不宣地朝向滑稽歌劇和感傷的浪漫主義方向而寫——尤其是懷爾安排的那些狠心的諷刺歌詞。舉例來說，主角馬奇斯（Macheath）——外號小刀麥基（Mack the Knife）的罪犯與妓女珍妮（Jenny）共享有關兩人昔日相處時光的一首溫雅、含有探戈風味的二重唱曲〈Zuhälterballade〉，當他們沉浸在歌曲裡那虛偽的懷舊之情時，小刀麥基這個虐待人的皮條客受到珍妮這位遭利用的性工作者的背叛，把他交給警方。這部作品裡最令人難忘的歌曲〈小刀麥基之歌〉（The Ballad of Mack the Knife）是這個寓言故事的前奏曲，要不是因為它的歌詞內容，這簡潔、讓人琅琅上口的旋律會被誤以為是一首柏林的茶舞（tea-dance）歌曲，加上鋼琴伴奏，則更像是來自 1920 年代上海鴉片窟的感覺。至於歌詞部分，經由刻意製造的鮮明對比，圖說式地細數小刀麥基駭人聽聞的一長串罪行。

在大蕭條時期的歐洲，這部《三便士歌劇》顯然打動了人心，到了 1933 年懷爾離開德國移民到美國時，它已經被翻譯成 18 種語言，並演出數千次之多。它是懷爾與布萊希特合作的 3 部作品中的其中一部，另外兩部是《快樂結局》（*Happy End*）和《馬哈哥尼城的興衰》（*The Rise and Fall of the City of Mahagonny*），後者是一部三幕式歌劇，調性與 10 多年前薩替的《遊行》和普羅柯菲夫的《小丑》那種古怪愚蠢的舉動大不相同。

　　這 3 部「布萊希特─懷爾」合作的作品，都在描繪人們生活所面臨的社會不公，特意以一種俗不可耐、低成本的方式呈現。《三便士歌劇》有點像是 1920 年代晚期的電影《猜火車》（*Trainspotting*），讓中產階級以一種骯髒、不諱言的觀點去認識那些既疏離又毫無目標的下層階級。在「布萊希特─懷爾」創作的音樂劇裡，政治敏感性與時事性的一些尺度是比較明顯的，相較於史特拉汶斯基引發諸多爭議與惡名昭彰的《春之祭》更是如此。1913 年《春之祭》在巴黎首演時有一群打著黑領結、身穿燕尾服的紳士鬧場， 1930 年在萊比錫首演的《馬哈哥尼城的興衰》（*The Rise and Fall of the City of Mahagonny*）則是被身穿褐衫的納粹打手闖入，嚇壞了現場觀眾，以致演出延後數天才又繼續。

　　當「十二音列理論」的發明人荀貝格傲慢地把他的作品描述為「在德國的土壤上產生，沒有外來的影響」，因此「最能有效地去反對拉丁與斯拉夫霸權的希望」，懷爾在某種程度上刻意地去混合與迎合 1920 與 30 年代的風格和趨勢，不管是什麼，只要他看中的都能添加在創作裡，例如一段聽起來像德國路德讚美詩（Schluss-Choral）的合唱，或是快節奏的迪克西蘭散拍。就音樂上來說，《三便士歌劇》對當時的人們而言，聽起來就像是一台失真但播放現代音樂的點唱機，經由一位已經創作一部歌劇與一首交響曲的人其敏銳的心思來提煉。儘管如此，它還是很快地受到習慣上歌劇院或購買唱片的大眾青睞，而它那顛簸、碎玻璃式的吸引力，也迂迴地摻入 2 或 3 個世代音樂戲劇作曲家們的作品，從布利茲史坦（Mark Blitzstein）引起爭議的音樂劇作品《搖籃跟著晃》（*The Cradle Will Rock*，1937），到他的朋友伯恩斯坦的《西城故事》（1957），再到桑德罕（Stephen Sondheim）的《理髮師陶德》（*Sweeney Todd*，1979）、坎德與艾柏（Kander and Ebb）的《紅色恐怖芙蘿拉》（*Flora the Red Menace*，1965）和《卡巴萊》（*Cabaret*，1966），甚至還有，恕我冒昧，我自己於 1984 年與布拉格（Melvyn Bragg）合作的作品《受雇者》（*The Hired Man*）。懷爾與布萊希特合作的劇場歌曲，後來陸續被多位藝人重新詮釋，例如辛納屈（Frank Sinatra）、阿姆斯壯、狄倫、鮑伊（David Bowie）、史汀、里德（Lou Reed）、菲絲佛（Marianne Faithfull）、威茨（Tom Waits）、克勞斯（Dagmar Krause）、溫萊特兄妹（Martha and Rufus

Wainwright）等，全都製作過翻唱版本。這些翻唱版本的共同特色（除了以沒有節奏感自豪的辛納屈，近年羅比・威廉斯〔Robbie Williams〕也成為他的傳人，還有綽號「書包嘴」〔Satchmo〕的阿姆斯壯那鬆散、咆哮的搖擺風格之外），都帶有一種尖刻的疏離感，他們的音質彷彿帶有鋸齒狀的銳利邊緣，足以削去一層人們的情感防衛，或甚至是一層壁紙。

Ɣ

《三便士歌劇》以「小刀麥基」作結，他是一名即將受絞刑處死的墮落罪犯，缺乏道德感與悔恨之心，然而維多利亞女王卻在最後一刻赦免了他，還授予他一個頭銜、一座城堡及一份撫卹金。這種命運急轉彎的荒謬情節，對 1929 年華爾街垮台後工業化世界數百萬人而言，並不難想像。生活已經變得無法預測且艱困，當世界落入焦慮、多疑恐懼和經濟崩潰的處境時，更不用提法西斯主義和史達林主義。擁抱群眾的作曲家漸漸變成良知的聲音，這個隱藏的轉變，對世紀初的音樂家而言是始料未及的，也想不到良知的聲音會結出沒有爭議與糾紛的果實，特別是種族問題開始發酵的地方。

例如 1935 年蓋希文寫的美國通俗歌劇《波吉和貝絲》（*Porgy and Bess*），歌詞由他的兄長艾拉（Ira Gershwin）與劇作家海沃德（Dubose Heyward）負責。背景設定在美國南方一個貧窮且深受毒品侵蝕的非裔美國人的漁村，《波吉和貝絲》最著名的是它對底層生活充滿憐憫卻又清明的描繪。

事實上，在當時由三名白人去寫關於黑人的故事是令人不安的，此後也引起某種程度的不快。這部歌劇是根據海沃德夫婦的小說改編，劇中角色或許不討喜，而且是身陷貧民窟、非裔美國人的刻板印象代表，這是一個具爭議性的話題，即使《波吉和貝絲》很弔詭地只吸引這類的批判，然而它是一部佳作，比之前在閉鎖年代中誕生的許多作品都來得長壽。作品中橫溢的才氣和後來長年走紅，反而讓此劇被嚴厲檢視，比起以前在較不開明的時代中的諸多作品來得歷久不衰。它的創造力及後來成為長青劇的結果反而遭致處罰，然而像反倒是像霍根（Ernest Hogan）所唱的〈所有黑奴都跟我很像 —— 一名黑人的誤解〉（All Coons Look

Alike to Me － A Darkie Misunderstanding，1896）這首曾經很受歡迎的客廳歌曲，已經被大部分人相當政治正確地遺忘了。《波吉和貝絲》這部音樂劇跟莎士比亞的《威尼斯商人》（*The Merchant of Venice*）或華格納的《帕西法爾》一樣，這兩部作品至今仍在演出，所以當中反猶太主義的色彩很容易引發議論。蓋希文兄弟以猶太白人的身分去寫有關非裔美國人的故事，光憑這樣的理由而去控訴他們，不論這件事公平與否，它本身就是一個很不明確的指控。至於從未引起過爭論的，就是蓋希文為《波吉和貝絲》所寫美妙且雋永的歌曲，這些歌曲也被眾多傑出的20 世紀非裔美國籍唱片歌手們毫無異議地翻唱，包括阿姆斯壯、費茲潔拉（Ella Fitzgerald）、彼得森（Oscar Peterson）、戴維斯（Miles Davis）和弗蘭克林（Aretha Franklin）等。

在處理大蕭條時代下的不平等和不公正之際，1930 年代的流行歌曲比過去如〈所有黑奴都跟我很像〉的時代進步好幾光年，雖然能引發嚴肅討論的前衛歌曲尚不多見。在 1930 年有趣但淺薄的百老匯滑稽劇《紐約客》（*The New Yokers*）中，波特在一首錐心撩人的歌曲〈拍賣愛情〉（Love for Sale）中描寫一名妓女的悲慘寫照，讓富裕的觀眾們坐立難安。一開始檢查人員持反對意見，然而當女主角從白人換成黑人時他們才鬆了一口氣，種族關係的問題仍可恥地落後在性別政治之後。甚至連相對開明的波特，都無法匹敵米諾伯爾（Abel Meeropol）創作的歌曲〈奇異的果實〉（Strange Fruit）所帶來壓倒性的衝擊。這首由哈樂黛（Billie Holiday）於 1939 年演唱錄製的歌曲原本是一首詩，它的誕生據信是因為一張由拜特勒（Lawrence Beitler）拍攝並登在報紙上的可怕照片——且是哀傷的畫面——照片中的希普（Thomas Shipp）與史密斯（Abram Smith）受到私刑被吊死在樹上，發生於 1930 年 8 月的印第安那州馬里昂市。儘管這個鐵證為後來美國的民權運動領袖們提供了動力，然而這首〈奇異的果實〉的誕生也絕非易事：哈樂黛所屬的哥倫比亞唱片公司拒絕發行這首歌曲，後來由另一家小型獨立唱片公司接手發行。廣播電台也同樣跟它保持距離，部分音樂表演場所拒絕將這首招牌歌曲安排在哈樂黛的曲目單上，有些白人工作人員會故意在哈樂黛演唱這首歌時用零錢箱或瓶罐箱製造噪音干擾。

　　〈奇異的果實〉錄製完 2 年之後，米諾伯爾被傳喚到紐約州的拉普－庫德特調查委員會（Rapp-Coudert committee）協助釐清紐約某高中疑似受到共產黨滲透的事件，他被指控是受到共產黨的委託才會寫下這首歌。這首歌曲面對這樣的困境仍變得廣為人知，除了證明它的單純力量之外，也代表在 1939 年種族隔離的美國社會，想公開挑戰種族不平等問題仍是極端困難的任務。

　　哈樂黛的演出和那詩歌般的文字喚起令人不安的畫面，讓流行歌曲不再只是輕浮的象徵，它記錄了流行歌曲發展過程中的重要時刻。在動亂的 1930 年代，逃避現實和無害的娛樂是流行音樂的主要範圍，但是隨著卓別林的《摩登時代》與《大獨裁者》上演後，商業上的成功不再代表缺乏深度。納粹感受到美國爵士樂和搖擺樂的強大威脅，因此禁止它們在第三帝國出現，不論它們多麼廣受德國人喜愛；或許也因為如此，它向納粹洩露了那足以釋放所有人危險又無法預測的情緒的潛力。對納粹而言，美國爵士樂是種族不恰當（指非洲人）與頹廢的，然而為了滿足優等種族公民的娛樂享受，他們仍偽善地繼續鼓勵德國藝人翻唱受歡迎的搖擺樂曲。

　　大體上，逃避主義不是 20 世紀古典作曲家選擇的道路。古典音樂為簡單的樂趣奉獻而吐出的最後一口氣，大概要算是雷哈爾（Franz Lehár）的輕歌劇作品《風流寡婦》（*The Merry Widow*，1905 年 12 月在維也納舉行開幕首演），還有沃爾夫－費拉里（Ermanno Wolf-Ferrari）的歌劇喜劇《父親們的學校》（*I quatro rusteghi*，1906 年 3 月在德國慕尼黑開幕），然而理查・史特勞斯的《玫瑰騎士》（1911 年 1 月首演）或許也可以擠進這個類別。在那之後，嚴肅性、對抗性和挑戰性成為古典音樂的一盞明燈。的確，當蕭士塔高維契想用他的《第 7 號交響曲》嘲弄德國文化，喚起納粹入侵蘇聯（這我們很快會提到）的記憶，他的仿擬進行曲是改編自雷哈爾《風流寡婦》中的一首歌曲。即使今日對古典音樂的中堅擁護者而言，沒有什麼事比訴諸大眾來汙染純淨的古典音樂更加惡毒。而所謂的「跨界」藝術家，雷哈爾和沃爾夫－費拉里是 20 世紀初期的代表，美聲男伶（IL Divo）和瑞歐（André Rieu）則是 21 世紀的代表。

�541

1930 年代後期，歐洲的民族國家墮落成工業規模的野蠻主義，這些國家的作曲家們面臨困難的處境。所有領域的猶太藝術家和知識分子紛紛逃離納粹主義，由猶太人、共產黨員和黑人創作的音樂均被第三帝國及其占領地禁止。一場稱為「墮落的音樂」的巡迴展覽於 1938 年開幕，嘲諷這些少數作曲家，包括拉威爾、薩替和聖桑等非猶太人的法國作曲家，以這個展覽的目的而言，他們被視同猶太人。那麼，被留下來的作曲家們該怎麼做呢？合作？或是抵抗？

那些繼續留在德國的作曲家們如果希望自己的作品演出，除了在政治上選對邊站外別無他法。管弦音樂廳和歌劇院在納粹慷慨的國家資助下繁榮興盛，音樂家與歌手們被授予特權與津貼，在戰爭時也與其他人享有不同的待遇。事實上，在 1945 年 4 到 5 月間，面對蘇聯紅軍世界末日般的潰敗，柏林人口中唯一可免除防禦任務徵召的成年男性，就是柏林愛樂的成員。當最後一聲槍響結束，這座被戰火摧殘的城市在短暫的寂靜之後出現一聲尖叫，從瓦礫堆中爬出來的老百姓和蘇聯士兵看到一幅可怕的畫面，一群男孩被吊死在市中心的燈柱上，脖子上掛著「懦夫」和「不願為祖國而戰」的牌子。然而，在奧斯特（Misha Aster）讓人大開眼界的帝國管弦樂團報導中提到：「1933 到 1945 年的柏林愛樂，在這座城市投降後數天，柏林愛樂交響樂團的樂手們慶幸他們還能在一座湊和著用的音樂廳舉行彩排，無視周遭的斷垣殘壁，只希望他們的名譽永流傳。」

納粹給予音樂相當大的尊敬，希望在他們終將統治的廣大土地上，能藉由操作性政策來影響音樂的製作與接受度，藉此形塑音樂歷史演進的方向。在權限之下，他們嘗試根除猶太作曲家與音樂家，這是扼殺音樂領域中強大反對勢力的一種方法；但德國在 1933 年以前有眾多音樂系統，面對這必然的大缺口，他們用雅利安人來填補，畢竟當時在他們眼中，能力遠不及人種來得重要。現在只能猜測第三帝國滅絕計畫造成的人才損失，究竟沒收了多少音樂豐饒的未來？儘管他們把對現代主義音樂的不滿用「墮落」這種譁眾取寵的偽科學加以包裝，納粹領導者對某些音樂形式的不信任也只是那粗糙、見不得光的種族主義作祟罷了。因此，

當發明者是荀貝格這位猶太人時，「無調性」（又稱十二音列或序列主義）音樂便遭受譴責；但換作是克諾（Paul von Klenau）這位雅利安人時，他寫的無調性音樂便被縱容了。

當時在世最有名的歐洲作曲家，應屬年邁的理查・史特勞斯，他與納粹政府有一種擺盪於禮貌的默許與頑固的清高之間的微妙關係，儘管是出於公關意識的熱情，讓這種高格調的文化象徵保持愉快。史特勞斯從未公開責備過納粹政權令人厭惡的種族政策，還曾經參與一些久負盛名的宣傳活動——他為 1936 年的柏林奧運創作一首讚美詩歌，還在 1938 年由宣傳部部長戈培爾所召集的帝國音樂節上指揮他的《節慶序曲》（*Festive Prelude*），期間甚至舉行可笑的「墮落音樂展覽」——但多數時間史特勞斯是謝絕公開行程的。他的退出是在否定先前與政權的和解，懷疑納粹的氣數已盡？或者只是年邁想退休？對於這一點，研究史特勞斯的學者們至今仍意見分歧。

有一位和納粹政權合作而不會感到良心不安的作曲家是奧福，他的作品《布蘭詩歌》在 1937 年 6 月的法蘭克福舉行一場十分轟動的成功首演。它的續集《卡圖里詩歌》（*Catulli Carmina*）是三部曲中的第二部，於 1943 年 11 月在萊比錫市立劇院推出（它絕對是史上所有合唱曲目當中唯一不斷重複「陰莖、陰莖、陰莖、陰莖！」這種歌詞的作品）。奧福對納粹政權有激烈的批評——注意，並非直接針對納粹瘋狂的政策，而是因為政府不肯在帝國所有公立學校推出他為孩童設計的音樂課程，即所謂的「奧福教學法」。然而他倒是接受了納粹政府的作曲委託，來替換猶太籍作曲家孟德爾頌為莎士比亞的《仲夏夜之夢》寫的配樂。而奧福的摯友胡伯（Kurt Huber）因為創辦「白玫瑰」反納粹組織惹上了麻煩，奧福自覺無力相助，胡伯最後被納粹刑求並處死。戰後，奧福在「去納粹化法庭」中不實地宣稱他本人曾親自參與白玫瑰運動的創立。總結來說，而且必然是以音樂的觀點出發，奧福對第三帝國的順從態度將他帶往一條從此再也走不出來的死路，就這一點而言是很可惜的，因為《布蘭詩歌》是創作於 1930 到 1960 年間極少數廣受群眾歡迎、卻沒有刻意尋求老派的新創作古典作品之一。（雷史碧基〔Ottorino Respighi〕在法西斯義大利所寫對羅馬權力致敬的愛國讚歌〈羅馬松〉〔Pines of

Rome，1924〕和〈羅馬節慶〉〔Roman Festivals，1928〕也是新創作的曲子，而且在當時跟現在一樣受歡迎，然而這些作品是直接從音樂遺產的寶庫中取材，裡面裝滿了義大利遙遠的過去。）

　　在 1930 年代真正對政治持不同意見的古典音樂家，是匈牙利現代主義作曲家巴爾托克。1930 年代時，巴爾托克一脈相承史特拉汶斯基模式，儼然已是一位卓越的前衛現代主義作曲家，他的作品《為弦樂、打擊樂和鋼片琴而作的音樂》（1936）和《為兩架鋼琴和打擊樂而作的奏鳴曲》（1937）已在全歐洲建立名聲，至今仍經常被演奏。他同時也對東歐民謠的蒐集與注解工作不遺餘力，事實上他是現今所謂「民族音樂學」（ethnomusicology）學派的主要打造者。巴爾托克對於同時發展於德國與義大利的法西斯主義有很深的疑慮，在納粹取得德國政權之後，他拒絕自己的音樂作品在第三帝國與法西斯義大利演出。此舉讓他的生活陷入貧困，因為他的出版商和版稅收入的最大來源都來自德國。當戈培爾在 1938 年策畫「墮落音樂展覽」時，巴爾托克自願要求將他的名字列在名單上；令人不齒的是，這場帶著惡意的鬥爭選擇性地針對現代主義音樂、爵士樂，以及所有為猶太人、斯拉夫人、羅姆人或任何起源自非洲的人種所寫或演奏的音樂。

　　然而就像大部分聲望高的古典音樂作曲家一樣，巴爾托克能夠安全地從軸心國控制的歐洲撤出，他於 1940 年移民到美國，避免因挑戰極權主義的界線可能產生的嚴重後果。

　　不論匈牙利的處境多麼艱困，比起俄國在 1930 年代開始如惡夢般的災難，匈牙利就好像是在辦茶會一樣。從 1934 年以來，史達林嚴厲地壓抑作曲家們有任何「墮落」的跡象（前衛的暗語），他採取普遍的文化取締，對過去鼓勵在藝術上大膽實驗的蘇維埃政策而言是重大的政策轉彎。官方的態度的日趨強硬，使得普羅柯菲夫和蕭士塔高維契等俄國頂尖作曲家的日子越發艱困（史特拉汶斯基當時已經移民，只有在 1962 年時以 80 歲高齡返鄉，做唯一一次的感性探訪）。有時他們得到高層賞識，並獲得一般俄國人民夢寐以求的特權；其他時候則繼續扮演被一條看不見的線牽著走的專職作曲家。例如蕭士塔高維契被官方於 1936 與 1948 年公開譴責，但他也同時是好幾個國家史達林獎的藝術獎項「蘇聯人民的藝術家」

得獎人，以及「列寧勳章」、「十月革命勳章」和「社會主義勞動英雄」的獲頒者。他和普羅柯菲夫皆被仁慈地赦免於像作家索忍尼辛（Alexander Solzhenitsyn）所接受的懲罰，索忍尼辛因為在書中和公開言論批評蘇聯政權，而遭囚禁於西伯利亞的集中營。

從那時候開始，分析家們詳細地研究蕭士塔高維契和普羅柯菲夫的音樂，即便它們表面上服膺黨的路線，但是否以某種詭譎、諷刺或密碼的方式去「藐視」史達林主義？而激發百姓的樂觀態度與人生意義（套用蘇聯的行話是服膺於「社會主義現實主義」原則），讓它們既不會聽起來太像西方的「反動分子」，也不會太像現代的「形式主義者」。不可思議的，那是蕭士塔高維契最迅速竄紅的大型作品之一，而且背景設定在過去「歹年冬」的沙俄時代，並開啟他與蘇聯政權之間的麻煩：那就是 1934 年 1 月在列寧格勒馬利劇院（Maly Theatre）舉行開幕首演的歌劇作品《穆郡的馬克白夫人》（*Lady Macbeth of the Mtsensk District*）。

《穆郡的馬克白夫人》和喜劇《皮納福號軍艦》（*HMS Pinafore*）不同，它是一齣強勁的、有時怪誕的、充滿暴力與色情的歌劇奇觀。它是令人驚奇與充滿力量的，但你不會說它是一齣旋律優美或歡樂無窮的作品。故事描述一名不忠誠的妻子謀殺她的丈夫，她與她的情人最後被關進西伯利亞的勞改營，然後自殺身亡。雖然故事設定的背景是過去令人仇恨的前政權，但觀眾很清楚兩個政權幾乎沒有什麼差別。事實上，在 1935 年 12 月，當史達林、莫洛托夫（Molotov）和其他政黨領導人一起前往莫斯科大劇院一起看戲時也有相同的感覺，於是他們厭惡地走出劇院。

幾天之後，黨的官方報紙《真理報》（*Pravda*）刊出一篇對該劇和作曲家尖銳的批評──據信是由史達林本人所寫──標題為「混沌取代了音樂」。文中描述那音樂是「令人焦躁的尖銳和神經質」、「令人困惑的聲音流竄」，而故事則被譏諷為「粗俗、原始和庸俗的」。另一篇惡毒的文章緊接著在一週後出現。蕭士塔高維契遭到蘇聯作曲家工會譴責，然後輿論批評接踵而來──甚至來自以前的朋友和同事。數個月後他被傳喚到所謂的「大房子」，即「內務人民委員部」（簡稱 NKVD）的總部，那也是蘇聯國家安全委員會（KGB）的前身。1930 年

代曾有許多人走進它的大門後就沒再出來過（更具體地說，1935 年 1 月到 1941 年 6 月間，官方公布被 NKVD 逮捕的人數將近 2000 萬人，估計其中約有 700 萬人遭處決）。祕密警察要蕭士塔高維契回答關於他與圖哈切夫斯基（Marshal Tukhachevsky）之間友誼的問題，圖哈切夫斯基是前蘇聯紅軍總參謀長並遭到陷害與公審。審問發生在某個星期五，並被告知星期一要再回去繼續偵訊，蕭士塔高維契回家後開始打包，預期自己可能會遭到逮捕甚至會死在勞改營，但在一個怪異而典型的史達林式奇遇記般的轉折下，他因為 NKVD 在週末遭到整肅而獲救。

很明顯的，無論如何，接下來蕭士塔高維契必須選擇一條路來決定他的命運。他擱置剛完成的《第 4 號交響曲》，意識到其中陰暗的現代感會讓現況雪上加霜，因此有一陣子他退回到相對安全的電影配樂工作。最後，他的《第 5 號交響曲》終於從煎熬中誕生，於 1937 年 11 月首演，現在被公認是 20 世紀最偉大的古典作品之一。蕭士塔高維契從先前的愁雲慘霧中慢慢抽身，創作一部比較具有「傳統風格」的交響曲。4 個樂章的對比強烈，從第一樂章嚴峻、層疊的焦慮感，演變到第四樂章凱旋的結尾。每次演出那異常情緒化的場面，觀眾都會異口同聲地大聲叫好。對愛好音樂的人而言，他們在史達林血腥專制的鎮壓中拚命地靠某種理智堅持著，這部交響曲提供一點希望的微光，詮釋音樂從掙扎到解決、一種無所畏懼的過程。創作於虎口邊，這部作品是那個時代的驚人見證，同時也奇蹟式地救了蕭士塔高維契一命，因為受到黨的認同。

以我們這個時代的角度與距離，去指責蘇聯時期的作曲家為何不對史達林暴政更直言不諱，這是很容易的；然而在整肅的時代裡抗拒所代表的意義，他們比誰都還清楚。想在 1936 年到二戰結束之間離開蘇聯，就像巴爾托克離開匈牙利那樣，或電影配樂先驅康果爾德和魏克斯曼離開第三帝國，已經是不可能了。值得商榷的是，關於抽象音樂作品，如果沒有提供其他相關資訊，是否真的可以察覺到其中有對權威的挑戰？當時黨的官員和聽眾都很清楚，蕭士塔高維契宣稱即將發表的《第 5 號交響曲》是「一名蘇聯藝術家面對批評所做的回應」，當然這樣並無法阻止當代評論家——現代的也一樣——去歸咎於該作品中的「偽敘事」風格，就跟貝多芬的《英雄》交響曲和《馬勒 5 號》（蕭士塔高維契《第 5 號交響曲》

的明顯樣板）一樣，而無數其他作品唯一的描述性線索則藏在演奏速度裡。因此當代作曲家與樂評家阿薩菲耶夫（Boris Asafiev）表示：「這啟發了如此巨大衝突的不安、敏銳、喚起情緒的音樂，感覺就像面對現代人──不是單一或少數人，而是全人類──的問題的真實紀錄。」

蕭士塔高維契在後來「比較安全的年代」私底下透露的話語，則助長人們對《第 5 號交響曲》「意義」的臆測。他說：「我絕不認為一個什麼都不懂的人可以感受到我的《第 5 號交響曲》。他們當然懂，他們知道身邊發生的所有事，而且也知道《第 5 號交響曲》是怎麼一回事。」到底最終樂章的「凱旋」尾聲是真誠的勝利，抑或是虛假的掩飾？75 年過去了，但爭論仍未結束，這也顯示分析抽象音樂藝術再做出假設的學問，是十分弔詭的。

不論蕭士塔高維契和普羅柯菲夫在史達林暴政下忍受了多少痛苦，也不論這些痛苦在他們的音樂裡扮演什麼角色，不管誰當家作主，這兩位作曲家對祖國及同胞的愛與團結是不容否認的。因此當德軍於 1941 年入侵蘇聯時，史達林和作曲家們的優先順序突然重新調整，作曲家的目的和動機變成了愛國主義。

在愛國主義目標下的大規模作品中，最極端的例子或許要算是蕭士塔高維契的第 7 號交響曲《列寧格勒》。《列寧格勒》於 1942 年 3 月首演，獻給家鄉的人民，當時他們正遭受德國北方集團軍和芬蘭盟友世界末日般地圍城砲轟中。蕭士塔高維契在收到撤退的正式通知之前，在列寧格勒──即現在的聖彼得堡──完成這首交響曲的部分創作。曲子開頭是一個單獨、漫長、費勁而有力的樂章，再從激烈圍城的靈感中擴充出另外三個樂章。雖然過去官方的控訴和譴責是安全的──至少蕭士塔高維契是天真地這麼想──然而《列寧格勒》把《第 5 號交響曲》最終樂章中鮮明、尚武的陽剛之氣，作為它在風格上的起點。馬勒的影子在第一和後續的樂章中再度清晰可見，然而這次結尾的勝利凱旋，真誠度就毫無疑問了。

在最近幾年，音樂家之間出現一種歧見，認為《列寧格勒》或許不是蕭士塔高維契最優秀的交響曲，不論其指標性地位如何。但是就純音樂的角度來看，他

的第三樂章柔板是其中的亮點，在一首哀樂中匯集來自史特拉汶斯基和巴赫等不同類型的影響，在令人惴惴不安的木管樂音和精練疏離的小提琴音之間交互替換。在戰爭升溫狀況下，這首交響樂曲也同樣被徹頭徹尾地檢視其中的「意義」，因此在美國舉行試映會後，《時代雜誌》對第一樂章做了這樣的評論：

> 那虛幻地暗示著和平、勞動與希望的簡單開場旋律，被戰爭無意識、無情、殘暴的主題干擾。為了配合武力的主題，蕭士塔高維契訴諸於一個音樂技巧：他要求小提琴手輕輕敲擊琴弓的背面，帶入一首或許是來自木偶戲的曲調旋律，這輕微的打擊聲一開始幾乎聽不見，在連續 12 分鐘的漸強段落中反覆 12 次。這段主題並未發展下去，像拉威爾的《波麗露舞曲》一樣只在音量上增強；它成功的地方在於，用一段緩慢的旋律歌頌死於戰場上的人。

不論它的意義、在音樂上的破綻，或是優點為何，《列寧格勒》的愛國主義目的絕對是成功的。1942 年 6 月，就在它首演後數週，蕭士塔高維契的交響樂樂譜連夜以飛機空投到遠離蘇聯邊界的古比雪夫（Kuibyshev）城，即現今的薩馬拉（Samara），並倉促地組合成管弦樂的分譜。在 8 月初把還在世的樂手找來，東拼西湊組成一個管弦樂團，透過廣播系統將演出內容傳送到整個城市，並向外傳到為了拖延戰線而預先全面轟炸的德軍前線。此次演出表現出無懼和求生的態度，在全世界引發迴響，再也沒有任何一場音樂會像 1942 年 8 月在列寧格勒的這一晚具有如此強大的象徵符號意義。在隨後的數個月期間，這首交響曲不斷地在同盟國演出。

圍攻列寧格勒的攻擊行動直到 1944 年 1 月才結束，距離這首交響曲的首演日期將近 2 年。它是人類歷史上最慘烈的戰役，就人命損失而言，有超過 100 萬名平民及 100 萬名紅軍士兵死亡，250 萬人受傷。被包圍的列寧格勒情況更令人絕望，在 1941 到 1942 年的冬天，警察不得不成立特別單位對抗人吃人的幫派集團。這些畫面慘不忍睹，雪上加霜的是在 1944 年 1 月，撤退的德國軍隊對沙皇時代的歷史藝廊、豪宅與宮殿大肆掠奪破壞，大批藝術寶藏被帶回納粹德國；然而有一樣

文化寶藏是無法從列寧格勒奪走的：蕭士塔高維契的《第 7 號交響曲》。

ㄅ

在英國，有些古典作曲家藉由創作愛國影片的配樂來為戰爭付出心力，例如華爾頓（William Walton）為奧立佛（Laurence Olivier）拍攝的《亨利五世》（*Henry V*）所寫激勵人心的配樂。但是平心而論，最讓家鄉前線一般百姓振奮精神的，莫過於科特（Eric Coate）所寫的〈呼喚所有的工人〉（Calling All Workers），它同時也是英國 BBC 的主題曲〈當你工作時的音樂〉（Music While You Work）。當拒絕服兵役的和平主義作曲家提佩特（Michael Tippett）在他的作品《我們這個時代的孩子》（*A Child of Our Time*）中為不合時宜的和平主義創作出意味深遠且動人的祈求，另一位作曲家布瑞頓則在美國享受長假。

《我們這個時代的孩子》反映從 1938 年以來的真實事件：德國外交官拉特（Ernst vom Rath）遭到 17 歲的猶太難民格林斯潘（Herschel Grynszpan）暗殺，格林斯潘因家人和其他 12000 名德國猶太人遭到無預警驅逐，感到憤怒而犯下罪行。這起事件引發席捲德國與奧地利境內的「水晶之夜大屠殺」（Kristallnacht pogroms）。《我們這個時代的孩子》使用非裔美國人的靈歌點綴類歌劇的敘事段落，如同巴赫當年在耶穌基督的受難曲中使用路德讚美詩聖歌一樣。在 1940 年代，面對哈樂黛所唱的《奇異的果實》的挑戰，《我們這個時代的孩子》或許是古典音樂最衷心的回應──以一種仍能充分地與人類社會溝通的語言面對這個時代的焦慮。

對其他 20 世紀中期的作曲家而言，寫出複雜和不妥協的音樂，比創造美妙、愉快或單純悅耳的音樂來得重要。同時期美國少數的作曲家中，柯普蘭（Aaron Copland）在 1944 年創作的《阿帕拉契之春》（*Appalachian Spring*）中聽從自己敞開心胸的宣言，即「簡單就是一種恩賜」。

如同史特拉汶斯基的《火鳥》、《春之祭》和《婚禮》，德布西的《遊戲》、普羅柯菲夫的《羅密歐與茱麗葉》，以及拉威爾的《達夫尼與克羅伊》和《波麗露》一樣，柯普蘭這首贏得普立茲獎（Pulitzer prize）的《阿帕拉契之春》是以

芭蕾舞劇的形式創作，很難想像 20 世紀的古典音樂如果沒有芭蕾舞劇該如何是好。它可以寓敘事於娛樂，可以觸及不同的觀眾，或者說能結合不同結構的藝術形式，這也讓作曲家鬆了一口氣，不必再去面對音樂該何去何從的問題。這個問題就像是一股極不穩定且足以致命的高壓電流，自 1910 年開始流竄並持續整個世紀。1910 年是音樂上自信又豐收的一年，有史特拉汶斯基的《火鳥》、艾爾加的小提琴協奏曲、史特勞斯的《玫瑰騎士》、封·威廉斯的《海洋交響曲》（*Sea Symphony*）、拉威爾的《達夫尼與克羅伊》、帕里的《第 4 號交響曲》、普契尼的《黃金西方的女孩》（*The Girl of the Golden West*）、史克里亞賓的《火之詩》（*Promethee*，*the Poem of Fire*）、德布西的《第一冊前奏曲》（*First Book of Preludes*），馬勒《第 8 號交響曲》的首演，以及完成他的《第 9 號交響曲》，這樣的自信在 30 年後的 1940 年代是難以置信的。

然而觀眾們十分欣賞柯普蘭的《阿帕拉契之春》，它動人的純真和樂觀主義，彷彿憑藉美國在二戰的勝利真能引領人們邁向更好的時代，這全都反映在開墾荒野的前人們所頌揚的真誠且踏實的價值上。（「簡單就是一種恩賜」這個說法來自一首「震教徒」〔Shaker〕的靈歌〈樸實無華的禮物〉，旋律是由緬因州戈勒姆〔Gorham〕震教徒社區的一名成員布拉凱特〔Joseph Brackett〕所作。）但值得一提的是，如果像柯普蘭這種兼具同性戀與猶太人身分的左翼作曲家，是經歷過納粹的猶太死亡集中營或是廣島原子彈爆炸，甚至是美國 1950 年代「獵女巫式的麥卡錫主義」白色恐怖的洗禮，其創作結果會大大的不同，那就毫無價值了。不像其他在 1940 年代創作的曲子，《阿帕拉契之春》至今仍受歡迎，不論在劇院或音樂廳都經常被演奏。

即便如此，柯普蘭的《阿帕拉契之春》在音樂廳票房上的成功，還有提佩特的《我們這個時代的孩子》、蕭士塔高維契的交響曲、史特拉汶斯基的芭蕾舞劇，以及奧福那些精力充沛的世俗清唱劇，都應該被視為是金字塔頂端的藝術參與。大體上來說，這是一種刻意與大眾流行文化保持平行的古典音樂傳統，你不會預期在蕭士塔高維契的音樂裡聽到吉他搖滾樂，或在巴爾托克的音樂裡聽到藍調味濃厚的薩克斯風獨奏，即使這些作曲家經常在工作環境中聽到這些東西。

但是芭蕾並非是唯一能讓古典作曲家運用獨特的管弦樂技法，並直接訴諸廣大觀眾的創作媒介，也不是唯一讓作曲家免於創作過於複雜抽象，那種聽眾非得拿到博士學位才能參透的音樂。舞曲對 20 世紀的音樂絕對有巨大的影響力，然而如果不是因為出現另一名身穿閃亮的，或說「銀」色甲冑的騎士來解救的話，戰後的古典音樂或許還繼續在通往末日的道路上夢遊，那位騎士就是——電影。

繼《亞歷山大・涅夫斯基》（*Alexandar Nevsky*）——普羅柯菲夫在 1938 年與俄國電影導演愛森斯坦（Sergei Eisenstein）石破天驚的合作之後，這種大規模管弦音樂很明顯地將成為讓電影更刺激、更嚇人或更催淚的強大要素。到今天，無數人或許從未踏進古典音樂廳一步，卻會對全然由古典管弦風格與技巧組成的電影配樂交響效果感到刺激。如果有人告訴你 21 世紀的古典音樂已死，意思就是他們不去電影院看電影。

當歐洲作曲家在 1930 年代逃離納粹後，他們通常會選擇待在好萊塢，希望靠創作電影配樂營生，而把持工作機會的導演、製片和編劇，由於本身同樣是流亡分子或流亡者的後代，因此也很樂意提攜這些作曲家。例如康果爾德憑藉技術與嚴肅態度，積極地跳進這個嶄新且平民化的角色，擴展電影管弦樂團的視野與能力。他為電影《鐵血船長》（*Captain Blood*）、《海鷹》（*The Sea Hawk*）和《俠盜羅賓漢》（*The Adventures of Robin Hood*）所作的配樂，對現代人而言已經習慣甚至麻木，這是因為那些虛張聲勢的宏偉音樂長久以來被許多人不斷重複模仿。

事實上，從 1940 到 1990 年代，電影配樂作曲家傾向和音樂廳作曲家有所區隔。少有古典作曲家能在電影音樂領域獲得進展，許多人對它充滿猜疑，或是用高姿態看待，認為它最多也只是好到讓人願意付鈔票的音樂。現在看起來這種批評是很膚淺的，過去半個世紀以來，有許多最優秀的純管弦音樂都是為電影而寫的，不論是展現驚悚恐怖的力量，如赫曼的《迷魂記》和《驚魂記》、羅饒的《意亂情迷》（*Spellbound*）；或是如影隨形的愁緒，如莫利克奈（Ennio Morricone）的《教會》（*The Mission*）、羅塔（Nino Rota）的《教父》（*Godfather*）、雅德

（Gabriel Yared）的《英倫情人》（*The English Patient*）；還是廣闊的戲劇張力，如貝瑞（John Barry）的《金手指》（*Goldfinger*）、賈爾（Maurice Jarre）的《阿拉伯的勞倫斯》（*Lawrence of Arabia*）；千鈞一髮的驚險探索，如迪奧姆金（Dmitri Tiomkin）的《日正當中》（*High Noon*）、葉夫曼的《蝙蝠俠》；強調感官欲望，如高史密斯（Jerry Goldmsith）的《唐人街》（*Chinatown*）、紐曼（Thomas Newman）的《美國心玫瑰情》（*American Beauty*）；優雅到令人心碎，如馬里安利（Dario Marianelli）的《贖罪》（*Atonement*）、威廉斯（John William）的《辛德勒的名單》（*Schindler's List*）。這些只是眾多電影音樂裡的冰山一角，但它們最了不起的地方是，當我寫下這些名字時，許多人馬上會在腦海裡回想起這些配樂的氣氛與主題旋律，它們成為過去半個世紀以來大家共同分享的一部分文化遺產。自二戰以來，有多少古典作品能作這樣的宣稱？

對於所有對電影配樂抱持懷疑論點的「嚴肅」作曲家而言，電影是古典音樂的救星。它不僅在現代給予這個藝術領域一個全新的意義，也將古典音樂帶進原本對音樂不感興趣的人的生活中。事實上，把古典音樂介紹給一般大眾，成了戰後政府的任務之一。包括德國第三帝國政府、義大利法西斯政府、美國的羅斯福政府、史達林的蘇聯政府和閃電戰的英國政府，都不像看待喜劇、電影和流行音樂一樣，把古典音樂視為嚴峻時代裡的一種慰藉和娛樂，而是把它視為一種文化認同上的意義，好像在對人民說「如果粗鄙的敵人獲勝，這將是我們會失去的東西」。戰爭過後，上述政府單位決定對人民提倡它們自以為的「高貴藝術」，設立各式各樣由國庫資助及私人贊助的機構來實現這個目標。例如美國偉大的指揮家和新音樂的擁護者庫塞維茲基（Serge Koussevitsky），委託布瑞頓譜寫陰鬱宏偉的歌劇《彼得‧格蘭姆》（*Peter Grimes*），在歐戰勝利紀念日後僅僅4個星期，這部作品奇蹟般地於飽受戰火蹂躪的倫敦莎德斯威爾斯劇院（Sadler's Wells Theatre）登場。

先不論參與《彼得‧格蘭姆》首演的演員們抱怨音樂太艱深、現代和費解，對英國和全世界的歌劇迷而言，這一點都不是障礙，不論當時或者之後幾十年都一樣。這當然是因為布瑞頓創作的音樂在本質上是舊式的19世紀音樂劇，他是用

類似韋瓦第，或甚至華格納的早期作品《漂泊的荷蘭人》（*Flying Dutchman*）風格所融合出來的——此舉（或許是意料之外的）帶領我們來到戰後所興起的眾多音樂潮流之一。

不可否認的，共同攜手支持這項藝術（至今仍是）的天性，時常伴隨想推廣給更多人的目的，但是這兩個目標卻時常相互矛盾。舉例來說，管弦樂團和歌劇院都傾向由有權勢的贊助人來主持，然而這些人對於將這種新鮮又不熟悉的音樂介紹給平民百姓，時常只是嘴上說說而已，他們只在意是否得到國家資源來資助這昂貴的少數人品味。事實上這所謂的「新」，是被狹隘地定義成「當代的古典音樂」，而不是像咆哮樂（bebop）這種音樂。在 20 世紀保護文化遺產的正名之下，用公帑補貼這些在經費上無以為繼的組織——就像 19 世紀的管弦樂團一樣——能以人為方式持續發展。在過去幾個世紀中，各式各樣的音樂形式隨著「市場」（或者說是貴族時尚）改變而來來去去；畢竟，在法王路易十四死於壞疽之後，沒有人想試圖維持那奢華的歌劇——芭蕾奇觀。

然而在戰後使補貼和慈善贊助古典音樂成為可能的，是由兩個自相矛盾的結果造成：首先是被保留的音樂風格，頑固地死守在 19 世紀歌劇院和音樂廳的心態，以及我們很快會談到的，那些偶爾會展現出創造力、無後顧之憂且未經修訂的音樂實驗如雨後春筍般繁榮，它們經常瘋狂且令人難以置信地自我放縱。

𝄞

對新古典音樂而言，還需要一段時間才能鋪好改變的道路，同時，戰爭也為科技帶來旋風式的發展，包括發明用磁帶錄音的技術，將對音樂產生直接的影響；其他例如高速汽車、飛機和火箭等，都在充滿活力及振奮人心的音樂中找到令人暈眩的速度感。但不論在爵士和搖擺年代的流行歌曲如何殘酷地威脅著古典作曲家，比起即將在 1950 年代迎面襲來的龍捲風，這些都只能算是夏日的午後陣雨。而這龍捲風夾帶著一句讓人無法避免的訓誡：「翻滾吧，貝多芬……」。

# 流行時期（二）

1945 - 2012 年

　　1939 到 1945 年，在世界歷史上將永遠被視為一個動盪的轉捩點；但同一時間，美利堅合眾國擺脫了衝突，並成為世界經濟與文化的發電機。這絕大部分要歸功於這段期間內史無前例的大規模人口移動與安置，也要歸功於美軍部隊在歐洲和太平洋地區的部署。在戰爭後的數十年間，美國打造的音樂風格將成為改變與成長的焦點。

　　戰爭在音樂發展的歷程中畫出一條分水嶺，尤其當爵士樂的搖擺變體孕育出新風格，一種以從未見過的力道橫掃全球的音樂型態——「**搖滾樂**」。

　　搖滾樂的起源可以回溯到一首由班尼·古德曼六重奏（Benny Goodman sextet）於 1939 年錄製的搖擺樂曲〈Seven Come Eleven〉。表面上看起來，這首曲子符合傳統搖擺樂的標準：充滿活力、組織完整、有對稱的樂句，加上用金屬鼓刷在小鼓皮上磨擦產生穩定且嗡嗡作響的節奏，以及一段預留給古德曼（Benny Goodman）如水晶般清澈的單簧管獨奏時間。接著，這首平凡無奇的搖擺樂曲中出現了一個新玩意兒，這東西的創新之處在於它的演奏方式和即興演奏的風格，那就是一把電吉他——發明於 1931 年的樂器——由當時年僅 23 歲來自奧克拉荷馬州的非裔美國人克里斯廷（Charlie Christian）所彈奏，他與古德曼共同創作這首曲子。如果你從未聽過這號人物，那現在正是彌補這個遺漏的時候。儘管克里斯廷音樂事業的全盛時期短得可憐，但他把負責刷和弦、扮演像臨時工角色的電吉他，搖身一變成為高強度、大師級的重要樂器，他是讓這隻麻雀變成鳳凰的傢伙。如果你是 1940 年代的年輕人，那克里斯廷就是你的救世主。

　　對 21 世紀疲乏的耳朵而言，克里斯廷在〈Seven Come Eleven〉裡的獨奏也許並沒有多驚天動地，然而對 1940 年代的樂手來說，它代表著一盞象徵自由通行的綠燈。爵士音樂家從他的音樂中學到一種急切、自由流露、難以預期的意識流，這是藉由克里斯廷在一些原本不是強拍的位置上刻意強調（加重音）而啟發的，此舉也讓音樂得以像河流潰堤般自由奔放地流瀉在鄉野，蜿蜒漫步在從未想過要搭配在一起的和弦之間。克里斯廷獨奏時會用手推彎琴弦，讓原本的音準一下高一下低，讓人們很難精確地在樂譜上標記這些音符——事實上他也不想這麼精確，因為他正嘗試帶給吉他像中音薩克斯風那樣先進的能量。

　　這種狂亂翻騰的風格，在幾年之後轉變成「**咆哮樂**」（bebop），一種在 1940 年代末期和 1950 年代出類拔萃的現代爵士樂風。在咆哮樂裡，整首音樂放任所有樂器輪流發揮，有時獨奏，有時加入伴奏行列，用很快的速度翻滾著大量音符，並刻意忽略這些音符所屬的和弦。如果把從高海拔位置一躍向下、視死如歸且遠離賽道的滑雪運動拿來形容音樂，那一定非咆哮樂莫屬。

　　咆哮樂通常只需要一個基本的歌曲架構，加上和弦及潛伏在背景如幽靈般的曲調輪廓，並把它當成不限次數反覆的基本框架，讓樂隊所有成員都能輪流即興獨奏。在咆哮樂出現之前，獨奏有時會因為過於相似而顯得了無新意——至少在他們一開始時——不是太像原本的旋律，就是樂手保守地遵守調性家族與和弦規則。但咆哮樂有幾個特點能對抗這些慣例：獨奏者先是明顯地偏離原始歌曲的和弦順序甚至調性家族，也時常把原來的旋律顛倒過來演奏。很快的，咆哮樂手開始屏棄標準的曲目藍圖，自己發明和弦順序及旋律取代——這些旋律高度複雜，有時來自少見和弦的音符組合。

　　戰後爵士樂的風貌，雖然是奠基於一些音樂奇才的個人音樂技巧，以及他們對複雜和弦的痴迷與沉醉在豪邁冗長的即興獨奏，然而比起那些無憂無慮的流行歌曲，爵士音樂總是比較趨近古典音樂，但是咆哮樂的實際內容和 1950 年代發展的古典音樂還是有天壤之別。20 世紀中期古典音樂首要的主題，不外乎大腦和智力：作品背後的理論概念變得比音樂本身的感官效果更重要。但是，咆哮樂的速度太快、太倚賴本能、太容易出神，以致不容易概念化或理論化，它只在乎直覺、當下、感受和經驗。

　　戰後爵士樂毅然地以每小節四拍的自然架構作為它前進的動能，咆哮樂揚棄了搖擺樂那種可用踏腳強調重拍的可預期節奏，並且刻意反抗單調反覆的規律節拍。例如凱洛威（Cab Calloway）1934 年的搖擺經典歌曲〈抖動的蟲〉（Jitter Bug）——這首暢銷單曲意外地改變「jitterbug」這個詞的意思，從原本形容受身體抖動之苦的酒精成癮者，變成形容人們隨著搖擺樂跳舞的樣子——對不斷切分的主唱旋律而言，它那持續穩定的節拍就像船錨一樣，節奏吉他、低音提琴和爵士鼓則一起扮演讓節奏不斷前進的發條裝置。任何落在原本位置以外的音符（即

切分音），都能跟主拍相抗衡並被清楚地聽到。相較之下，由咆哮樂先驅艾克塞（Billy Eckstine）和他的管弦樂團在 1945 年廣播節目錄下的〈航空專送〉（AirMail Special），當中穩定的 1 － 2 － 3 － 4 拍點實際上是聽不到的，反而把位置讓給切分、反拍、高速的銅管樂句。過去沒有強調的節拍脈動，現在成了發動節奏的主要馬達，像布萊基（Art Blakey）這位鼓手會在看似隨機（雖然從來都不是）的拍子上使用疊音鈸（ride cymbals）和大鼓（kick-drum）來表現突然的、不預期的重音。整體效果聽起來像是過去負責維持穩定節拍的鼓手們，現在從音樂第一拍開始就要即興演奏了。

1940 年代晚期，艾克塞的大樂團自詡其陣容囊括咆哮樂時代的耀眼明星樂手，如布萊基、帕克（Charlie Parker）、葛拉斯彼（Dizzy Gillespie）、戈登（Dexter Gordon）和納凡諾（Fats Navarro）。然而當他們忙著在巡迴表演中以毫不保留的精湛能力技驚四座時，有另一個截然不同的型態產生了，它完全依靠催眠般的重複性，並堅貞地服膺著穩定四拍子的音樂衝擊，而且它席捲了世界。

<p style="text-align:center">𝄞</p>

雖然搖滾樂最初來自搖擺樂和電吉他先驅的克里斯廷，但早期的搖滾樂是把重點放在即興演奏和大量使用節奏吉他。然而咆哮樂從克里斯廷身上學到自由流暢的獨奏風格，搖滾樂則從他身上學到伴奏時的「節奏」吉他律動。假設克里斯廷不是一名吉他手而是鋼琴手，那麼你可以說咆哮樂是誕生於他右手的獨奏風格，搖滾樂則是誕生於他負責伴奏的左手。當然一開始咆哮樂和搖滾樂的功能並不相同，各自的聽眾群也不太一樣，爵士樂是給很酷的老兄聽的，搖滾樂則是給青少年跳舞和約會用的。很顯然的，青少年在 1950 年後突然冒出頭來。

事實上，戰後美國的富裕——以及後來歐洲的復甦——產生無憂無慮且口袋有錢可花的青少年世代，而且他們把錢花在搖滾音樂上。電晶體收音機和英國丹賽特（Dansette）唱片播放機為唱片公司打開一個繁華的新市場，並開始生產專門以青少年為目標客群的唱片，後來逐漸演變成專輯是由成人購買、排行榜暢銷單曲則是年輕人專利的現象。一般公認最早的搖滾樂唱片歌曲是由特納（Ike

Turner）樂隊中的薩克斯風手布蘭斯頓（Jackie Brenston）所寫，發行於 1951 年 4 月的〈88 號火箭〉（Rocket 88）。（這首歌將奧斯摩比 88 號敞篷汽車的卓越性能隱喻為性能力，事實上是毫不避嫌地以兩首更早期的歌曲為靈感：一是由鋼琴手強森〔Pete Johnson〕所寫的〈88 號火箭布吉〉〔Rocket 88 Boogie，1949〕，二是由里根斯〔Jimmy Liggins〕所寫的〈凱迪拉克布吉〉〔Cadillac Boogie，1947〕）。

不過在一個新潮流真正成為席捲世界的狂熱現象之前，它必須先經歷一些微調，特別是在樂器選擇上。剛開始搖滾樂的原型主要所呈現的是搖擺樂的鋼琴三重奏形象，但是鋼琴在低音部分的主導地位，分別逐漸被吉他和低音大提琴（後來演化成電低音吉他）所取代，主要以吉他負責彈奏和弦，而低音提琴負責根音的進行。鋼琴的角色不論在左手部分的和弦演奏，或是「布吉鋼琴」（boogie-piano）（一種跟「散拍音樂」同時在 1930 與 40 年代很受歡迎的狂野風格）中的「漫步根音」（walking bass）都逐漸式微。除此之外，還有（起初是無心插柳）後來刻意加入的破音電吉他，音色聽起來模糊又粗劣，且隨著音箱擴大機的音量轉扭越大聲，則音質就顯得越「髒」。

電吉他受歡迎的程度宛如大規模青年運動，現在只須找幾個白人小子重新包裝黑人音樂，以便拓展更多觀眾群。我們已經目睹過好幾次為了更大商業考量而把黑人音樂拿來「漂白」的例子，這也常常讓原來的表演者感到沮喪（這點在爵士樂和搖擺樂領域確實如此，像布萊基就時常聘請白人樂手，他與鼓手作家泰勒〔Arthur Taylor〕對談時就曾忿忿不平地評論：「黑人音樂家……拿手的就是搖擺，好吧，白人樂手想要搖擺的唯一方法，就是等山窮水盡了。搖擺是我們的玩意兒，我們應該自己留在那裡。」）然而此舉無法阻止大牌搖滾白人樂手對黑人音樂無情地掠奪，還有很多人排著隊，十分樂意成為一整個世代的夢中情人。

排在隊伍最前面的人，對我們而言，像是出現在自己女兒婚禮上唱卡拉 OK 的保險推銷員；但對 1950 年代初期挺拔正直的中產階級而言，他簡直就像是搖滾樂撒旦的化身，這個人就是海利（Billy Haley）。海利同樣在 1951 年發行了一首〈88 號火箭〉的翻唱歌曲，此外，比爾海利與彗星樂團（Bill Haley & His

Comets）發行了一系列的暢銷金曲，包括發行於 1954 年的〈搖吧，扭動自己〉（Shake, Rattle and Roll），最初是偶然間由非裔美國人史東（Jesse Stone）所寫，與另一位非裔美國人「大個子透納」（Big Joe Turner）和弗里德曼（Max C. Freedman）創作的〈日夜不停搖滾〉（Rock around the clock）一起錄製於 1955 年，但他們的光芒很快地就被更加迷人的貓王普利斯萊（Elvis Presley）遮掩了。

貓王的現象——外表迷人、適度的叛逆、有豐富的表情和多樣化的嗓音、與眾不同的舞步，他演電影跟錄唱片一樣成功，經由經紀人和作家組成的智囊團來行銷——是流行音樂時代中唱片公司老闆不斷地想重製仿效的現象。然而貓王並不只為音樂世界帶來魅力與活力，他也為黑人的「節奏藍調」音樂注入了兩種在 1950 年代初期被美國音樂家視為標準的音樂元素：一是簡潔與活潑的鄉村音樂，在當時被視為鄉下人聽的音樂或是鄉村搖滾樂；二是渴望尋找靈魂的福音歌曲。最後一項要素，也是讓他的嗓音能夠如此顫抖的力量，那就是「愛情」。他將他那不羈的性感魅力與歌喉結合在一起，即使當歌曲的主題是肉體而非精神性的愛。

不像 1960 年代的音樂巨人們——由狄倫和披頭四合唱團為領航者——貓王並未透過真正由他創作的音樂來刻畫自己的傳奇性地位，到了後期定居於拉斯維加斯時，他在本質上已經呈現多樣性的轉變，讓那些無可避免地步入中年、口袋有錢的聽眾們想起他們無憂無慮的青春。相反的，狄倫雖然沒有貓王充滿磁性的嗓音或靈活的雙腿，但他卻能寫出改變整個社會看待自己的方式的歌詞。儘管在排行榜上大獲成功，狄倫對現代社會尖銳的觀察而產生的作品——〈隨風而逝〉（Blowin' in the wind）、〈變革的時代〉（The times they are a-changing）、〈只是權力遊戲中的一顆棋子〉（Only a pawn in their game），以及〈哈蒂・卡羅爾的寂寞死亡〉（The lonesome death of Hattie Carroll）——在任何領域中幾乎都無人能匹敵。在民權運動和越戰的時代背景下，美國的社會自覺並非由古典作曲家挑起，反倒是由這位特立獨行、看似彆扭的猶太小子所引發，帶著他的吉他與口琴——行頭也沒有比民謠歌手更複雜——顯示出 1960 年代音樂品味改變的程度。自從收音機和唱片在 1920 和 30 年代盛行之後就出現徵兆，但現在它已經是無法迴避的事實：流行音樂，不論它是以民謠、藍調、搖滾或福音為根基，都是主宰

20 世紀的音樂。

ㄚ

在 20 世紀後半段引爆的流行歌曲創作潮是一件令人快樂的事，然而那些在流行時代的開端被大量創作的歌曲、錄製的專輯和開展的歌唱事業，無法隱藏一個事實，即在純音樂的世界裡，這些歌曲中絕大多數的旋律、和聲和節奏，相較於 19 和 20 世紀不論是爵士或古典音樂，都是相當局限且停滯的。如果我們在 100 年之後冷靜地審視，人們可能會把流行音樂、搖滾和靈魂樂等大批曲目全部歸納為藍調音樂基本樣板的變形，具有每小節四拍的單純節奏、數量介於 3 到 12 個的和弦，以及簡單的樂器配置：吉他、低音吉他、鍵盤樂器、套鼓。

這並不是說過去幾十年來這些創造力和獨特性並不驚人，也不代表這趟始於 1950 年代晚期，從天真無邪的青少年玩樂，到現代流行工業複雜多樣性的音樂旅程本身並不卓越。但是流行音樂仍然死守某些從它發展初期階段便屢試不爽的成功法則，人們甚至可以說商業流行歌曲運作的基本法則從一開始就已經訂下。舉例來說，許多才藝競賽的製作單位和自大的唱片製作人，總是喜歡把炙手可熱的偶像跟經驗老道的詞曲創作者配成一對，趁著大眾的新鮮感消退之前快速獲利。然而快速的竄紅也難以避免地伴隨著同樣快速的殞落，例如高中女子團體的組合──早期的先驅是 1960 年代初期的奇異合唱團（The Marvelettes）、露提斯合唱團（The Ronettes），以及喜瑞爾合唱團（The Shirelles）──直到今天都仍是主流。

為了掙脫流行音樂歷史不斷重複的傳統，部分藝術家開始探索更深層的流行歌曲曲式，甚至靠這種非傳統的努力在逐漸由金錢驅使的工業社會中得到迴響。和過去幾個世紀的狀況類似──例如巴赫、韓德爾、莫札特和馬勒等古典作曲家──隨著時間推移，流行時代中最能對音樂帶來意義深遠的衝擊的作曲家，其實是能夠將身邊許多音樂風格與影響加以合成和吸收的人，然後再把這些元素重新包裝成自己的東西。汪達絕對是 20 世紀所有領域中最偉大的音樂家之一，他也是這種採集風格的翹楚。汪達的音樂融合了許多影響層面，讓人難以抗拒且難以

回頭，即使他那發自內心的靈性，一路以來已經被大量地剝離出來，我們依然可以在所有現代黑人音樂的背後看到他那雙巧手的影子。汪達在 1970 年代一些具指標意義的專輯中，結合他從小唱到大的摩城唱片（Motown）時代的主流藍調歌曲與受福音影響的流行歌曲（例如〈簽名、封緘、寄出，我就是你的〉〔Signed, Sealed, Delivered, I'm Yours〕和〈一生一次〉〔For Once in My Life〕），結合他在年輕時發現美國中南部令人振奮的舞蹈節奏和感性的爵士和聲，這些異國節奏最大的影響來自古巴充滿張力的節奏核心。

在拉丁美洲音樂中，影響汪達和其他音樂家的獨特古巴風情，只有在 20 世紀初期時才真正地從島內傳出。大約跟美國本土的散拍和藍調要讓路給爵士樂的時期差不多，一種叫作「**頌樂**」（Son）的音樂風格在古巴盛行。頌樂是一種混合非洲與歐洲歌曲並且能夠跳舞的形式，它包含三種主要的節奏層：首先是一條決定和弦 1、4、5 這個「主要色調」的小調（大部分）和弦順序的低音線，這個和弦順序並以一種較緩慢的節奏前進；其次是一個 8 拍反覆的切分節奏模式，作用在點綴一個簡單反覆的「響棒」（clave，這個名稱同時具有一種反覆的節奏模式，以及用來敲打這個模式的樂器這兩種意義）；第三則是鋼琴或吉他的伴奏，同樣也按照 8 拍的節奏模式，並把低音貝斯和打擊樂器這兩個成分融合。以頌樂為基礎衍生出許多舞曲和歌曲的形式，例如丹頌（Danzón）、倫巴（rumba）、瓜關多（guaguanco）、雅步（yambu）、巴薩諾瓦（bossa nova）、曼波（mambo）、恰恰恰（chachacha）、康加（conga）和騷莎（salsa）。這些風格對 20 世紀的音樂有巨大影響，起初是在美國，然後隨著時間與各類型的流行音樂慢慢拓展到全世界。然而古巴頌樂的三層節奏模式到底為何如此有魅力？

首先，古巴的民謠歌曲融合歐洲式的吉他和弦伴奏，以及一種非洲的節奏特色，各種節奏模組藉此可以層層堆疊——這不像前文討論過的史特拉汶斯基《春之祭》中的「複節奏」——就某種意義上，堆疊的節奏模式就好像是一種和聲的打擊樂版本：每位樂手用他個別的節奏模組去呼應其他進行中的節奏模組，直到

堆疊 4 到 6 個不同的節奏樂句同時運行。除了非洲鼓之外，古巴人逐漸增加一大批當地的敲擊樂器，例如響棒和沙球（maracas）。（古巴人十分急切地想把節奏模組複雜化，事實上，古巴首府哈瓦那的碼頭工人，向來以拿周遭堆疊的包裝盒和箱子表演高度複雜的即興打擊著稱，每位碼頭工人加入自己的節奏變化並融為一體，這些即興的盒箱表演一直延續到 1960 年代。）

再者，有一種源自頌樂的獨特切分節奏擄獲了 20 世紀晚期人們的耳朵。這個切分節奏在所有流行音樂中已經十分普遍，以致人們忘記它來自古巴的淵源。它像是一種搖擺樂的鏡面影像，雖然沒有名稱，但可以姑且稱之為「樂區」（lurch）。我們知道爵士樂的搖擺演唱者會刻意將旋律音符往後延遲一會兒，以產生和主要節拍之間的彈性空間，這是一種藉由延遲預期中的節奏落點造成的切分效果。然而古巴的頌樂旋律則是彈性地往另一個方向：先行於主要拍點。現今這種「前推」的旋律——即音符搶先落在預期的拍點前面——已經普遍到不這樣唱反而會覺得奇怪、僵硬且呆板；事實上，這在古典音樂世界是從未聽過的，但我懷疑從二戰之後有哪一首流行歌曲沒有使用過它。例如在碧昂絲（Beyoncé Gisselle Knowles）的歌曲〈如果我是個男孩〉（If I Were a Boy，2008）中，先行音出現在她唱到「boy」這個字（太早了）——技術上她應該晚一點到達那位置。同樣的還有愛黛兒於 2008 年翻唱狄倫的歌曲〈讓你感受到我的愛〉（Make You Feel My Love），在第一段主歌的每一行結尾都用到兩個先行拍：「blowing in YOUR FACE......on YOUR CASE.....warm EMBRACE」。

在古巴的頌樂中，不論是用小號吹奏還是人聲演唱，主旋律會被往前推進，低音貝斯線也會。事實上，正是因為低音貝斯往前跳，才賦予頌樂如此強烈的舞蹈感，它幾乎是推著你的腳去移動。一般公認，這種風格最早出現在多產作曲家和樂隊領班皮那多（Ignacio Piñeiro）的作品中，他與他的全國六重奏樂團（後來變成全國七重奏）在 1927 到 1935 年間灌錄許多頌樂的唱片，其中一張 1930 年的《加一點醬吧！》（*Échale Salsita*）甚至創造了一個名詞及後來的音樂類型——**騷莎**。〈來自關達那摩的女孩〉（Guajira Guantanamera）這首歌曲無疑是最有名的頌樂，一般認為是由費南德斯（Joseíto Fernández）所作，後來成為古巴的國歌（以

及全世界許多足球迷在比賽時高唱的歌曲之一）。在這首經典歌曲和其他早期的頌樂中，吉他和緩地撥彈著規律的節拍並保持穩定的速度，然後由人聲和低音貝斯把每一個正拍提前──代表每個小節的第一個正拍。同時打擊樂器層疊在另一個節奏模組上，也就是非洲風格。

這種切分音的型態具有誘人的搖擺效果，造就出古巴舞蹈性感、身體貼著身體、臀部至上的特性；「向前」這樣的特質十分符合古巴節奏在肢體與音樂上的天性。而在古巴獨立之前，殖民地的甘蔗園和咖啡種植園地主，只能靠沒有任何肢體接觸的歐洲宮廷舞來消磨夜晚時光。關於這難以抗拒的新鮮切分節奏有個有趣的現象，在 1930 和 40 年代傳遍全美國的古巴原型節奏，並沒有無情地凌駕爵士樂往後延遲的搖擺特色，反倒是兩種風格慢慢地融合，提供一種全新色調的音樂可能性。

<div align="center">♈</div>

沒有人比汪達更留心於用眼花撩亂的裝飾來點綴這些看似矛盾且模擬兩可的切分節奏，他把──通常是在同一首歌曲內──令人放鬆的拉丁風味和都會黑人靈魂音樂穩定急切的律動結合在一起；一個典型的例子是，他那首極具感染力的〈你什麼都不必擔心〉（Don't you worry 'bout a thing）。但是當汪達成為 20 世紀融合音樂的先鋒──融合了爵士和聲（〈你是我生命的陽光〉〔You are the sunshine of my life〕、〈她豈不可愛？〉〔Isn't she lovely?〕）、拉丁節奏（〈我正高歌〉〔Ngicuela － Es Una Historia〕）、古典仿作（〈娛樂天堂〉〔Pastime paradise〕、〈鄉村貧民窟〉〔Village ghetto land〕）、搖擺樂時代仿作（〈杜克爵士〉〔Sir Duke〕）、福音聖歌（〈上帝保佑我們所有人〉〔Heaven help us all〕、〈今天愛需要傳承〉〔Love's in need of love today〕），以及摩城音樂的律動（〈迷信〉〔Superstition〕、〈高地〉〔Higher Ground〕）──就連自認在幼年時受到教會音樂啟蒙的他，也從沒想過要將巴赫配置和聲的德國路德詩歌曲調合併成流行歌曲。這是他最出色的同儕之一賽門（Paul Simon）想的點子，以及他在 1973 年刻意命名的暢銷曲〈美國調〉（American Tune）。

　　事實上，賽門在聖歌的選擇上是很明智的。〈我將陪伴著你〉（Ich will hier bei dir stehen）這首聖歌，在中世紀為人熟知的英文曲名為〈O Sacred Head Sore Wounded〉，但是它起初是源自大約 1600 年的一首世俗情歌〈Mein G'müt ist mir verwirret〉，意思是「渾身是勁」。我們在前述章節提過路德推廣會眾唱頌的熱情，促使早期路德教會借用喜歡的曲調，通常是流行民歌，然後填上神聖的歌詞。因此在某種程度上，賽門徵用這首曲調也只是將它還給平民大眾，那所謂邪惡的根源。

　　〈美國調〉最主要的情感，是一種用感恩取代譏諷來描繪的低調愛國主義。它是一首關於（也是其目的）美國民眾努力用富足與科技上的興盛調和因多樣性所帶來日增的痛苦。當太空人將美國星條旗插在月球表面時，同時也了解到那些星星和直條紋真正代表的意義。戰後美國瀰漫一股好爭論又局促不安的氣氛──像歌詞裡所說的「你不可能永遠幸運」──然而賽門的歌代表一種社會契約，制衡這個融合不同文化與種族背景的大熔爐，其組成分子像另一句歌詞所說「來到這時代最不確定的時刻，並唱著美國調」。這是他所抱持的一種態度，其中還有許多人，如蓋希文、柏林（Irving Berlin）、埃爾默·伯恩斯坦（Elmer Bernstein）、柯普蘭、赫曼、古德曼、雷納德·伯恩斯坦（Leonard Bernstein）、桑德罕、巴赫拉赫（Burt Bacharach）、葛拉斯、普列文（André Previn）、薩達卡（Ncil Sedaka）、戴蒙（Neil Diamond）以及狄倫──他們全是猶太移民的子女或孫子女。

　　當美國這個擁抱不同種族的大熔爐不再稀罕時，其內部種族和文化上的緊張關係反而因為它的規模與聲望，使它成為 1960 和 70 年代世界舞台上的關注焦點。從許多層面來看，這對國家的藝術產能是一件好事：平心而論，流行音樂對於促進不同族群包容彼此的差異、發掘相同的志趣，並且頌揚祖先起源的異質性，扮演至關重要的角色。因此有些最豐富的多元類型融合發生在美國音樂的舞台，就一點都不令人驚訝了。

　　〈美國調〉並不是賽門首次嘗試整合不同風格的音樂──1970 年賽門與葛芬柯（Simon and Garfunkel）時期的超級暢銷經典歌曲〈惡水上的大橋〉（Bridge

over troubled water）就已經將民謠與福音元素融合，舞台上一架令人陶醉的大型平台鋼琴和大型古典管弦樂團——這也並非是他的最後一次嘗試，1986 年他將以前從未嘗試過的音樂類型加以融合，發行一張可說是他最激進的專輯《恩賜之地》（*Graceland*），並與南非的演唱團體雷村黑斧合唱團（Ladysmith Black Mambazo）等人一起合作。事實上這張專輯並不是沒有爭議，首先它的錄製過程在技術上藐視聯合國對南非種族隔離政策採取的禁運懲罰，以及是否給予所有參與者應有的創作尊重的問題，讓人不禁想起當年圍繞在德沃札克的《新世界交響曲》周遭的爭議。然而純粹從音樂的角度而言，《恩賜之地》是張相當了不起的專輯作品，它把精力充沛的在地音樂和流行於美國南部的 Cajun、zydeco 和 Tex-Mex 等民謠風格結合在一起；而專輯名稱當然就是指貓王位在田納西州曼非斯（Memphis）的家鄉。它獲得難以想像的世界性成功，而所有關於音樂起源的疑慮則經由雷村黑斧合唱團的創始人夏巴拉拉（Joseph Shabalala）的安撫而平息，他再三保證《恩賜之地》是一個真誠且毫無剝削的合作經驗，並且帶給全世界一個認識非洲黑人音樂的平台，在當時非洲黑人唯一的自由就只剩下大量尚未被重視的豐富音樂資源。

ㄚ

在融合不同音樂類型的豐富經驗中，我們經常能看到作曲家們從一些鮮為人知的民謠歌曲中汲取精華——如同賽門在《恩賜之地》中採用的——或者走進音樂的歷史閣樓裡從中尋找靈感。賽門與葛芬柯及狄倫是 1960 年代社會運動的傑出成員，試圖開發美國地區性和盎格魯－凱爾特人的民謠音樂，然而就實驗的數量上而言，他們被有史以來最偉大的流行團體超越——披頭四合唱團。

在他們起初最愛的搖滾樂和在 1960 年代後期迷戀的嗑藥幻覺之間，披頭四合唱團擁抱了盎格魯－凱爾特人的民謠音樂和古老的調式民謠，最著名的是在〈埃莉諾・里格比〉（Eleanor Rigby）這首歌曲裡把它們結合在一起。他們在〈當我 64 歲的時候〉（When I'm sixty-four）這首歌中匯集了古典音樂廳和馬戲團裡戲謔新奇的歌曲風格，還有在〈明天誰也不知道〉（Tomorrow never knows）裡玩弄著

「磁帶循環」（tape-looping），以及其他在 1960 年代最前衛的電子實驗，這首歌同時也標榜「低音風笛」（drone）──13 世紀後首次被召回使用──以及讓聲音穿過「萊斯利音箱」（Leslie speaker），那是一種最早在 1940 年代開發給「哈蒙電子琴」（Hammond organ）使用並運用「多普勒效應」（Doppler-effect）的聲音效果器。他們勇敢嘗試東方的印度音樂與樂器──如同在〈在你內心，沒有你〉（Within you, without you）和〈挪威的森林〉（Norwegian wood）兩首歌曲──預告隨之而來的世界音樂熱潮，以及在〈無根的人〉（Nowhere Man）採用西方的密集和聲（close-harmony）人聲編曲，在〈生命中的一天〉（A Day in the Life）裡邀請古典管弦樂團的聲音回到流行音樂，在〈比伯軍曹的寂寞芳心俱樂部〉（Sergeant Pepper's Lonely Heart Club Band）中邀請銅管樂隊，在〈昨日〉（Yesterday）中邀請弦樂四重奏，以及在〈她要離家了〉（She's Leaving Home）裡邀請豎琴，還有在〈固定一個孔〉（Fixing a hole）一曲中用到長久以來被托運到珍奇百寶箱裡的樂器大鍵琴、在〈為凱特先生著想〉（Being for the Benefit of Mr Kite）使用手搖風琴（melodeon organ）與遊樂場風琴（fairground organ）、在〈我們能解決〉（We can work it out）中使用簧風琴、在〈潘尼巷〉（Penny Lane）中使用高音小號、在〈山丘上的傻子〉（Fool on the Hill）中運用八孔直笛、在〈甜心派〉（Honey Pie）中使用烏克麗麗和五弦琴。當然他們也沒有忽略一系列近期發明的樂器，以及在很多情況下被遺棄的樂器，例如在〈永遠的草莓園〉（Strawberry Fields Forever）中使用的取樣鍵盤（Mellotron）、在〈寶貝你是個有錢人〉（Baby You're a Rich Man）中使用的賽爾莫電子鍵盤（Selmer Clavioline），以及後來成為搖滾殿堂必備樂器的 12 弦吉他與合成器。

　　披頭四合唱團之所以成為 20 世紀最著名和最成功的音樂家，主要是因為他們的歌曲充滿青春活力，不僅琅琅上口更充滿想像力，讓每位聽過的人──包含地球上數千萬人──感覺世界變得更美好。藉由成為這樣的國際知名人士，披頭四合唱團在音樂冒險旅程中做的每個選擇都成為主流，因此，拜現代通訊之賜，他們以一種前所未有的快速規模扮演著各種音樂實驗與多樣性的管道。毫無疑問的，披頭四合唱團在 1965 到 1970 年間與唱片製作人馬丁（George Martin）一起在錄

音室打造的專輯——《橡皮靈魂》（*Rubber Soul*）、《左輪手槍》（*Revolver*）、《比伯軍曹的寂寞芳心俱樂部》、《奇幻之旅》（*Magical Mystery Tour*）、《黃色潛水艇》（*Yellow Submarine*）、《白色專輯》（*The White Album*）、《艾比路》（*Abbey Road*）和《讓它去吧》（*Let it be*）——就好像是一趟穿越音樂歷史遼闊歡樂的萬花筒之旅。披頭四合唱團源源不絕的創造力傳達給懷有赤子之心、沉浸在青少年流行文化者的是老玩意兒還是能發揮功用，且音樂的過去是有價值的，既迷人又引人入勝。

以身為作曲家的成就而言，藍儂（John Lennon）、麥卡尼（Paul McCarney）和哈里森（George Harrison）所帶來的影響，遠遠超越流行風潮，以及使流行音樂興盛本身。當古典音樂正努力摸索未來該怎麼走，以及根本核心價值為何時，披頭四合唱團（直覺地而非刻意地）重申了西方音樂的霸權地位，發揚同樣為巴赫、舒伯特和孟德爾頌等偉人服務的西方音樂調性家族系統，以及西方和聲與旋律環環相扣的拼圖。他們是過時音樂最不可能的救星，但毫無疑問的，他們就是這樣的角色。

這看起來或許是一個大膽的陳述，然而回顧一下 1950 和 60 年代古典音樂領域的憂慮，便提醒我們披頭四合唱團革命性的成就，對西方音樂的困境而言是多麼激進。身兼作曲家與指揮家的布列茲（Pierre Boulez），在披頭四合唱團全盛時期扮演現代古典音樂先鋒的歐洲主要發言人，可以視為是當時古典作曲家普遍相信他們所傳承的音樂傳統是處在垂死狀態的一個風向標。布列茲在 1963 年出版的著作《當今音樂的思考》（*Penser la musique aujourd'hui*）中憤怒地表達對西方音樂的組織功能感到失望——包含旋律、和聲進行、舞曲節奏，以及過多的反覆——並認為幾乎所有創作於 1900 年之前的音樂作品都屬於懷舊與資產階級（大量創作於 1900 年後的作品也因此成為他批評下的受害者，尤其薩替更被點名是一隻沒有骨氣的狗。）布列茲發表了一個「全十二序列」的形式，把荀貝格十二音列的概念——即去除所有的反覆以及音階等級——延伸到節奏、音符長度、聲音表情（音量的大小），甚至是裝飾音。他認為當代作曲家如果不走這個創新系統，所有努力都是「徒勞的」。布列茲破除舊習的思想吸引 20 世紀一些學習古典音樂的學生，

▲巴赫為他的「平均律鍵盤」所寫的 48 首序曲和賦格於 1722 年出版之後，這種由 12 個音符組成一個八度的規範，便成為西方音樂的基石。這種捨棄大量自然泛音，並將一個八度用 12 個等距音程來表現的系統雖然稱不上完美，然而它規範並統一了所有樂器的音準是否「標準」的爭議。（**第 3 章**）

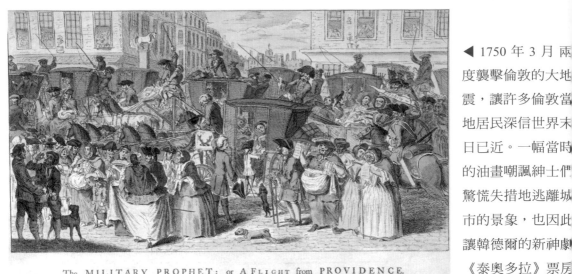

The MILITARY PROPHET: or A FLIGHT from PROVIDENCE.

Address'd to the FOOLISH and GUILTY, who timidly WITHDREW themselves on the Alarm of another EARTHQUAKE, April 1750.

◀ 1750 年 3 月兩度襲擊倫敦的大地震，讓許多倫敦當地居民深信世界末日已近。一幅當時的油畫嘲諷紳士們驚慌失措地逃離城市的景象，也因此讓韓德爾的新神劇《泰奧多拉》票房慘不忍睹。（第4章）

▶ 這座美不勝收的拉尼拉格花園圓頂大廳能容納 2000 名觀眾，當時年僅 11 歲的神童莫札特於 1765 年在此地舉辦一場座無虛席的音樂會。（第 4 章）

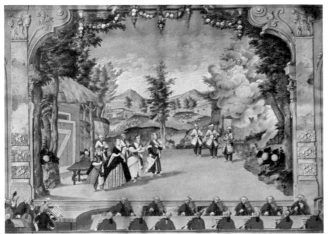

◀ 海頓於 1775 年在埃斯特哈齊劇院（Esterházy Theatre）親自指揮他的歌劇作品《邂逅》（L'incontro improvviso）。（第 4 章）

◀帕格尼尼是 19 世紀前期新浪潮音樂家裡的超級巨星之一。他的小提琴演奏技巧高超如有神助，讓許多人懷疑他與惡魔簽下了賣身契。（**第 4 章**）

▲克拉拉是舒曼的妻子和繆思女神，同時她也是一位極具天分的作曲家與鋼琴演奏家。（**第 4 章**）

◀舒曼創作於 1838 年的《克萊斯勒偶記》是寫給克拉拉的音樂情書，也是對克萊斯勒致敬的作品。克萊斯勒是霍夫曼小說中的虛構人物，一位憂鬱的音樂家。（**第 4 章**）

◀人稱「鋼琴之王」的李斯特是音樂界第一位國際巨星，他那些博得滿堂采的演奏會，促使鋼琴工匠採用鐵架取代木製框架，因為李斯特在演奏會上戲劇化的彈奏風格，常使舞台上的鋼琴被他瘋狂的擊弦力道擊毀。（第5章）

▲李斯特打頭陣地把創作方向從管弦音樂轉換到敘述性音樂，他以這幅1850年描繪匈奴戰役的畫作〈匈奴王阿提拉之戰〉為基礎，作為他的交響詩《匈奴之戰》的基調。在描述戰爭混亂的音樂中，李斯特用一首單音聖歌〈忠貞的十字架〉代表畫中左上方拿著閃亮十字架的人物。（第5章）

▶希特勒曾說：「想了解
德國國家社會主義的人，
一定得認識華格納」，當
時許多關於希特勒的文宣
也都將他描繪成一名華格
納的崇拜者。（**第 5 章**）

◀發行於 1933 年 的 第 三
帝國郵票主題是華格納的
歌劇作品：《唐懷瑟》、
《萊茵黃金》、《齊格菲》、
《帕西法爾》、《羅恩格
林》，以及《紐倫堡的名歌
手》。（由左上開始順時鐘
方向）（**第 5 章**）

▲ 1873 年，來自美國納什維爾市菲斯克大學的一群非裔美國學生將靈歌引進歐洲大陸，他們在倫敦為維多利亞女王與首相格萊斯頓獻唱，首相還邀請他們共進早餐。他們的演出讓英國混血作曲家柯立芝留下極深的印象，他於 1905 年發表的《24 首黑人旋律》就是改編自這些黑人民謠歌手最知名的靈歌。（**第 6 章**）

▲德布西在 1899 年的巴黎世界博覽會上，受到來自爪哇的舞者與樂手激發靈感，因而發展出一種用西方鋼琴揣摩甘美蘭那種異國情調樂聲的技巧。（第 6 章）

▲ 20 世紀初期俄羅斯芭蕾舞團藝術總監迪亞吉列夫率領的舞團驚豔全巴黎，標榜著如史特拉汶斯基與德布西等人的音樂，以及像非常知名的舞蹈家如尼金斯基（右圖）和巴甫洛娃。（第 6 章）

◀披頭四合唱團的音樂元素擷古取今，十分廣泛──從古老的民謠曲式到電子實驗音樂，都是他們獲取靈感的來源，使他們成為世界上最聲名遠播的樂團。（第7章）

▶萊希致力於極簡主義運動，以銜接 1970 年代古典音樂與流行音樂之間的缺口。他為鼓所寫的催眠式節拍或許聽來不斷重覆，但事實上它是由不斷變換的模式所組成。（第7章）

◀賽門是一位擅長融合不同音樂流派的大師。他無視於 1986 年國際對南非種族隔離政策採取的禁運措施，與雷村黑斧合唱團一起錄製了《恩賜之地》專輯，巧妙地混合來自美國南方鄉村的豐富民謠元素。（第8章）

他們崇拜布列茲寫於 1957 年的作品〈無主之錘〉（Le Marteau sans maitre），不論當時或現代，連最中立的聽眾都知道布列茲的論戰和他的音樂都是徹底的堅不可摧。

毫無疑問的，藍儂與麥卡尼勢必受到前衛古典音樂的實驗概念吸引，但基本上他們的創造力是逆著時間回溯過去的。這或許有點令人難以置信，畢竟他們是年輕世代的最佳代言人。在一個人們會期望像布列茲這樣的現代音樂能夠脫穎而出的時代，他們對那些重見天日且至今仍過時的音樂風格展開雙臂，用流行的主流音樂將它們重新整合。

古典音樂有了大麻煩，而隨著披頭四合唱團冒險之旅旋風式的結束，看來早期貝瑞（Chuck Berry）的歌曲〈貝多芬滾到一邊去〉（Roll over Beethoven）真的成為事實。當時古典音樂正處在一個充滿各式各樣最出色、最怪異離奇的音樂實驗的時代，然而對一名平凡的音樂愛好者而言，如果他們能在披頭四的唱片中享受到五花八門又整合完善的音樂實驗，為何還需要那些尚未成熟且未經篩選——充斥著艱澀的理論與分析——的新觀念所產生複雜又不舒服的音樂成果？披頭四調皮地把古典作曲家史托克豪森（Karlheinz Stockhausen）的人像放上《比伯軍曹的寂寞芳心俱樂部》的唱片封面，在數千萬名唱片購買者中，有多少人認得出他，並去回味他創作於 1959 年的作品〈週期〉（Zyklus）？這首曲子是一名打擊樂手在舞台上隨意敲擊樂器長達 8 到 15 分鐘，它那螺旋式的樂譜是以圖像方式布局，且沒有設定起始點，能夠從左讀到右，也可以從右到左，上下顛倒或是從後面往前讀。樂手必須能「自主地」對樂譜草繪的指示做出回應。毫無疑問的，史托克豪森留下一個令人印象深刻的創新遺產，然而對古典音樂的名聲——或者受歡迎程度——卻沒什麼幫助，充其量只是一位卓越的古典音樂作曲家，創作出一種對大多數人而言像是一個小孩在一個塞滿物品的房間裡隨意敲打的音樂罷了。

正當現代古典音樂面臨挑戰時，儘管——或者說因為——在 1960 年代唱片發行量激增，較舊式的音樂在 20 世紀也有自己的困境必須面對。由於古典唱片工業

的成功、改良的長時間播放科技、開發市場和拓展聽眾視野寬度的單純企圖，皆促成他們重新挖掘並發行比「重點」古典音樂（廣義的定義約為海頓到西貝流士）更早的作品。來自 18 世紀，甚至 17 和 16 世紀的音樂作品陸續等待重見天日，伴隨著甚至更早期的音樂，這項發展成就了一個很大的意外收穫。因為有大量新鮮的音樂素材，隨之而來的需求是盡可能精準地重現作曲家當時聽到的聲音──一個**追求「真實性」的運動**。

從 1960 年代晚期開始，在追求真實性的過程中發現的許多事物，直接且不可逆轉地呈現在表演舞台上，例如舊式風格樂器──通常是指複製品──的使用，或者小提琴、中提琴和大提琴的拉弓技巧。現代琴弦使用的合金與合成材料被 19 世紀前常用的舊式動物羊腸線取代，在較近代為了讓樂器更堅固、音量更大和音準更穩定所作的改良，也全部被取消並回歸到較原始的階段。即便有許多爭議，它仍斷言現代音符的音高比巴赫時代明顯高出許多，因此為了使音樂聽起來更接近真正的「18 世紀」，巴赫及其同時期作曲家的作品皆被向下修正音高，把 A 變成 A♭，以此類推。

對音樂真實性的渴望並未就此打住，在 1950 和 60 年代時用大型合唱團搭配具有「馬勒規模」的大型交響管弦樂團，並使用現代樂器來錄製或演出一首巴赫的清唱劇或韓德爾的神劇，是司空見慣的事情，甚至比巴赫當初使用的樂團規模大 3 倍。然而到了 1980 年代，這個現象卻變得十分稀有，反倒是小型室內樂團使用巴洛克時代音準較低的樂器來演奏成為常態。這種追求演奏真實性的強烈渴望逐漸蔓延到莫札特和海頓的時代，以及在 1990 年代晚期和 2000 年代初期由「啟蒙時代管弦樂團」（Orchestra of the Age of Enlightenment）所錄製孟德爾頌創作於 1840 年代的管弦樂。

這個通常精力充沛且正面積極的趨勢並非沒有弊端，首先，人們該如何界定「真實性」的界限？舉一個儘管有點極端的韓德爾歌劇為例，韓德爾的歌劇主要角色全都標榜是由閹伶扮演，那麼為了忠實呈現當時韓德爾聽見的音樂，是否該重新實施這個野蠻的傳統呢？同樣的狀況還有所謂正統巴洛克小提琴（相對於複刻品）的概念，它假設在 1600 到 1750 年間全歐洲的小提琴是一種規格化且沒有

改變的樂器，然而事實當然並非如此，不同的作曲家在為小提琴譜曲時都會在心中設想不同的音色。

　　或許圍繞在復興古典音樂的新浪潮周圍更重要的問題，在於讓唱片市場充斥著這種供過於求的新品種。它的效果如何？原本從 18 到 20 世紀間龐大的舊音樂曲目，現在又加入最早回溯到 13 世紀的音樂。甚至在 1970 年代，貝多芬的同一部作品就有數百張唱片可供選擇，19 世紀的作曲家為數眾多，光其中一位的作品就把當時「高街唱片行」（High Street record shop）的貨架塞得滿滿的。廣播節目針對同一首曲子不同版本的優缺點進行分析。歸功於以新研發的演奏技巧作為賣點，人們總能找到新理由去重新聆聽如莫札特的音樂。此刻人們當然正在享受古典音樂，然而這座寶山卻對古典音樂帶來近乎致命的新舊轉變。典型的 19 世紀現場音樂會大部分是首演的新作品，中間穿插一些熟悉的受歡迎曲目。例如在 1814 年 2 月的一場音樂會，貝多芬除了推出《第 8 號交響曲》的首演之外，也夾雜剛推出 2 個月的《第 7 號交響曲》，這種現象在當時很普遍。然而到了 20 世紀中葉，整個局面被翻轉過來：過去受歡迎的曲目變成現代音樂會裡不可或缺的主角，而不好意思地在其中硬擠進一些新作品。

　　過去偉大的音樂遺產和古典音樂傳統的沉重負擔，全都重重地壓在年輕且未經歷練的 20 世紀作曲家肩上，因為他們必須與過去數量龐大的「傑作」一同爭取聽眾與樂評的關注，而非像過去幾個世紀以來的前人，只要跟父執輩世代的作品競爭即可。1967 年的奇想合唱團（The Kinks）、披頭四合唱團或海灘男孩合唱團（The Beach Boys），從沒想過會受到前人如貓王、霍利（Buddy Holly）或唐尼根（Lonnie Donegan）的壓抑，更別說是 1920 年代波特（Cole Porter）寫的流行歌曲，或是 1850 年代佛斯特（Stephen Foster）寫的吟遊詩人歌曲——也不會有任何一位演唱會總監和唱片製作人會因為他們不是貓王、波特或佛斯特而不敢投資在他們身上。然而這是兩個音樂類型之間很大的區隔：在流行領域裡，新作品是一種優勢；而在古典領域裡，卻成了一道障礙。

　　古典樂界對於挖掘遙遠過去的音樂財富的迷戀，只是再次加強一般大眾對它往後看而非往前看的印象。在它這座被圍困的城堡周圍，現場音樂會達到前所

未有的繁榮景象，但僅限於那些與時俱進且大家可以接受的——或甚至是想要的——音樂類型。這並不是指古典音樂家們沒有獲得名聲與成就，然而他們大多都是歌唱家、指揮家和技藝精湛的演奏家，藉由威爾第、馬勒、莫札特或華格納的音樂而成名。同一時間，在 1960 年代國際間重要的古典音樂作曲家——梅湘、布列茲、巴比特（Milton Babbitt）、費爾德曼（Morton Feldman）、諾諾（Luigi Nono）、史托克豪森、韓徹（Hans Werner Henze）、魯托斯拉夫斯基（Witold Lutoslawski）、潘德瑞夫斯基、蕭士塔高維契、布瑞頓、凱吉（John Cage）、李給提、史特拉汶斯基——他們只有人們口中所謂的「週日增刊曝光度」（Sunday-supplement visibility）：他們的新作品會被大報評論、受大型文化組織委託創作、公費資助的廣播電台播放他們的音樂、大專學院研究這些作品，然而大部分的普羅大眾對他們的音樂都毫無所悉，也沒有興趣。這些作曲家們的名氣沒有一位比得上電影配樂界的同儕：貝瑞、高史密斯、賈爾、紐曼、莫利克奈、羅塔、赫曼、羅饒，以及勒格朗（Michel Legrand）。但是如果想要看清楚古典音樂過去統治地位的潰敗，那麼音樂劇場是最好的選擇。

ㄚ

歌劇從 1630 年代開始到 1920 年代普契尼最後的歌劇作品，期間皆成功維持與大眾親近的特質；但隨著音樂劇在 20 世紀漸趨成熟，它欣然地填補了歌劇與一般大眾漸行漸遠所造成的真空。音樂劇作家如羅傑斯和漢默斯坦、波特、蓋希文兄弟、羅傑斯與哈特、勒納與羅意威（Lerner and Loewe）、拉瑟（Frank Loesser）、伯恩斯坦、坎德與艾勃（Kander and Ebb）、桑德罕、施瓦茨（Stephen Schwartz）、韋伯（Andrew Lloyd Webber）等人，保留了許多會購票進音樂廳的群眾們的感情，同時又能擴展音樂劇形式的視野、雄心抱負和風格多樣性。

這一點對桑德罕來說尤其貼切，他對高不可攀的歌劇和俗氣的流行音樂的藐視，促使他創造出一種完美地介於兩者之間的獨特風格：一種 20 世紀典型的直覺。桑德罕為 1957 年推出的《西城故事》寫歌詞時學到不少技巧，這部音樂劇的作曲家是伯恩斯坦——他無疑是 20 世紀美國最知名的古典音樂家，一位擁有巨人般地

位與聲望的作曲家、指揮家與播音員——他用這部作品對受歡迎的老舊古典曲目傳送一個清楚的訊息，由百老匯和好萊塢所駕駛的新式娛樂大車現在將要獨占音樂人才。伯恩斯坦為《西城故事》創作的音樂是融合了時髦的爵士樂、輕歌舞劇、百老匯的活力、拉丁美洲流行舞曲——以及他自己造詣極高的古典音樂訓練當中取得創作能量，這一點從它複雜的結構與週期性的主題旋律明顯可見。即使伯恩斯坦本人也創作了其他音樂劇如《美妙城鎮》（*Wonderful Town*）和《憨第德》（*Candide*）。桑德罕這位身兼作曲家的年輕歌詞作家，躍躍欲試地接下《西城故事》這個曲風跳躍且充滿冒險的挑戰。在隨後的半個世紀，桑德罕創作了一系列傑出、獨特且發人深省的百老匯音樂劇，例如受歌舞妓町影響的《太平洋序曲》（*Pacific Overtures*，1976）、維多利亞女王時代的音樂廳驚悚故事《理髮師陶德》（1979）、受到點彩畫派秀拉（Georges Seurat）的畫作啟發靈感的《與喬治在公園的星期天》（*Sunday in the Park with George*，1984），以及探討童話故事黑暗面的《拜訪森林》（*Into the Wood*，1986）等。

桑德罕的音樂劇開幕時總能吸引知識分子與媒體的注意，就像一本新小說、一部新舞台劇、一場新的藝術展，或是一個創新前衛的建築風格能產生的效應。然而在 20 世紀後半段，新歌劇或交響曲的首演情形絕非如此。古典音樂看起來無疑的——忿忿不平地——被排擠在外了。

然而，在 1970 年代的美國發生一件奇異的事情，一對分別為當代流行音樂與當代古典音樂的父母，生下一個完美混合兩者的孩子，這個孩子名叫「**極簡主義**」（minimalism）。它的到來預示音樂類型之間的關係即將產生巨大改變，它迎來一個音樂匯集點的時代：**我的時代**。

事實上極簡主義早在 1960 年代就悄悄開始萌芽，但是 1970 年代在美國作曲家賴利（Terry Riley）、萊希和葛拉斯的率領下大舉進攻。其中萊希更被譽為 20 世紀末期最具影響力的作曲家，同時為流行與古典音樂帶來新穎的想法與原動力。這是一頂大高帽，然而全無虛言。

當披頭四合唱團大肆搜括音樂廳和數百年歷史的盎格魯－凱爾特民謠音樂，以及 1960 年代的前衛電子音樂時，萊希從非洲擊鼓與峇里島甘美蘭音樂中得到靈

感。他發現這些以鼓與琴槌為主的風格所產生的催眠、看似反覆且無止境的音樂模式，事實上並非都保持不變；反之，隨著每次樂句的反覆都會有一些細微的改變。他試圖把這種發展音樂的技巧運用在西方音樂上，創作表面上聽起來好像是由不斷重複幾百遍的樂句所組成的作品（起初大部分是器樂音樂），但事實上它隨著每次循環都有細微改變，直到一開始的樂句轉變成完全不同的東西。

在它最原始的格式中，這種相位（phasing）的開發可藉由設定兩個鐘擺節拍器來展現。這兩個節拍器設定完全相同的時間和速度，但由於是數位時代之前的設備，因此會受到機械裝置微小誤差的影響，不論是使用的金屬材質或擺錘重量的細微差異，都將導致這兩個節拍器只能在一小段時間內保持完全相同的節拍：大約 30 秒後，其中一個節拍器會比另一個稍快，再過幾分鐘後，兩者間的差異將擴大直到兩個節拍器擺動出一個節奏模組。即使還有更複雜的初始模式，但這就是萊希在本質上追求的概念。起初他使用電子科技製造一個模組中增量的轉換，之後則請來現場樂手與原聲樂器在他精確和詳細的布局下模仿這個效果。

這些實驗技術的成果就是在這個概念之下，和弦向前進行的邏輯停止了——和弦向前進行是一種出現在 17 世紀的概念，我們稱之為「和弦進行」或「音樂性的地心引力」——一種關於音樂重複和增量變化的新邏輯正取而代之。史特拉汶斯基以相鄰且彼此無關的音樂片段所拼湊的音樂風格也被屏棄了。相反的，萊希採用一種透過不斷開展的重複變化來驅動音樂的動能，這對數百年來強調不斷透過嘗試與檢測以臻完美的西方哲學而言是相當另類的。它是全然激進的概念，對當時許多音樂家和聽眾而言更是令人困惑。

將錄音磁帶切分成小段，然後以拼貼或重複順序的方式重組，萊希對此創意的可能性感到十分著迷，此舉也啟發其他人效法，例如披頭四合唱團。萊許可說是「取樣」（sampling）技術的教父，那是一種藉由將某個錄音片段切碎然後反覆播放成另一個音樂模組的技術，是嘻哈音樂的根基，它在舞曲裡出現的頻率甚至比電吉他在 1960 年代歌曲中的地位有過之而無不及。它的起源可以追溯到萊希創作於 1965 年的作品〈快下雨了〉（It's gonna rain），他在當中把一個五旬節（Pentecostal）街頭布道者的講道錄音帶切成數段，再將這些小元件重組並不斷重

複播放，成為具節奏感的聲響。

銘記著 20 世紀流行音樂所向無敵的特性，不得不提的是萊希雖受古典訓練，卻成長於革命性的搖滾樂環境並受其影響，他傳承聲音的技術並回饋給流行音樂，這種介於不同音樂領域之間的雙向關係又再次起了作用。

然而這樣的交流並不是萊希的專利：鮑伊（David Bowie）在他 1977 年的專輯《Low》當中整合了萊希及其紐約友人葛拉斯的極簡主義風格，在法國的埃魯維爾古堡錄音室錄製，並在他當時居住的西柏林完成。15 年之後，葛拉斯根據鮑伊這張專輯的素材創作了一首〈Low〉交響曲。鮑伊和葛拉斯在各自的流行與古典領域裡都不算是邊緣角色，這對於非黑即白的音樂分類法是個重大突破。

ㄚ

近幾十年來可看出這兩個傳統的合併變得更持久且意義深遠，這是一種被電影音樂強化並加速的過程，而電影音樂也變成一個混雜極簡主義與當代流行音樂 DNA 的遊樂場。自從披頭四合唱團用《左輪手槍》專輯野心勃勃地宣告主流音樂新世紀的到來，匯流的趨勢便逐漸成為當代各種音樂製作的特性。而札帕（Frank Zappa）跨領域的音樂冒險歷程，例如在《嚇壞了！》（*Freak Out!*，1966）以及《200 汽車旅店》（*200 Motels*，1971）專輯中，他把管弦音響與前衛科技跟重搖滾結合在一起，衝擊著主流音樂的邊緣領域，這對札帕與他的古典合作對象造成相當程度邏輯上（以及合法性）的困擾。30 年後，跨領域的唱片和表演成為一種很難引起討論的常態。深紫色合唱團（Deep Purple）的創始者和鍵盤手洛德（Jon Lord）告別在搖滾領域漫長且成功的生涯，轉而於 1990 年代開始創作古典音樂。而亞邦（Damon Albarn）這位布勒合唱團（Blur）與街頭霸王（Gorillaz）的共同創始人，於 2011 年夏天在英國曼徹斯特舉辦歌劇《迪博士》（*Dr Dee*）的首演音樂會；《迪博士》也是 2012 年倫敦音樂節的節目之一，在英國國家歌劇院倫敦大劇場演出。酷玩樂團 2008 年風靡世界的暢銷歌曲〈玩酷人生〉（Viva la Vida）則像 1966 年披頭四合唱團的〈埃莉諾·里格比〉（Eleanor Rigby）一樣，突出地標榜一組弦樂四重奏的編曲。史汀在 2006 年重新詮釋道蘭——前文討論過的

16 世紀作曲家——的歌曲，並與波士尼亞著名的魯特琴演奏家卡拉馬佐夫（Edin Karamazov）共同合作，發行一張名為《迷宮之歌》（*Songs from the Labyrinth*）的專輯，並在 2010 到 2011 年間舉辦「搖滾交響夢」（Symphonicity）世界巡迴音樂會，與一個交響管弦樂團共同演奏。

洛德、亞邦和史汀都不是個案，這是一個在全世界不斷被複製的潮流，不論喜歡與否，古典音樂把自己隔絕在商業主流以外的時代已經過去了，而這些發展代表未來音樂可能會創作出越來越難以歸類的作品：一種不再對音樂學院或社團效忠的混合第三類「當代」音樂，將大獲全勝。約從 9 世紀君士坦丁堡作曲家卡西亞的聖歌開始，到 2004 年亞當斯的歌劇《原子博士》（*Doctor Atomic*）為止，這趟被標記為「西方的」具體而特別的音樂旅程——儘管有許多來自東方、北方和南方的元素與影響——正讓路給豐富的世界音樂文化的無限可能性。

大多數以跨界整合為主的現代音樂，都是在相對繁榮與文明的環境中成長茁壯，由美國與歐洲這種較易達成文化共識的國家主導。然而正如藍調、散拍和爵士樂產生於美國南方一些貧窮且不相連的社區，現代也有一種產生自匱乏區域的音樂類型：**嘻哈音樂**（hip-hop）。

就像之前的音樂風格一樣，嘻哈音樂在短短幾十年內從隱晦變成無處不在，最早是從 1970 年代紐約布朗克斯區（Bronx）一群受挫和疏離的非裔與拉丁裔美國年輕人開始，之後卻成為各地被邊緣化的年輕族群自我認同的音樂象徵。雖然它的先驅，特別是出生於牙買加的 DJ 酷爾赫克（DJ Kool Herc，本名坎貝爾〔Clive Campbell〕），原先希望藉由沉浸在嘻哈音樂的舞步和饒舌熱潮中能讓年輕人遠離幫派文化，而且起初是成功的；然而嘻哈音樂從未完全擺脫與槍枝文化、性別歧視、種族歧視和鄙視教育的關聯性，即使它的許多指標性藝人都試圖反駁這令人遺憾的觀點。它的術語和饒舌的歌詞起初是刻意要讓不諳此道的聽眾感到費解（或是受侵犯）——就像當初藍調和爵士樂一度給人的感覺——但是到了 1990 年代，隨著它在各種背景的年輕人之間大受歡迎之後，它的語言、碎拍（break-beat）舞步和塗鴉便變得十分親切熟悉了。嘻哈音樂那種由 DJ 主導，將歌曲混音、裁切和取樣的技術，從一開始就給予它一種吸收其他音樂風格的內在

傾向，而它帶來的影響——特別是它最具優勢的節奏律動——激勵了無數當代音樂其他分支音樂家的創造力，從「金髮美女」（Blondie）1981 年的暢銷歌曲〈狂喜〉（Rapture），到傑－Z 與凱斯（Jay-Z / Alicia Keys）2009 年的現代經典〈帝國之心〉（Empire State of Mind）。

更奇妙的現象是，嘻哈音樂近幾年與巴恩格拉（Bhangra）——一種出現在 1980 年代源自英國流行樂與南亞旁遮普（Punjabi）民謠的跨界融合——的結合，在西方與亞洲這兩個龐大的音樂帝國之間形成一座橋梁。對全世界頻繁碰撞的青少年文化而言，尚未證明它會比原來的形式造成更深層的衝擊。或許世上遲早會出現一位頂尖的古典作曲家，去首演一部根據瑞斯可（Dizzee Rascal）的專輯《角落男孩》（*Boy in da Corner*）改編的歌劇，或是寫一首主題旋律來自威斯特（Kanye West）的專輯《我的奇特幻想》（*My Beautiful Dark Twisted Fantasy*）的交響曲。

ㄚ

當然，並非每個人都喜歡這種介於古典音樂和流行音樂之間的崩解。這兩個不同領域的先鋒人士毫不避諱地讓音樂變得更加機械化和電子化，這個趨勢對於珍惜原音音樂（unplugged music）具有人性和自然性的人而言，無疑是個警訊，不論那些音樂是古典、民謠或來自其他文化的音樂類型。然而這種恐懼感也並不是頭一遭出現。

大約在 1930 年經濟大蕭條的年代，不少人把世界上許多問題的矛頭指向威脅到工作機會的現代化科技，例如朗（Fritz Lang）執導的電影《大都會》（*Metropolis*，1927）、卓別林的《摩登時代》（1936），以及克萊爾（René Clair）的《我們的自由》（*À nous la liberté*，1931）。其中《我們的自由》這部電影標榜由法國作曲家奧里克（Georges Auric）創作配樂、合唱曲和歌曲，敘述主角逃獄搗亂的故事，他偷了些錢，然後蓋了一間生產唱片及唱片播放機的工廠，並因而致富。因此，特別是音樂上的科技，被諷刺地描繪成無情的商業利益戰勝人性的終極勝利。

機器取代了人類的聲音和千百年來打造的樂器，這種人類被自己發明的機器吞噬的想法經常被探討，即使是那些著迷於電子音樂創作可能性的人。例如電台

司令樂團（Radiohead）2000 年發行鬼魅般的歌曲〈一號複製人〉（Kid A），徹底匯聚電子音樂與極簡主義元素的音樂成果，使用發明於 1928 年的電子樂器馬特諾琴，去揣摩複製人類憂傷哭泣的聲音。馬特諾琴是法國古典作曲家梅湘最喜愛的樂器之一，在宏偉壯麗、不和諧且歡樂的《圖蘭加利拉交響曲》中便以馬特諾琴作為突出的獨奏樂器，並於 1949 年 12 月首演（由當時年輕的伯恩斯坦指揮）。透過電子處理器模擬人類聲音的嘗試，最早從 1947 年的唱片錄音就已開始，當時錄在蟲膠唱片上的兒童故事《史帕基的神奇鋼琴》（Sparky's Magic Piano）使用一種名為「Sonovox」的專利設備，以製造一種鋼琴在說話或唱歌的感覺。隨後的發展包含「聲碼器」（Vocoder），這是一種以鍵盤為基礎的聲音處理器，自從世人聽見溫蒂・卡洛斯（Wendy Carlos，變性之前名為華特・卡洛斯）和穆格（Robert Moog）的聲碼器在導演庫柏力克（Stanley Kubrick）1971 年的電影《發條橘子》（A Clockwork Orange）中製造出令人不安的效果，之後便廣泛地運用在流行音樂領域中。特別是在它的電影原聲帶中重現貝多芬的第 9 號交響曲《歡樂頌》。然而與《發條橘子》不同的是，〈一號複製人〉的氛圍是一種失去人性且令人憂心的反烏托邦未來派。

　　然而音樂從未停止用發展趨勢和大改變帶給我們驚喜，自 1990 年代以來，正當（或者說因為）我們擔心成為機器的奴隸而迷失方向時，有一種反思的、音響寬敞的心靈音樂與神聖音樂正以戲劇化的速度蔓延開來。這種富有沉思感且不急不徐的音樂浪潮，藉由愛沙尼亞作曲家帕爾特（Arvo Pärt）的作品而湧進大眾的意識裡，這些作品受單音聖歌啟發，且過去較鮮為人知，例如〈紀念班傑明・布瑞頓的聖歌〉（Cantus in Memoriam Benjamin Britten，1977），同樣的還有跟佩爾特同時期的波蘭作曲家葛瑞斯基（Henryk Górecki）的作品《悲愁之歌交響曲》（Symphony of Sorrowful Songs），雖然創作於 1976 年，但直到 1992 年才成為世界知名的曲子，這要歸功於英國古典音樂調頻電台的大力支持。近期在 2009 年高踞古典唱片排行榜第一名長達半年之久的是《魔法之聲》（Enchanted Voices），這是我個人以新約聖經八福（New Testament's Beatitudes）為主題的作品，以拉丁文發音，為 8 位女高音、獨奏大提琴、室內樂風琴以及手搖鈴所編寫的配曲：一

種在 21 世紀對古代聖歌的重新想像。姑且不論它的音樂命題，其結果對 1960 年代的古典作曲家而言會是難以想像的，想當年我還是牛津學院男孩唱詩班的一員。

過去的音樂歷史告訴我們，對於接下來要發生的事不必過於擔心，因為每個運動都同時伴隨著一個反作用力，每個恐懼都伴隨著肩膀上一雙令人安心的手。甚至當掙扎於上帝是否存在的議題時，我們看似比過去擁有更多音樂，來回應精神層面上的需求。

$$\gamma$$

在維多利亞時代的尾聲，作曲家和音樂學家背著背包探訪歐洲與美國的偏遠族群，去錄製他們所唱、所演奏，以及跳舞用的音樂，同時記錄在譜上。這些音樂與文化大部分——如果不是全部的話——都已經絕跡，並隨著那些人一起進入墳墓。范曉（David Fanshawe）這位活躍於 1970 和 80 年代的英國探險作曲家，為更偏遠的開發中國家人民錄製音樂，將現在早已歸於寂靜的聲音與儀式保留下來。這些先鋒前輩們所作的努力是高貴且及時的，而他們保留下來的許多音樂元素被重新整合成嶄新的音樂作品與風格。

那麼，還需要多久，我們的音樂文化才會走向絕跡？需要一些真心喜歡老音樂和好東西的愛好者來拯救我們的歌曲和交響曲，使它們免於被遺忘？是否「一切免費」的網際網路終將吞噬所有侵犯版權的年輕人最鍾愛的音樂成果？畢竟，如果有人在光天化日下偷竊商店裡的商品被逮，這個社會將毫不遲疑地視他為必須懲罰的罪犯；然而當音樂被無償且非法地從網路上下載時，卻又被視為是一個無傷大雅、無人受害的「權利」。這種不付費給作曲者的行為發生在 1900 年以前 700 年左右，當時作曲工作由一小群另有其他收入來源的白人擔任，只有愚人才會想回到那個封閉陳腐的世界。

然而科技與通訊的時代也讓音樂創作者與聽眾之間產生更多互動空間。它那扮演了數千年的角色又逐漸再被接受：即完全建構在一般世俗百姓的生活、愛情、希望與恐懼上，一種自由流露、未經記錄且自然產生的聽覺經驗。作曲家們用記譜法、管弦樂團、歌劇演唱者、指揮、音樂學分析等更複雜的技術所進行的音樂

探險，仍然是音樂主體的重要成分，但事實上它們並不是音樂的核心目的。那些曾被稱為「古典」的音樂已變成一個實驗用的苗圃：提供給極度有興趣者，並用世界各地納稅人資助的金錢打造一個迷人的、無法預期的、異想天開的創意實驗室，來灌溉這片富饒的音樂園地。

綜觀這 1000 年來的人類文明在音樂上的創新與科技發展，每隔一段時間，走在時代前端的作曲家就會從生活周遭取之不盡的民謠和受歡迎的音樂中找到靈感和新的能量，好比薄薄的地殼之下那保留了人類水源需求的大量含水層。如同巴赫借用他最喜愛的路德讚美詩曲調──它們本身是來自不神聖的民謠歌曲，或像蕭邦採集他波蘭祖國的舞曲，卓普林和蓋希文把他們時代的酒吧鋼琴風格加以打造成音樂廳上發亮的寶石，我們從過去繼承的音樂語彙，又再度在流行音樂那擁擠的市集上交融出新的產物。

於現代音樂學院、音樂專校和大學中學習的年輕音樂家們，在一個培育尊重不同音樂流派與傳統的環境中學習，面對音樂創作已不須記在譜紙上的時代，他們也清楚自己不必因此感到擔心害怕。巴赫或許是人類歷史上最高明的作曲家，然而關於該如何詮釋他高貴的音樂，他幾乎不給演奏者任何詳細的指示。他草草地把音符寫下就不予理會，他彷彿在說：「相信我，彈吧！」

比起過去的世代，我們更容易看出巴赫的要求。我們只要按下「播放」鍵，就能出現無數的風格、聲音與聽覺色彩，那些迴音和聲響彷彿透過一扇開啟的窗戶迎面撲來。我們就好像擁有千百種遊戲的孩童一樣。終於，我們抵達了一個目的地，在那裡沒有人會告訴你應該喜歡什麼或不喜歡什麼音樂──只有一個令人雀躍的簡單規則：「播放／玩樂」（play）。

# 謝詞

　　衷心感謝 David Jeffcock、Francis Hanly、Jan Younhusband、Paul Sommers、Caroline Page、Martin Cass、Will Bowen、Justine Field、Adam Baker、Tony Bannister、Colin Case、John Pritchard、Iain McCallum 等人與其他許多專業夥伴共同創作的 BBC 電視影集，還有協助催生本書的 Silvia Crompton、Becky Hardie、Cat Ledger、Caroline Chignell、Peter Bennett-Jones、John Evans，以及在龐雜的編輯過程中協助提供正確資料與用音樂激勵我的 Val、Daisy、Millie Fancourt、Kathryn Knight、Tim Brooke、Richard Paine、Richard King、Stephen Darlington、Darren Henley、Melvyn Bragg、Simon Halsey、Claire Jarvis、Pru Bouverie，以及我的父母 Geoffrey 與 Marion Goodall。

# 延伸聆賞

## 1. 探索時期

A. 卡西亞：君士坦丁堡／拜占庭，〈Ek rizis agathis〉（9 世紀）

Kassia of Constantinople/Byzantium: 'Ek rizis agathis'

早期拜占庭時期的單音聖歌，內容有變化音、修飾音及平行和聲。

B. 希德嘉：《Columba aspexit》（12 世紀）

Hildegard of Bingen: 'Columba aspexit'

早期用複音風格製造持續音的「原創」聖樂。

C. 佩羅汀：《將看到》（1198 年）

Pérotin the Great: 'Viderunt omnes'

以四部合音進行實驗的合唱曲。

D. 鄧斯塔佩：《你是多麼美麗》（約 1400 年）

John Dunstaple: 'Quam pulchra es'

首見大調三和弦與小調三和弦。

## 2. 懺悔時期

A. 傳統歌曲：〈在甜蜜中喜悅〉（15 世紀）

Traditional: 'In dulci jubilo'

早期讚歌或頌歌的範例：將聖經文字加在輕鬆愉快的民謠舞曲曲調上，再混合拉丁文和現代語言。

B. 賈斯奎：〈求主垂憐〉（1503 年）

Josquin des Prez: *Miserere mei, Deus*

西方音樂史上意義重大的早期作品，提高歌詞的重要性，讓歌詞變得容易辨

認，而非只有過度的裝飾功能。

C. 柯尼許：〈喔，羅賓〉（16 世紀初期）

William Cornysh: 'Ah, Robin'

溫柔的歌曲，透過大自然來喚起愛的不易。

D. 阿卡道爾：〈瑪歌，走向蔓藤〉（1560 年）

Jacques Arcadelt: 'Margot, labourez les vignes'

歐洲典型的琅琅上口且大受歡迎的歌謠，加速庶民音樂崛起。

E. 帕列斯垂那：〈馬爾切魯斯教皇彌撒〉（1562 年）

Giovanni Palestrina: *Missa Papae Marcelli*

在單一作品中運用緊密相關和弦產生穩定調性的範例，這是音樂界反宗教改革運動的結果之一。

F. 拜爾德：〈罪己〉（1591 年）

William Byrd: 'Infelix Ego'

這是一首關於宗教動盪過程中，一位在英國新教下的天主教徒悲傷的哭泣。

G. 道蘭：〈流吧，我的眼淚〉（約 1597 年）

John Dowland: 'Flow, my tears'

最早期聽起來比較「現代」的三分鐘歌曲之一。

H. 蒙台威爾第：《喔，藍莓，我的靈魂》（1605 年）

Claudio Monteverdi: 'O Mirtillo, Mirtillo anima mia'

刻意使用衝突和弦製造不和諧的感覺來暗示痛苦：即音樂中的文字畫。

I. 蒙台威爾第：《奧菲歐》（1607 年）

Claudio Monteverdi: *Orfeo*

成功地採用歌劇這種新音樂曲式的「音樂寓言」。

J. 加布耶里：《會眾齊來祝福上主》（1615 年）

Giovanni Gabrieli: 'In ecclesiis'

為威尼斯聖馬可大教堂譜寫的複合唱音樂。

K. 蒙台威爾第（或其助理）：〈我凝望著你，我擁有你〉節錄自《波佩亞的加冕》
（1643 年）

Claudio Monteverdi (or assistant): 'Pur ti miro, pur ti godo' from The *Coronation of Poppea*

一部充滿激進政治和情感內容的歌劇，其中一首情色的、偷窺式的二重唱，
為這種曲式標示新的疆域。

## 3. 發明時期

A. 盧利：《貴人迷》（1670 年）

Jean-Baptiste Lully: 'Le Bourgeois gentilhomme'

序曲是源自芭蕾曲，其興盛開啟了交響曲的誕生。

B. 普賽爾：《晚頌》（1688 年）

Henry Purcell: 'Evening Hymn'

採用反覆的和弦進行讓音樂產生一種內在的前進動力，而上方蜿蜒著曲折迷
人的旋律。

C. 柯雷里：《聖誕協奏曲》（約 1690 年）

Arcangelo Corelli: *Christmas* concerto (*Concerto grosso Op. 6 No. 8: Allegro*)

音樂上使用對比或明暗法的範例，在這個例子中，兩把小提琴與一把大提琴
跟樂團裡其他的多數樂器交互替換。

D. 韓德爾：歌劇《里納多》中的〈讓我哭泣〉（1711 年）

George Frideric Handel: 'Lascia ch'io pianga' from *Rinaldo*

韓德爾早期為英國人創作的義大利歌劇之一。

E. 巴赫：《鍵盤平均律 1、2 冊》（1722 年）

Johann Sebastian Bach: *The Well-Tempered Clavier Book 1 & 2*

巴赫對平均律的傲人展示。

F. 巴赫：〈G 弦之歌〉（Air on a G string，1722 年）

Johann Sebastian Bach: 'Air on a G String'

這首曲子採用的和弦進行受到後人的歡迎且大量沿用，例如普洛柯哈倫合唱團（Procul Harum）的〈蒼白的影子〉（Whiter Shade of Pale）、憂愁藍調樂團（The Moody Blues）的〈現在出發〉（Go Now）、馬利（Bob Marley）的〈女人令人心碎〉（No woman No Cry），以及喬（Billy Joe）的〈鋼琴師〉（Piano Man）。

G. 韋瓦第：《四季》（1723 年）

Antonio Vivaldi: *The Four Seasons*

將協奏曲精練成使用單一小提琴的演奏來帶領整個管弦樂團。

H. 韓德爾：加冕頌歌〈祭司撒督〉（1727 年）

George Frideric Handel: 'Zadok the Priest'

英國人在國家慶典上用大合唱的方式慶祝。

I. 巴赫：〈聖馬太受難曲〉（1729 年）

Johann Sebastian Bach: *St Matthew Passion*

以路德教會的聖歌為基礎架構，巧奪天工地將舞蹈節奏、義大利式協奏曲、法式原型管弦樂團、五度圈和賦格對位等元素結合在一起。

J. 韓德爾：《彌賽亞》中的合唱曲，〈哈利路亞〉（1741 年）

George Frideric Handel: 'Hallelujah' chorus from *Messiah*

因應當時日漸擴大的商業音樂市場，這首歌是萬人空巷大型合唱曲的知名範例。

K. 韓德爾：《所羅門》中的曲子〈太陽是否會忘記閃耀〉（1748 年）

George Frideric Handel: 'Will the sun forget to streak' from *Solomon*

完美展現韓德爾音樂中固有的智慧與憐憫，他與巴赫分享了這個特色。

## 4. 優雅與感性時期

A. C. P. E. 巴赫：《降 B 調長笛協奏曲》（1751 年）

Carl Philip Emmanuel Bach: 'Flute Concerto in B flat'

C.P.E. 巴赫為他的雇主，即身兼長笛家與音樂新浪潮贊助者的腓特烈大帝所寫的曲子。

B. 莫札特：《第 10 號小夜曲：大變奏曲》（1781 年）

Wolfgang Amadeus Mozart: 'Serenade No. 10: Gran Partita'

在動盪與苦難的時代中，莫札特以這部作品實現他想藉由音樂榮耀人性的渴望。

C. 莫札特：《費加洛婚禮》中的〈那快樂的日子哪裡去了〉（1786 年）

Wolfgang Amadeus Mozart: 'Dove sono' from *The Marriage of Figaro*

一位旋律的大師：一首以主調三和弦的音符為主體的詠嘆調，在這個例子中就是指 C、E、G 三個音。

D. 海頓：《第 88 號交響曲》，〈第二樂章：慢板〉（1787 年）

Joseph Haydn: 'Symphony No. 88, II: Largo'

巧妙運用類似對稱性的平衡弦律樂句。

E. 海頓：《第 99 號交響曲》，〈第四樂章，終曲：快板〉（1793 年）

Joseph Haydn: 'Symphony No. 99, IV. Finale: Vivace'

當巴黎瀰漫恐怖的憤怒，且法國國王與皇后被送上斷頭台時，韓德爾正創作著調皮活潑的音樂。

F. 貝多芬：《英雄》交響曲中的〈葬禮進行曲〉（1804 年）

Ludwig van Beethoven: 'Funeral March' from *Eroica*

貝多芬以全新的嚴肅態度作曲，無懼於對抗聽眾的喜好而立下音樂的里程碑，純粹的娛樂功能已無法滿足他。

G. 貝多芬：《第 7 號交響曲》，〈第二樂章，小快板〉（1811 年）

Ludwig van Beethoven: 'Symphony No. 7, II: Allegretto'

一個新世紀的黎明——超大號的音樂創作，不論是編制還是音量都是前所未有的規模。

H. 費爾德：《夜曲》第一冊（1812 年）

John Field: *First Book of Nocturnes*

用鋼琴彈奏不遵循嚴格規定的「奏鳴曲式」音樂，使鋼琴成為 19 世紀浪漫愛情的象徵。

I. 貝多芬：《第 9 號交響曲》（1824 年）

Ludwig van Beethoven: 'Symphony No. 9'

號角對所有 19 世紀音樂家們響起——音樂能夠改變世界。

J. 貝多芬：《第 14 號弦樂四重奏》（1826 年）

Ludwig van Beethoven: 'String Quartet No. 14, Opus 131, I: Adagio ma non troppo e molto espressivo'

貝多芬飽受耳聾與疾病所苦，退回到自己的內心世界，試圖從一個蒼涼與未知的命運中寫出他腦中對音樂的想像。

K. 舒伯特：《冬日旅程》中的〈河流〉（1827 年）

Franz Schubert: 'Auf dem Flusse' from *Winterreisse*

完美展現如何在歌曲中用大自然作為抒發作曲家情感的隱喻。

L. 孟德爾頌：《芬格爾岩洞》（赫布里底群島）（1830 年）

Felix Mendelssohn: *Fingal's Cave* (*The Hebrides*)

音樂無關音樂本身，而是其他事物的鮮明範例，在這個例子中則是一個地理景點。

M. 蕭邦：〈降 E 大調夜曲〉（1830 － 1832 年）

Frédéric Chopin: 'Nocturne in E flat, Op. 9 No. 2'

這首夜曲於 1832 年由青少年時期的克拉拉‧舒曼在巴黎彈奏給蕭邦聽，對蕭邦、舒曼和布拉姆斯而言，克拉拉‧舒曼在音樂平台上是他們最大的支柱。

N. 舒曼：《詩人之戀》中的〈在美麗的五月〉（1840 年）

Robert Schumann: 'Im wunderschönen Monat Mai' from *Dichterliebe*

舒曼所創作眾多感人情歌裡的一首，他用心中那位真實且非想像的女人為靈感：即他的妻子，克拉拉‧舒曼，她本身也是位訓練有素的鋼琴家。

## 5. 悲劇時期

A. 白遼士：《幻想交響曲》（1830 年）

Hector Berlioz: *Symphonie fantastique*

開啟 19 世紀作曲家追尋死亡、命運和超自然的愛等創作主題的熱潮。

B. 李斯特：《第 2 號匈牙利狂想曲》（1847 年）

Franz Liszt: *Hungarian Rhapsody No. 2*

音樂民族主義興起的早期範例，通常是由對真正民謠音樂了解甚少的中產階級作曲家所寫。

C. 李斯特：《死之舞》（1849 年）

Franz Liszt: *Totentanz*

李斯特這種萬聖節式的音樂風格，影響了當時包括聖桑和葛利格等作曲家，以及當代如葉夫曼等電影配樂作曲家。

D. 威爾第：歌劇《茶花女》中的〈永別了，昔日的美夢〉（1853 年）

Giuseppe Verdi: 'Addio, des passato' from *La Traviata*

威爾第將流行義大利歌劇的旋律性風格聚焦於當代的道德議題。

E. 華格納：歌劇《崔斯坦與伊索德》中的〈愛之死〉（1859 年）

Richard Wagner: 'Liebestod' from *Tristan und Isolde*

雖然華格納大部分的「創新」都是來自李斯特，但是他的曲調寫得比較好，也保持較強的吸引力。這是一首關於死亡、命定愛情與命運的作品。

F. 柴可夫斯基：《天鵝湖》組曲中的匈牙利舞曲〈查爾達斯舞曲〉（1877 年）

Pyotr Tchaikovsky: *Swan Lake No. 20, Hungarian Dance: Czardas*

將偽平民風格與古典音樂整合的另一個知名例子，用舞曲展現俄羅斯的魅力，在這個例子裡是東歐的〈查爾達斯舞曲〉。

I. 李斯特：《埃斯特莊園噴泉》（1877 年）

Franz Liszt: *The Fountains of the Villa d'Este*

寫於第一次印象派展覽之後 3 年，這首作品的音樂性有點類似印象主義，比德布西的印象派鋼琴作品早了 20 多年。

J. 華格納：《帕西法爾》（1882 年）

Richard Wagner: *Parsifal*

一部曠世巨作，同時也是率先採用極端音階主義的作品，即便它的納粹理念和令人不安的種族色彩使華格納成為充滿爭議性的人物。

K. 德沃札克：《新世界交響曲》（1893 年）

Antonín Dvořák: *New World* symphony

這是一首深受大眾喜愛的古典樂曲，但也是抄襲民族音樂爭議最大的一部作品，即便德沃札克本人否認是向美國原住民歌謠「借」來的。

L. 德布西：《雨中花園》（1903 年）

Claude Debussy: 'Gardens in the Rain'

一般而言，德布西普遍比李斯特更被認定為印象樂派的始祖，即便他創作這首作品的時間比最早出現的印象派畫家晚了 30 年。

## 6. 反叛時期

A. 穆索斯基：《展覽會之畫》，第一部，〈漫步〉（1874 年）

Modest Mussorgsky: *Pictures at an Exhibition, I. Promenade*

穆索斯基以缺乏正式音樂訓練著稱，因此他或許可被稱作 19 世紀晚期最具原創性的作曲家。

B. 薩替：《吉姆諾佩蒂第 1 號》（1888 年）

Erik Satie: First *Gymnopédie*

試圖減少音樂中的浮華與無度，這也是嘗試對抗華格納的第一個反制行動。

C. 林姆斯基－高沙可夫：《天方夜譚》（1888 年）

Nikolai Rimsky-Korsakov: *Scheherazade*

這是俄羅斯一系列歌劇當中，靠著對帝國的亞洲和斯拉夫民間傳說著迷的熱潮大獲其利的例子之一。

D. 艾爾加：《謎語變奏曲》中的〈尼姆羅德〉（1899 年）

Edward Elgar: 'Nimrod' from *Enigma Variations*

刻意在作品主題上回顧歷史，這也是 19 世紀晚期嚮往過去的音樂趨勢。

E. 卓普林：《楓葉散拍》（1899 年）

Scott Joplin: 'Maple Leaf Rag'

散拍切分音的早期範例。

F. 馬勒：《悼亡兒之歌》中的〈輝煌的太陽正在上升〉（1901-1904 年）

Gustav Mahler: 'Nun will die Sonn' so hell aufgeh'n' from *Kindertotenlieder*

不同於當代許多其他作曲家，馬勒揚棄以委婉的方式打迷糊仗，選擇與艱難的主題正面對決，此例的主題是兒童的死亡。

G. 德布西：《版畫》，第一樂章，〈塔〉（1903 年）

Claude Debussy: *Estampes, I. Pagodes*

為了重現爪哇甘美蘭音樂的感覺，德布西讓和弦彼此不斷交疊迴盪。

H. 理查・史特勞斯：歌劇《莎樂美》第四幕，〈七層紗之舞〉（1905 年）

Richard Strauss: *Salome, Scene 4. Dance of the Seven Veils*

赤裸裸的現代歌劇，為分裂聽覺的不和諧和聲樹立新標竿。

I. 馬勒：交響曲《大地之歌》第六樂章〈送別〉（1908-1909 年）

Gustav Mahler: *Das Lied von der Erde, VI. Der Abschied*

馬勒在最後一個長和弦的演奏指令，是要它無聲無息地慢慢消失，英國作曲家布瑞頓將其描述為「被銘刻在空氣中」。

J. 史特拉汶斯基：《春之祭》第七段〈大地之舞〉（1913 年）

Igor Stravinsky: *The Rite of Spring, VII. Dance of the Earth*

20 世紀初期音樂現代主義巔峰時期的代表，顯示史特拉汶斯基並非慢慢發展出一首曲子，而是立刻擁有所有的元素，包含非洲風格的複節奏。

## 7. 流行時期（一）

A. 蓋希文：《藍色狂想曲》（1924 年）

George Gershwin: *Rhapsody in Blue*

在這部革命性的作品中，爵士樂與古典音樂互相撞擊出火花，雖被賣弄學問的樂評嘲笑，卻獲得大眾喜愛。

B. 布萊希特與懷爾：《三便士歌劇》第二幕「小刀麥基」（1928 年）

Bertolt Brecht and Kurt Weill: *The Threepenny Opera, II. Die Moritat von Mackie Messer*

以平易近人的音樂風格對資本主義社會作出無情的批判。

C. 蓋希文：《波吉和貝絲》（1935 年）

George Gershwin: *Porgy and Bess*

一齣具社會意識的音樂劇，以充滿憐憫且清明地描繪底層生活而著稱。

D. 奧福：《布蘭詩歌》（1937 年）

Carl Orff: *Carmina Burana*

這位作曲家因為曾與納粹政權合作，而被貼上標籤。

E. 米諾伯爾：由哈樂黛錄製的歌曲〈奇異的果實〉（1939 年）

Abel Meeropol: 'Strange Fruit', recorded by Billie Holiday

這首流行歌曲不只感人，也代表社會進步的時代來臨。

F. 提佩特：《我們這個時代的孩子》第八幕〈流逝〉（1939 － 1941 年）

Michael Tippett: *A Child of Our Time, VIII. Steal Away*

以非裔美國人的靈歌當作點綴，成為這部類歌劇的敘事段落。這份對戰爭的恐懼感來自現實世界的事件，即一位德國外交官遭到猶太難民暗殺的意外。

G. 蕭士塔高維契：《列寧格勒》交響曲（1942 年）

Dmitri Shostakovich: *Leningrad* symphony

獻給在家鄉城裡被軍隊包圍的同胞們，對主流聽眾而言，這是音樂愛國主義和提升士氣的展現。

H. 柯普蘭：《阿帕拉契之春》（1944 年）

Aaron Copland: *Appalachian Spring*

一部歷久不衰的芭蕾音樂，是美國音樂中愛國主義和提升士氣的範例。

## 8. 流行時期（二）

A. 伯恩斯坦與桑德罕：《西城故事》（1957 年）

Leonard Bernstein and Stephen Sondheim: *West Side Story*

一部融合拉丁美洲、爵士、百老匯和古典風格的開創性音樂劇。

B. 赫曼：《驚魂記》之電影原聲帶（1960 年）

Bernard Herrmann: *Psycho* original soundtrack

希區考克執導的經典黑白驚悚電影，以赫曼耀眼的管弦樂團演奏配樂，開展電影配樂技術的新頁。

C. 狄倫：《變革的時代》（1964 年）

Bob Dylan: 'The times they are a-changing'

挑戰美國盛行政治體制的音樂革命。

D. 披頭四樂團：《左輪手槍》（1966 年）

The Beatles: *Revolver*

以激進手法顛覆流行音樂的可能性，大膽地將古典音樂、前衛實驗音樂、民謠、世界音樂、錄音室技術和主流搖滾樂融合在一張專輯裡。

E. 汪達：《內在願景》（1973 年）

Stevie Wonder: *Innervisions*

將摩城靈魂樂巧妙地融合古巴式的節奏風格。

F. 萊希：《為 18 位樂手所寫的音樂》（1974 － 1976 年）

Steve Reich: *Music for 18 Musicians*

極簡主義音樂家連結流行音樂和古典音樂間的鴻溝，讓古典類型的音樂更貼近現代。

G. 桑德罕：《與喬治在公園的星期天》（1984 年）

Stephen Sondheim: *Sunday in the Park with George*

此作品擴大了音樂劇的可能性，是一部根據畫家秀拉 1884 年的點彩畫作《大碗島的星期日下午》為敘述基礎的音樂劇。

H. 賽門與其他：《恩賜之地》（1986 年）

Paul Simon and others: *Graceland*

將南非的「isicathamiya」（一種無伴奏的祖魯族齊唱音樂類型）帶入美國南方的民謠和鄉村音樂，兩者相互撞擊出燦爛的火花。

I. 亞當斯：《尼克森在中國》（1987 年）

John Adams: *Nixon in China*

一部與當代新聞事件重新連結的歌劇。

J.  萊希：《不同的火車》（1988 年）

Steve Reich: *Different Trains*

為古典音樂會寫的弦樂四重奏作品，搭配預錄好的環境音效與對話。

K. 葉夫曼：《蝙蝠俠》電影原聲帶（1989 年）

Danny Elfman: *Batman* original soundtrack

李斯特式的新歌德力量，展現古典交響音樂這個文化遺產在主流文化的持續活力。

L. 馬利安那利：《贖罪》電影原聲帶（2007 年）

Dario Marianelli: *Atonement* original soundtrack

大膽地跨界將各類型元素相互交疊，交響樂的今與昔共同出現在一部現代的電影配樂中。

M.古鐸：《魔法之聲》（2009 年）

Howard Goodall: *Enchanted Voices*

重新詮釋古代單音聖歌的 21 世紀新作品。

# 延伸閱讀

1. *Oxford History of Western Music*, Richard Taruskin (Oxford University Press, 2005)

2. *The Triumph of Music: Composers, Musicians and their Audiences*, Tim Blanning (Allen Lane, 2008)

3. *A History of Western Music*, J. Peter Burkholder, Donald Grout, Claude Palisca (W. W. Norton, 2009)

4. *The Rise and Fall of Popular Music*, Donald Clarke (St Martin's Griffin, 1995)

5. *Music: A Very Short Introduction*, Nicholas Cook (Oxford University Press, 1998)

6. *Roots of the Classical*, Peter Van der Merwe (Oxford University Press, 2004)

7. *Origins of the Popular Style*, Peter Van der Merwe (Oxford University Press, 1989)

8. *This is your Brain on Music*, Daniel Levitin (Atlantic Books, 2007)

9. *The Unanswered Question*, Leonard Bernstein (Harvard University Press, 1990)

10. *Vindications*, Deryck Cooke (Cambridge University Press, 1982)

11. *Unheard Melodies, or Trampolining in the Vatican*, Paul Drayton (Athena Press, 2008)

12. *Johann Sebastian Bach*, Christoph Wolff (Oxford University Press, 2001)

13. *Evening in the Palace of Reason*, James Gaines (4th Estate, 2005)

14. *Wagner and Philosophy*, Bryan Magee (Penguin, 2001)

15. *The Twisted Muse: Musicians and their Music in the Third Reich*, Michael H. Kater (Oxford University Press, 1997)

16. *Composers of the Nazi Era: Eight Portraits*, Michael H. Kater (Oxford University Press, 2000)

17. *The Reich's Orchestra: The Berlin Philharmonic 1933–45*, Misha Aster (Souvenir, 2010)

18. *On Russian Music*, Richard Taruskin (University of California Press, 2009)

19. *Revolution in the Head: The Beatles' Records and the Sixties*, Ian MacDonald (Pimlico, 1995)

20. *Between Old Worlds and New*, Wilfrid Mellers (Cygnus Arts, 1997)

21. *The Rest is Noise*, Alex Ross (4th Estate, 2007)

22. *Listen to This*, Alex Ross (4th Estate, 2010)

# 圖片版權聲明

1. Painting from the Chauvet cave, southern France (© culture-images/Lebrecht)

2. Bone flute from Hohle Fels (AFP/Getty Images)

3. Lur (after Danish example, about 1000 BC), made by Victor-Charles Mahillon (© Museum of Fine Arts, Boston (Leslie Lindsey Mason Collection)/Lebrecht)

4. The Schøyen Collection MS 2340: Lexical list of harp strings, Sumer, twenty-sixth century BC (The Schøyen Collection, Oslo and London)

5. Egyptian wall-painting featuring musicians (© Lebrecht Music & Arts)

6. Ancient Greek krater from the fifth century BC (Getty Images)

7. An organist and a horn player entertain at a Gladiator match (Museum für Vor und Frühgeschichte, Saarbrucken, Germany/The Bridgeman Art Library)

8. The Schøyen Collection MS 1574: St Gallen diastematic staffless neumes, Austria or Southern Germany, twelfth century (The Schøyen Collection, Oslo and London)

9. 'Musica enchiriadis', Msc.Var.1, fol.57r (Staatsbibliothek Bamberg/photo: Gerald Raab)

10. View of the south transept of the Cathedral of Notre Dame, Reims (© Paul Maeyaert/The Bridgeman Art Library)

11. *Portrait of a Musician*, possibly Josquin des Prez, c.1485 by Leonardo da Vinci (Ambrosiana, Milan, Italy/The Bridgeman Art Library)

12. Girolamo Savonarola (1452–98), Dominican priest and, briefly, ruler of Florence (Lebrecht Authors)

13. Al'Ud (lute) (© Museum of Fine Arts, Boston (Leslie Lindsey Mason Collection)/Lebrecht)

14. *The Lute Player*, c.1595, by Caravaggio (Hermitage, St. Petersburg, Russia/The Bridgeman Art Library)

15. *The Cittern Player* by Gabriel Metsu (Gemaeldegalerie Alte Meister, Kassel, Germany/© Museumslandschaft Hessen Kassel/The Bridgeman Art Library)

16. Violin made by Nicolo Amati (© Museum of Fine Arts, Boston (Gift of Arthur E. Spiller, M.D)/Lebrecht)

17. Organ from Notre-Dame de Valere (Bridgeman Art Library)

18. Clavemusicum Omnitonum (De Agostini Picture Library/The Bridgeman Art Library)

19. Ballet costume worn by Louis XIV as Apollo (© Lebrecht Music & Arts Photo Library)

20. Title page of 'The English Dancing Master' by John Playford (© Lebrecht Music & Arts)

21. The first page of musical manuscript from Johann Sebastian Bach's 'Well-Tempered Clavichord' (Getty Images)

22. 'The Military Prophet; or a Flight from Providence', 1750 (© Museum of London)

23. *Ranelagh Gardens, Interior of the Rotunda* by Canaletto (Private Collection/The Bridgeman Art Library)

24. Scene from Haydn's opera 'L'incontro improviso' (© Lebrecht Music & Arts)

25. Paganini playing the violin (© Lebrecht Music & Arts)

26. Clara Wieck Schumann (The Art Archive/Schumann birthplace/ Collection Dagli Orti)

27. IR 65 Johannes Kreisler (Staatsbibliothek Bamberg/photo: Gerald Raab)

28. Caricature of Franz Liszt playing the piano (Archives Charmet/ The Bridgeman Art Library)

29. Engraving after Wilhelm von Kaulbach's *Battle of the Huns* by Eugène Delacroix (© culture-images/Lebrecht)

30. *The Standard Bearer* by Hubert Lanzinger (Peter Newark Military Pictures/The Bridgeman Art Library)

31. Third Reich stamps featuring Wagner operas, 1933

32. Advert for an appearance of The Fisk University Jubilee Singers (© Look and Learn/Peter Jackson Collection/The Bridgeman Art Library)

33. Four women dancers in Javanese Village, Paris Exposition, 1889 (© Niday Picture Library/Alamy)

34. Narcisse, costume design by Leon Bakst for Sergei Diaghilev's *Ballets Russes*, 1911 (© Leemage/Lebrecht Music & Arts)

35. Vaslav Nijinsky in Claude Debussy's L'Après Midi d'un Faune, Ballets Russes, seventh season (© De Agostini/Lebrecht Music & Arts)

36. Paul McCartney in a studio to record 'The Family Way', November 1966 (Getty Images)

37. Steve Reich (Boosey and Hawkes/ArenaPAL)

38. Paul Simon sings with Ladysmith Black Mambazo at Library of Congress Concert, Washington, DC (© Chris Kleponis/epa/ Corbis)

聯經文庫

# 音樂大歷史：從巴比倫到披頭四

2015年3月初版　　　　　　　　　　　　　定價：新臺幣450元
2022年5月初版第十刷
有著作權・翻印必究
Printed in Taiwan.

| | | |
|---|---|---|
| 著　　　者 | Howard Goodall | |
| 譯　　　者 | 賴　晉　楷 | |
| 叢書編輯 | 王　盈　婷 | |
| 校　　　對 | 曾　琴　蓮 | |
| 版型設計 | 江　宜　蔚 | |
| 內文排版 | 林　婕　瀅 | |
| 封面設計 | 廖　　　韡 | |

| | | |
|---|---|---|
| 出　版　者 | 聯經出版事業股份有限公司 | |
| 地　　　址 | 新北市汐止區大同路一段369號1樓 | |
| 叢書主編電話 | ( 0 2 ) 8 6 9 2 5 5 8 8 轉 5 3 1 6 | |
| 台北聯經書房 | 台 北 市 新 生 南 路 三 段 9 4 號 | |
| 電　　　話 | ( 0 2 ) 2 3 6 2 0 3 0 8 | |
| 台中分公司 | 台 中 市 北 區 崇 德 路 一 段 1 9 8 號 | |
| 暨門市電話 | ( 0 4 ) 2 2 3 1 2 0 2 3 | |
| 郵 政 劃 撥 帳 戶 第 0 1 0 0 5 5 9 - 3 號 | | |
| 郵 撥 電 話 | ( 0 2 ) 2 3 6 2 0 3 0 8 | |
| 印　刷　者 | 文聯彩色製版印刷有限公司 | |
| 總　經　銷 | 聯 合 發 行 股 份 有 限 公 司 | |
| 發　行　所 | 新北市新店區寶橋路235巷6弄6號2F | |
| 電　　　話 | ( 0 2 ) 2 9 1 7 8 0 2 2 | |

| | | |
|---|---|---|
| 副總編輯 | 陳　逸　華 | |
| 總　編　輯 | 涂　豐　恩 | |
| 總　經　理 | 陳　芝　宇 | |
| 社　　　長 | 羅　國　俊 | |
| 發　行　人 | 林　載　爵 | |

行政院新聞局出版事業登記證局版臺業字第0130號

本書如有缺頁，破損，倒裝請寄回台北聯經書房更換。　　ISBN　978-957-08-4530-3 (平裝)
聯經網址 http://www.linkingbooks.com.tw
電子信箱 e-mail:linking@udngroup.com

國家圖書館出版品預行編目資料

**音樂大歷史**：從巴比倫到披頭四/ Howard Goodall著 .
  賴晉楷譯 . 初版 . 新北市 . 聯經 . 2015年3月（民104年）.
  328面 . 17×23公分（聯經文庫）
  譯自：The story of music
  ISBN  978-957-08-4530-3（平裝）
  [2022年5月初版第十刷]

  1.音樂史  2.樂評

910.9                                    104001890